그림,
클래식 악기를
그리다

The Story of Classical Music and Musical Instruments

그림,
클래식 악기를
그리다

**피아노에서 하프까지, 명화가 연주하는
여섯 빛깔 클래식 이야기**

장금 지음

북피움

악기를 주인공으로, 눈으로 듣는 클래식

 사람들이 클래식에 입문하는 계기는 참으로 다양하다. 어떤 이들은 마법처럼 아름다운 소리에 이끌리는가 하면, 또 다른 이들은 작곡가의 드라마틱한 삶이나 흥미로운 창작 과정에 매력을 느껴 클래식에 관심을 갖게 된다. 이렇듯 우리가 클래식의 세계로 넘어가는 접점에는 대개 작품과 작곡가, 그리고 연주자가 있다. 하지만 보다 근원적으로 접근해보자면, 클래식 음악은 결국 소리의 예술이라는 사실, 그리고 이 소리의 중심에는 악기가 자리한다는 사실을 깨닫게 된다.

 사실 클래식 음악에서 악기가 사용되지 않는 장르는 아카펠라 유일할 정도로 악기와 클래식 음악과는 불가분의 관계이다. 아무리 음악적인 아이디어가 차고 넘친다 하더라도, 악기 없이는 달리 구현해낼 길이 없다. 이런 악기에 우리는 얼마나 많은 관심을 가져왔을까? 대부분의 사람들은 악기를 도구적 존재 정도로 인식하는 것 같다. 마치 건축가의 연장이나 셰프의 장비처럼 말이다. 그래서일까? 우리는 악기에 대해 이야기할 때 음악과 분리하여 악기의 음색, 구

조, 음역, 조율, 연주 방법 등의 물리적 측면에만 천착한다. 악기를 향한 우리의 앎은 위의 범주를 크게 벗어나지 않을 뿐더러, 이 정도의 지식에 만족해야 했다. 어쩌면, 되려 이렇게 반문할 수도 있겠다. 악기를 주제로 이야기할 수 있는 것이 이들(음색, 구조, 음역, 조율, 연주 방법) 말고 또 무엇이 있겠냐고 말이다. 과연 그럴까?

루이 14세와 베르사유 궁전, 마리 앙투아네트, 엘리자베스 1세, 프리드리히 대왕, 아일랜드와 기네스 맥주, 젠더와 섹슈얼리티, 패션과 유행, 음악 출판과 마케팅, 음악가 후원제도, 마차와 도로, 성경, 다윗, 악기 소비자로서의 시민사회와 계급문화, 비르투오시티, 그리스 신화, 셰익스피어, 상징주의 문학, 바니타스 회화, 산업화, 살롱 문화, 음악가들과 악기 제조사들의 커넥션과 피튀기는(?) 홍보 배틀, 음악가들의 라이벌 구도에 기여한 저널리즘, 근대 오케스트라 형성에 이바지한 터키 군대음악⋯⋯.

이런 모든 주제들은 이 책에서 소개한 6가지 악기인 바이올린, 피아노, 팀파니, 류트, 플루트, 하프를 통해 풀어낸 이야기들이다. 악기를 들여다보면 작곡가, 작품, 음악계, 역사, 철학, 사회, 문학, 미술 등과 관련된 이야기들이 굴비 엮듯이 줄줄이 뒤따라온다. 악기라는 작은 공을 하나 쏘아 올렸을 뿐인데, 그 공은 음악을 넘어 사회와 문화로까지 뻗어나갔다. 여기에 아름다운 그림들까지 더해져 악기에 관한 이야기는 더더욱 풍성해졌다. 이 책에서 악기는 주인공인 동시에, 이야기의 불을 지피기 위한 불쏘시개이기도 하다. 모쪼록 다양한 클래식 악기들이 인도하는 수많은 갈래 길들을 따라가며 예상치 못한 여정이 주는 신선함을 만끽하길 바란다.

개인적으로는 이 책을 쓰는 내내 너무 행복했었다. 이 책을 가장 재미있게 읽은 독자 1호가 바로 나 자신이 아닐까 싶다. 수많은 자료들 속에서 새로운 지식을 알아갈 때의 기쁨을 무엇에 견줄 수 있을까. 내가 원고를 쓰면서 느꼈던 흥분과 기쁨이 독자 여러분께도 고스란히 전달될 수 있기를 간절히 바라본다.

먼저, 내게 책을 집필할 수 있는 기회와 아이디어를 주신 하나님께 깊이 감사드린다. 집필하는 과정 자체가 크나큰 축복이자 기쁨이었다. 그리고, 이 책을 기획하고 출판하기까지 아낌없이 지원해주신 북피움 출판사 대표님과 편집장님께도 감사의 마음을 전한다. 특히, 부족한 저자를 믿고 집필을 맡겨주시고 멋진 책으로 탄생시키신 편집장님의 노고에 아낌없는 박수를 보낸다. 집필하는 내내 건강 문제로 고생했는데, 그때마다 정성껏 치료해주셔서 무사히 원고를 마칠 수 있게 해주신 윤여광 한의원장님께도 감사드린다. 마지막으로 나의 No.1 팬을 자처하며 한없는 사랑과 지지를 보내주는 사랑하는 남편, 그리고 두 딸과 책 출간의 기쁨을 나누고 싶다.

2023년 1월

장금

차례 ✦

3. 팀파니
– 오케스트라의 화려한 피날레를 장식하는 엔딩 요정 ••• 137

•••

1. 바이올린

◆ 악마의 악기, 또는 현을 위한 세레나데

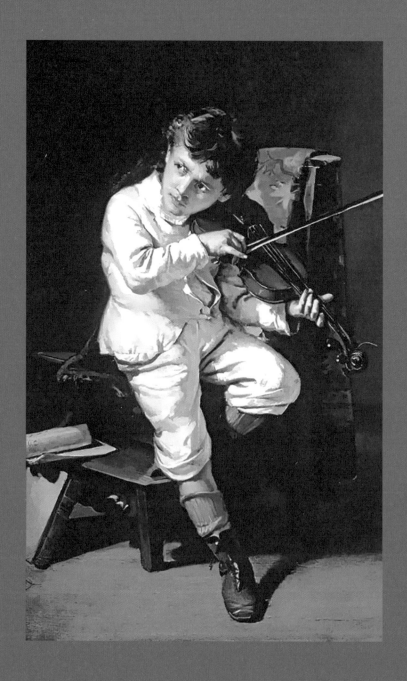

35.5센티미터의 작은 거인,
압도적인 울림과 떨림

흔히 피아노를 '악기의 제왕'이라 한다. 하지만 악기의 제왕 피아노와 거루어도 전혀 밀리지 않는 악기를 하나 꼽으라면 단연 바이올린 아닐까. 35.5센티미터밖에 안 되는 작은 몸체에서 뿜어져 나오는 음량과 표현력은 피아노를 압도하고도 남기 때문이다. 타이스의 「명상곡」속 바이올린이 절제된 우아미를 과시한다면, 비탈리의 「샤콘느」에서는 세상의 모든 슬픔을 끌어안은 것처럼 통곡하는 울림을 선사한다. 그런가 하면, 사라사테의 「치고이너바이젠」에서는 거칠고 한 서린 집시의 삶을, 생상스의 「죽음의 무도」에서는 소름끼치는 악마의 모습을 생생하게 담아낸다.

이렇듯 바이올린의 표현력 속에는 이 세상에서 느끼는 희로애락의 스펙트럼이 총망라되었다고 해도 과언이 아닐 것이다. 그래서 바이올린은 오케스트라에서 주요 선율을 맡고 있으며, 세상 어느 악기보다도 많은 선율을 연주해왔다. 오케스트라에 포함된 바이올린의 수가 증명하듯이(제1바이올린과 제2바이올린을 합쳐서 30여 대), 바이올린은 오케스트라에서 가장 중심적인 역할을 한다.

19세기에 본격적으로 지휘자가 등장하기 전까지 오케스트라를 통솔하던 사람도 하프시코디스트 또는 바이올리니스트였고, 오늘날 단원들을 통솔하며 지휘자와 단원을 매개하는 중요한 역할의 악

스트라디바리우스의 모습.

장(콘서트마스터) 또한 바이올리니스트다. 바이올린은 오케스트라 내에서 주도적인 역할을 담당하지만, 실내악과 독주에도 없어서는 안 될 중요한 악기다. 특히 피아노와 더불어 가장 많은 독주곡과 협주곡이 작곡된 것을 보면 바이올린을 향한 작곡가와 청중들의 사랑이 얼마나 지대했는지 가늠해볼 수 있을 것이다.

바이올린이 최초로 만들어지기 시작한 것은 16세기 초였다. 초기의 바이올린은 춤을 반주하는 민속 음악이나, 비슷한 음색을 지닌 악기들이 소그룹의 앙상블을 이루어 연주하는 콘소트 음악(consort

music)으로 연주되었다. 1550년 무렵부터 조금씩 악기가 개량되기 시작해서 17세기 중엽 이탈리아의 악기 제조자들에 의해 근대 바이올린의 형태가 완성된 후 바이올린의 역사는 재탄생한다. 앙상블 속에 파묻혀 얼굴 없는 악기로 연주되던 과거와는 쿨하게 작별을 고하고 당당하게 솔로 자리를 꿰찬 것이다.

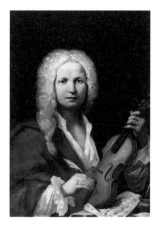

비발디 초상화. 작곡가로 우리에게 유명하지만 당대 최고의 바이올리니스트이기도 했다.

그 이름도 유명한 아마티(Nicolò Amati), 스트라디바리(Antonio Stradivari), 과르네리(Giuseppe Giovanni Battista Guarneri) 등의 손을 거쳐 탄생한 명기들은 솔로 바이올린 레퍼토리가 쏟아져나오게 된 기폭제가 되었다. 당시 작곡가이자 뛰어난 비르투오소 연주자였던 비발디, 코렐리, 타르티니 등은 초창기 바이올린이 독주 악기로 우뚝 설 수 있도록 주옥같은 레퍼토리들로 뒷받침해준 대표적인 작곡가들이다.

이들의 작품을 디딤돌 삼아 하이든, 모차르트, 베토벤 같은 후대 작곡가들이 뛰어난 바이올린 작품들을 세상에 내놓았고, 더 나아가 파가니니, 사라사테, 요아힘 등과 같이 바이올린곡과 연주 분야에 불멸의 업적을 남긴 음악가들이 등장하게 되었다.

바이올린의 역사, 그리고 명장 아마티 가문의 영광과 굴욕

바이올린처럼 현을 사용하여 연주하는 악기의 기원은 9세기 비잔틴제국의 리라까지 거슬러 올라간다. 이후 십자군 원정을 통해 바이올린의 전신이 되는 중요한 악기들이 중동에서 유럽으로 유입되기 시작한다. 11세기에 유입된 두 줄짜리 현악기 라밥(rabab), 3줄짜리 현악기 레벡(rebec) 등이 그 예다.

이외에도 바이올린의 전신으로 여겨지는 악기는 여럿 있지만, 가장 직접적인 조상으로 여겨지는 악기 중 하나는 리라 다 브라치오(lira da braccio)이다. 르네상스 시대 이탈리아 궁정의 시인이자 음악가들이 시낭송을 하거나 노래할 때 쓰였던 악기로, 바이올린보다 지판이 넓고 브리지의 경사가 평평한 것이 특징이다. 현은 7개였고 바이올린처럼 어깨나 팔에 올려놓고 연주하였다. 바이올린과 아주 비슷하게 생긴 또 다른 악기로는 중세시대에 크게 사랑받았던 비

데이비드 제라르가 그린 「레벡을 연주하고 있는 천사」(1509). 레벡은 바이올린의 전신이 되는 악기로, 3줄짜리 현악기다.

바이올린의 가장 직접적인 조상으로 여겨지는 리라 다 브라치오를 연주하는 모습.

엘(vielle)이 있다. 바이올린의 먼 조상에 해당하는 악기로 3~5줄의 현
이 사용되었다.

　이렇게 여타의 현악기들을 제치고 바이올린이 살아남을 수 있었
던 것은 뛰어난 장인들이 솜씨 덕분에 음향적으로 완벽한 악기로
거듭났기 때문이다. 그중, 근대 바이올린의 탄생에 결정적으로 이바
지한 바이올린 명가가 있다. 1539년 이탈리아 바이올린 장인 안드레
아 아마티(1505~1577)는 이탈리아 북부 크레모나 지역에 바이올린 공
방을 차렸다. 향후 200여 년을 지배할 이탈리아 최고의 바이올린 명
가가 탄생한 순간이었다. 바이올린을 비롯한 현악기들을 만드는 일
은 그의 두 아들인 안토니오(Antonio Amati, 1540~1607)와 지롤라모(Girolamo

레오나르도 다빈치가 그린
「비엘을 연주하는 녹색 옷의
천사」.

Amati, 1561~1630), 그리고 손자인 니콜로(Nicolo Amati, 1596~1684)까지 3대 간 이어졌다. 니콜로는 아마티 가문 최고의 명장이었으며 과르네리와 스트라디바리의 스승이기도 했다. 니콜로는 교회와 귀족을 대상으로 화려한 문양의 바이올린을 제작하였고, 프랑스 왕 루이 13세의 주문으로 〈왕을 위한 24대의 바이올린〉 악기를 만드는 등 아마티 가문의 명성을 드높였다.

바이올린 역사상 최고의 명장으로 일컬어지는 니콜로 아마티.

그런데 오늘날 아마티는 인지도 면에서 스트라디바리우스에 훨씬 못 미친다. 일례로 1721년산 스트라디바리우스인 레이디 블런트(Lady Blunt)는 2011년에 한 온라인 경매에서 980만 파운드(한화 약 150억 원)에 거래되면서 역대 가장 비싼 값에 거래된 바이올린으로 등극했다. 반면 니콜로 아마티가 제작한 악기는 2013년 5월에 최고가 65만 4,588달러(한화 약 6억 5천만 원)에 거래되었다. 물론 여전히 고가이지만 스트라디바리우스 가격이 워낙 높다 보니 한없이 저렴해(?) 보인다.

하지만 니콜로가 살았던 1680년대까지 가장 인기 있었던 악기는 단연 아마티였다. 니콜로가 사망한 이후 아마티 가문에서 더 이상

바이올린 제작자가 나오지 않는 바람에, 부전승으로 스트라디바리와 과르네리 바이올린이 치고 올라온 것이다.

그렇다면 당시에 크레모나산 바이올린 가격은 어땠을까? 당대 바이올린 시세를 가늠해 볼 수 있는 몇 가지 일화가 있다. 1637년(또는 1638년)에 천문학자 갈릴레오 갈릴레이는 대리인을 통해 바이올린을 한 대 사려고 했다. 그의 대리인은 마침 크레모나 지역에 조카를 둔 클라우디오 몬테베르디(Claudio Monteverdi)에게 조언을 받았다. 몬테베르디의 조카는 '크레모나 지역의 악기는 완벽한 형태로 제작하기까지 상당한 시간이 소요되고, 가격도 일반 바이올린보다 2듀캇 더 비싸 14듀캇입니다'라고 전했다. 갈릴레오가 구입하려 했던 바이올린은 니콜로 아마티가 만든 바이올린이었다. 당시에도 크레모나산 바이올린 가격이 시세보다 비쌌다는 것을 알 수 있는 대목이다.

세월이 흐르면서 크레모나산 바이올린의 가격은 더욱 큰 오름세를 보인 것 같다. 17세기 영국 왕실 회계장부에 남아 있는 영수증에는 왕실 음악가들을 위한 일반 바이올린 구입비로 악기 한 대당 대략 10~12파운드(오늘날 약 900~1,200파운드)를 지출한 것으로 기록되어 있다. 1661년, 당시 영국 왕실에서 일하던 독일 출신 바이올리니스트 토마스 발차(Thomas Baltzar, 1630~1773)는 왕실 의전에 쓰일 크레모나산 바이올린 두 대를 구입한 비용으로 34파운드 6실링 4페니(오늘날 약 2,600파운드)짜리 영수증을 제출했다. 또 다른 영국 왕실 바이올리니스트였던 존 배니스터(John Bannister, 1630~1679)는 1662년 륄리가 연주하던 프랑

스 스타일의 궁정 음악을 배우기 위해 프랑스로 파견되었다가 돌아오는 길에 크레모나산 바이올린 두 대를 구입하면서 40파운드(오늘날 약 3,000파운드)를 지불했다. 이렇듯 17세기에 크레모나산 바이올린은 일반 바이올린의 두 배 가격에 거래되었으며, 악기를 감정하여 가격을 매기는 전문 딜러들도 있었다.

연주 자세가 바뀐 것은
턱받침 덕분이다

24쪽 그림을 보면, 고혹적인 눈빛으로 감상자를 바라보고 있는 가운데 남성이 f홀(f hole)이 아름답게 돋보이는 바이올린 한 대를 들고 있다. 그런데 오늘날의 감각에서 보면 바이올린을 들고 있는 자세가 약간 이상하다. 악기 위치가 몸통 쪽으로 많이 내려와 있다. 오늘날에는 바이올린을 어깨에 얹고 턱으로 고정시켜 연주하는데, 이런 연주 자세가 표준으로 굳어진 것은 턱받침이 출현한 덕분이다. 턱받침은 1820년 독일의 작곡가이자 바이올리니스트였던 루이스 슈포어(Louis Spohr, 1784~1859)에 의해 도입되었다.

초기의 턱받침은 작은 바나나 또는 오이 같은 모양이었다. 턱받침 없이 악기를 턱에 괴던 시절에는 턱을 통해 악기에 가해지는 압력이 상당했었다. 또 사람 피부가 악기에 직접 닿으므로 악기가 손상

후기 바로크 화가인 안톤 도메니코 가비아니가 1687년 무렵에 그린 「메디치 궁정의 세 음악가」. 오늘날의 연주 자세와는 사뭇 다른, 거의 수직으로 세우듯이 바이올린을 들고 있는 남자의 모습이 이채롭다.

되는 경우도 많았다. 따라서 턱받침은 안정적인 연주 자세뿐 아니라 악기를 보호하려는 목적으로도 사용되었다.

턱받침의 사용을 가속화시켰던 또 다른 요인으로는 고난도 바이올린 레퍼토리의 등장을 들 수 있다. 19세기에 등장한 바이올린곡들은 기교 면에서 이전 시대의 곡들과 상대가 되지 않았다. 쇄골이나 팔 위에 대고 불안정한 자세로 연주를 해도 무리가 없는 고만고만한 난이도가 아니었다는 뜻이다. 19세기 곡들은 왼손의 이동도 많았고 높은 포지션, 중음 주법, 트릴 같은 까다로운 기교들이 넘쳐났

다. 연주 기술이 어려울수록 안정적인 연주 자세가 필요했고, 안정된 연주 자세가 나오기 위해서는 악기가 흔들림 없이 몸에 밀착되는 것이 무엇보다 중요했다.

오늘날 바이올린을 정면으로 바라보면 턱받침은 악기의 왼편 아래쪽에 위치한다. 하지만 턱을 대는 위치에 관해서는 바이올린 악파, 개별 연주자마다 의견이 분분했다. 일례로 볼프강 아마데우스 모

레오폴트 모차르트가 쓴 『바이올린 교본』 중 삽화. 이 책에서 레오폴트는 바이올린을 정면으로 바라보았을 때 턱이 오른쪽에 위치해야 한다고 했다.

차르트의 아버지로 잘 알려진 레오폴트 모차르트(1719~1787)를 보자. 그는 아들만 아니었으면 후대에 뛰어난 바이올리니스트로 기억되었을 것이라고 회자될 만큼 당대 뛰어난 바이올리니스트이자 바이올린 교사였다. 1756년, 아들 모차르트가 태어난 그해에 아버지 모차르트의 명성에 걸맞은 명저 『바이올린 연주법』도 태어났다. 이 책은 오늘날까지도 번역되어 읽히는 바이올린 교재 중 하나다. 초판이 매진되었을 뿐 아니라 그 후로도 개정판이 나와 유럽 전역에서 바이올린 교재로 사용되어왔을 만큼 영향력이 막강했다. 레오폴트는 이 저서에서 턱은 바이올린을 정면으로 바라보았을 때 오른쪽에 위치시켜야 한다고 말하고 있다. 하지만 타르티니(Giuseppe Tartini, 1692~1770), 비

오티(Giovanni Battista Viotti, 1755~1824) 등의 연주자들은 턱을 왼편에 놓아야 한다고 주장하는 등 턱의 위치에 관한 논쟁은 19세기 초까지도 이어졌다.

바람직한 바이올린의 연주 자세는 비단 턱을 악기의 왼편에 가깝게 대느냐, 아니면 오른쪽에 가깝게 대느냐의 문제만은 아니다. 왜냐하면 어깨와 턱으로 악기를 고정해서 연주하는 방법 말고도 다양한 연주 자세들이 존재해 왔기 때문이다. 조금 전 살펴본 그림처럼 악기를 쇄골 아래에 놓거나 팔 위쪽에 놓고 연주하는 자세가 대표적인 사례로서, 17~18세기에 흔하게 사용되던 연주 방식이었다. 턱받침의 출현으로 오늘날과 같은 연주 자세로 굳어진 19세기부터는 이러한 방식을 불안정한 자세로 여겼다. 하지만 악기를 이런 자세로 연주한 데에는 나름의 실용적인 이유가 있었다. 잠시 루이 14세의 궁전으로 날아가보자.

루이 14세의 궁전에는 선왕인 루이 13세 때부터 내려오던 〈왕을 위한 24대의 바이올린(Les Vingt-quatre Violons du Roi)〉이라는 현악 앙상블이 있었다. 이 단체는 유럽 최초의 공식적인 현악 오

〈왕을 위한 24대의 바이올린〉
소속의 한 바이올리니스트.

케스트라로서, 오늘날과 달리 5파트의 현으로 이루어진 것이 특징이다. 5파트의 현이 빚어내는 독특한 음색 때문에 유럽의 다른 궁정에서도 그 구성을 따라했을 만큼 유럽 내에서 명성이 자자했다.

1653년에 〈왕을 위한 24대의 바이올린〉은 루이 14세의 사랑과 신임을 한몸에 받던 궁정 작곡가 장 밥티스트 륄리(Jean-Baptiste Lully, 1632~1687)의 지휘 아래 비약적인 발전을 하게 된다. 륄리는 연주자들에게 제복을 입히고 활 쓰는 방향을 통일하는 등, 당대에는 없던 엄격한 규율을 적용

17세기 춤(무용) 선생의 모습.

해 '왕실 음악이란 이런 것'이라는 새로운 규범을 만들어냈다. 이들의 임무는 궁정의 모든 공식 행사의 음악을 담당하는 것은 물론, 사적인 자리까지 왕과 일거수일투족을 함께하며 왕의 위엄에 걸맞은 음악을 연주하는 것이었다. 왕이 움직이면 그들도 함께 움직였다. 그러니 연주 회장에서 진중하게 앉아서 연주할 수만은 없었다. 영화 「왕의 춤(Le Roi Danse)」(2000)의 한 장면에 묘사된 것처럼, 이들도 바람 부는 들판과 언덕을 걸으면서 연주해야

18세기의 춤(무용) 선생의 모습.

무용(춤) 수업을 하는 모습. 왼쪽 소년이 모자를 손에 들고 있는 것으로 보아 두 아이는 춤출 때의 인사 예법을 배우고 있는 중이다. 춤 선생이 바이올린으로 연주하는 곡은 춤곡일 것이다.

했다. 따라서 고개를 어깨 쪽으로 기울이는 오늘날과 같은 연주 자세로는 장시간 이동하며 연주하는 것이 불가능했다. 그러니 개인의 신체 구조에 맞게 몸통 어딘가로 악기를 지지하면서 연주할 수밖에 없었던 것이다.

바이올린을 몸통이나 팔 위쪽에 대고 연주하는 것이 필수불가결했던 영역이 한 가지 더 있는데, 바로 춤이다. 18세기 귀족 자제들은 궁중 예법과 사교생활에 필요한 춤을 필수적으로 배워야 했다. 녹음기나 시디(CD)가 없던 시절이므로 당연히 라이브로 바이올린 반주가 있어야 했다. 따라서 무용선생들은 대개 뛰어난 바이올린 연주자들

이었다. 이들은 춤 동작을 선보이면서 동시에 바이올린을 연주해야 했기에, 몸의 구속을 최소화시키면서 자유로운 동작이 가능한 연주 방법을 택했다.

시대가 파가니니를 낳고
파가니니가 시대를 만들었다

바이올린을 이야기할 때 천재 바이올리니스트인 파가니니를 언급하지 않을 수는 없다. 파가니니는 자타가 공인하는 역사상 최고의 바이올리니스트다. 따라서 그를 바이올린 연주에 있어 비범한 천재로 여기는 것은 만국 공통의 현상이지 않을까. 오늘날까지도 쉽사리 깨지지 않는 악마의 테크닉을 누워서 떡 먹듯 척척 소화해냈던 파가니니. 그는 과연 레전드 오브 레전드임이 틀림없다. 흔히들 천재의 조건은 뛰어난 실력과 독창성이라고 한다. 당연히 파가니니는 천재의 조건에 정확히 부합한다. 하지만 천재라는 것이 단순히 '개인의 능력'으로만 설명될 수 있는 개념인지는 재고해볼 필요가 있다. 날고 기는 능력을 가진 개인이 있다고 가정해보자. 그렇다면, 그는 자동적으로 '천재'의 반열에 오를 수 있는 걸까? 결론부터 얘기하자면, 그렇지 않다. 천재는 개인의 능력만큼이나 그가 속한 사회와의 상호작용을 통해 만들어진다.

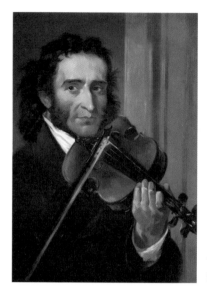

19세기 이탈리아 화가인 안드레아 세팔리가 그린 파가니니의 초상화.

　파가니니의 경우로 돌아와보자. 파가니니는 운 좋게도 그를 천재로 띄워줄 수 있는 사회적 조건이 마련된 그때, 그야말로 기가 막힌 타이밍에 출현했다. 19세기 유럽은 더할 나위 없이 풍성한 음악 생활을 영위하던 시기였다. 대도시가 발달하면서 각 도시마다 오페라 극장, 연주회장, 음악교육 기관들이 생겨나기 시작했으며, 인쇄술의 발달과 악기의 대량생산이 수많은 음악소비자층을 끌어들이는 기폭제가 되었다. 음악 청중이 광범위하게 확산되자, 음악회 문화가 다양한 계급의 청중들이 한데 모여 즐기는 쪽으로 발전했다.

　청중 가운데는 진지한 음악을 찾는 이들도 있었지만, 대다수 시민(대중)들은 가볍고 오락적인 음악을 즐기는 편이었다. 어떤 이들은

교향곡과 협주곡을 좋아하고, 어떤 이들은 귀에 착착 감기는 오페라 아리아나 리트를 좋아한다면, 이들 모두를 타깃으로 하는 음악회는 어떤 모습이었을까? 당시 연주회 프로그램은 모두의 입맛을 만족시키기 위한 결혼식장 뷔페 같았다. 한 음악회 안에 교향곡, 소나타, 협주곡, 오페라 아리아, 현악 4중주, 가곡 등을 마구 버무려서 누가 오더라도 자신의 취향에 맞는 음악으로 한껏 배부를 수 있도록 말이다. 물론, 오늘날의 눈으로 보면 맥락도 없고 서사도 없는 음악회로 보이지만.

그런데, 이런 음악회는 얼마나 길었을까? 오늘날 교향곡을 포함한 3곡 정도의 프로그램을 연주하는 데 한 시간 반가량이 걸린다. 아리아, 중창, 합창, 교향곡, 협주곡, 앙상블, 독주곡, 즉흥연주 등, 온갖 장르들의 종합 선물세트 같았던 당시 연주회는 서너 시간 정도가 소요되었다. 프로그램이 많았으므로 1, 2부로 구성되었고 중간에 30분 정도 휴식 시간이 있었다. 음악회 시간이 길면 청중의 몰입도는 당연히 떨어진다. 사람들은 어두운 조명 아래 숨죽이며 연주를 감상하는 것이 아니라, 환한 조명 아래 서로 인사하고 농담을 주고받으며 여흥을 즐겼다. 바로 이 지점에서 비르투오소 연주자들의 쇼맨십과 무대 장악력이 요구되었다. '쇼'와 '엔터테인먼트' 성격의 음악회를 성공시키기 위해 연주는 좀 더 과감해질 필요가 있었다. 청중에게 적당한 자극과 호기심을 불러일으키는 기술은 비르투오소 연주자들의 필수 덕목과도 같았다.

파가니니의 연주 스타일이 화려하고
복잡한 테크닉쪽으로 갈 수밖에 없었던
데에는 대규모 공공음악회의 발달로 다
양한 청중들을 만족시켜야 했던 시대적
배경이 한몫했다. '피아노계의 파가니니'
인 리스트를 떠올려보자. 리스트 또한
전 시대를 아울러 가장 화려하고 어려운
피아노 테크닉을 구사했던 연주자로 꼽
히는데, 그의 특출난 연주 스타일은 어디
에서 기인하는 것일까?

현대의 바이올린 활.

　너무 어리석은 질문일 수도 있다. 당연
히 리스트가 지닌 능력 때문일 테니까. 하지만 그에게 하프시코드
라는 악기밖에 없었다면 과연 동일한 기교의 곡이 나올 수 있었을
까? 그렇다. 리스트가 리스트다운 음악을 쓸 수 있었던 것은 새로
운 음악을 갈망하는 당시 청중들의 요구 때문만은 아니었다. 그보
다 더 직접적이고 반박 불가능한 원인, 다시 말해 이전 시대에는 상
상조차 할 수 없던 테크닉을 가능케 한 피아노가 리스트에게 주어
졌기 때문이다. 동일한 의미에서 파가니니에게도 그의 능력에 날개
를 달아준 '그 무엇'이 없었더라면 오늘날의 파가니니는 존재하지 않
았을 것이다.

　파가니니의 신통방통한 도깨비방망이는 바로 활, 정확히 말하면

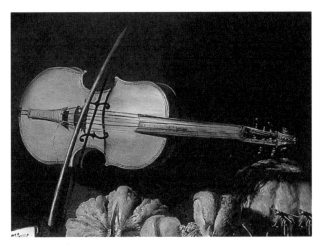

볼록한 아치형의 옛날 바이올린 활.

그 시대가 만들어낸 새로운 활이었다. 바이올린은 역사가 오랜 만큼 악기 개량도 오랜 기간에 걸쳐 이루어졌다. 16세기 중반에 안드레아 아마티가 악기의 표준을 마련한 이후, 가장 두드러진 변화가 일어났던 부분은 활이었다. 활은 크게 활대와 활털, 활털을 모으는 프로그 (frog), 활털의 장력을 조절할 수 있는 스크루 버튼과 헤드로 이루어져 있다. 오늘날 바이올린 활은 약 74센티미터의 길이에 활대가 안으로 살짝 굽은 형태다. 활털로는 표백 과정을 거친 150~200여 개의 크림색 말총이 사용된다.

초창기 바이올린 활은 모던 활과 여러 면에서 다른 모습을 보였다. 위 그림에서 보듯 활대가 밖으로 볼록한 아치형에다가, 길이도 오늘날에 비해 현저히 짧았고, 활의 장력을 조절하는 스크루 버튼

도 없었다. 바로크 시대에
접어들어 활대의 볼록한 정
도도 완만해지고, 일자형
활대가 등장하긴 했지만
여전히 힘차고 민첩한 연주
를 하기에는 부적합했다.

파가니니는 현대 활의 모
체인 투르트 활(Tourte bow)과
여러 면에서 공통점을 가
진 전환기의 활을 사용했

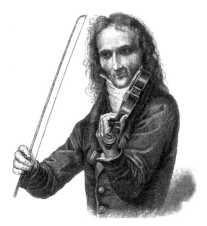

파가니니의 활.

다. 이 활은 크라머 활(Cramer bow)이라고도 불린다.

파가니니의 힘 있는 연주가 가능했던 것은 여러 면에서 활의 개선
이 이루어졌기 때문이다. 첫째, 활의 탄성이 증대했다. 이를 위해 활
대가 안쪽으로 살짝 오목해졌고, 장력 조절이 자유로운 스크루 버
튼이 장착되었다. 활털의 폭도 넓어져 보다 많은 장력이 가해지게 되
었고, 이는 음량이 증대로 이어졌다. 파가니니 작품에는 빠르게 통
통 튀는 패시지가 유난히 많이 등장하는데, 이것은 탁월한 탄성으
로 가볍게 잘 튀는 활이 아니라면 불가능한 주법이다.

둘째, 밸런스가 개선되었다. 밸런스가 개선됨으로써 활 전체에서
균등한 음량을 낼 수 있게 되었다. 바로크 시대의 활은 손잡이 가까
이에 무게 중심이 있어서 손잡이에서 멀어질수록 자연스레 끊기는

소리가 났다. 바로크 바이올린의 논레가토(non-legato) 연주법은 이러한 활의 특성에서 기인한 것이었다. 이를 개선하기 위해서 활에 무거운 헤드가 사용되어 활 끝에서도 활 밑과 같은 균등한 소리를 낼 수 있게 되었다. 그 결과, 긴 레가토 패시지가 가능해져서 노래하는 듯한 선율 연주가 가능해졌다.

파가니니는 개량된 활을 통해 다양한 보잉 주법을 시도했다. 새로운 활의 잠재력은 무시무시했다. 뛰어난 엔터테이너였던 파가니니는 음색을 통한 표현력 증대뿐 아니라, 시각적 비르투오시티(virtuosity)에도 힘을 쏟았다. 현 위로 활을 던지고, 빠르게 여러 현을 오가는 스트링 크로싱(string crossing) 주법 등은 커다란 모션을 자아냈다. 파가니니 연주의 중심에는 실제 기술보다 훨씬 어려워 보이게 하는 현란한 시각적 퍼포먼스가 자리 잡고 있었다. 그의 악마적, 초인적 이미지는 여기에서 나온 것이 아닐까. 청중은 현란한 보잉에 넋을 잃었고 그의 퍼포먼스에 압도되었다.

파가니니에게는 이 외에도 청중의 호기심을 낚아채는 강력한 무기가 하나 더 있었다. 이쯤에서 파가니니의 필살기를 한번 살펴보자. 1832년 7월 6일, 파가니니는 런던 킹스시어터에서 공연을 한다. 공연 포스터를 보면 1부와 2부로 구성된 구체적인 프로그램들이 명시되어 있는 가운데 유난히 굵은 글씨의 문구가 눈에 띈다. 파가니니가 2부에서 '4번 현 한 줄로만 연주한다'라는 글귀이다. 이러한 예는 다른 공연 포스터에도 심심찮게 등장한다. 멀쩡한 바이올린의

세 줄을 놔두고 한 줄로만 연주하는 콘셉트를 공연 관계자들이 놓쳤을 리 만무하다. 이것은 곧바로 포스터에 대문짝만하게 반영되어 파가니니의 공연을 홍보하는 일등공신 역할을 톡톡히 하였다.

파가니니의 '한 줄 바이올린 연주'를 강조하여 홍보한 연주회 프로그램 포스터.

파가니니의 공연은 가는 곳마다 화제 그 자체였다. 그 말은 많은 사람들이 몰려들었다는 이야기인데, 당시 사람들은 어떻게 극장에 갈 수 있었을까? 18세기에 대중들이 극장에 갈 수 있는 경로는 세 가지, 걷거나 말을 타거나 마차를 이용하는 것이었다. 제인 오스틴의 소설 『오만과 편견』, 『이성과 감성』, 『노생거 사원』 같은 작품은 19세기 영국 시민들이 이용했던 다양한 마차와, 마차의 종류에 따른 사회적 지위를 가늠해볼 수 있는 좋은 자료가 된다. 한 예로 『오만과 편견』에서 빙리(Bingley)는 사륜마차인 셰이즈(chaise)를 끌고 와서 마을 사람들에게 대단한 재력가로 소문이 퍼진 반면에, 롱 부인(Mrs. Long)은 전세 마차를 타고 무도회에 참석했다는 이유로 다른 부인들의 입방아에 올랐다. 개인 마차도 없이 가

난한 티를 팍팍 내면서 품위를 떨어뜨렸다고 말이다. 이런 장면들을 보면 당시에 마차는 단순한 이동 수단이 아니라 부와 사회적 지위를 가늠하는 척도였던 것을 알 수 있다.

마차는 본체의 모양, 말과 바퀴의 수, 지붕의 유무, 태울 수 있는 승객 수에 따라 다른 이름으로 불렸다. 예를 들면, 말 한 필로 이끄는 마차는 기그(gig), 말 두 필이 이끄는 마차는 커리클(curricle)이었다. 오늘날 미국의 유명한 패션 브랜드인 코치(Coach)는 마차를 로고로 사용하고 있는데, 코치(coach)는 지붕과 유리 창문이 달린 사륜마차를 말한다. 내부는 2열이 서로 마주 보게 되어 있고 4~6인 정도가 탈 수 있어 주로 승객을 운송하는 수단으로 사용되었다.

코치는 부유층과 고위층의 개인 마차이기도 했다. 당시에 마차는 오늘날로 치면 고급 스포츠카 같은 것이어서 연간수입이 700~1,000 파운드 정도 되는 사람들만 소유할 수 있었다고 한다. 말 자체도 비쌌지만, 말을 관리하는 데 워낙 많은 돈이 들었기 때문에 당시 영국에서는 부유층에게 세금을 부과하는 방법으로 하인의 수와 마차 보유 여부를 따졌을 정도다.

하지만 예로부터 공공연주회의 전통이 발달한 영국에서 공연장을 찾은 건 멋들어진 마차를 소유한 귀족들만은 아니었을 것이다. 공연장에는 일반인들도 넘쳐났었기 때문이다. 잠시 한 가지만 생각해보자. 공공연주회가 발달했다는 것은, 수많은 사람들이 약속된 시간에 맞춰 공연을 보러 올 수 있었다는 뜻이다. 그러려면 정해진

시간에 움직일 수 있는 대중적인 이동 수단이 있어야 하고, 그 수단은 안전하고 신속해야 할 것이다. 뿐만 아니라, 이동 수단의 원활한 운행을 위해 기본적으로 도로가 정비되어 있어야 할 것이다.

잠시 고대 로마로 시간 여행을 떠나보자. 유럽은 물론, 아시아와 아프리카까지 영토를 넓혔던 고대 로마제국은 쭉 뻗은 직선도로를 건설한 것으로 유명하다. 서기 200년까지 고대 로마인이 건설한 도로가 무려 8,000킬로미터에 달한다고 한다. 군대를 신속하게 이동시키고 각종 물자를 전달하며, 국가 통치에 필요한 통신 등을 위해 견고한 도로 건설은 체제 유지를 위한 밑바탕이었으리라.

하지만 고대 로마제국이 멸망하고 중세에 유럽이 여러 작은 국가들로 나뉘면서 견고했던 로마제국의 도로는 쇠락의 길을 걷기 시작한다. 실제로 유럽의 도시들을 가보면 중세 때 만들어진 1~2미터의 좁은 도로들이 얽혀 있다. 이 도로 위를 사람과 말, 수레, 마차들이 뒤엉키면서 다니려니 이동이 보통 복잡한 것이 아니었을 게다.

하지만 루이 14세 시절에 프랑스 파리에는 폭이 19.5미터나 되는 마차 전용의 넓은 도로들이 만들어졌다. 뒤이어 나폴레옹 3세 시절에도 파리 개조 사업의 일환으로 도로 폭이 30~40미터나 되는 직선 도로가 만들어졌다. 한편, 영국은 16세기에 마차가 처음 등장했을 때만 해도 울퉁불퉁한 비포장도로에 비만 오면 질척거려 바퀴가 길에 박히는 등 도로 사정이 좋지 않았다. 사정이 이렇다 보니 마차로 1시간 동안 이동할 수 있는 거리가 5마일(약 8킬로미터)에 불과했다.

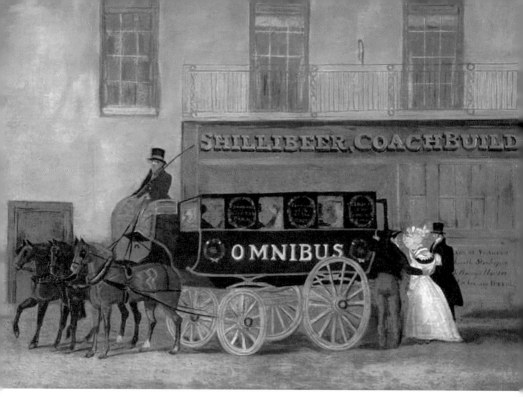

사람들이 연주회를 즐기기 위해 연주회장까지 가려면, 도로나 교통 등 인프라가 구축되어 있어야 했다. 그림은 런던 최초의 버스.

열악한 도로 사정이 눈에 띄게 개선되었던 것은 통행료를 거둘 수 있는 합법적인 제도가 마련되면서부터였다. 오늘날의 톨게이트처럼 말, 사람, 마차, 수레 등에 1페니에서 6페니까지 요금이 매겨졌다. 제임스 3세(1738~1820) 재위 기간 동안 유료 통행료를 징수할 수 있는 곳은 1,000곳이 넘었고 이들이 관리하는 도로는 약 2,500마일에 달했다. 이렇게 거둬 들인 돈은 주로 도로 보수와 정비에 썼다. 도로 개선에 보다 확실한 획을 그었던 것은 스코틀랜드의 건축가이자 토목기술자인 토머스 텔포드(1757~1834)가 임명되면서부터였다. 그는 기

존 도로의 경사를 완만하게 하였고, 배수시설을 확충하여 비로 인한 도로 침수를 막았으며, 울퉁불퉁한 지형을 피해 최단 거리의 길을 찾는 데도 힘썼다. 영국의 도로 근대화는 텔포드의 지대한 공 이외에도, 자갈과 타르가 혼합된 도로 포장재 타르머캐덤(tarmacadam)이 도입되면서 이루어졌다고 볼 수 있다.

이런 결과로 1750년 런던에서 맨체스터까지 꼬박 나흘 하고도 반나절이 걸렸던 여정이 1821년에는 단 26시간으로 줄어들었다. 도로 사정이 개선되면서 1819년의 런던은 조직적인 대중교통 시스템을 갖춘 교통의 도시로 변모했다. 당시 런던에는 오늘날의 터미널처럼 역마차를 탈 수 있는 곳이 120군데나 있었다. 각각 독립적인 운행 스케줄을 가지고 있었고 런던을 중심으로 수많은 행선지로 이동이 가능했다. 런던은 파리와 더불어 유럽에서 가장 먼저 마차가 발달했던 도시 중 하나다. 영국의 역마차 제조업자인 조지 실리비어(George Shillibeer)는 1829년 영국 최초로 버스 서비스를 개시하였다. 3마리의 말이 끌고 한 번에 20여 명의 승객을 수송할 수 있었다고 한다.

이렇듯 도로가 정비되어 마차 운행의 기틀이 마련되고, 정해진 스케줄에 따라 움직이는 마차 노선이 등장하여, 동시에 여러 승객을 태울 수 있는 버스 서비스가 마련되지 않았다면, 즉 '인프라'의 구축이 없었다면 파가니니의 대규모 공연은 불가능했을 것이다. 오히려 파가니니는 이전 세기의 모차르트처럼 후원자를 찾아 떠나는 지루한 마차여행을 하고 있지는 않았을까?

'천재는 시대(사회)가 만들어내는 것'이라는 관점으로부터 역사상 가장 뛰어난 연주자인 파가니니를 중심에 놓고 이야기를 해오고 있다. 파가니니를 사회적 산물로 볼 수밖에 없는 또 다른 이유 한 가지를 덧붙여보자. 그것은 바로 파가니니라는 천재 바이올리니스트가 성장해온 이탈리아라는 토양이다. 비르투오소 바이올리니스트이며 수백 곡이 넘는 주옥같은 바이올린 레퍼토리를 남긴 비발디와, 서정성 짙은 「샤콘느」로 유명한 비탈리를 기억하는가? 이뿐 아니라, 코렐리(Corelli), 제미니아니(Geminiani) 등등 수많은 바이올리니스트이자 작곡가 선배들은 이미 오래전에 이탈리아 바이올린 음악의 춘추전국시대를 열어놓았다. 베네치아에는 비발디(Vivaldi), 모데나에는 비탈리(Vitali), 크레모나에는 비스콘티(Visconti), 볼로냐에는 로렌티(Laurenti) 등 예로부터 이탈리아 각 지방에는 내로라하는 바이올리니스트들이 넘쳐났다.

 그러므로 아마티, 과르네리, 스트라디바리 같은 최고의 바이올린 제작자들이 이탈리아에서 등장한 것은 너무도 당연한 결과였다. 이탈리아는 수많은 바이올리니스트들이 좋은 악기에 대한 수요를 만들어내고, 높은 수준의 악기는 최고의 연주로 이어지는 선순환의 구조가 이미 일찍이 자리 잡았던 토양이었다. 뛰어난 바이올리니스트들과 이들이 연주했던 수많은 레퍼토리로 이루어진 갤럭시 속에 출현한 파가니니를 어찌 '메이드 인 이탈리아(made in Italy)' 연주자로 보지 않을 수 있을까?

악마와 거래한
원조 바이올리니스트는 따로 있다?

파가니니는 뛰어난 실력만큼이나 무성한 소문들을 몰고 다녔다. 유난히 흰 피부에 깡마른 체구, 얇은 입술, 깊게 파인 뺨, 비정상적인 길이의 팔, 게다가 검은 옷을 즐겨 입었던 장발의 모습은 그를 기인으로 만들기에 충분했다. 그의 연주에 압도된 청중들은 파가니니가 인간계가 아닐 수도 있다는 상상을 하기도 했던 것 같다. 급기야 악마에게 영혼을 팔았다느니, 한 여성을 살해한 후 그 여인의 창자로 바이올린의 현을 만들어 그녀의 영혼을 바이올린 안에 가두어 두었다느니, 그야말로 말도 안 되는 '카더라' 통신이 판을 치게 되었으니 말이다.

파가니니가 본인의 영혼을 담보로 악마와 거래를 했다는 이야기는 워낙 유명하긴 하지만, 실제로 악마와 거래를 했다고 알려진 유일한 바이올리니스트는 아니다. 파가니니만의 스토리로 기억된다면 적잖이 섭섭해할, 아니 배 아파할지도 모르는 '악마와 엮인 바이올리니스트'의 원조 격인 작곡가이자 바이올리니스트가 있었다.

오른쪽 페이지 그림은 프랑스의 화가 루이 레오폴드 부알리의 「타르티니의 꿈」이라는 작품이다. 이 그림의 소재가 되는 이야기는 프랑스의 천문학자였던 제롬 드 라랑드(Gérôme de Lalande, 1732~1807)의 『어느 프랑스인의 이탈리아 여행기』(1769)에 실려 있다. 파가니니가 태어나

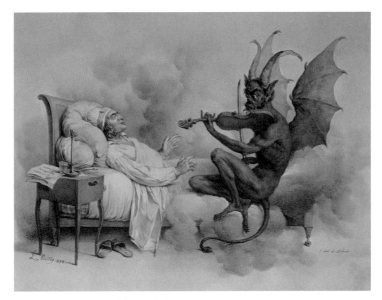

루이 레오폴드 부알리가 그린 「타르티니의 꿈」(1824).

기도 전에 이탈리아 바이올린계를 주름잡던 주세페 타르티니(Giuseppe Tartini, 1692~1770)의 실화로 라랑드에게 타르티니가 직접 이야기했다고 한다.

　타르티니는 1713년 어느 날 밤 꿈을 꾸었는데, 꿈속에서 자신의 영혼을 담보로 악마와 계약을 했다. 악마는 대가로 타르티니가 원하는 모든 것을 들어주었다. 타르티니에게는 무엇보다도 바이올린을 잘 연주하고픈 욕망이 있었을 것이다. 그래서 악마에게 자신의 바이올린을 한번 건네보았다. 그러자 악마는 숨이 막힐 정도로 아름다운 소나타를 연주하는 것이 아닌가. 한번도 들어보지 못한 아

름다운 음향, 완벽한 기교에 넋을 잃은 타르티니는, 마치 마법에 걸린 듯 황홀경에 취했다.

그렇게 꿈속에서 허우적거리던 차에 타르티니는 그만 야속하게도 잠에서 깨버렸다. 그는 눈을 뜨자마자 바이올린을 부여잡고 꿈속에서 들은 선율을 하나라도 놓칠세라 다시금 연주해보았다. 악마의 연주를 완벽하게 재현해내는 것은 불가능했다. 하지만 자신이 꿈속에서 받았던 영감을 최대한 살려 작곡한 곡이 「바이올린 소나타 g단조」이다. 실제로 이 작품은 「악마의 트릴」로 더 잘 알려져 있다.

파가니니, 파우스트, 그리고 악마 로베르

타르티니의 일화, 파가니니에 관한 괴소문, 괴테의 일생일대의 대작 『파우스트』에는 일맥상통하는 스토리라인이 있다. 타르티니, 파가니니, 파우스트 박사가 자신의 영혼을 담보로 악마와 거래를 했다는 내용이다. 타르티니의 일화 속에 등장한 악마도 바이올린에 능했고, 파우스트 박사가 영혼을 판 악마 메피스토펠레스 또한 다른 악기가 아닌 '바이올린'을 연주한다. 19세기 사람들은 메피스토펠레스가 실제 연주를 하게 되면 파가니니와 같은 연주를 보여줄 것이라고 상상했다.

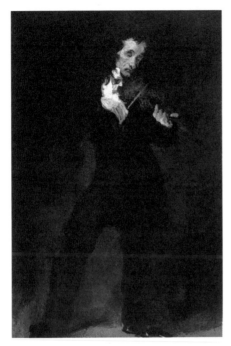

외젠 들라크루아가 그린 파가니니의
초상.

왜 유달리 바이올린이라는 악기에 악마라는 이미지가 덧입혀졌
을까? 평생 파가니니를 따라다녔던 '악마의 연주자' 이미지는 생각보
다 여러 문화적 요소가 중첩된 결과로 파생된 것이다. 그 기원은 파
가니니가 활동했던 낭만주의 시대보다 훨씬 앞선 중세로까지 거슬
러 올라간다. 잘 알다시피 낭만주의는 꿈과 환상, 신비, 신화적 세
계를 동경하는 시대정신으로 대변된다. 주술과 미스터리로 가득했
던 중세는 낭만주의자들에게 새로운 판타지를 불러일으켰다. 중세
에 관한 호기심과 탐구가 창조적 동인으로 재조명받게 된 것이다.

바이올린의 활은 중세의 마법사들이 휘두르던 마법의 지팡이에 비견되었고, 바이올린 연주자들이 활을 휘두르는 동작은 중세 연금술사들이 원소들을 불러일으키기 위해 마법 봉을 휘두르던 모습을 연상시켰다. 프랑스의 캐리커처 화가였던 장 이냐스 이지도르 그랑빌(Jean Ignace Isidore Grandville)은 파가니니의 활을 마법사의 빗자루로 묘사하기도 했다.

사람들은 파가니니의 연주 행위를 일종의 주술로 받아들이면서 중세적 판타지에 흠뻑 젖어들었다. 이것이 가능했던 것은 일차적으로는 인간의 한계를 뛰어넘는 그의 악마적인 연주 실력 때문이었다. 확실히 그의 연주는 초자연적인 신기에 가까웠기에, 영적인 존재의 개입 없이는 이러한 연주가 불가능하다고 일반 대중이 믿었던 것도 어느 정도 이해는 된다. 바이올린을 들고 관에서 튀어나온 시체 같은 외모는 사람들에게 그가 악마에 사로잡힌 것이 아니라 진짜 악마일 것이라는 생각을 불어넣었다.

17~18세기 프랑스의 루이 14세에게 베르사유 궁전이 있었다면, 19세기 당시 신흥 부르주아지들에게는 오페라(오페라 극장)가 있었다. 1820년대 오페라(위에 언급한 극장)는 정부의 지원에도 불구하고 극심한 재정난에 허덕이고 있었다. 프랑스 혁명 이후로 오페라는 귀족적이라는 이미지가 강해 지탄의 대상이 되었기 때문이다. 또한, 당시 오페라에서 고수하고 있던 프로그램도 글루크와 스폰티니의 전통적 작품을 벗어나지 못하고 있었다. 사람들은 그 나물에 그 밥과 같은

1831년에 마이어베어의 그랑오페라 「악마 로베르」를 공연하고 있는 왕립음악 아카데미 오페라 극장의 모습. 19세기 프랑스 화가 장 밥티스트 아르누의 채색 판화이다.

프로그램에 점점 흥미를 잃어갔고, 오페라는 낡았다는 이미지를 벗기 어려웠다.

이에 대중들의 관심을 불러일으킬 새로운 장르의 오페라가 필요했는데 이때 등장한 것이 그랑 오페라이다. 보다 현실적인 스토리에 환상적인 무대효과, 의상, 스펙터클한 볼거리로 무장하여 사람들의 눈과 귀를 홀리고도 남을 만한 초강력 울트라 엔터테인먼트. 결과는 대성공이었다. 당시 파리에서 잘나간다는 의사, 은행가, 사업가, 법조인들은 일주일에 두세 번씩 오페라를 드나드는 단골이 되었다.

이렇게 구시대의 유물이 핫한 엔터테인먼트 비즈니스의 중심으로

악마의 창조자는 괴테?

중세적 이미지를 기본으로 깔고, 그 위에 악마-바이올린의 이미지가 증폭된 데는 괴테의 공(?)이 크다. 괴테의『파우스트』가 음악가들에게 끼친 영향을 모두 설명하자면 지면이 모자랄 정도로 가히 엄청나다.

리스트는『파우스트』의 세 주인공인 파우스트, 그레트헨, 메피스토펠레스를 묘사한「파우스트 교향곡」을 남겼다. 구노는『파우스트』1부 속의 파우스트와 그레트헨의 사랑 이야기를 중점적으로 다룬「파우스트」라는 오페라를 남겼다. 물론, 이 작품은 독일인들의 민족적 자부심인 괴테의 심오한 철학적 대서사시를 남녀의 사랑이라는 통속적 줄거리로 퇴색시켰다는 비난을 받기도 했다. 그래서 독일인들은 이 작품을「파우스트」가 아닌「마르그리트」(극중 그레트헨의 이름)로 부르기도 했다.

베를리오즈도 구노와 같이 그레트헨의 사랑과 비극에 초점을 맞춰「파우스트의 저주」라는 오페라를 발표했다. 그의 대표작「환상 교향곡」5악장 속에 등장한 마녀와 유령 이야기도『파우스트』에서 영감을 받아 작곡된 것이다. 최초의 예술가곡으로 평가받는 슈베르트의「물레 잣는 그레트헨」도 광장에서 만났던 파우스트를 떠올리는 스토리를 담고 있다.「천인 교향곡」으로 잘 알려진 말러의 8번 교향곡에도『파우스트』2부 내용이 녹아 있으며, 무소륵스키의 가곡「벼룩의 노래」역시『파우스트』1부에서 파우스트와 계약한 메피스토펠레스가 라이프치히의 아우어바흐켈러 술집에서 부르는 호탕한 노래다.

이렇게 음악으로 각색된『파우스트』이야기는 당시에 어느 정도 인기가 있었을까? 실제로 파우스트 이야기는 괴테가 집필하기 이전부터 유럽에 널리 알려져 있었다. 파우스트라는 인물은 16세기에 실존했던 인물이고, 학자인 동시

에 점성술과 마술을 부리며 규범에서 벗어난 행동을 일삼던 기괴한 중세적 캐릭터로 알려져 있다. 이 스토리는 민중본으로 나오면서 커다란 인기를 끌었는데, 많은 예술가들에게 엄청난 영감을 끼치게 된 것은 괴테의 『파우스트』가 등장한 이후부터. 이 스토리의 폭발적인 인기는 음악작품 속에도 고스란히 반영되어 그 장르만 해도 오페라 및 교향곡, 가곡, 피아노곡 등 무수히 많다.

1854년 베를리오즈의 「파우스트의 저주(겁벌)」, 1859년 구노의 「파우스트」 등 본격적인 『파우스트』 소재의 오페라 붐이 일기 전의 파리를 잠시 살펴보자. 관객들은 이미 『파우스트』 스토리로부터 탄생한 베를리오즈의 「환상 교향곡」, 마이어베어의 그랑 오페라 「악마 로베르」 등의 작품 등을 통해 『파우스트』와 친숙해져 있었다.

오늘날 잘 알려져 있지는 않지만 그랑 오페라 「악마 로베르」를 눈여겨볼 필요가 있다. 왜냐하면 이 작품은 여러 면에서 『파우스트』와 닮았기 때문이다. 첫째로, 두 작품은 모두 중세 고딕적인 분위기를 배경으로 하고 있다. 주인공 로베르의 방탕한 생활은 쾌락과 향락에 빠져든 파우스트를 떠오르게 한다. 로베르를 찾아온 미지의 기사 베르트랑은 로베르를 유혹해 노름으로 돈을 잃게 하는 등 여러 가지 난처한 상황으로 이끈다. 베르트랑은 실제로 악마의 휘둘림 아래 놓인 로베르의 아버지이며, 그에게는 자신의 아들 로베르의 영혼을 지옥으로 데려가야만 하는 임무가 있다. 이는 파우스트를 타락의 길로 인도해 결국 지옥까지 데려가고자 하는 메피스토펠레스와 다르지 않다. 두 작품은 결국 선이 악을 이긴다는 결말까지 꼭 닮았다. 결과적으로 「악마 로베르」는 『파우스트』 스토리가 더욱 인기를 끌 수 있도록 주단을 깔아준 셈이다.

탈바꿈하게 된 데는 특히 마이어베어의 「악마 로베르」가 공헌한 바가 크다. 이 작품이 얼마나 인기가 있었느냐면, 당시 전 유럽을 주름잡던 이탈리아 오페라 작곡가들이 오페라 작곡을 포기했을 정도였다. 「악마 로베르」가 초연된 1831년, 이 작품은 하루 밤에 1만프랑씩 벌어들이는 기염을 토했다. 이후 파리 오페라에서 1864년까지 470회나 공연되었다. 초연 후 3년간 이 작품을 무대에 올린 나라는 10개국에 달했고, 77개의 프로덕션이 참여했으며, 당시까지 상연된 그 어느 오페라보다 많은 수입을 올렸다고 한다. 파리는 그야말로 〈악마 로베르〉앓이에 푹 빠져 있었다.

「악마 로베르」가 띄워놓은 분위기를 타고 괴테의 『파우스트』가 등장했을 때, 사람들은 『파우스트』를 「악마 로베르」를 치고 나갈 강력한 대항마로 여겼다. 1830년대 초반 자칭 '파우스트 마니아'층이 상당수 형성되어 있었고, 괴테의 스토리는 음악회장과 극장의 단골 레퍼토리로 등장했다. 그래서일까? 바이올린을 켜는 메피스토펠레스는 이미 바이올린 자체가 악마적인 악기라는 것을 은연중에 사람들의 인식 속에 주입시켰고, 악마적인 악기를 연주하는 연주자는 결국, 악마나 다름없다는 생각까지 심어주게 된 것 같다. 사람들이 파가니니를 보며 메피스토펠레스를 떠올렸는지, 아니면 메피스토펠레스를 보며 파가니니를 떠올렸을지는 모르지만, 악마적인 파가니니의 이미지 형성에 적잖이 기여한 『파우스트』의 영향력을 부정하기는 힘들 것이다.

심지어 사람들이 쓴 연주회 리뷰에서마저도 『파우스트』의 환영이 보인다. 일례로, 하이네는 파가니니가 무대에 들어섰을 때 검정 푸들로 변장한 사탄과 함께한 것과 같다고 묘사했다. 이것은 삽살개의 모습으로 파우스트 박사의 집에 들어온 메피스토펠레스를 떠올리게 한다. 혹시 비르투오시티(virtuosita, 뛰어난 연주 기교나 기술)를 추구했던 파가니니의 몸부림을 진리와 지식을 향한 파우스트의 목마름과도 오버랩시키지는 않았을까?

바이올린을 둘러싼 젠더와 섹슈얼리티

바이올린의 아름다운 곡선은 여성의 신체와 많이 닮았다. 악기의 몸통만 놓고 보면 여성의 어깨부터 엉덩이까지를 뒤에서 바라본 모습과 유사하다. 바이올린에서 여성성을 떠올리게 하는 것은 비단 생김새뿐만은 아니다. 피아노, 오르간, 팀파니 등의 악기들이 견고하게 '스스로' 서 있고, 클라리넷, 트럼펫 등과 같은 악기들도 벨을 바닥으로 향하게 하면 고정이 되는 반면, 바이올린은 눕혀놓거나 스크롤을 거치대에 올려놓는 것 이외에 악기를 고정시킬 방법이 없다.

몸통만 있어서 스스로는 움직일 수 없는 모습이 전통적인 수동적 여성상과 결부되면서 바이올린에 투영된 여성성은 한층 더 강화되

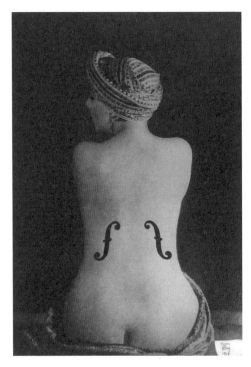

만 레이의 「앵그르의 바이올린」
(1924).

었다. 수동적인 여성의 이미지는 여기서 그치지 않는다. 바이올린은
활로 악기를 건드려주지 않으면 스스로 소리조차 낼 수 없지 않은
가. 고음의 바이올린 음색 또한 여성의 이미지를 강화시키는 데 일
조했다. 바이올린의 음색을 들으면서 남성의 목소리를 떠올리는 사
람은 아마 없을 것이다.

특히나 바이올린이 격하게 연주될 때면 여성의 울부짖음과 같은
소리가 난다. 그래서 사람들은 바이올린이 학대받는 여성이고, 바이
올린이 연주될 때 나는 거친 소리는 학대를 견디다 못해 내뱉는 울

부짖음이라 생각했다. 이때의 연주자는 잔학한 사디스트요, 활은 폭력을 휘두르는 거친 몽둥이가 되는 것이다.

파가니니,
그의 명예회복을 위하여

파가니니의 연주에 관한 당시의 감상 기록을 살펴보면 일관된 진술을 발견할 수 있는데, 그의 악기가 유난히도 '우는' 소리를 내더라는 것이다. 바이올린 현이 다 끊어질 정도로 악기를 거칠게 다루는 모습은 사람들에게 일종의 폭력으로까지 비춰졌다. 가엾은 바이올린은 희생자, 바이올리니스트는 가해자라는 도식이 성립되는 순간이다. 그 때문인지 파가니니에게는 여성을 학대한다는 소문이 일생 동안 끊이지 않았다. 어린 미성년자를 유혹하는 난봉꾼에다가, 자신의 아이를 임신한 여인에게 독약을 먹여 사생아를 낳게 한 혐의로 제노아의 감옥에 수감된 일화 등은 그의 악마적 이미지에 범죄자의 이미지까지 안겨주었다. 파가니니는 '바이올리니스트=살인자'라는 불명예스런 프레임이 씌워진 최초의 바이올리니스트였다.

하지만 파가니니가 도덕적으로 타락한 인간으로 비춰진 것은 파가니니의 개인적인 이유 때문은 아니다. 전통적으로 바이올리니스트, 보다 정확히 말해서 피들러(fiddler)가 갖고 있는 이미지 때문이기

도 하다. 여기서 잠깐, 바이올린과 피들의 차이점을 짚고 넘어가자. 피들(fiddle)은 바이올린과 동일한 악기지만, 바이올린은 주로 클래식과 재즈에서, 피들은 민속 음악에서 쓰인다는 점이 다르다. 같은 악기지만 연주 장르에 따라 다르게 불리는 것이다.

피들로 연주되는 곡들은 주로 템포가 빠르고, 선율이나 곡의 형식면에 있어 바이올린곡보다 덜 복잡하다. 피들 연주의 중심은 아무래도 리듬이며, 곡이 끊이지 않고 동일한 템포로 흐르는 것이 중요하다. 단순한 멜로디와 리듬을 기반으로 변주를 하는 것 또한 피들 연주의 핵심이다. 흥겨운 마을 잔치나 동네 선술집에서 울려 퍼지는 흥겨운 바이올린(피들) 연주를 떠올리면 좋을 듯하다.

전통적으로 피들러들은 춤과 술, 즉, 유흥이 있는 곳에서 연주하다 보니 사람들로부터 도덕적으로 해이할 것이라는 따가운 시선을 받았다. 『걸리버 여행기』를 쓴 유명한 18세기 작가 조너선 스위프트에 따르면, 한 남성이 피들러라는 이유만으로 강간 사건 용의자로 지목되기도 했다고 하니, 당대 피들러에 대한 편견이 얼마나 심했는지 짐작할 수 있다. 게다가 오늘날까지도 바람둥이의 대명사인 카사노바도 작가를 사칭한 범죄자에 바이올린 연주자였다고 한다. 어찌보면, 파가니니는 이전 세대의 바이올리니스트들로부터 켜켜이 쌓여온 고정관념의 오물을 온몸에 뒤집어쓴 가련한 희생양 아닐까?

바이올린의 구조

바이올린은 현악기에 속한다. 현악기는 소리를 내는 방법에 따라 다시 여러 가지로 나뉘는데, 활을 사용해 현을 마찰한다고 하여 찰현악기로 분류된다. 우리나라의 해금과 아쟁도 소리 내는 원리로는 바이올린과 같은 찰현악기이다. 바이올린의 몸통은 35.5센티미터에 불과하지만 악기를 이루고 있는 부품은 무려 80여 개에 이른다. 이 가운데 대표적인 것 몇 가지만 언급해보자.

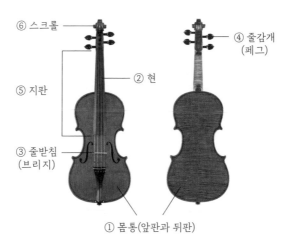

⑥ 스크롤

② 현

⑤ 지판

③ 줄받침
(브리지)

④ 줄감개
(페그)

① 몸통(앞판과 뒤판)

① 몸통(앞판과 뒤판)

가장 중요한 것은 바이올린의 뼈대가 되는 앞판과 뒤판이다. 바이올린의 앞판과 뒤판은 음향적 이유로 서로 다른 재질이 사용된다. 앞판은 풍성

한 울림이 퍼져나가야 하므로 밀도가 낮고 부드러운 가문비나무로 만든다. 반면 뒤판은 단단한 단풍나무로 만든다. 또한, 나뭇결이 공명에도 영향을 끼치기 때문에 앞판은 세로로, 뒤판은 가로로 자른 목재를 사용한다.

② **현** 바이올린은 모두 4개의 현이 있다. 각각의 현은 가장 낮은 소리로부터 G, D, A, E, 이렇게 5도씩 조율된다. 과거에는 바이올린 현의 재질로 거트를 사용했다. 가장 많이 쓰인 것은 양의 창자이며, 2차 세계대전 즈음까지도 스탠더드 현으로 여겨질 정도로 그 역사가 깊다. 거트 현 제조로 가장 유명한 나라는 역시 이탈리아다. 뒤이어 독일, 프랑스, 영국이 유명하다. 이탈리아에서 거트 현을 제조하는 도시는 로마, 나폴리, 파두아, 베로나 등 여럿이 있다. 각 도시마다 만들어내는 현의 특징이 다른데, 로마의 현이 내구성이 좋고, 단단하며 화려한 소리를 낸다고 하여 최상급 현으로 여겨진다. 이탈리아의 현이 다른 나라들의 현에 비해 품질이 좋은 까닭은 야외 공정 과정에 영향을 미치는 좋은 날씨 덕분이다. 확실히 이탈리아는 독일, 프랑스, 영국에 비해 햇빛이 풍부하다. 심지어 동일한 원재료를 사용하는 이탈리아 내에서도 도시마다 품질의 차이가 나는데 이는 날씨를 비롯한 각 도시의 자연환경이 다르기 때문이다. 일례로 로마는 가장 뛰어난 현을 제조하는 도시로 알려져 있다. 그 비결은 맑고 깨끗한 공기, 풍부한 햇빛, 그리고 양들이 먹는 목초에 있다고 한다. 전문가의 손길을 거쳐 탄생한 거트 현은 섬세하고 부드러운 음색을 내는 장점이 있는 반면, 온도나 습도와 같은 외부 환경에 민감하고 내구성이 약한 단점이 있다. 이러한 단점을 보완하고자 현의 중심(코어)에 거트를 사용하고 은으로 감싸기도 한다. 오늘날에는 코어 자체를 금속과 합성 재질로 만들고, 겉을 알루미늄이라든가 은, 금, 티타늄과 같은 다양한 재질을 사용한다. 거트 현보다

가격도 훨씬 싸고 음량도 우수해서 가장 많이 사용된다. 그리고 바이올린 현은 굵기에 따라 라이트(Light), 미디움(Medium), 스트롱(Strong)의 세 버전으로 출시된다. 굵은 현은 장력이 강하지만 섬세한 보잉에는 어려움이 있다. 반면 얇은 현은 장력이 약한 대신 반응성이 뛰어난 장점이 있다.

③ **줄받침(브리지)** 줄받침은 음향상 매우 중요한 역할을 한다. 현의 진동이 가장 먼저 닿는 부분이자, 이 진동을 몸통으로 전달하는 역할을 하기 때문이다. 또한 연주 시 편안한 현의 높이와 간격을 결정한다.

④ **줄감개(페그)** 줄감개는 현을 감아 조율하는 역할을 한다. 가장 많이 쓰이는 재질은 흑단이며, 그 외에도 상아, 회양목, 로즈우드 등을 사용한다.

⑤ **지판** 지판 위로는 앞서 말한 4개의 현이 지나간다. 현을 눌러 음고를 결정하게 해주며 연주가 실제적으로 일어나는 부분이다. 오른손으로 활을 잡기 때문에 지판은 온전히 왼손의 연주 범위에 속한다. 바이올린의 지판은 평면인 기타 지판과 달리 둥근 형태다. 이것은 활로 연주할 때 원치 않는 다른 현을 건드리지 않기 위해서이다. 지판은 주로 흑단으로 만들어진다.

⑥ **스크롤** 줄감개 위에 위치한 스크롤은 바이올린을 걸어두는 역할을 한다. 보통 유려한 곡선 모양으로 제작되어 장식적인 효과를 준다. 바로크 시대에는 스크롤에 사람 및 동물의 머리, 꽃 모양 등으로 많은 장식을 가했다. 스크롤은 악기의 음향과는 직접적인 관계가 없다. 스크롤은 조율 시 페그를 힘껏 안으로 밀어 넣으면서 돌릴 수 있도록 힘을 지탱해주는 역할을 한다.

2. 피아노

◆ 공간을 지배하는 럭셔리 가구에서
악기의 제왕으로
◆◆◆

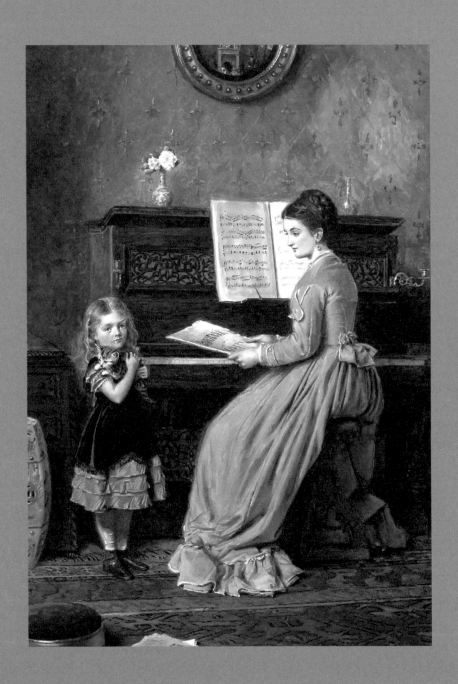

리듬, 선율, 화성의
완벽한 구현

피아노는 여러 면에서 참 '똑똑한' 악기이다. 서양음악의 3요소인 리듬, 선율, 화성(화음), 이 모두가 피아노로 완벽하게 구현되기 때문이다. 이 세상에 수많은 악기가 존재하지만, 피아노처럼 다재다능⑺하며 팔방미인인 악기는 매우 드물다.

일례로, 트럼펫은 화려하고 힘 있는 멜로디 연주는 가능한 반면, 한 번에 여러 소리를 내는 화음 연주는 불가능하다. 트럼본은 트럼펫과 같은 금관악기지만 음역이 낮아서 기본적인 멜로디를 연주할 기회조차 별로 없다. 이렇듯 관악기들은 멜로디나 화음의 구성음 중 하나를 연주할 뿐이다. 심벌즈 같은 악기는 음조차 없어서 멜로디와 화성은 애당초 불가능하다. 게다가 한 곡에서 어쩌다 한두 번 등장하기 때문에 이것을 가지고 리듬을 연주한다고 말할 수도 없다. 그렇다면 같은 건반악기인 오르간은 어떨까? 멜로디와 화성은 그렇다 치고, 과연 오르간으로 맛깔나는 리듬을 연주할 수 있을까?

이 모든 음악의 본질적 요소를 한 번에 실현 가능케 해준 악기가 바로 피아노이다. 앞서 언급한 리듬, 선율, 화성은 서양음악이 다른 문화권의 음악과 구별되는 '코어 아이덴티티(core identity)'이다. 따라서 이 세 가지를 완벽하게 구현할 수 있는 피아노는 서양음악을 대표하는 악기이자, 서양음악 자체를 상징하는 악기라고 볼 수 있다.

피아노는 전문 음악가, 아마추어를 불문하고 사람들에게 가장 사랑받는 악기이기도 하다. 과연 어떠한 면이 피아노를 이토록 특별하게 만들었을까? 무엇보다도 소리 내는 방식이 너무나 쉽다. 이미 조율이 마쳐진 상태의 건반을 살포시 누르기만 하면 음이 울리기 때문이다. 현악기처럼 각 현을 조율해야 하는 수고로움도 없을 뿐더러, 관악기처럼 힘껏 불어도 소리는커녕 얼굴만 시뻘개지는 불상사도 피할 수 있다. 뿐만 아니라 악기를 늘 운반하지 않아도 되고, 연주하는 자세마저도 편안하다. 이렇듯 피아노는 여러모로 연주자에게 참으로 고마운 악기이다.

특별히 피아노는 작곡가들에게 더할 나위 없이 유용한 존재이다. 작곡가들은 곡을 쓸 때 '내청(inner hearing)'이라는 것을 활용한다. 내청이란 악보만 보고도 머릿속에서 실제 음들을 생생하게 들을 수 있는 능력을 말한다. 지휘자들이 스코어를 연구할 때를 살펴보면, 그들은 악보를 연주하지 않고 눈으로 찬찬히 읽어 나간다는 것을 알 수 있다. 마치 QR코드를 찍기만 하면 음원을 들을 수 있는 것처럼, 복잡한 스코어를 눈으로 스캔하기만 하면 각 악기들의 음들이 머릿속에 실제처럼 울리는 것이다. 이러한 능력이 있었기에 베토벤은 청력을 상실하고도 작곡을 할 수 있었다.

아무리 내청이 뛰어난 작곡가라 하더라도 내청을 통해 작곡된 곡을 피아노로 확인하는 과정은 반드시 필요하다. 일종의 검수 절차이다. 특히 커다란 편성의 곡을 작곡할 때면 피아노에 대한 작곡가

들의 의존도는 더욱 높아진다. 한 편의 교향곡을 작곡한다고 가정할 때, 작곡가는 오케스트라 속 다양한 악기들의 소리를 피아노를 통해 확인한다.

이것이 가능한 첫 번째 이유는 피아노가 7옥타브 반이나 되는 막강한 음역을 지녔기 때문이다. 7옥타브 반이라는 수치가 잘 와닿지 않는 독자들을 위해 조금 더 설명을 덧붙이자면, 피아노의 음역에는 사람이 들어서 식별할 수 있는 가장 낮은 음부터 가장 높은 음까지가 포함되어 있다. 피아노는 모든 어쿠스틱 악기들을 통틀어 가장 넓은 음역대를 자랑한다. 그렇기 때문에 오케스트라 악기 중 가장 높은 음을 내는 피콜로도, 가장 낮은 음을 내는 콘트라베이스도 피아노의 음역대로 다 환원이 가능하다.

피아노가 오케스트라를 커버할 수 있는 이유는 넓은 음역대뿐만은 아니다. 피아노가 한 번에 한 음밖에 낼 수 없다면 그 넓은 음역도 무용지물에 불과할 것이다. 다행히 피아노는 한 번에 10개의 음까지(또는 그 이상) 낼 수 있어서 오케스트라 악기들이 연주해내는 다양한 성부를 무리 없이 소화해 낼 수 있다. 뿐만 아니라 ppp(피아니시시모)에서 fff(포르티시시모)까지 강약의 스펙트럼이 매우 넓기 때문에 드라마틱한 표현이 가능하다. 여기에 레가토, 스타카토, 테누토(음을 충분히 늘려서 연주하는 것) 등의 주법과 페달이 주는 섬세한 효과까지 더한다면 그야말로 피아노로 표현하지 못할 음악은 없지 않을까 싶다. 음악이라는 광활한 우주를 품은 하나의 소우주라고나 할까.

중류계급,
안락한 가정 문화

두 소녀가 피아노 앞에 다정하게 모여 있는 르누아르의 그림은 우리에게 매우 익숙하다. 소녀들의 옷차림과 주변의 가구 및 장식품들로 보아 화려한 귀족 가문인 것 같지는 않다. 하지만 부유한 시민계급 가정의 행복한 정경이 그림 전체에서 묻어나온다. 그렇다. 사회적 악기로서의 피아노가 지닌 이미지는 '경제적 능력을 갖추고 고상한 취미를 즐길 줄 아는 중류층의 안락한 가정'의 모습이다. 적어도 피아노를 소유한다는 것은 이 악기를 구매할 만한 경제력과 예술을 향유할 줄 아는 소양을 겸비했음을 시사한다. 그렇기 때문에 피아노는 중류계급을 대변하는 사회적 지표로 작용했다.

피아노는 일류 연주자들의 연주회 문화를 통해 발전함과 동시에, 중류계급의 가정이라는 테두리를 통해 비약적인 발전을 거듭했다. 실제로 시민들의 피아노 사랑이 꽃필 수 있었던 데에는 '가정'이라는 환경이 매우 중요하게 작용했다. 한 가지 흥미로운 것은 피아노가 발명된 곳은 이탈리아지만 정작 이탈리아에서는 중산층 가정의 피아노 문화가 발달하지 않았다는 점이다. 날씨가 좋은 이탈리아에서는 따뜻한 햇살 아래 옥외 문화가 발달했기 때문이다. 반면 중산층 가정의 피아노 문화를 꽃피운 곳은 독일과 프랑스 등이었다. 비교적 일조량이 적은 독일과 프랑스에서는 거실에서 가족 구성원들이 한

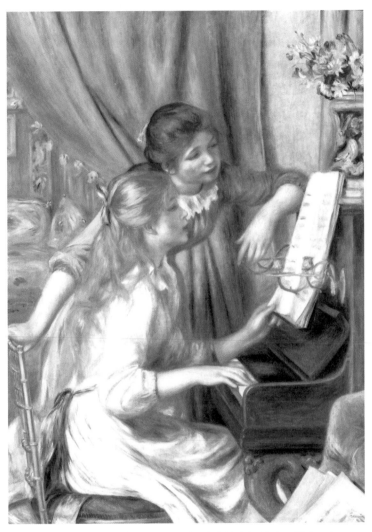

피아노, 하면 가장 먼저 머릿속에 떠오르는 르누아르의 명화 「피아노 앞의 소녀들」(1892).

데 모여 소소한 일들을 함께 즐기는 문화가 발달했다. 거실에서 독서를 하거나 춤을 추고 음악을 연주하면서 가정이라는 조직은 시민생활의 중심지 역할을 충실히 담당했다.

그런데 가정을 중심으로 하는 중산층 문화가 발달할 수 있었던 것은 당시의 복잡한 정치적 상황과도 무관하지 않다. 19세기 초중반까지의 유럽은 전쟁도 많이 발발했고, 프랑스 혁명 이전의 구체제로 복귀하려는 왕정복고의 움직임, 통일국가를 이루려는 민족주의, 그리고 자유를 갈망하는 시민계급들의 극렬한 저항이 한데 뒤엉킨 혼란의 도가니 그 자체였다. 이러한 정치적인 소용돌이 가운데 시민들이 택한 방법은 가정 안으로 침잠하는 것이었다. 우리도 세상사가 너무 복잡하고 힘들면 현실 도피 욕구가 커지지 않는가. 넓게 보면 꿈과 환상을 추구하던 낭만주의라는 거대한 흐름도 19세기의 녹록지 않았던 시대상을 여실히 보여주는 것 아닐까.

정치적 상황에 환멸을 느낀 사람들은 가정에서 문학, 음악 활동 등 여가활동에 많은 시간을 보냈다. 현실 세계에서 국가와 계급 간의 화합은 요원해 보일지라도, 적어도 피아노 앞에서 파트를 나누어 노래 부르는 순간만큼은 하모니를 이룰 수 있었으니 말이다. 가족 구성원들이 악기를 연주하거나 노래하며 함께 만들어가는 음악이야말로 이 시대 소시민들의 안락한 여흥이자 복잡한 세상사를 잊게 해줄 크나큰 기쁨이었다.

당시 시민 생활의 중심이 가정의 거실로 옮겨지다 보니 가구를 중

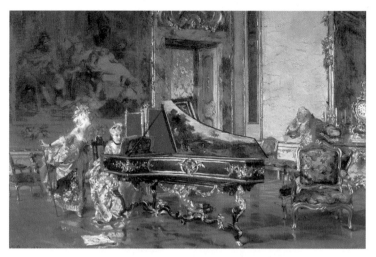

19세기 이탈리아 화가인 조반니 볼디니가 그린 「오래된 노래」(1871). 널찍한 홀에 놓인 호화로운 그랜드 피아노는 악기라기보다 먼저 '럭셔리 가구' 역할을 톡톡히 해내고 있다.

심으로 가정을 꾸미는 것 또한 사람들의 큰 관심거리 중 하나였다. 거실 문화의 중심이 된 피아노는 악기이자 가구이기도 했다. 피아노의 크기와 가격, 그리고 피아노를 중심으로 좌석이 배치된다는 점을 고려해보면, 피아노는 그야말로 가구, 그것도 고급 가구였음이 틀림없다. 세바스티앵 에라르(Sébastien Érard, 1752~1832)나 존 브로드우드(John Broadwood, 1732~1812)와 같은 초기 피아노 제작자들이 고급 가구 제작자의 아들이라는 사실은 우연이 아니다.

피아노를 가구로 여기는 현상은 비단 당시에만 국한된 이야기는 아니다. 오늘날도 인테리어 잡지 속의 그랜드 피아노는 어디에 놓이든 그 공간의 미적 중심이 된다. 사람들의 이목은 악기가 창조해내

아일랜드 화가 윌리엄 존 헤네시가 그린 「오래된 노래」(1874).

는 공간의 아름다움으로 향하지, 이것이 악기로 기능하는지는 크게 중요하지 않다. 그랜드 피아노의 역할은 그 공간에 품격과 우아함을 부여하고, 소유자의 경제력과 미적 안목을 은연중에 과시하는 것으로 충분하다.

피아노는 다른 악기들과는 달리 가정이라는 특수한 배경 속에서 발달하였다. 이것은 피아노가 여성의 악기라는 고정관념을 얻게 된 직접적 원인이기도 하다. 산업혁명 이후 바깥에서 활동하게 된 남성들은 가정에 돈을 가져다주는 경제 주체로 확고하게 자리매김하였다. 남성들의 경제력은 가정 내 가부장적 질서를 확립시켰고, 이에 여성들은 이른바 '여성스러운' 역할을 부여받았다. 주된 역할은 가정을 돌보며 아이들의 교육과 가사를 담당하는 것이었다. 여성이 담당하는 구역 내에 존재하는 피아노. 가정생활의 가장 중심부인 거실에 위치한 피아노에 여성성이 부여된 것은 당연한 귀결 아니었을까.

피아노를 치는 여성의 이미지는 줄곧 일등 신붓감의 이미지와도 연결되었다. 무엇보다 악기를 치는 자세가 다소곳하니 여성스러웠기 때문이다. 바이올린을 연주하자면 몸을 불편하게 뒤틀어야 했고, 첼로를 연주하자면 다리를 쩍 벌려야 했으며, 입술을 오므리고 가쁘게 숨을 불어 넣어야 하는 관악기는 자칫 민망한 상상을 불러일으키기에 충분했다. 반면, 자리에 얌전히 앉아서 고상하게 두 손만을 움직이는 피아노는 여성스러움의 극치였다. 게다가 피아노는 그 집안의 재력과 문화 수준을 보여주는 확실한 지표였다. 피아노를 연주

하는 여성의 모습 속에는 여성의 교육을 위해 돈을 쓸 수 있는 그녀 집안의 능력과 자부심이 총망라되어 있었다.

피아노 악보 출판 붐,
베토벤은 웃고 쇼팽은 울었다?

피아노가 각 가정에 보급되자 뒤이어 나타난 현상은 피아노 악보에 대한 폭발적인 니즈였다. 사람들은 극장에서 들은 오페라 아리아나 음악회에서 들은 교향곡 등을 직접 연주하고자 했고, 그러기 위해서는 악보가 필요했다. 이들에게 절실했던 것은 복잡한 오케스트라 곡을 피아노로 칠 수 있게 편곡된 리덕션 악보였다. 따라서 아마추어들을 위한 악보 인쇄업이 업계의 새로운 블루칩으로 떠오르게 되었고, 이를 놓칠세라 출판업자들과 작곡가들은 발 빠르게 이 사업에 뛰어들었다. 특히 오페라로 큰 성공을 거둔 베르디, 로시니 등은 악보 출판을 통해 누구보다도 짭짤한 재미를 보았다.

보통 오페라 한 편을 작곡하면 작품에 대한 저작권은 극장이나 흥행주에게로 돌아가고, 작곡가는 일회성 작곡료를 받는 것에 그쳤다. 하지만 악보는 달랐다. 악보가 출판될 때마다 작곡가들에게 인세가 들어왔기 때문이다. 베르디는 리덕션 악보가 너무 잘 팔리자 아예 자신의 작품을 리덕션해주는 전문가를 고용하기도 했다. 오페

라 작곡가들은 워낙 사람들 귀에 쏙쏙 박히는 '이어 캔디(ear candy)' 곡 제조의 달인이다 보니 대중들을 겨냥한 피스 악보 출판업의 성격과 왠지 모르게 잘 어울린다.

자본주의 시장 논리와는 절대 타협할 것 같지 않은 베토벤마저도 악보 출판에 있어서만큼은 잇속을 톡톡히 챙겼다. 베토벤은 1795년 「피아노 5중주 Eb장조, Op.16」을 작곡하였다. 이 작품은 피아노, 오보에, 클라리넷, 바순, 호른으로 구성되었는데 일반인들이 이러한 구성으로 연주할 기회가 많지 않을 것이라 판단한 베토벤은 1801년에 이 곡을 현과 피아노를 위한 4중주(피아노, 바이올린, 비올라, 첼로)로 편곡하여 출판하였다. 이것은 악보 판매를 염두에 둔 노림수였다고 볼 수 있다. 베토벤의 곡들 가운데 가장 비싼 금액을 받고 출판한 악보는 『바가텔』이나 『영국 민요 편곡집』 등과 같이 대중적이고 쉬운 곡들이었다. 브람스도 헝가리 집시들의 음악을 피아노로 편곡한 「헝가리 무곡」을 출판하여 이른바 '대박'을 터뜨렸다.

이렇듯 출판업자와 작곡가들이 새롭게 등장한 소비 권력층인 아마추어들의 기호에 맞추기 위해 무던히도 애쓰던 그때, 한 작곡가만큼은 이러한 기류에 편승하지 못한 채 제대로 엇나가고 말았다. 바로 피아노의 시인 쇼팽이다. 잘 알다시피 쇼팽은 대규모 연주회를 자주 열지 않았기 때문에 악보 출판과 레슨이 주된 수입원이었다. 출판업자 입장에서 보면 쇼팽 악보는 상업적인 가치가 미미했다. 쇼팽은 대중들이 쉽게 연주할 만한 곡을 쓰지 않았기 때문이다.

쇼팽의 곡은 대중적으로 쉽게 편곡하기가 매우 어렵다. 오페라 아리아라면 유명한 선율과 반주부로 쉽게 편곡할 수 있다. 하지만 쇼팽의 음악은 수많은 장식음들이 주된 선율을 이루고 있고 모든 음들 하나하나가 작품의 뉘앙스를 결정하기 때문에, 주요한 음과 생략해도 좋은 음으로 구분할 수가 없다. 쉽게 편곡하자고 원곡이 가지고 있는 섬세한 장식음들을 제하고 가지를 쳐내면 쇼팽 음악 특유의 맛이 살지 않는다. 따라서 상업적 가치가 별로 없는 쇼팽의 악보료는 쌀 수밖에 없었다. 쇼팽이 남긴 편지들을 살펴보면 자신의 작품에 박한 돈을 지불했던 출판업자들에 대해 쇼팽이 곱지 않은 감정들을 가졌다는 사실을 알 수 있는데, 만약 쇼팽이 대중들을 위해 쉬운 곡들을 썼더라면 출판업자의 태도도 달라졌을 것이다. 애먼 출판업자를 나무랄 사안이 아니라 쇼팽 자신이 원인이었다는 공공연한 사실을 그는 정녕 몰랐던 것일까?

살롱,
화려한 사교 공간

피아노 연주회는 크게 두 부류로 나뉜다. 대규모 공연장에서 연주되는 공공음악회가 있는가 하면, 보다 프라이빗한 분위기의 살롱 연주회가 있다. 전자는 리스트가 선호했던 연주 방식이고, 후자는

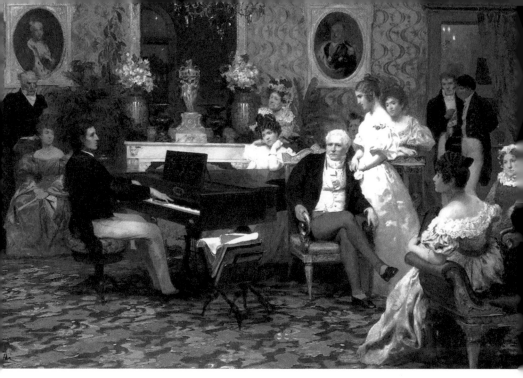

1829년에 라지비우(Radziwill) 대공의 살롱에서 연주하는 쇼팽. 폴란드 화가인 헨리크 시에미라즈키가 그린 그림이다.

쇼팽이 선호했던 연주 방식이다. 평소 사람들 앞에 나서기를 싫어했던 쇼팽의 성격 때문에 그의 연주는 주로 살롱에서 이루어졌다. 하지만 리스트, 쇼팽을 막론하고 19세기 초중반의 피아니스트들에게 살롱 연주는 '머스트'였다. 살롱(salon)이란 프랑스어로 '거실', '응접실'이란 뜻이다. 물론 이때의 '거실' 내지 '응접실'은 그저 그런 일반 가정의 거실과 응접실이 아니라, 고급스럽고 팬시한 귀족 저택 안에 위치한 널찍한 사교 공간을 일컫는다.

살롱은 단순한 장소를 지칭하던 용어에서 예술가, 문인, 정치인 등 다양한 계층의 사람들이 모여 지적 교류를 나누던 사교 모임 자

체를 지칭하는 용어로 변모되었다. 살롱은 문학 살롱, 정치 살롱, 음악 살롱처럼 고급문화 향유를 목적으로 하는 살롱들도 있는가 하면 흡연 살롱, 부인 살롱 등 다양한 성격의 살롱들도 존재했다.

18~19세기 음악가들에게 살롱은 매우 중요한 장소였다. 일차적으로 살롱은 음악가들에게 동료 음악가들과 교류하며, 서로의 음악을 들을 수 있는 기회를 제공했다. 또한 후원자들과의 직접적인 연결고리가 되어주기도 했다. 실은 이 점이 음악가들이 살롱을 출입한 가장 중요한 이유이기도 했다. 당대 '인싸'였던 살롱 멤버들은 그들이 발굴한 음악가들을 자신들의 서클 안으로 소개하였다. 사회적으로 막강한 영향력이 있는 사람들이 많았기에 이들은 음악가에 대한 경제적인 지원을 담당함과 더불어, 새로운 음악가를 발굴하여 그들의 작품이 초연되는 무대를 선사하는 등 음악가가 널리 알려지는 데 많은 영향을 미쳤다. 살롱이라는 좁은 사회망을 타고 음악가들은 자신의 경제적 삶을 영위할 수 있는 후원자를 만나기도 했고, 레슨 생들을 구할 수도 있었다.

쇼팽을 예로 들어보자. 1831년 9월 파리로 건너온 쇼팽은 이듬해 말까지는 경제적으로 몹시 곤궁하여 폴란드 바르샤바에 있는 아버지로부터 지원금을 받으면서 겨우겨우 버텼다. 하지만 1833년이 되자 쇼세 당탕(Chaussé d'Antin) 거리의 호화로운 아파트로 이사하고 파리에 있는 가장 부유한 폴란드인 중 한 명이 된다. 그동안 무슨 일이 있었던 것일까?

쇼팽의 파리 정착 초기, 쇼팽은 고위 계층의 폴란드인들이 운영하는 살롱을 통해 많은 도움을 받았다. 이방인인 쇼팽이 귀족들이 운영하는 파리 주류 살롱으로 진출하기 위해서는 기존 살롱 멤버들의 추천장이 있어야 했다. 파리에 있는 폴란드인의 살롱에 출입하면서 자연스레 파리 고위 귀족들을 소개받고, 이들의 인맥을 통해 추천장도 받은 쇼팽은 어느덧 각국의 대사, 왕자, 공주 등이 출입하는 살롱의 '인싸'가 되었다. 그러자 사회적 지위가 높은 사람들이 앞다투어 쇼팽을 피아노 선생님으로 모셔가기 시작했다.

그 무렵에 쇼팽의 레슨비는 시간당 20프랑이었는데, 이 금액은 당시 파리에서 가장 높은 피아노 레슨비를 받았던 칼크브레너(Friedrich Kalkbrenner, 1785~1849)보다도 높은 금액이었다고 한다. 참고로 칼크브레너는 쇼팽이 레슨을 받을지 고민했을 정도로 명성이 자자했던 피아니스트였다.

당시 파리에 있던 폴란드 망명인들 중 정부의 고위 인사나 군 간부에게 주어지는 한 달 보조금이 200프랑, 그리고 장교와 공무원에게 주어지는 보조금이 60프랑임을 감안한다면 쇼팽의 레슨비가 얼마나 비쌌는지 짐작이 될 것이다. 파리에서 가장 비싼 피아노 레슨비의 기록을 단번에 갈아치우는 데 일조한 그의 제자들 중에는 무려 로스차일드 가문의 남작부인도 있었다.

이렇듯 음악가들의 성공과 실패를 가를 만큼 막강했던 살롱은 과연 어떤 사람들에 의해 운영되었을까? 적어도 18세기 후반까지는 귀

족들의 후원이 음악 살롱을 지속시키는 원동력이었다. 하지만 1789년 프랑스 혁명 이후 새로이 등장한 부르주아 계급은 막대한 경제력을 바탕으로 이전 세대의 귀족처럼 음악 살롱을 열고 음악가들을 후원하기 시작하였다. 주로 법조인, 금융인들로 이루어진 '신흥귀족'들은 예술 후원이라는 고매한 행위를 통해 자신들도 과거의 귀족들과 같은 반열에 오르고자 했다. 이들에게 예술 후원은 새롭게 획득한 자신들의 사회적 지위를 공고히 해주는 효과적인 방법이었다.

그렇다면 귀족들은 이렇게 치고 올라오는 중산층의 약진을 넋 놓고 바라보고만 있었을까? 경제력만으로는 신흥귀족들과의 차별성을 두기 어렵게 되자 귀족들은 보다 고급화된 취향 쪽으로 눈을 돌렸다. 위대한 작품과 뛰어난 거장을 발굴하는 안목이야말로 '원조귀족'으로서의 체면과 지위를 유지해줄 수 있는 그럴싸한 명분일 테니까. 이러한 상황을 단적으로 보여주는 예가 하나 있다. 오른쪽 페이지의 그림을 한번 살펴보자.

거장 베토벤이 뒤에서 피아노를 연주하고 있고, 음악을 듣는 귀족 남성들은 매우 진지하게 음악을 감상하고 있다. 편안한 분위기 속 음악 감상이 이루어지던 다른 살롱들의 분위기와는 달라도 너무 다르다. 감상을 넘어 지나친⑦ 경청으로까지 이어진 이 모습이 시사하는 바는 무엇일까? 음악을 유희의 대상으로만 여겼던 다수의 사람들에게 이 그림이 던지는 메시지는 바로 이것이다. "우리에게는 위대한 작곡가와 작품을 볼 수 있는 안목이 있으며, 우리는 진지한 음

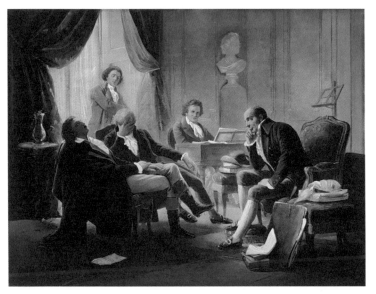

친구들에게 연주하는 베토벤의 모습. 19세기 독일 화가인 알베르트 그레플레의 그림이다.

악만을 소비한다!"

그림 속 음악을 감상하는 인물들이 모두 남성이라는 사실에도 주목해보자. 베토벤의 전기를 보면 유난히 많은 남성 귀족들이 후원 자로 등장한다. 「비창 소나타」를 헌정받은 리히노프스키 공작, 베토 벤이 직접 작곡과 피아노를 가르친 루돌프 대공, 그 외에도 롭코비 츠 보헤미아 공작, 킨스키 공작, 슈비텐 남작 등은 베토벤의 음악의 진가를 알아보고 예술가 베토벤에게 존경과 한없는 찬사를 바쳤던 인물들이다. 이들은 모두 빈을 근거지로 삼았지만 리히노프스키 공 작은 프러시아, 롭코비츠 공작은 보헤미아 등, 그들의 출신지는 매우

다양했다.

빈은 역사적으로 합스부르크 왕가가 지배하던 영토 출신의 다양한 민족들이 모여 사는 도시였다. 빈이 합스부르크 왕가의 수도로 제정된 해는 1520년이다. 그 후로 1806년까지 빈은 신성로마제국의 황제가 거주하는 도시였고, 1867년까지는 오스트리아 제국의 수도, 이후 1918년까지는 오스트리아-헝가리 제국의 수도였다. 합스부르크가의 영향력은 독일, 헝가리, 이탈리아, 튀르키예(옛 터키), 폴란드, 크로아티아, 세르비아에까지 미쳤다. 빈에는 이 넓은 영토에서 유입된 군주, 제후들로 북적였다.

베토벤이 활약할 당시 이곳에는 황제 요제프 2세가 거주하고 있었기 때문에, 그 사실 하나만으로도 합스부르크 왕가가 지배하던 영토하의 수많은 귀족들이 빈으로 몰려들 충분한 이유가 되었다. 한마디로 황실에서 떨어지는 콩고물 때문이었으리라. 황실에서의 보직은 이들에게 공고한 사회적인 위상을 가져다주었다. 이는 당대뿐 아니라 후대를 위해서도 확실한 투자였다. 자신의 가문이 정치적으로나 사회적으로 영향력 있는 반열에 오르기 위해서는 황실 가까이 즉, 황실이 있는 수도에 거주해야만 했다. 빈에 다양한 지역 출신의 귀족들이 많을 수밖에 없었던 이유가 바로 여기에 있다.

베토벤에 대한 빈 남성 귀족들의 사랑은 베토벤 당대뿐 아니라 베토벤 사후까지 거세게 이어졌다. 빈에서 베토벤만큼 남성 귀족들로부터 열렬한 환영을 받았던 음악가가 또 있었을까? 확실히 베토벤

음악에 흘러넘치는 남성적 힘과 남성 귀족들의 생물학적 성 사이에 존재하는 모종의 화학작용 때문인 것만은 분명해 보인다. 하지만 왜 그리 그들이 남성적인 것을 숭고하게 여겼으며, 그 해답을 베토벤의 음악 속에서 찾으려 했는가를 이해하기 위해서는 빈이라는 사회를 먼저 알 필요가 있다. 빈은 전통적으로 남성 중심의 사회였다. 가까운 예로, 빈 필하모닉 오케스트라가 단원 선발 과정에서 오랜 기간 여성을 배제해온 역사가 이 점에 대해 시사하는 바가 크다.

앞서 언급했듯이 빈은 전통적으로 남성 귀족들이 많이 거주하는 도시였다는 것이 일차적인 이유가 된다. 19세기 중엽이 되면 산업의 발달과 기술 혁신을 등에 입고 막대한 부를 축적한 남성들이 다수 등장한다. 로스차일드 가문을 예로 들어보자. 1810년 프랑크푸르트에서 빈으로 건너온 잘로몬 마이어 로트실트(Salomon Mayer Rothschild)는 이후 빈에 '마이어 폰 로트실트 운트 죄네(Mayer von Rothschild und Söhne) 은행'을 설립했다. 결론부터 말하면, 이 은행이 오스트리아 경제 발전에 끼친 영향은 가히 절대적이었다. 일례로, 로스차일드 은행은 1836년 오스트리아의 첫 증기 철도인 노르드반(Nordbahn) 철도망 건설 사업에 자금을 댔다. 1837년 이후 빈은 철도망의 중심이 되면서 비약적인 산업화 과정을 겪었다. 이 외에도 로스차일드 가문은 대규모의 자금이 들어가는 정부 사업에 재정을 지원함으로써 오스트리아의 발전에 지대한 영향을 끼쳤다.

또 다른 부유한 가문으로는 루트비히 비트겐슈타인(Ludwig Wittgenstein,

비트겐슈타인 궁
전 안의 음악 살롱
(1910년의 모습).

1889~1951)이라는 걸출한 철학자를 배출해낸 비트겐슈타인 가문을 들
수 있다. 루트비히 비트겐슈타인의 아버지 카를 비트겐슈타인(Karl
Wittgenstein)은 오스트리아-헝가리 제국의 철강 산업을 독점하면서, 이
를 발판으로 세계적인 부호가 되었다. 그의 산업은 오스트리아 국경
을 넘어 러시아로까지 확장되었다. 그는 러시아의 철도 사업에 레일
을 공급하였고, 광산업에도 손을 뻗어 석탄 기업을 인수하는 등 사
세를 확장해나갔다. 카를 비트겐슈타인은 보헤미아에 광산 회사와
프라하의 철강 회사, 태플리츠 제강소 및 합스부르크 전역의 크고
작은 공장의 소유주이거나 주주였다. 1차 세계대전 이전 그의 재산
은 약 2억 크로넨에 달했다고 한다(이는 2차 세계대전 이후 약 2억 달러에 해당하는
금액이다). 비트겐슈타인 가문은 그야말로 신흥 부르주아 가문의 대표
격으로 여러 예술가들을 후원한 것으로 유명하다.

비트겐슈타인 궁
전 안의 레드 살롱
(1910년의 모습).

　비트겐슈타인 가문의 음악 후원은 비트겐슈타인 궁전을 중심으
로 이루어졌다. 화려한 대리석으로 꾸며진 3층짜리 궁전에는 그랜
드 피아노 7대와 오르간이 갖추어져 있었고, 300명을 수용할 수 있
는 규모였다. 1층 음악당에는 막스 클링거(Max Klinger)가 하얀 대리석으
로 조각해놓은 베토벤의 좌상이 놓여 있다. 이곳을 드나들던 음악
가로는 브람스, 말러, 멘델스존, 요아힘, 리하르트 슈트라우스, 파블
로 카잘스, 브루노 발터 등을 비롯해 당대 유명한 음악비평가 에두
아르트 한슬리크 등이 있다. 브람스와 클라라 슈만은 카를 비트겐
슈타인의 딸들에게 피아노를 가르치기도 했다. 비트겐슈타인 가문
의 예술 사랑은 비단 음악에만 국한되지 않았다. 이들은 오귀스트
로댕, 구스타프 클림트 등과 같은 예술가를 후원하였고, 빈 분리파
전시관 설립을 지원하는 데 적극적인 후원을 아끼지 않았다.

베토벤 사후 빈의 경제적 문화적 패권이 세계적 부호들에게 넘어가면서 남성 중심의 사회가 재편되는 가운데, 많은 이들은 성공과 출세를 위해 남성적인 가치들을 숭배하기 시작했다. 이러한 사고에 지대한 영향을 끼쳤던, 이른바 출세한 빈 남성들의 필독서 중 하나였던 책 한 권을 언급해 보고자 한다. 23세의 젊은 나이로 요절한 철학자 오토 바이닝거(Otto Weininger)의 『성과 성격』(1903)이라는 저서다. 물론 그의 저서 속 반유대주의와 여성 혐오는 오늘날 커다란 논란의 소지가 있지만, 내용의 옳고 그름을 떠나 당시 이 책이 빈 사회에 끼쳤던 가공할 만한 파급력만큼은 부인할 수 없다.

바이닝거가 주장한 남성성의 특징은 뭐니 뭐니 해도 실적과 업적을 지향하는 강력한 드라이브와 이성적인 사고, 그리고 창조력이었다. 그러므로 높은 가치를 지닌 예술의 형태는 이성적이고 고귀함으로 충만해야 했다. 이 필요조건을 충족시키는 예술은 음악, 그중에서도 특히 베토벤의 음악이었다. 베토벤은 이들의 열망에 부합하는 최고의 예술가였다. 베토벤 음악에서 표출되는 불굴의 의지, 강력한 힘은 빈의 남성들이 동일시하고 싶은 완벽한 모델이었다.

태생적인 신분으로서의 귀족이 사라진 19세기 말, 빈에 새로이 부상한 신흥 부르주아들은 자신들의 예술적 취향과 후원을 통해 자신들의 지위를 확립하고자 했고, 그런 과정에서 베토벤이 지닌 퍼스널 브랜드 파워가 그야말로 제대로 '통했다'고 볼 수 있겠다.

산업화와 피아노,
그리고 전설적인 피아노 제작자들

피아노가 처음 세상의 빛을 보았을 때, 이것이 장차 상용화되어 널리 연주될 악기라기보다는 일종의 발명품이자 럭셔리 가구에 가까웠다. 천문학적 금액을 지불해야만 소유할 수 있었기 때문에 부유한 상류층 아니고서야 일반인들은 꿈도 꾸지 못하는 악기였다.

하지만 19세기 중엽, 피아노가 각 가정에 보급되는 시대가 열렸다. 관련 기록에 의하면 1845년 파리에는 전체 인구 100만 명 중 피아노를 연주하는 이들이 10만 명에 달했고, 피아노도 6만 대가 보급되어 있었다고 한다. 비슷한 시기에 파리보다 음악적인 활동 면에서 훨씬 뒤처져 있었던 폴란드의 바르샤바조차도, 인구 15만 명에 피아노가 5,000대, 즉 인구 30명당 1대꼴로 피아노가 보급되어 있었다.

이렇게 각 가정으로 피아노가 보급될 수 있었던 데는 여러 가지 이유가 있다. 우선 피아노를 소유할 수 있을 만큼 경제력을 갖춘 중산층이 사회 전면에 두텁게 포진해 있었고, 산업혁명의 결과로 기술의 발달 및 분업화가 일어나면서 피아노의 대량생산이 가능해졌기 때문이다.

잠시 17세기 뛰어난 바이올린 공방들의 성지였던 이탈리아 크레모나 지역으로 관심을 돌려보자. 당시에 악기 제작 방식은 매우 간단했다. 스승 한 명과 그 아래 제자 몇 명이면 충분했다. 소수의 사람

피아노의 구조

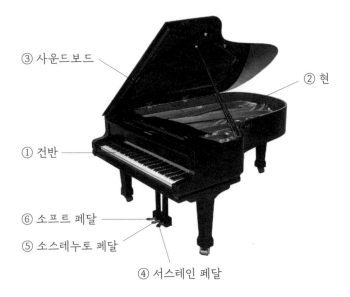

③ 사운드보드

② 현

① 건반

⑥ 소프트 페달

⑤ 소스테누토 페달

④ 서스테인 페달

① 건반 피아노 건반은 검은 건반이 36개, 흰 건반이 52개로 모두 88개다. 최초의 피아노는 56개의 건반으로 출발했다. 그 후 61개, 68개, 73개, 82개 등 건반 수는 꾸준히 늘어났으며, 1900년 이후에 88개가 표준이 되었다. 초창기에는 검은 건반을 흑단으로, 흰 건반은 상아로 만들었다. 하지만 요즘은 흰 건반에 상아 대신 흰색 플라스틱을 덧대는 방식으로 제작한다.

② 현 그랜드 피아노를 기준으로 230개의 현이 있으며, 길이는 1.5~3미터에

이른다. 저음 현일수록 길고 굵으며 고음 현일수록 짧고 가늘다.

③ **사운드보드** 해머가 현을 때렸을 때 나는 소리 자체는 매우 작다. 사운드 보드는 이 소리를 증폭시키기 위해 사용되는 목재판이다. 프레임 아래에 위치 하며 두께는 약 1센티미터이다. 해머가 타현했을 때 생긴 진동은 브리지를 통 해 사운드보드로 전달되고, 사운드보드는 이 진동을 증폭시킨다.

④ **서스테인 페달** 가장 많이 쓰이는 페달로 댐퍼 페달로도 불린다. 페달을 밟으면 댐퍼가 현에서 떨어져 현의 진동이 계속된다. 그 결과 울림이 풍부해지 며 음색도 부드러워진다.

⑤ **소스테누토 페달** 음을 지속시키는 페달이란 의미를 지녔다. 그랜드 피아 노의 가운데 위치한 소스테누토 페달은 업라이트 피아노의 가운데 페달과는 전혀 다른 방식으로 작동한다. 업라이트 피아노에서는 가운데 페달이 음량을 줄이는 역할을 하지만, 그랜드 피아노에서는 같은 음을 길게 지속시켜주는(페 달 포인트) 역할을 한다.

⑥ **소프트 페달** 우나 코르다 페달이라고도 불린다. 페달을 밟으면 피아노의 액션 전체가 옆으로 이동하면서 3현을 타격하던 것이 2현만을, 2현을 타격하 면 1현만 타격하게 되어 음이 부드러워진다.

들이 모든 공정을 수작업으로 진행하다보니 퀄리티 면에서는 세계 최고였지만 생산량이 턱없이 부족했다. 이러한 시스템에서의 악기제조업은 로컬 스케일을 벗어날 수 없었다.

피아노 이전의 모든 악기 생산 방식은 그러했다. 하지만 피아노라는 악기의 발전과 개량은 산업화 및 자본주의의 발전과 궤를 같이한다. 공방이 아닌 공장에서, 사람 손이 아닌 기계의 힘으로, 장인이 아닌 사업가가 제작하는 악기로 변모한 것이다.

피아노는 맨 처음 만들어진 이탈리아 국경을 넘어 독일과 영국으로, 이후 프랑스를 거쳐 미국으로, 급기야는 1960년대에는 악기 탄생지로부터 1만 킬로미터나 떨어진 일본으로까지 생산의 중심지를 옮겨가며 글로벌 시장을 만들어왔다. 그렇다면 이쯤에서 악기 개발과 악기 보급에 지대한 영향을 끼친 일등 공신, 전설적인 피아노 제작사들을 만나보는 것은 어떨까?

플레엘 피아노,
너무나 프랑스적인 감수성

플레엘(Maison Pleyel)사는 프랑스를 대표하는 상징적인 피아노 제작사로, 200년이 넘는 역사를 지녔다. 플레엘이 선사하는 로맨틱한 음향은 프랑스 음악 자체와 동일시될 정도로 프랑스적 감수성으로 충

만한 브랜드라고 할 수 있겠다. 앙리 마티스의 「음악 수업(La leçon de musique)」이라는 그림에도 등장하는 플레옐 피아노는 19세기 초중반에 쇼팽의 악기로 크게 유명세를 떨쳤다. 이후 프랑스 음악의 새 장을 연 드뷔시와 라벨의 아이코닉한 음향이 구현되었던 것도 플레옐을 통해서였다.

플레옐을 사랑한 음악가들은 이들 외에도 무수히 많다. 오펜바흐, 생상스, 파야, 로시니, 그리그, 오네게르, 루빈슈타인, 스트라빈스키 등등 이름만 들어도 쟁쟁한 음악가들과 인연을 맺어온 플레옐. 과연 어떤 점이 그들에게 매력으로 다가왔을까? 실제로 1848년 제작된 악기를 기준으로 보면 모던 피아노에 비해 음량도 작고, 액션도 가벼울 뿐 아니라 건반도 작다. 음역이 좁은 것은 물론 건반을 눌렀을 때 모던 피아노가 10밀리미터가량 들어가는 데 비해 플레옐은 8밀리미터 정도에 불과하다.

모든 면에서 모던 피아노에 열세인 것처럼 보이지만, 이 모든 것을 단번에 뒤엎을 플레옐 피아노의 강력한 무기가 하나 있었다. 그것은 바로 플레옐만의 시그니처 음색이었다. 19세기 동시대 피아니스트들은 플레옐의 사운드에서 달콤함을 떠올렸다. 또한 그 음향을 벨벳에 빗대어 묘사하기도 했다. 그렇다. 플레옐의 음향은 깊은 여운을 남기면서도 섬세한 연주를 요하는 낭만주의적 작품과 특별히 잘 어울렸다.

오늘날 모던 피아노는 모든 음역대에서 균일한 소리가 난다. 하지

만 플레옐은 저음, 중음, 고음이 뚜렷하게 구별되는 독특한 음색을 지녔다. 깊고 풍부한 저음과 예리하면서도 강한 중음, 그리고 수정같이 맑고 밝은 소리의 고음이 바로 그것이다. 서로 다른 음역대의 소리들이 한데 어우러져 만들어내는 독특한 하모니. 연주자들의 귀는 즐거워지고, 손은 바빠지는 유쾌한 놀이터 아니었을까.

이렇듯 플레옐은 특유의 '플레옐 톤'과 터치로 많은 음악가들을 매료시켰다. 플레옐사는 자신만의 시그니처 사운드를 구현시키기 위해 대를 거듭해 각고의 노력을 기울여왔다. 건반으로는 세계 최고로 평가받는 클루제(Kluge) 사의 제품을 사용하였다. 이 건반은 습도에 잘 견디는 가문비나무로 제작되었고, 편안하고 정확한 터치로 정평이 나 있었다.

피아노 제작에 있어 플레옐이 세운 가장 큰 공헌은 피아노 프레임에 처음으로 메탈을 사용한 점이다. 프레임은 원래 목재로 제작되었다. 하지만 건반의 개수가 늘어나고 보다 큰 음량을 위해 현이 추가되면서 프레임에 가해지는 장력이 점차 커지게 되자, 목재만으로는 늘어나는 장력을 견디지 못해 악기가 틀어지기 일쑤였다. 이에 플레옐은 1825년 나무 프레임에 3개의 철재 버팀대를 삽입해서 견고하게 프레임을 지지하였다. 이후 1839년 쇼팽의 시대에는 5개의 철재 버팀대가 삽입되었다. 이러한 전환기적 시기를 거쳐 프레임 자체가 철재로 제작되기 시작했다.

철재 프레임은 당시 물 20톤가량에 맞먹는 장력을 견디는 데도

도움이 되었을 뿐 아니라, 습기와 온도에 민감한 목재가 변형되어 악기가 망가지는 현상을 막아주기도 했다. 프레임은 피아노에 있어 사람 몸의 척추와도 같은 중추적인 역할을 한다. 제대로 된 프레임을 만들기 위해 플레엘사는 정확한 틀 주조에서부터 규격, 표면 작업 등에 이르기까지 철저한 검수 절차를 거쳐 최상의 퀄리티를 유지했다. 목재에 있어서도 부품의 특성에 따라 가문비나무, 단풍나무, 나왕, 너도밤나무, 체리, 부빙가, 물푸레나무 등 전 세계에서 공수해 온 다양한 수종을 사용했다. 목재의 저장, 습도 관리, 건조, 제재 작업, 조립, 도장에 이르기까지 각 단계는 세심하게 진행되었다.

플레엘사의 공헌
― 대를 이은 제작

이쯤에서 프랑스를 대표하는 플레엘사를 설립, 악기 제작을 이어나간 제작자들을 살펴보자. 플레엘은 쇼팽이 사랑했던 피아노로도 유명한데, 초기 제작자들과 쇼팽의 인연 또한 궁금해진다. 플레엘 피아노의 설립자는 오스트리아 출신의 프랑스 작곡가이자 출판업자였던 이냐스 플레엘(Ignace Pleyel, 1757~1831)이다. 그는 1807년 파리에 플레엘사를 설립하기 전에 음악가로 활발한 활동을 펼쳤다. 그의 스승은 무려 하이든이었고, 그와 함께 5년간 음악을 공부했으며 스

트라스부르 성당의 악장으로 활동하기도 하였다.

이냐스 플레엘은 출판업자로도 화려한 이력을 가지고 있다. 1795년 파리에 〈메종 플레엘〉이라는 이름의 출판사를 설립하였고, 이곳은 향후 39년간 운영되었다. 이곳을 거쳐 간 작곡가들의 라인업이 꽤나 화려하다. 하이든, 베토벤, 클레멘티, 보케리니, 두세크 및 그의 아들 카미유 플레엘의 작품 4,000여 곡이 〈메종 플레엘〉을 통해 출판되었다. 이곳의 출판물은 전 유럽과 북아메리카로까지 퍼져나가면서 많은 인기를 누렸다. 하지만 피아노 제작에 몰두하며 출판사업은 1834년에는 완전히 정리되었다.

1815년에는 그의 장남 카미유 플레엘이 동업자가 되면서 회사 이름이 '이냐스 플레엘과 장남(Ignace Pleyel et fils aîné)'으로 바뀌었다. 이후 이냐스 플레엘이 죽자 카미유 플레엘(Camille Pleyel)은 회사를 도맡아 경영했다. 카미유 플레엘 역시 피아노 제작자이기 이전에 작곡가이자 피아니스트로서 활동을 하였는데, 아버지의 영향으로 어린 시절부터 음악을 배웠고 음악적 재능도 뛰어났다고 한다. 워낙 젊은 시절부터 회사의 경영에 관여했던 터라 음악가로서의 활발한 활동을 펼치지는 못했지만, 런던 필하모니 협회에서 연주회를 갖고 절친했던 쇼팽의 인정을 받을 정도로 실력이 뛰어났다. 카미유 플레엘은 1831년 벨기에 출신 피아니스트인 마리 모크(Marie Félicité Denise Moke)와 결혼하였다. 그녀는 카미유 플레엘과 결혼하기 1년 전 베를리오즈와 이미 약혼한 몸이었다.

베를리오즈의 러브스토리는 너무나 유명하기에 잠시 언급하고 넘어가야겠다. 베를리오즈는 영국 출신 인기 여배우인 스미드슨에게 불같은 사랑의 감정을 품고 그녀에게 구애하지만 받아들여지지 않자 약을 먹고 음독자살을 시도하였다. 다행히 약이 치사량에 못 미쳐 목숨은 건졌지만, 약물을 먹고 환각 상태에 빠져 한동안 사경을 헤매었다. 생사를 오가는 와중에 작곡가의 의식을 지배한 것은 다름 아닌 그녀의 환영이었다. 사랑에 빠진 작곡가의 쓰라린 경험을 바탕으로 탄생한 곡이 바로 베를리오즈의 대표작 「환상 교향곡」이다. 죽다 살아나리만큼 힘들었던 감정의 격랑을 겨우 잠재우고 새롭게 사랑을 시작하게 되었는데, 그 여인이 바로 마리 모크였다. 하지만 그녀는 베를리오즈가 파리음악원이 학생에게 수여하는 '로마 대상(Prix de Rome)' 수상으로 이탈리아에 머무는 동안 가난한 작곡가와의 약혼을 깨고 탄탄한 피아노 제작사의 상속자인 카미유 플레엘과의 결혼을 감행했다. 이 소식을 접한 베를리오즈는 또다시 자살 소동을 일으켰다. 뿐만 아니라, 파리로 가서 마리 모크와 카미유 플레엘을 죽여버리겠다며 살해 계획까지 세웠다가 도중에 로마로 돌아오기도 했다.

마리 모크는 리스트와의 염문으로도 유명하다. 그녀는 쇼팽이 없는 틈을 타 쇼팽의 아파트에서 리스트와 연애 행각을 벌이다 쇼팽에게 발각되어, 쇼팽과 리스트의 관계가 소원해지게 된 직접적인 원인을 제공하기도 했다. 그런데 당시 리스트는 마리 다구와 함께하고

있었고, 마리 모크도 카미유 플레옐과 결혼한 상태였다. 리스트는 한때 자신의 절친한 벗인 베를리오즈와 약혼까지 했던 여인과 거나하게 추문을 남겼다. 이처럼 한 여인을 두고 이 작곡가와 저 작곡가가 동시에 사랑하며 숱한 염문을 뿌렸던 예는 비일비재하다. 단순히 예술혼과 열정만으로는 설명되지 않는 그야말로 동물의 왕국이었다고나 할까. 어쨌든 마리 모크는 주변인들의 우정과 사랑에 지울 수 없는 상처를 남겼고, 그녀의 결혼 생활도 4년 만에 파탄이 났다.

플레옐 제작자들의 사적인 이야기는 이쯤에서 접고 플레옐사가 피아노 제작에 남긴 공헌과 노력에 대해 살펴보자. 창립자 이냐스 플레옐은 아들 카미유 플레옐과 함께 수많은 혁신을 일구어냈다. 이 둘은 초기 메탈 브레이싱 시스템에 다양한 실험을 실시했고, 새로운 사운드보드 제작 방식으로 특허권을 얻었다. 또한 1825년 각 음마다 2~3개의 현을 사용하는 대신 하나의 현만을 사용하는 유니코드 피아노로 특허를 얻었다. 1827년에는 파리세계박람회에 피아노를 출품해 금메달을 수상하였다. 이것을 계기로 플레옐사는 루이 필립과 오를레앙 공작의 공식 후원 피아노사가 되었다. 1831년 이냐스 플레옐이 죽은 그해, 플레옐사는 유럽의 다른 궁정에 피아노를 공급하게 되었다.

아버지의 경영권을 이어받은 카미유 플레옐은 천부적인 개척자였다. 그는 완벽한 피아노를 만들겠다는 집념 하나로 당시 경쟁사였던 영국 브로드우드사를 자주 방문하며 새로운 아이디어를 얻곤 했다.

카미유 플레옐은 처음으로 피아노에 메탈 프레임을 사용했으며, 당시 낭만주의 연주자들의 요구에 부응하기 위해 보다 큰 음량을 낼 수 있도록 철재 사운드보드 받침대를 사용했다.

이러한 기술적인 성과는 차치하고, 카미유 플레옐이 남긴 가장 큰 공헌은 피아니노(pianino)라 불리는 작은 업라이트 피아노를 론칭한 것이다. 강력한 경쟁자 에라르의 선전에 고심하던 카미유는 더 많은 사람들에게 피아노를 보급하기 위해 피아니노로 승부수를 띄웠다. 이 피아노 디자인은 매우 성공적이어서 1834년에 250명의 기술자를 고용해 연간 1,000대를 생산하기에 이르렀다. 쇼팽도 이 피아노 한 대를 소유했고, 매우 좋아했다고 한다.

이후 플레옐의 경영권은 카미유의 사위 오귀스트 볼프(Auguste Wolff)에게 넘어간다. 볼프는 1853년 카미유 플레옐의 사업 파트너가 된 후 1855년에 플레옐사의 수장이 되었다. 그 역시 음악가 집안에서 태어났고, 1839년 파리음악원에서 피아노 부문 1등상을 받았을 정도로 뛰어난 음악가였다. 하지만 볼프는 뼛속까지 사업가였다. 1865년 생드니(Saint-Denis)에 55,000제곱미터의 대규모 제조공장을 설립해 피아노 사업을 그야말로 산업 차원으로 끌어올렸다. 이 제조공장은 당시 전 세계에서 가장 큰 규모였고 작업장, 자재보관소, 연구소, 사무공간 등 피아노 제조에 필요한 모든 시설을 갖추고 있었다. 증기기관, 압축 공기, 증기 보일러, 자체 발전소까지 갖춘 최신 설비를 바탕으로 악기의 제조는 물론, 연구 및 테스트 작업이 한곳에서 일사

불란하게 이루어졌다. 결과는 즉각적이었다. 공장 설립 이듬해 연간 생산량이 3,000대로 증가하는 기염을 토했다. 개선된 것은 피아노 생산량뿐만이 아니었다. 선진화된 시스템은 지속적인 악기의 발전으로 이어졌다.

볼프가 퇴진한 이후, 플레옐은 귀스타브 리옹(Gustave Lyon)의 지도 아래 새로운 도약을 맞이한다. 리옹 역시 뛰어난 음악가였지만 이전 경영자들에겐 없었던 필살기가 있었다. 바로 뛰어난 음향학적 지식이었다. 그는 프랑스 이공계 최고 명문인 에콜 폴리테크니크(Ecole Polytechnique) 출신이자, 과학 수재들이 모이는 에콜 데 민(Ecole des Mines, 국립 광산학교)의 엔지니어링 학위 소지자이기도 했다.

리옹은 자신의 음향학적 지식을 십분 활용해 피아노 사운드의 향상을 위해 노력했으며, 지속적으로 음향학을 연구했다. 피아노 제조와 더불어 리옹은 콘서트홀의 음향에도 관심을 가졌다. 그는 당시 대규모 연주회장 건축가들에게 음향학적 조언을 해주었을 정도로 음향에 정통했다. 1927년 생토노레(Rue du Faubourg Saint-Honoré)가에 2,600석의 살 플레옐(Salle Pleyel)이 새롭게 건축되면서 리옹의 리더십은 정점을 찍었다. 뛰어난 음향학적 설계로 건설된 살 플레옐은 암스테르담의 콘세르트헤바우(Concertgebouw), 뉴욕의 카네기홀과 더불어 당시 세계 3대 연주회장으로 꼽혔다.

플레옐사는 1913년에 오늘날 아프리카의 가봉 지역에 해당하는 랑바레네(Lambaréné)로 향하는 슈바이처 박사를 위해 특수한 피아노

를 제작하기도 했다. 이 피아노는 '정글 피아노'로 불리는데 그 지역의 풍토에 견딜 수 있도록 열대재를 사용한 것이 특징이다. 한 가지 독특한 점은 이 피아노에 오르간과 같은 발 페달이 달려 있었다는 것이다. 아프리카 오지로 봉사활동을 떠나는 슈바이처 박사에게 왜 하필 발 페달이 장착된 피아노를 선물했을까?

슈바이처 박사의 삶, 철학자와 신학자로서의 삶이 아닌 음악가로서의 삶의 궤적을 들여다보면 이에 대한 의문이 자연스레 풀린다. 음악가로서 슈바이처 박사의 이력은 그야말로 화려하다. 슈바이처 박사는 파리음악원 피아노과 교수 이시도르 필립(Isidor Philipp)을 사사했고, 오르가니스트로도 활동했다. 특히 바흐의 작품에 대한 탁월한 연주와 연구로 유명했고, 오르간 제작에 관해서도 뛰어난 업적을 남겼다. 그가 남긴 오르간 제작 규정은 국제적인 규정이 되었다. 오르간에 대해 팔방미인이었던 슈바이처 박사를 위해 제작된 피아노에 오르간 페달이 달린 것은 당연해 보인다.

플레옐사가 제작한 정글 피아노는 거대한 카누에 실려 강을 통해 랑바레네로 운반되었다. 자신 앞에 펼쳐질 새로운 삶을 위해, 슈바이처 박사는 전문 음악가로서의 삶을 포기해야만 했다. 하지만 그곳에서도 매일 점심시간과 일요일 오후만큼은 정기적으로 연주하는 시간을 가졌다고 한다. 1913년에 제작되었던 새 피아노는 슈바이처 박사의 삶과 함께 점차 낡아갔지만, 슈바이처 박사가 88세가 되던 1962년까지도 그의 손에 연주되었다.

플레옐사는 최고급 퀄리티를 잃지 않으면서 더블 피아노, 정글 피아노 등과 같은 혁신적인 제품으로 세상을 놀라게 했을 뿐 아니라, 아방가르드한 디자인으로도 그 명성과 품격을 굳건히 지켜나갔다. 하지만 시대가 변하면 새로운 시대에 발맞추어 기업의 체질 개선도 이루어져야 하는 법. 볼프와 리옹의 리더십으로 최고의 전성기를 구가했던 플레옐사도 시대의 흐름을 외면한 채 과거의 영광만으로 먹고살 수는 없었다.

그야말로 시대는 변했다. 연주자들은 훌륭한 어쿠스틱 피아노도 원하지만, 녹음 기능과 헤드폰이 장착된 사일런트 피아노와 같이 실용적인 제품도 원한다. 어쿠스틱과 디지털 기능이 결합되고 중국에서의 생산으로 가격 경쟁에서 우위를 차지하는 피아노들이 대거 쏟아지는 가운데, 플레옐사는 점차 경쟁에서 밀리게 되었다. 급기야는 2008년 공장 규모를 줄이고 출시되는 제품군을 줄이더니, 결국 2013년 파리 공장은 문을 닫았다.

플레옐,
쇼팽이 사랑한 피아노

플레옐 피아노와 쇼팽과는 아주 특별한 인연이 있다. 주로 살롱과 같은 사적인 공간에서 연주를 했던 쇼팽은 부드럽고 터치에 민감

한 플레옐 피아노를 선호했다. 연주회장의 규모도 크고 곡의 스타일 자체도 파워풀했던 베토벤이나 리스트는 에라르 피아노를 선호했던 반면, 쇼팽은 대규모 연주회장에서의 연주를 제외하면 한결같이 플레옐 피아노를 고수했다. 쇼팽은 브로드우드, 에라르 등 다른 회사의 피아노도 소유하고 있었지만, 그의 선택을 받는 악기는 언제나 플레옐이었다. 쇼팽이 공연차 런던에 머물렀을 때의 이야기다. 때는 1848년 여름, 쇼팽에게는 브로드우드, 에라르, 그리고 자신이 소유한 플레옐 이렇게 세 대의 피아노가 있었다. 하지만 그의 선택을 받는 악기는 오직 플레옐뿐이었다.

쇼팽은 "기운이 없을 때만 에라르 피아노를 연주한다"라고 고백한 바 있다. 이 말은 다음과 같은 맥락으로 이해해야 할 것이다. '에라르의 음색은 이미 아름답게 세팅이 되어 있어서, 쇼팽이 컨디션이 좋지 않을 때에도 소리의 퀄리티가 보장된다.' 그렇다면 연주자에게 더없이 좋은 악기 아닐까? 연주 시 좋은 소리를 수월하게 낼 수 있는 악기를 마다할 이유는 없어 보인다.

하지만 쇼팽은 자신의 제자들에게 누누이 경고해왔다. 에라르처럼 알아서 아름다운 소리를 내는 악기로만 연주할 경우, 피아노가 부서질 정도로 세게 치더라도 연주자의 귀에는 여전히 아름다운 소리로 들리기 때문에 연주자가 더 나은 소리를 탐색할 귀와 민감한 터치를 잃는다고 말이다. 그렇다. 자신만의 음색을 창조하길 원했던 쇼팽에게 플레옐은 더할 나위 없이 적격이었다. 쇼팽의 플레옐 사랑

에는 당대 유명 피아니스트 칼크브레너의 영향이 컸다. 플레옐 피아노에 남다른 애착을 가졌던 그는 쇼팽에게 이를 권하였고, 이때부터 플레옐 피아노는 쇼팽의 평생의 동반자가 되었다. 쇼팽이 소유했던 플레옐 피아노는 1839년에 제작되어 7267이라는 일련번호가 붙어 있다.

쇼팽과 플레옐의 인연은 단지 쇼팽이 이 악기의 음색을 선호해 즐겨 연주했다는 것 이상이다. 1832년 2월 26일 쇼팽의 데뷔 연주회가 열린 곳도, 1848년 2월 16일 파리에서의 마지막 연주가 열린 곳도 플레옐사에서 운영했던 전문 연주홀인 살 플레옐(Salle Pleyel)이었다. 프랑스어로 '살(salle)'은 방, 홀, 극장 등을 의미한다. 파리에 도착한 지 얼마 되지 않은 쇼팽은 이곳에서의 연주회를 통해 음악가로서의 입지를 다졌다. 작곡가와 연주자로서의 이름을 알리게 됨은 물론, 쇼팽은 출판업자들과도 교류를 하게 되고 영향력 있는 살롱 출입 기회까지 얻었다.

당시 연주회에는 프랑스 내 문화 예술계의 저명인사들이 모여 300석 규모의 연주회장을 가득 채웠다. 쇼팽은 이 연주회를 통해 당시 플레옐사의 대표였던 카미유 플레옐과도 인연을 맺게 된다. 두 사람은 일종의 구두계약을 맺었다고 하는데, 플레옐사에서 쇼팽에게 피아노와 연주 장소를 빌려준다는 내용이었다. 이에 대한 답례로 쇼팽은 자신의 제자들에게 플레옐 피아노를 홍보해주었다. 플레옐사 장부에는 언제 어떤 종류의 피아노를(그랜드, 스퀘어, 업라이트 등) 누구

에게 얼마에 팔았다는 기록들이 상세히 남아 있는데, 쇼팽이 가르쳤던 150명의 학생 중 50명의 이름이 이 장부에 등장한다. 그것도 한 번 이상 등장하는 경우가 허다했다.

쇼팽을 통해 플레옐 피아노를 구입했던 사람들로는 당시 전 세계로 연주 여행을 다녔던 유명한 메조 소프라노 폴린 비아르도(Pauline Viardot), 유명 첼리스트이자 작곡가였던 오귀스트 프랑솜(Auguste Franchomme), 저명한 폴란드 귀족이자 피아니스트였던 마르첼리나 차르토리스카 공주(Marcelina Czartoryska), 폴란드의 백작부인 델피나 포토카(Delfina Potocka), 부유한 스코틀랜드 출신 아마추어 피아니스트이자 후에 쇼팽의 미망인으로도 알려졌던 제인 스털링(Jane Stirling) 등을 꼽을 수 있다.

한 가지 흥미로운 점은 쇼팽의 소개로 피아노의 구매가 이루어졌을 경우, 쇼팽에게 일정한 금전적 혜택이 돌아갔다는 사실이다. 앞서 언급한 장부에는 쇼팽이 자신을 통해 판매한 6대(그랜드 피아노 4대, 업라이트 피아노 2대)의 피아노를 통해 각 악기 가격의 10%에 해당하는 커미션을 받았다고 기록되어 있다. 이 피아노들은 위에 언급한 포토카 백작부인과 제인 스털링에게 판매되었는데, 이들에게 쇼팽의 이른바 '지인 찬스'로 할인을 해주기는커녕, 오히려 커미션만큼 값을 올려 팔았다고 한다.

이 외에도 쇼팽을 통해 플레옐 피아노를 구입한 사람들로는 소설가 발자크의 부인, 로시니, 벨리니, 들라크루아 등이 있다. 이 장부

는 당시 쇼팽이 교류하고 있던 사람들의 클라스와 쇼팽의 파급력이 어떠했는지를 잘 보여주는 중요한 단서가 된다.

하지만 플레옐은 쇼팽이 진심으로 사랑했던 악기였기에, 플레옐 사와 쇼팽의 관계를 비즈니스 관계로만 볼 수는 없을 것이다. 쇼팽이 악기를 홍보한 것은 카미유 플레옐의 호의에 대한 단순한 보답 이상의 의미였을 게다. 카미유 플레옐과 쇼팽은 비즈니스 관계를 떠나 평생 막역한 친구 사이가 되었다. 카미유 플레옐은 직접 제작한 피아노를 쇼팽에게 선물했는가 하면, 쇼팽은 1833년 카미유 플레옐과 마리 모크의 결혼을 축하하기 위해 「녹턴, Op. 9」을 작곡하였고, 1836년에는 「전주곡」을 작곡하여 카미유 플레옐에게 헌정하였다.

스타인웨이앤드선스
─ 소스테누토 페달의 발명

오늘날 프로페셔널 피아니스트 가운데 99%가 연주할 때 스타인웨이 피아노를 사용한다고 한다. 퀸엘리자베스 국제 콩쿠르, 부조니 국제 피아노 콩쿠르, 롱티보 국제 피아노 콩쿠르 등 세계 유수 콩쿠르에서도 스타인웨이 피아노를 사용하고 있다. 명실공히 이 시대 최고의 피아노로 자리매김한 스타인웨이 피아노의 역사는 1853년 뉴욕의 맨해튼으로 거슬러 올라간다. 독일 출신 가구업자였던 하인리

히 슈타인베크(Heinrich Steinweg)는 헨리 스타인웨이(Henry Steinway)로 이름을 바꾸고 전설적인 피아노 제작사인 스타인웨이앤드선스(Steinway & Sons)를 창립하였다. 당시 뉴욕은 이미 문화와 제조업의 허브였으며 1853년 당시 뉴욕과 보스턴에만 피아노숍이 204군데나 있었을 정도로 활발한 음악 활동이 펼쳐지고 있었다.

특히, 피아노숍들이 성업 중이었던 데에는 스타인웨이앤드선스보다 30년 먼저 선발주자로 나선 치커링앤드선스(Chickering & Sons)가 있었기 때문이다. 스타인웨이앤드선스가 창립된 그해에 치커링앤드선스는 보스턴에 대형 공장을 짓고 피아노 생산량을 연간 2,000대까지 끌어 올렸다. 이들의 생산량은 피아노가 미국 전역에 보급되는 데 큰 역할을 하고 있었다. 이러한 상황 속에서 스타인웨이앤드선스가 치고 나올 수 있었던 것은 그들의 뛰어난 기술력을 집중적으로 홍보했기 때문이다.

스타인웨이는 1855년 미국 워싱턴에서 열린 메트로폴리탄기술박람회(Metropolitan Mechanics Institute Fair)에서 1등상을 받은 것을 시작으로 메달 행렬을 이어갔다. 같은 해 미국기관박람회(American Institute Fair)에서도 금메달을 수상하였고, 1855년부터 1862년까지 짧은 기간 동안 미국 내에서만 무려 35개의 금메달을 수상했다. 이에 스타인웨이의 명성은 미국을 넘어 유럽으로까지 뻗어 나가게 되었다. 1862년에는 런던세계박람회에 출전하여 1등상을 받았으며, 1867년 파리세계박람회에서도 무려 3개의 상을 수상했다. 특별히 파리세계박람회에서

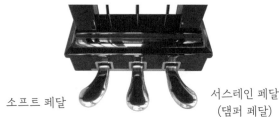

소프트 페달 　　　　　　　　　　서스레인 페달
　　　　　　　　　　　　　　　　　　　(댐퍼 페달)
　　　　소스테누토 페달

받은 상은 유럽에서 스타인웨이 수요를 늘리는 데 결정적인 역할을
하였다.

　스타인웨이사의 기술력은 수많은 특허로도 입증된다. 1857년 회
사 창립한 지 4년 만에 첫 특허를 따낸 이후로 스타인웨이사는 오늘
날까지 모두 139개의 특허를 보유하고 있다. 이 중 한 가지는 피아
노 발달에 지대한 영향을 미쳤기에 반드시 짚고 넘어갈 필요가 있
다. 1874년 스타인웨이는 소스테누토 페달을 발명해냈다. 소스테누
토 페달은 그랜드 피아노에만 있는데, 세 개의 페달 중 가운데 페달
을 말한다. 소스테누토(sostenuto)는 '음을 충분히 깊게 눌러서'라는 뜻
이다. 이 페달을 누르면 댐퍼가 계속 올라가 있게 되어 건반에서 손
을 떼어도 소리가 계속 유지된다. 이렇게 페달로 기존 소리를 유지
시킨 채로 다른 음들을 연주할 수 있어 훨씬 풍성한 음량을 기대할
수 있다.

야마하
— 어쿠스틱에서 디지털까지 망라한 다양성

앞서 말한 플레옐과 스타인웨이가 사뭇 낯설었다면, 아니면 전문 연주자들에게나 해당되는 브랜드라 거리감이 있었다면, 이쯤에서 우리에게 친숙한 브랜드를 알아보는 것은 어떨까? 'YAMAHA'라는 로고로 우리에게 너무나 친숙한 브랜드, 바로 야마하이다. 브랜드명은 창립자인 야마하 도라쿠스(山葉寅楠, 1851~1916)의 이름에서 비롯되었다. 현재 야마하의 공식 명칭은 야마하 코퍼레이션(Yamaha Corporation)이고, 악기 제조 이외에 다양한 분야에서 사업을 펼치고 있다.

야마하 코퍼레이션의 핵심 사업 중 하나인 악기 제조는 어떻게 시작되었을까? 야마하는 악기 제조 사업으로부터 출발한 회사이다. 창립자 야마하는 서양 과학과 기술에 매료되어 시계 제조 과정을 배우고 의료 장비를 고치는 등 기계 조작에 능했던 인물이었다. 1887년 어느 날, 그는 한 초등학교 교장 선생님으로부터 고장 난 리드 오르간 수리를 부탁받고는 이를 훌륭하게 고쳐냈다. 이 소박한 일화는 야마하 브랜드 탄생의 중요한 밑거름이 되었다. 그로부터 얼마 되지 않아 야마하는 자체적으로 오르간을 제작하였고, 악기 산업에 관한 잠재력을 깨닫고는 일본 최초의 서양악기 제조사로 첫발을 내디뎠다. 1900년 첫 업라이트 피아노가 탄생한 것을 시작으로, 그로부터 두 해 지난 1902년에는 그랜드 피아노를 선보였다.

빈 필하모닉 '사운드' 뒤에 야마하가 있다

야마하사는 세계 최고의 오케스트라 중 하나인 빈 필하모닉 오케스트라와 손잡고 이들의 관악기 제조와 수리도 담당하고 있다. 빈 필의 관악기는 독특한 사운드로 유명하다. 오늘날의 오케스트라는 지역적, 국가적인 특징이 사라진 지 오래다. 표준 악기를 사용하고 단원들의 구성도 국제적인 데다가, 협연을 통해 세계 여러 지휘자들의 손을 거치면서 오케스트라 사운드가 거의 표준화되었기 때문이다. 하지만 빈 필하모닉만큼은 창단 이래 자신만의 고유한 사운드와 전통을 굳건히 지켜나가기 위해 무던히 노력을 기울여왔다. 그 결과 수많은 여타 오케스트라들과 구별되는 독특한 사운드를 구현해냈다.

어떠한 노력들이 있었기에 그것이 가능했을까? 그것은 한마디로 확고한 '빈 스타일'의 고수로 요약될 수 있다. 이를 위해서는 뼛속까지 빈 스타일의 음악가들만을 유치할 필요가 있었다. 그래서 창단 초기에는 빈 출신의 남성 연주자들만을 단원으로 뽑았다. 하지만 세계대전의 여파로 젊은 남성들이 전쟁에 참여하게 되자 빈 출신 단원들만으로는 오케스트라 구성이 어렵게 되었다. 어쩔 수 없이 단원 선발기준을 조금 완화해서 빈에서 공부한 유럽인까지로 한 발 양보(?)했다. 하지만 이 또한 철저한 학연과 지연에 바탕을 둔 단원 선발이었다. 어느 학교 출신의 누구누구 제자 이런 식으로 말이다.

이렇게 뽑힌 단원들은 빈 필하모닉 오케스트라 내에서 다시 한 번 피나는 도제 과정을 거친다. 사실 빈 필하모닉에 선발될 정도의 연주자들은 개인 연주자로도 출중한 실력을 지닌 인물들일 터인데, 이곳에 온 이상 자신의 연주 주법과 스타일은 버려야 한다. 선배 단원들은 행여나 신임 단원들의 소리가 빈 필만의 사운드를 와해시킬까, 후임 단원들을 전담 마크해 빈 필 사운드를 고집스럽게 전수한다.

이렇게 탄생한 빈 필의 사운드는 쨍한 현대 오케스트라 사운드라기보다는 다소 부드럽고 고풍스러운 느낌의 소리이다. 그림으로 치면 「모나리자」와 같은 스푸마토(sfumato) 기법의 회화에서 느껴지는 느낌이랄까. 이 사운드의 비밀은 19세기에 제작된 올드 악기에 있다. 빈 필은 1842년 창단 이후, 19세기에 유명 악기 제작자의 손에서 탄생한 옛 악기들을 사용하고 있다. 한 세대에서 다음 세대로 전수되어온 옛 악기를 쓰다 보니 악기의 마모 정도가 심해서 악기의 수리 및 교체가 시급한 상황에 처했다. 그렇다고 빈 필의 사운드를 포기하면서까지 현대 악기를 쓸 수는 없는 노릇이었다. 악기는 교체하되 기존 톤은 유지할 필요가 있었다. 1973년에 빈 필은 야마하사에게 현대 제작 기술로 옛 악기를 재현할 방법을 찾아줄 것을 요청하였고, 이때부터 빈 필과 야마하사의 악기 개발 협력이 시작되었다.

야마하사가 빈 필을 위해 제작하는 악기는 호른, 트럼본, 오보에에 이르기까지 다양하지만, 트럼펫을 예로 들어보자. 다른 금관 악기들과 마찬가지로 현대 트럼펫은 구리와 아연의 합금으로 만들어진다. 이 두 금속의 배합만으로 만들어진 악기는 현대식 사운드를 낸다. 야마하사가 빈 필의 사운드를 재현해내기 위해 그들의 트럼펫을 분석해본 결과, 구리와 아연 이외에 1퍼센트 미만의 불순물이 섞여 있다는 사실을 발견했다. 바로 납과 철, 니켈 등이다. 이 미미한 양의 불순물이 빈 필 사운드에 결정적인 역할을 한다는 것을 밝혀낸 후, 오랜 실험과 시행착오 끝에 빈 필하모닉 사운드를 그대로 재현하는 스페셜 에디션 트럼펫을 탄생시켰다. 1991년 빈 필은 이러한 야마하사의 노력과 성과에 감사장을 보냈고, 빈에 개설된 아틀리에를 통해 야마하사는 지금도 빈 필의 악기를 전문적으로 제조, 수리하며 빈 필과의 관계를 돈독히 하고 있다.

앞선 피아노 제작사들은 저마다 특허받은 기술을 통해 근대 피아노의 틀을 완성해왔고, 뛰어난 기술력으로 하이엔드 시장을 점유해온 회사들이다. 야마하가 피아노 제작에 뛰어들었던 시기는 스타인웨이사가 미국 내 사업을 시작했을 때처럼 피아노 사업의 붐이 일어났던 때도 아니고, 피아노에서 이루어낼 더 이상의 기술적 발전도 없던 시대였다. 이러한 악조건 속에 뒤늦게 출발한 야마하사는 어떠한 전략으로 오늘날 세계적 브랜드로 자리 잡을 수 있었을까?

야마하는 악기 생산 경쟁에서 살아남기 위해 사업 방향을 '표준화된 대량 생산 악기' 쪽으로 잡았다. 연주회용 그랜드 피아노 시장의 부동의 원톱 스타인웨이사가 한화로 수억 원에 달하는 고가의 악기에만 집중할 때, 야마하사는 프로페셔널부터 일반인들까지 보다 다양한 계층의 소비자를 타깃으로 하는 제품들을 생산해왔다. 그러다 보니 야마하사가 생산하는 악기의 라인업은 매우 다양하다. 피아노만 해도 어쿠스틱 피아노는 물론, 디지털 피아노 및 하이브리드 피아노까지 다양한 제품군들이 포진해 있다. 그 결과, 2020년 기준 전 세계 어쿠스틱 피아노 시장 점유율 39퍼센트, 디지털 피아노 점유율 50퍼센트, 키보드 점유율 52퍼센트라는 기록을 달성했다. 특히, 디지털 피아노 부문에서는 세계 최고의 브랜드로 굳건히 자리 잡은 지 오래다.

이토록 많은 사랑을 받아온 것은 결국 변화하는 시대와 고객의 니즈를 쏙쏙 반영한 똑똑한 제품군들 때문 아니었을까? 일례로, 야

마하는 폭 60센티미터, 높이 40센티미터, 측면 깊이가 22센티미터 이내의 콤팩트 피아노 라인을 생산하고 있다. 피아노가 지나치게 많은 공간을 차지한다는 문제점을 개선시킨 제품이다. 크기 면에 있어타사 콤팩트 피아노 라인과는 비교할 수 없을 정도로 작은 사이즈여서, 아파트와 같이 제한된 공간에서 사는 현대인들에게 그야말로안성맞춤이다.

피아노는 어떻게
가정의 거실로 파고 들었나

피아노의 제작과 판매가 사업이라는 거시적 차원에서 이루어지다보니, 제작사 입장에서는 악기의 기술적 완성도 외에도 시장 개척과판매를 고려하지 않을 수 없었다. 초기 피아노가 작은 공방에서 제작되던 시절에는, 작업실의 노동자가 피아노의 모든 공정을 익히는것은 물론 판매에까지 관여하였다. 하지만 피아노 제작의 규모가 커지게 되자 판매만을 전문으로 하는 사람들이 필요하게 되었다.

20세기로의 전환기에 피아노 사업이 초호황을 누리던 시절에는미국 내수로만 한 해에 40만 대의 피아노가 생산되었다고 한다. 이같은 천문학적인 숫자의 피아노가 제작되었다는 것은 그만큼의 판매가 없고서는 불가능한 이야기이다. 피아노가 각 가정마다 보급되

고 시장이 비약적으로 확대된 것은 피아노 판매자들의 기발하고 공격적인 마케팅의 결과이기도 했다.

최초의 피아노 판매 전략은 콘서트를 개최하는 것이었다. 이 무렵 일반인들에게 피아노는 여전히 신생 악기이자 소리조차 낯설었기 때문에, 피아노 제작사는 음악회를 열어 보다 많은 관객에게 악기의 소리를 들려주는 방식으로 잠재적 고객을 확보해나갔다.

이들은 또한 출판을 중요 홍보 수단으로 삼았다 18세기의 건반 음악 작품을 보면 '피아노와 하프시코드를 위한'이란 타이틀로 시작하는 작품들이 유난히 많다. 단지 피아노와 하프시코드가 교차연주가 가능한 악기라는 점 때문만은 아니다. 여기에는 고도의 마케팅 전략이 숨어 있다. 만약 출판업자가 타이틀로 '피아노를 위한'이라는 문구를 사용한다면, 피아노를 소유한 사람만이 고객이 될 것이다. 아직 피아노가 낯선 악기이며 보급률이 낮다는 사실을 고려해 보면, 출판사가 왜 작품명에 하프시코드와 피아노를 병기했는지, 아니 그래야만 했는지 그 이유가 분명해진다.

그러나 '피아노와 하프시코드 두 악기에서 모두 연주 가능한 작품'이란 개념 자체는 출발점부터 상당히 모순적이다. 두 악기의 구조나 특징이 다른 만큼 두 악기가 연주하는 음악 스타일이 판이하게 다르기 때문이다. 피아노와 하프시코드는 비슷한 모양의 건반악기이지만 '소리를 지속시킬 수 있는가?'라는 가장 근본적인 질문 앞에 서로 정반대의 입장을 지닌다. 하프시코드는 음을 원하는 길이만큼

지속시킬 수 없기 때문에 특정 멜로디 라인을 부각시키기가 힘들다. 그래서 하프시코드를 위한 음악에는 그토록 많은 장식음이 멜로디 사이를 비집고 들어와 부산히 움직일 수밖에 없는 것이다. 하지만 피아노는 원하는 길이만큼 음을 지속시킬 수 있다. 따라서 다른 성부와 확연히 구별되는 멜로디 라인을 잘 표현해낼 수 있으며, 이것은 당시 멜로디를 중심으로 작곡하던 고전주의와 낭만주의 시기의 작곡 방식에도 부합했다. 이때의 멜로디는 평면적인 음의 나열 이상이었다. 아티큘레이션이 분명했고 p와 f의 대비로 다채로웠다.

과연 이러한 악절들을 치면서 하프시코드 연주자들은 어떠한 생각을 하게 되었을까? 멜로디도 부각시킬 수 없을뿐더러 p와 f의 음량 대비는 꿈도 꿀 수 없다면, 자연스레 이 모든 것이 가능한 피아노라는 악기에 대한 궁금증을 갖게 되지 않았을까? 피아노 건반 위의 음악이 총천연색의 찬란한 꽃밭이라면 하프시코드가 표현해내는 음악은 무채색 꽃밭에 가까웠을 것이다. 이렇게 '피아노와 하프시코드를 위한', 어찌 보면 애매모호한 출판물들은 하프시코드 연주자들이 피아노를 구매하게 되는 다리 역할을 했다.

예나 지금이나 유명인들을 통한 홍보는 분야를 막론하고 가장 확실하고 효과적인 방법이다. 피아노 제작사들 역시 유명인을 앞세운 마케팅을 펼쳤는데, 그 중심에는 핫한 비르투오소 피아니스트들이 있었다. 비르투오소 피아니스트들은 피아노 산업의 동반자나 다름 없었다. 젊은 시절 리스트는, 파워풀한 자신의 연주를 견디지 못해

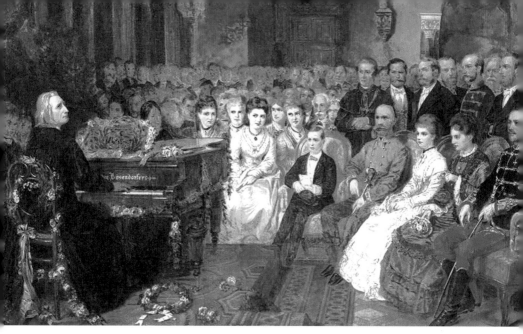

프란츠 요제프 황제와 엘리자베트 황후 앞에서 뵈젠도르퍼 피아노로 연주하고 있는 리스트.

망가지는 피아노 때문에 적잖이 어려움을 겪고 있었다. 한 친구의 권유로 빈 지역의 제작사인 뵈젠도르퍼(Bösendorfer)의 피아노를 콘서트에 사용하였는데 놀랍게도 이 피아노는 포효하는 젊은 거장의 연주를 꿋꿋이 견뎌낼 만큼 견고했다. 그 결과 뵈젠도르퍼 피아노는 하루아침에 유명해지게 되었다.

피아노 제작사들은 유명 피아니스트가 공연을 할 때면 거나한 후원으로 홍보 효과를 배가시켰다. 일례로, 에라르사는 1824년~1825년 리스트의 영국 공연 시 계약서까지 작성해가며 에라르 피아노의 후원을 널리 알렸고, 브로드우드사는 1818년 당대 최고의 음악가 베토벤에게 자사 피아노를 선물로 보냈다. 이에 감동한 베토벤이 이 피아노로 작곡한 첫 작품, 피아노 소나타 29번 「함머클라비어」를 기

증자에게 헌정한 이야기는 유명하다. 플레옐의 영원한 뮤즈 쇼팽은 말해 무엇하리.

어느 피아노 제작자에게나 자사의 악기를 홍보해줄 연주자들은 귀한 몸이다. 스타인웨이사는 자사 피아노의 홍보를 위해 유명 연주자들에게 각별한 공을 들여온 것으로 유명하다. 1872년~1873년 러시아 피아니스트 안톤 루빈스타인의 미국 투어 시, 스타인웨이사는 장장 239일간 215회의 콘서트를 여는 동안 한결같은 후원을 보였고, 이러한 노력은 연주자와 회사 모두에게 큰 성공을 안겨다 주었다. 이어서 1909년에는 라흐마니노프, 1928년에는 호로비츠를 초청하여 미국 투어 연주회에 함께하는 등 스타인웨이는 수많은 음악가들을 지원하며 세계 최정상 연주자들을 위한 악기로서의 이미지를 확실히 각인시켰다. 현재 스타인웨이사는 아티스트 프로그램을 통해 전 세계의 1,800여 명의 피아니스트들을 후원하고 있다. 스타인웨이 아티스트들에게는 스타인웨이 피아노가 주어지는 것은 물론, 연주나 레코딩 때 지원받을 악기를 직접 고를 수 있다.

스타인웨이는 각 피아니스트들이 개인적으로 선호하는 음색과 터치에 관한 다양한 니즈를 맞추기 위한 악기풀을 갖추고 있다. 스타인웨이 피아노 뱅크에는 2019년 기준 대략 250여대의 피아노가 있다(이를 가격으로 환산하면 1,250만 달러, 한화 약 150억 원에 이른다). 연주자들이 자신의 연주나 녹음에 적합한 악기를 고르면, 그 시점부터 곧바로 악기를 튜닝하고 준비시켜 연주 장소로 보내는 역할은 전적으로 스타인

웨이사가 맡는다. 하지만 세상에 공짜가 어디 있겠나. 이러한 서비스에 대한 금액은 연주자들이 지불한다.

스타인웨이 아티스트에는 다니엘 바렌보임, 랑랑, 예프게니 키신 등 클래식 연주자를 비롯하여 빌리 조엘, 키스 자렛, 다이애나 크롤 등과 같은 다른 장르의 아티스트들도 포함되어 있다. 불후의 스타인웨이 아티스트들로는 조지 거슈윈, 벤저민 브리튼, 라흐마니노프, 호로비츠 등이 있다.

피아노가 발명된 지 300여 년이 지난 오늘날, 피아노는 어디서나 볼 수 있는 흔한 악기가 되었다. 두말할 것 없이 세계에서 가장 많이 생산되고 있는 악기이기도 하다. 그렇다면 이렇게 유명 연주자들 말고 일반인들에게는 어떠한 판촉 활동이 펼쳐졌을까? 일반인들에게 악기가 보급되기 위해서는 가격이 매우 중요한 고려사항일 텐데, 과연 지난날 피아노의 가격은 어느 정도였을지 궁금하다.

구매자들이 느꼈을 체감 가격을 생생하게 재현하기 위해 당시 피아노 가격을 노동자들의 임금에 기초해 비교해보자. 1800년대 초기 영국에서 그랜드 피아노의 가격은 84파운드로, 이는 숙련된 노동자의 일 년 수입(100파운드)의 80퍼센트 이상을 차지했다. 한편, 1854년 뉴욕에서는 스타인웨이 스퀘어 피아노의 가격이 550달러였다. 당시 숙련된 노동자의 일 년 수입이 650~1,000달러인 시절이었다. 피아노는 지금도 고가이지만, 당시의 가격은 그야말로 무시무시하다. 일 년 치 수입에 가까운 금액을 들여서 살 정도면 오늘날 자동차 가격

과 맞먹지 않았을까?

1800년대 후반 조지프 헤일(Joseph Hale)이라는 사람은 당시 초일류 피아노였던 스타인웨이앤드선스와 비슷하게 '스탠리앤드선스(Stanley & Sons)'라는 이름을 붙여 수많은 피아노를 제작했다. 조지프 헤일은 1879년에 7만 2,000대의 피아노를 생산하였는데 기존 피아노의 3분의 1이라는 파격적인 가격이었다. 가격이 이렇게 낮아질 수 있었던 이유는 독점 판매를 전담했던 딜러 시스템을 배척하고 직접 시장 개척에 나섰기 때문이다. 기존 피아노 가격에는 딜러들에게 지급되는 판매수당이 꽤 높은 비율로 책정되어 있었다. 헤일은 딜러들에게 스탠리앤드선스라는 이름 대신 자신만의 브랜드명을 사용할 수 있는 조건을 제시하였고, 서부 시장 개척에 적극적으로 참여하였다.

3분의 1이라는 가격 혜택도 달콤하긴 하지만, 일반인들에게는 이것도 싼 가격은 아니었을 것이다. 드디어 이를 한 방에 해결한 해결사가 등장하였다. 헤일의 큰손 고객이자 공격적인 마케팅으로 서부 시장을 씹어 삼키던 킴벌(Kimball)은 농촌, 산골, 광산마을, 어촌 할 것 없이 피아노를 보급하고자 했다. 그러기 위해서 무엇보다도 강력한 한 방이 필요했다.

그가 제시한 방법은 바로 할부제도! 고객들은 가격의 일부만 지불하고 제품을 가져갔다. 나머지는 시간을 두고 차차 갚으면 되니까. 오늘날 홈쇼핑에서 단돈 수십만 원짜리 상품에도 24개월 무이자 혜택의 단비를 내려주듯, 킴벌은 할부제도를 통해 고객들의 마음

을 촉촉하게 만드는 데 성공했다. 가격 혜택을 통한 판매 방법은 제대로 먹혀들었다. 이것은 뒤이어 소개할 방법에 비하면 그야말로 우아한 방법이었다. 진짜 공격적인 마케팅이란 바로 지금부터이다.

자, 역시 미국 이야기다. 킴벌사에는 콘웨이(E. S. Conway)라는 사람이 있었다. 그는 마차에 피아노를 직접 싣고 이 마을 저 마을을 찾아다니며 피아노를 판매한 것으로 유명했다. 그는 도심을 벗어난 곳에 깊숙이 위치한 시골 농가로 가서 냄새 폴폴 나는 비료를 즈려 밟으며 피아노 시연에 열을 올렸다. 포장도 제대로 되지 않았을 시골 길에 피아노를 실은 마차가 덜컹거리며 달리는 광경을 상상해보자. 그 무거운 피아노를 싣고, 내리고, 연주하고……. 웬만한 열정 아니었으면 불가능한 일이었을 것이다. 우리에게 피아노란 잘 진열된 쇼룸에서 구매하는 악기인데, 만약 어느 날 우리 집 앞에 피아노를 들고 한 판매원이 찾아온다? 아무튼 상상하기 쉽지 않은 장면이다. 킴벌, 콘웨이와 같이 열정적인 사람들이 있었기에 피아노는 당시 재봉틀과 가스 스토브처럼 각 가정에 보급될 수 있었다.

마지막으로 음악교육을 통한 세일즈 방법을 소개해보자. 바로 야마하사 이야기다. 야마하사가 1954년부터 문을 연 〈야마하 뮤직스쿨〉은 1963년이 되자 학생 20만 명의 규모로 성장했다. 당시 교육이 이루어지는 학교가 무려 4,900곳, 선생님 수는 2,400여 명에 달했다. 이듬해에는 미국에도 〈야마하 뮤직스쿨〉이 설립되었고 뒤이어 태국, 멕시코, 캐나다, 싱가포르, 타이완, 필리핀, 호주, 네덜란드,

노르웨이, 홍콩, 남아프리카공화국, 이탈리아, 오스트리아까지 확장되면서, 이 뮤직스쿨은 세계적인 음악 교육기관으로 성장했다. 오늘날에는 중국과 인도네시아를 비롯한 아시아 국가들이 가장 방대한 볼륨을 자랑한다. 야마하 본사에서는 〈야마하 뮤직스쿨〉 학생들이 자연스럽게 자사의 악기를 구매할 수 있도록 전 세계에 조직적으로 매장을 확보하고 이곳에서 수업을 진행한다. 이곳은 판매, 교육의 공간이자 홍보의 허브라고 할 수 있다. 야마하사는 이 사업을 통해 어린이들의 삶에 지대한 영향을 미치게 될 예술 교육의 선두주자라는 이미지와, 이 기관에서 배출된 두터운 잠재 고객층을 동시에 얻었다. 그것도 국제적으로 말이다.

비르투오시티의 끝판왕, 프란츠 리스트

흔히 19세기를 비르투오소의 시기라고 한다. 비르투오소란 뛰어난 연주 실력을 갖춘 대가를 의미하는데, 이 정의에 비추어보면 어느 시대, 어느 음악 장르에나 비르투오소는 존재해왔다고 볼 수 있다. 바로크 시대에 카스트라토들도 그러하고, 즉흥연주에 능했던 바흐나 모차르트, 베토벤도 이 반열에 충분히 오를 수 있다. 하지만 우리는 이들을 비르투오소라고 부르지는 않는다. 우리가 비르투오소

음악가 하면 떠오르는 사람들은 십중팔구 리스트와 파가니니일 것이다. 단지 '뛰어난 연주 실력을 갖추었다'라는 보편적인 정의만 가지고 이 둘을 정의하기가 매우 힘들다. 이들에게는 초인적인 연주 기술과 기교로 무장한 음악가들이라는 것 외에도, 아주 중요한 공통점이 한 가지 더 있기 때문이다. 바로 이들이 활동했던 시대이다.

비르투오소 연주자들이 런던, 빈, 파리 등 주요 음악 도시들을 휩쓸고 다니며 전 유럽을 흥분의 도가니로 몰고 다녔던 시간은 생각보다 그리 길지 않다. 리스트만 해도 평생 비르투오소 연주자로 살았을 것 같지만, 막상 그가 비르투오소 연주자로 활약했던 기간은 1835년부터 1847년까지 단 12년뿐이다. 그가 연주자로서의 활동을 접었던 때 그의 나이는 고작 35세였다. 비르투오소가 활약했던 시기는 1815년부터 1848년까지 30여 년 남짓이 전부이다.

그렇다면 왜 이 시기에 비르투오소를 중심으로 한 특수한 연주 문화가 발달하게 된 것일까? 그리고 왜 더 이상 지속되지 못하고 사라졌던 것일까? 우선 영국, 오스트리아, 프로이센, 러시아, 스웨덴, 스페인, 포르투갈을 상대로 프랑스의 나폴레옹이 60차례 가까이 벌인 이른바 나폴레옹 전쟁이 끝난 해가 바로 1815년이다. 비르투오소 연주 문화의 시작과 일치하는 지점이라고 할 수 있겠다. 전 유럽을 쑥대밭으로 만들었던 전쟁이 사라지자, 유럽에는 비로소 평화가 찾아오기 시작했다. 격변의 시기 후 맞이하게 된 안락함 속에 사람들은 예술로 눈을 돌릴 만큼의 여유가 생기게 된 것이다. 전쟁의 소

용돌이가 지나고 일상이 회복되면서 대도시의 음악회장과 극장으로 사람들이 몰리기 시작했고, 화려한 공연 문화에 마음을 빼앗기게 되었다.

당시 비르투오소 연주 문화가 가장 융성했던 도시는 단연 파리였다. 실제로 프랑스는 19세기 초부터 드뷔시와 라벨이 등장하기 전까지 이렇다 할 음악가를 배출하지는 못했다. 하지만 파가니니의 기념비적인 연주가 펼쳐진 곳도, 쇼팽과 리스트가 중심적으로 활동한 곳도, 모두 파리였다. 당시 파리에는 외국에서 건너온 음악가들로 넘쳐났다. 이른바 비프랑스 출신의 코스모폴리탄적인 음악가들의 천국이었던 것이다.

리스트만 하더라도 헝가리 태생이지만 독일어를 구사하며 자랐고, 고국을 떠나 빈에서 활동하다 파리로 건너온 케이스다. 그가 비르투오소 연주자로 가장 비중 있게 활동한 곳이 파리였다. 쇼팽도 고국 폴란드를 떠나 잠시 빈에 머물다가 파리에 정착하여 예술의 꽃을 피웠다. 즉, 파리는 외국인 음악가들의 집결지이자 코스모폴리탄적 음악 문화의 중심지였다. 특히 유럽 각지에서 날아온 비르투오소 피아노 연주자는 발에 채일 정도로 도처에 널려 있었다. 쇼팽은 유럽에서 이보다 많은 피아니스트가 있는 도시는 보지 못했다고 했으며, 베를리오즈도 파리에 피아니스트들이 그야말로 바글바글하다고 언급했을 정도이다.

도대체 파리에는 어떠한 마력이 있었길래 수많은 피아니스트들이

이곳으로 몰린 걸까? 그 첫 번째 이유는 역설적이게도 오페라의 융성과 관계가 있다. 1820년대부터 1840년대까지 파리에는 로시니, 도니제티 등 이탈리아 오페라 작품을 상연하는 이탈리아 극장(Théâtre Italien)과 프랑스 그랑 오페라를 상연하는 아카데미 루아얄 드 뮈지크(Académie Royale de Musique)가 있었다.

이 두 곳은 파리 전역에 오페라의 쓰나미를 일으켰고, 오페라는 이내 음악계의 중심이 되었다. 오페라가 들어가지 않은 음악회란 찾아보기 힘들었다. 반드시 극장에서 하는 오페라 공연은 아니더라도 가정에서 아마추어들이 연주하는 음악도 오페라 발췌곡들이었으며, 성악가들이 연주회장에서 부른 노래도 오페라 아리아였다. 성악가들이 노래하려면 자연히 반주자가 있어야만 했고, 일반인들도 극장에서 들었던 오페라 선율을 대신 연주해 줄 피아니스트가 필요했다. 상황이 이러다 보니 피아니스트들의 유입은 자연스러운 귀결이었다.

또 한 가지 파리가 다른 음악 중심 도시들보다 월등히 뛰어났던 것 중 하나는, 당시 미디어의 역할을 했던 저널이 매우 발달해 있었다는 점이다. 당시 파리에서는 유럽 그 어느 도시보다도 음악 잡지, 일간지 등을 중심으로 활발한 평론 활동이 펼쳐지고 있었다. 신문과 잡지에 거의 매일 음악회 리뷰가 실렸고, 수많은 사람들이 언론의 일거수일투족에 관심을 보였다.

수많은 잡지와 신문이 있었지만 대표적으로 두 곳은 언급해볼 만

하다. 하나는 1820년대에 프랑수아 페티(François Fétis)가 발간한『르뷔 뮈지칼(Revue Musicale)』과 1830년대 음악 출판업자였던 모리스 슐레징어(Maurice Schlesinger)가 출판한『가제트 뮈지칼 드 파리(Gazette Musicale de Paris)』이다. 이 두 곳에는 19세기 파리 음악계의 동향을 한눈에 알 수 있는 수많은 평론들이 실렸는데, 베를리오즈, 리스트같이 우리에게 낯익은 음악가들이 남긴 귀한 글들을 발견할 수 있는 좋은 소스이기도 하다.

파리가 콘서트 문화의 중심이 될 수 있었던 가장 실질적인 이유는 따로 있다. 그것은 공연 시 퀄리티 있는 악기를 조달할 수 있는 피아노 제작사의 존재였다. 실제로 비르투오소 연주 문화가 가장 발달했던 세 도시, 즉 런던, 빈, 그리고 파리에는 유명한 피아노 제작사들이 포진해 있었다는 공통점이 있다. 런던의 브로드우드, 빈의 슈타인, 파리의 플레엘, 에라르 그리고 파페 같은 피아노 제작사들이 없었더라면 위의 도시에서 19세기 중반의 화려한 비르투오소 공연 문화는 꽃피지 못했을 것이다.

이 시기에 피아노는 테크닉적으로 눈부신 발전을 거듭하게 된다. 보다 큰 홀에서 꽉 찬 음량을 낼 수 있도록 피아노의 현이 두꺼워졌고, 두꺼워진 현에서 비롯된 장력을 감당할 수 있도록 프레임을 철제로 보강하기 시작했다. 해머가 현을 때릴 때 울리는 지저분한 소리를 잡기 위해 해머에 펠트도 부착되었다. 뿐만 아니라 5옥타브 반에 불과했던 피아노 건반이 7옥타브까지 늘어났고, 서스테인 페달

이 장착되었다.

하지만 이것만으로 피아노의 발전이 완성된 것은 아니다. 피아노의 혁명은 따로 있었다. 1821년 에라르사는 더블 이스케이프먼트 (double escapement, 이중 이탈 장치)라고 불리는 장치를 발명했다. 이것은 한 건반을 누르고 난 후, 건반이 제자리로 완전히 돌아오기 전에 같은 건반을 다시 누를 수 있도록 해주는 장치이다. 이 장치를 통해 같은 음을 빠르게 연타할 수 있게 되었고, 그 결과 속주가 가능해졌다. 두꺼워진 현과 철제 프레임을 통해 큰 소리가 담보되었고, 음역의 확대와 페달을 통해서는 표현력까지 풍부해지게 되었다.

이렇게 연주자가 마음먹은 대로 모든 소리를 표현해줄 준비가 된 똑똑한 악기를 가지고 18세기 스타일 그대로 연주했을까? 그렇지 않다. 피아노의 비약적인 발전은 곧바로 비르투오소 연주 스타일을 불러왔다. 사실 클레멘티, 베토벤, 훔멜 등 18세기 후반을 이끌었던 피아노 연주 스타일은 하프시코드에서 비롯된 것이다. 명확한 악구, 손가락 중심의 연주는 이전 시대의 악기에서 비롯된 연주 관습이다.

19세기부터 현의 장력이 세져서 건반을 누르는 데 이전보다 많은 힘이 필요하게 되자 자연스럽게 남성 연주자들이 두각을 나타내기 시작했다. 이들은 여성보다 뛰어난 힘을 바탕으로 팔과 어깨를 비롯해 온몸을 사용하는 파워풀한 연주를 선보였다. 때마침 1830년대 피아노곡 스타일이 오케스트라를 모방하게 되면서 극적이고 화려한 작품을 위해 이전 세대에선 볼 수 없었던 '힘'을 필요로 하게 되었다.

비르투오소 피아니스트들이 거의 남자였던 데에는 이러한 현실적인 이유들이 숨어 있었다.

쇼팽이 파리에서 활동하던 당시 파리의 피아노계에는 '쇼팽 - 플레옐/리스트 - 에라르'라는 도식이 널리 퍼져 있었다. 피아노 앞에서 '리스트는 선지자요, 쇼팽은 시인'이라는 문구에서도 알 수 있듯이, 이 둘은 성격은 작곡은 물론 연주 스타일도 달랐다. 당연히 선호하는 악기도 달랐다.

그렇다면 리스트와 그의 분신이기도 했던 에라르 피아노의 인연은 어떻게 시작되었을까? 리스트는 1823년 5월 헝가리 페스트에서의 그랜드 투어를 시작으로 독일, 벨기에를 거쳐 같은 해 12월 11일, 당시 피아노 음악의 성지였던 파리로 입문하였다. 당시 리스트의 나이는 고작 11세로 '환생한 모차르트'라는 신동 이미지로 이미 유명세를 떨치고 있었다. 파리에서의 공식적인 연주가 이루어지기도 전에 이곳의 언론들은 앞다투어 신동 피아니스트의 파리 입성을 예고해왔고, 언론이 한껏 띄운 분위기에 취한 파리 청중들의 흥분과 기대감은 최고조에 달해 있었다. 리스트가 파리에 도착하자마자 맞닥뜨린 가장 실질적인 문제는 과연 어느 피아노로 연주할 것인가였다.

그런데 마치 운명과 같은 일이 일어났다. 스트라스부르에서 역마차를 타고 파리에 도착한 리스트가 내린 곳에, 그가 묵을 호텔과 에라르 피아노숍이 위치해 있었다. 리스트와 에라르 피아노의 역사적인 만남은 파리에 도착한 바로 그날 오후에 이루어졌다. 에라르사

는 장래가 촉망되는 피아니스트를 위해 흔쾌히 콘서트와 연습용 악기의 후원을 약속했다. 리스트로서는 2년 전 이중 이탈 장치로 특허를 받은 파리 최고의 피아노를 사용할 수 있었고, 에라르사로서는 라이징 스타를 통해 최신 피아노를 홍보할 수 있었으니 누이 좋고 매부 좋은 일이었다. 에라르사는 향후 15년간 리스트의 파리 연주와 해외 연주 시 피아노를 지원하였다. 그러자 그의 파워풀한 사운드는 곧 에라르의 소리로 인식되었다.

자신의 기량을 받쳐주었던 에라르 피아노 덕분에 리스트는 성공적인 비르투오소의 길로 접어들 수 있게 되었다. 역사상 가장 뛰어난 비르투오소 피아니스트로 추앙받고 있는 리스트를 당대 사람들은 어떠한 눈으로 바라보았을까? 실제로 그의 공연에 관한 일화들은 참으로 많다. 여러 일화들을 통해 공통적으로 알 수 있는 점은 두말할 것도 없이 그의 초인적인 연주 실력과, 스타로서의 면모였다.

그가 얼마나 인기가 있었던지 공연 중 여인들이 기절하는 것은 물론, 그가 끼었던 장갑, 긴 머리카락, 심지어 그가 피웠던 담배꽁초까지도 여인들의 가슴골에 고이 모셔지는 수집 대상이 되었다. 리스트는 워낙 파워풀한 연주를 선보였기에 연주 때마다 피아노 현을 여럿 끊었다. 끊어진 현들은 곧바로 리스트를 추앙하는 여인들의 손에 넘겨져 목걸이나 팔찌로 둔갑하였다. 여인들의 극성은 여기서 끝나지 않았다. 리스트가 식사 후 테이블에 남긴 조개껍데기마저 수거해가서 비싼 보석을 마다하고 수제(?) 액세서리를 만들어 착용했다.

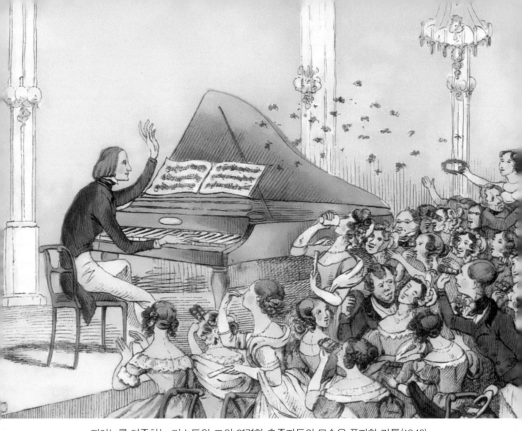

피아노를 연주하는 리스트와 그의 열렬한 추종자들의 모습을 풍자한 카툰(1842).

　여인들은 왜 그렇게 리스트에 열광했을까? 어찌 보면 오늘날 유명인에게 보이는 열광과도 비슷한 이러한 현상을 어떻게 설명할 수 있을까? 우선 리스트와 같은 비르투오소들이 활약하는 데 결정적인 기반이었던 시민계급에서부터 이야기를 풀어보자. 전통적으로 음악가들이 소수의 왕실과 귀족을 통해 후원을 받던 시대는 끝났다. 리스트가 활약했던 시대의 후원은 다름 아닌 티켓을 통해 이루어졌다. 티켓을 팔아줄 대상 중에는 격조 높은 집안의 귀족들도 있었지만, 다수의 시민계급이 주축을 이루고 있었다.

새롭게 부상한 시민계급 또는 부르주아 내지는 중간계급은 귀족들의 문란한 도덕관념, 사생활을 경계했다. 또한 그들은 감정의 여과 없이 적나라하게 속내를 드러냈던 하층민 계급과도 거리를 두었다. 자신들 계급의 정체성을 이루는 주요 요소는 예의와 선을 넘지 않는 절제에 있었다. 그러다 보니 이들의 절제되고 억압된 행동 양식의 분출구가 필요했다. 그들의 눈에 비르투오소는 사회적 제약을 뛰어넘어 자신의 감정 그대로를 송두리째 뿜어내는 자유로운 존재였다. 그들의 무대는 순간적이고 충동적인 감정으로 충만했으며, 억제된 욕구를 산산이 부수어버리는 카타르시스 그 자체였다.

특히 사회가 이른바 여성스러움이라는 미덕을 앞세워 조신함을 종용했던 터라, 여성들이 느끼는 심리적 억압과 압박감은 남성보다 상대적으로 클 수밖에 없었을 것이다. 일상의 모든 것들이 제약이었을 여성들은 무대 속 비르투오소의 자유분방하고 솔직한 모습을 보며 꾹꾹 눌러왔던 억압의 감정을 투사하지 않았을까? 비르투오소 연주자들은 여성들에게 핵사이다급의 대리만족을 전해주었던 고마운 존재였을 것이다.

하지만 여성들이 비르투오소를 보고 '정신줄을 놓아버리는' 현상이 좋게만 비쳤을 리는 없다. 비르투오소에 대한 찬사와 열광만큼 수많은 안티도 양산되었다. 가장 큰 이유 중 하나는 그들의 육체성, 감각성 때문이었다. 19세기 사람들은 언어를 초월한 기악 음악의 형이상학적 측면에 높은 가치를 부여했다. 즉, 순수한 음악적 울림 자

체로만 사람들에게 감흥을 주는 기악 음악이야말로 진정한 예술 음악이자, 고매한 정신으로의 인도자였던 것이다. 하지만 비르투오소 피아니스트들의 연주는 듣는 음악이 아닌 '보는 음악'이었다. 그들의 음악은 화려한 퍼포먼스가 수반된, 한마디로 '몸'의 행위였다. 기악 음악의 순수성에 역행하는 그들의 연주는 들려주는 연주라기보다 육체를 통해 구현되는 감각적인 연주였기에 순수한 음악으로 보기 어려운 측면이 있었다.

잠시 피아노를 연주하는 리스트의 모습을 상상해보자. 잘 알다시피 장발의 미남형인 데다가, 자신의 잘난 얼굴을 청중들이 꼭 봐야 한다며 무대 위 피아노를 오늘날의 위치로 바꾸어놓은 장본인이 바로 리스트이다. 흩날리는 긴 머리, 은은한 촛불 조명에 반사된 빛나는 얼굴, 피아노를 달콤하게 어루만졌다가도 이내 폭군처럼 거칠게 대하는 리스트의 모습을 통해 사람들은 무엇을 떠올렸을까? 피아노는 '피아노=여성'이라는 사회적 코드가 강하게 읽히는 악기가 아니던가. 리스트처럼 피아노를 능수능란하게 다루는 남성 비르투오소들이 여성들의 섹슈얼리티를 무한 자극했을 것임은 불 보듯 뻔하다.

그렇다면 비르투오소 남성 피아니스트를 보는 남성들의 생각은? 여성의 악기를 남성이 다루는 모습, 그것도 악기를 길들이면서 자신의 손가락 아래 결국 복종시켜버리는 모습을 통해 여성에 대한 주도권을 재차 확인하지 않았을까? 실제로 중산층 여성들이 피아노를 배우는 일차적인 이유는 좋은 신랑감을 얻기 위한 것이었다. 가정에

서 아내가 연주하는 피아노 소리는 가정을 성공적으로 이룬 남성들에게 주어지는 훈장과도 같았다.

그렇다. 피아노를 연주하는 대다수는 여성이지만, 그 목적과 대상은 철저히 남성을 향해 있었다. 피아노는 여성을 상징하지만, 역설적이게도 남성의 지배구조를 은연중에 드러내는 도구이기도 했다. 비르투오소 연주자들을 통해 다시 한 번 강조된 건 남성이야말로 피아노 음악의 진정한 생산자요, 여성은 소비자일 뿐이라는 도식이었다.

비르투오소 연주자들은 또한 '연주자=상품'라는 이미지를 강화시켰다. 이러한 이미지의 일부는 이들이 연주하는 악기로부터 촉발되기도 했다. 장인의 손을 통해 정성스럽게 제작되는 현악기와는 달리 피아노는 공장에서 대량 생산되는 악기였기에, 그 자체로서 물질적 이미지를 강하게 띠고 있었기 때문이다. 또한 비르투오소 연주자들의 레퍼토리를 보면 이들의 음악이 얼마나 대중적이고 소위 통속적인지를 알 수 있다. 마치, 작곡가의 의도를 잘 살려 청중에게 전달해주는 연주자 고유의 의무를 망각하기라도 한 것처럼, 이들의 단골 레퍼토리는 사람들이 열광했던 오페라 아리아를 비롯한 유명한 선율 메들리, 즉흥연주 등에 주로 머물러 있었다.

사람들은 비르투오소 연주를 통해 진지한 예술적 경험을 하려 하기보다는 감각적 즐거움과 여흥을 좇았다. 그 때문에, 공허한 기술이라느니 야단법석이라느니 당대 비르투오소를 향했던 비판적인 수식어들이 많이 존재할 수밖에 없었다. 이들의 연주는 또한 '기계적인

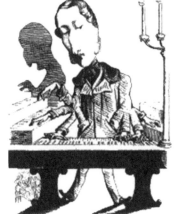

손이 무려 8개나 되는 것으로 묘사된 19세기의 비르투오소 피아니스트 탈베르크의 캐리커처. 당시 비르투오소들의 뛰어난 실력은 '초인적'이라는 의미로 당시 새로이 등장한 '기계'에 비유되곤 했다.

것'에 비견되기도 했다. 이는 당시의 산업혁명으로 촉발된 기계에 대한 새로운 인식 덕분이었다.

위 그림은 당대 리스트와 한 판의 진검승부, 즉 연주 배틀을 펼쳤던 것으로 유명한 피아니스트 지기스문트 탈베르크(Sigismond Thalberg, 1812~1871)의 모습이다. 흥미롭게도 손이 무려 8개나 된다. 탈베르크의 팔은 마치 공장에서 자동적으로 돌아가는 기계를 연상시킨다. 만약 오늘날 어느 연주자에게 '기계적'이라는 평을 한다면 이것은 감정과 음악성이 결여되었다는 의미의 혹평일 것이다. 하지만 19세기 초중반의 비르투오소들을 묘사하는 '기계적'이란 단어는 오늘날과는 조금 다른 맥락에서 쓰였다.

당시 비르투오소들은 종종 기계에 비견되곤 했는데, 이는 '인간의 능력을 벗어나 초인적인 능력을 지녔다'라는 의미였다. 당시 사람들

에게 새롭게 등장하기 시작한 기계야말로 신문명이자 모더니티의 상징이었기에, 비르투오소를 기계에 비유했던 것은 경외감의 표현이자 최고의 찬사였다. 사실 비르투오소가 사람들을 열광하게 했던 것은 결국 그들의 지닌 초월적인 능력 때문이었다. 이것이 낭만주의가 지향하는 초월성에 대한 갈망과도 일맥상통하는 부분이다. 한계를 뛰어넘고, 상상하는 것 이상의 능력을 보여주는 비르투오소는 대중에게 영웅이자 신과 같은 존재로 비쳤다.

리스트가 피아노 앞에서 고군분투하는 모습은 사람들에게 전쟁을 치르는 전사처럼 비쳤다. 그래서 리스트에게는 나폴레옹 같은 군사적 영웅의 이미지가 투사되기도 했다. 제아무리 영웅으로 추앙되었다 한들, 리스트 역시 말도 많고 탈도 많았던 비르투오소에 관한 논쟁 속에서 자유스러울 수는 없었다. 일단 사람들에게 비르투오소로 각인이 되면 진지한 음악가로 여겨지는 길은 상당히 요원하기만 했다. 그렇다면 리스트는 어떻게 이러한 편견을 깨고 진지한 음악가로서의 이미지를 굳혔을까? 잠시 오른쪽 그림 속, 연주하고 있는 리스트의 시선을 따라가보자. 그가 고개 들어 응시하는 곳에는 베토벤 흉상이 있다. 아무리 봐도 전체 그림의 구도 속에서 베토벤 흉상이 차지하는 부분이 지나치게 커 보이지 않는가? 리스트의 베토벤 컬트는 리스트의 전 생애를 지배했다고 해도 과언이 아니다. 11살의 리스트가 스승 체르니의 손에 이끌려 거장 베토벤을 만난 사건은 리스트의 일생에 잊을 수 없는 순간으로 뇌리에 새겨졌다.

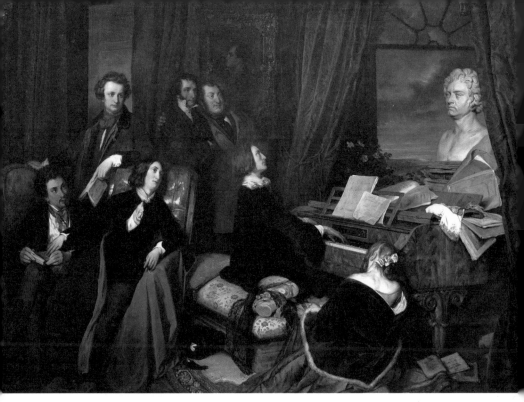

오스트리아 화가 요제프 단하우저가 그린 「피아노를 치는 리스트」(1840). 평생 숭배했던 자신의 '영웅' 베토벤의 흉상을 바라보면서 연주를 하는 리스트의 시선이 인상적이다.

　체르니로 말할 것 같으면 베토벤의 제자이자, 그의 청력 이상을 가장 먼저 알아차렸을 정도로 베토벤의 최측근이었다. 체르니는 스승 베토벤에게 자신의 제자 리스트 이야기를 누누이 해왔고, 언젠가 그 아이가 연주하는 것을 꼭 들어주십사 부탁을 했던 터였다. 꼬장꼬장하기로 유명한 베토벤은 어린 리스트의 연주를 듣고 감동한 나머지 "장차 많은 이들에게 행복과 기쁨을 안겨줄 게다."라며 리스트의 이마에 키스를 해주었다. 이 사건 이후에 리스트와 베토벤 사이에 직접적인 교류는 없었지만, 어린 리스트의 마음속에서는 일평생

일구어갈 베토벤과의 영적인 교감이 이미 싹트고 있었다.

보통 한 작곡가가 다른 작곡가에게 영향을 받았다고 할 때, 우리는 작품에 미친 음악적 영향만을 살펴보는 경향이 있다. 예를 들어 '모차르트의 피아노 소나타 멜로디에 나타난 펼친 분산화음이 베토벤의 초기 피아노 소나타에도 나타난다'라는 식이다. 하지만 리스트가 베토벤으로부터 받은 영향은 작곡 기법이나 음향 차원이라기보다 지극히 개인적이며 정신적인 것이었다. 베토벤은 리스트의 무의식을 지배했고 이상화된 영웅 그 자체였다. 리스트는 살아가며 다양한 방법으로 베토벤에 대한 존경심을 표현해왔다. 베토벤의 피아노 소나타를 처음으로 콘서트에서 연주한 것도 리스트였다. 리스트 효과였을까? 이후 베토벤의 피아노 소나타들은 연주회의 레퍼토리로 자리 잡게 되었다.

리스트가 트렌드 세터 역할을 한 사건은 이뿐만이 아니다. 오늘날 유명 음악가의 탄생 몇 주기, 서거 몇 주기와 같은 콘셉트의 연주회와 축제는 매우 흔하다. 하지만 이러한 관행을 처음 만든 사람이 리스트라는 사실을 알고 있는가? 리스트는 1845년 베토벤의 탄생지인 본에서 사흘 동안 베토벤 페스티벌을 열었다. 베토벤이 살아 있다면 75번째 생일을 맞이하게 되었을 해였다. 이 페스티벌은 유럽에서 열리는 가장 오래된 근대적 의미의 음악 페스티벌 중 하나다. 한편, 1875년 이 축제의 개막식 때에는 베토벤의 동상이 공개될 예정이었다. 하지만 자금 부족으로 동상 건립이 취소된다는 소식을 접한

리스트는 6차례나 자선 음악회를 열어 페스티벌의 재정을 충당하기도 했다.

뿐만 아니라, 베토벤 작품에 대한 열정을 바탕으로 1857년에는 베토벤 피아노 소나타 32곡의 에디션을, 더 나아가 일생동안 베토벤의 교향곡 전곡을 피아노 버전으로 편곡하였다. 특별히 당대에도 어렵고 난해하기로 유명했던 베토벤의 교향곡 9곡의 편곡 작업은 리스트 일생일대의 기념비와 같은 업적이며, 음악사적으로 높은 가치를 지닌다. 이 작업을 마치기까지 수십 년이 걸렸는데, 이러한 고된 작업을 가능케 한 내적 동기는 단 하나였다. 자신이 존경해마지 않는 위대한 거장의 음악을 보다 많은 사람들이 이해하도록 해주는 것. 이 목표를 가슴에 품고 베토벤의 악보 하나하나를 살펴보며 작품과 씨름하는 동안 리스트와 베토벤의 진한 교감은 더 깊이 영글어갔다.

여기서 한 가지 꼭 기억해야 할 것이 있다. 리스트의 편곡 작업은 단순히 베토벤의 악보를 피아노로 칠 수 있게 악보로 옮기는 것 그 이상이었다는 점이다. 오케스트라를 피아노라는 매체로 연주할 때 가장 중요한 것은 '오케스트라가 지니는 효과를 피아노로 어떻게 잘 살려낼 수 있을까'에 대한 음악적 고민이다. 이것은 피아노라는 악기가 오케스트라의 효과를 담아낼 수 있다는 인식이 없다면 애초에 불가능한 작업이다. 리스트는 오케스트라 속 다양한 악기들의 음향적 특징을 피아노로 구현할 수 있다고 생각했던 첫 피아니스트라고

할 수 있다. 이것은 리스트가 피아노의 음색에 관해 진지하게 탐구했다는 사실을 단적으로 보여주는 예이다. 리스트는 거장 베토벤의 음악을 숭배하여 그의 기념비적인 교향곡 전 곡을 피아노로 탁월하게 편곡해내는가 하면, 이 작업을 통해 피아노 음색에 관한 남다른 이해도를 보였다. 이렇듯 리스트는 기예만을 중시하던 당시의 일반적인 비르투오소들과의 차별화를 통해, 비르투오소 연주자들을 폄훼하던 비판적 시각으로부터 자유로울 수 있었다.

100년 동안의 영광,
그리고 라디오가 피아노를 죽였다?

1701년 이탈리아의 크리스토포리가 피아노를 발명한 후로 300여 년의 시간이 흘렀다. 선사시대로부터 제작되어왔던 악기들도 있다는 점을 감안한다면 매우 짧은 기간이다. 그럼에도 불구하고 피아노는 서양음악, 더 나아가 서양문명까지도 대변하는 위치에까지 올랐다. 피아노 음악의 향유와 악기의 소유 과정을 통해, 서양 근대 시민사회의 모습과 계급 간의 이데올로기를 엿볼 수 있었으니 말이다. 한편, 피아노는 음악에 민주주의를 실현한 악기이기도 했다. 귀족과 왕족들만이 누렸던 배타적 특권의 하나인 음악을 신분에 관계 없이 누구나 향유하게 해주었기 때문이다.

그런가 하면, 피아노는 악기 제작 기술의 발달과 보급을 통해서는 산업혁명 이후 급속하게 진행된 산업화의 궤적을 드러내는 악기이기도 했다. 피아노 한 대를 제작하기 위해서는 하이엔드 그랜드 피아노 기준 약 1만 2,000여 개의 부품이 필요하다. 이 정도로 복잡한 악기가 대량생산 될 수 있었던 것은 산업혁명으로 촉발된 기술과 산업의 발달이 아니었으면 불가능했다.

그렇다면 오늘날은 어떠할까? 피아노는 오늘날에도 여전히 악기의 왕좌를 굳건히 유지하고 있다. 가장 많이 연주되며, 가장 많이 제작되고, 사람들이 가장 많이 듣는 악기가 바로 피아노이다. 하지만 피아노가 등장과 동시에 단숨에 악기의 제왕으로 등극한 것은 아니었다. 피아노가 존재해왔던 300여 년의 시간은 대략 100년 단위로 나뉠 수 있는데, 발명된 후로 처음 100년은 이 낯선 악기가 사람들에게 인식되고 받아들여지는 시기였다. 사람들은 여전히 하프시코드의 음향에 익숙해 있었고, 전문가와 아마추어 모두 피아노가 지닌 무한한 장점을 받아들이는 데 소극적이었다.

피아노는 19세기에 이르러 황금기를 맞게 된다. 이 기간을 19세기 전체로 보아도 무방하다. 이 시기에는 피아노의 보급이 급속도로 이루어지고 가장 많은 피아노 작품이 탄생했으며, 역사에 길이 남을 뛰어난 연주자들이 등장했다. 이 시기 피아노에 관한 관심은 비단 음악 분야에만 국한된 현상은 아니었다. 피아노는 누구에게나 이야기하고 싶은 소재이자 누구나 갖고 싶어 하는 욕망의 대상이었다.

우리는 수많은 작가들의 손을 통해 탄생한 문학작품 속에서 이에 관한 생생한 묘사를 마주할 수 있다.

하지만 달도 차면 기우는 법. 20세기 초가 되자 피아노는 쇠퇴의 길로 접어들게 된다. 아이러니하게도 19세기 화려한 영광의 시대를 열어주었던 기술과 산업의 발달이 쇠퇴의 원인을 제공했다. 피아노가 없던 시절, 사람들은 음악을 듣기 위해 음악이 연주되는 장소에 가야만 했다. 가정에서는 음악을 재현할 방법이 없었기 때문이다. 그곳이 연주회장이건 교회이건, 음악을 들을 수 있는 곳은 본인의 일상과 분리된 공간일 수밖에 없었다. 또한 전문 연주자들을 제외한 대부분의 사람들은 수동적인 청취자에 불과했다.

하지만 피아노는 가정이라는 사적인 공간에서 음악을 재생할 수 있게 해주었을 뿐 아니라, 듣기만 하던 청취자들을 음악 활동의 적극적인 주체로 만들어주었다. 가정에서 연주하며 음악을 듣는 기쁨이란 이루 말할 수 없는 신세계였을 것이다. 하지만 이는 바꾸어 말하면 음악을 듣기 위해서는 반드시 악기를 연주하는 행위가 선행되어야 함을 의미하기도 한다. 만약 가정이라는 공간에서 직접 악기를 치지 않아도 음악을 들을 수 있다면, 이 경우에도 피아노가 그렇게 절실할까? 이에 대한 대답은 '노'다.

축음기가 개발되고 음반이 나오게 되자 사정은 달라졌다. 더 이상 음악을 듣기 위해 연주가 필요하지 않았다. 여기에 확인사살을 가한 것은 라디오의 출현이었다. 1930년까지 미국에서는 1,700만 세

트의 라디오가 팔렸다. 전국적으로 라디오 스테이션만 600여 개에 달했고, 1939년이 되자 인구의 85퍼센트가 라디오를 소유하는 시대가 열렸다. 당시 라디오에서는 세계적 지휘자인 토스카니니의 실황 연주가 중계되었다. 상황이 이러한데 굳이 피아노 연주가 필요했을까? 이는 곧바로 피아노 산업에 직격탄을 날렸고, 오늘날까지도 이어지는 기나긴 쇠락의 서막이 되었다.

300년 피아노 역사 중 마지막 100년은 아쉽게도 피아노 산업의 쇠퇴의 시기로 기억될 것이다. 피아노를 위해 작곡된 작품의 수도 역사상 가장 낮고, 피아노가 누렸던 사회적 위상도 현저하게 달라졌으니 말이다. 지난날의 피아노의 영광을 모르는 오늘날의 우리에게는 이러한 사실이 체감되지 않는 면도 없지 않아 있다. 피아노는 오늘날에도 우리의 일상 깊숙이 자리하고 있어 누구나 누리는 악기라고 생각되기 때문이다. 피아노 역사의 황금기인 19세기의 피아노는 사회의 모든 계급을 결속하고 모두가 함께 누리는 그 무엇이었다. 마치 오늘날의 엔터테인먼트나 패션처럼 말이다.

과거의 영광이 어떠했든, 피아노는 오늘날에도 여전히 우리에게 공통된 문화적 코드를 제공하고 있다. 어린 시절 누구나 한 번쯤 피아노 학원에 다녔던 경험과, 한 번 연습하고 사과 10개를 다 색칠했던 기억, 그리고 업라이트 피아노 위의 고운 레이스 덮개까지⋯⋯.

3. 팀파니

◆ 오케스트라의 화려한 피날레를
장식하는 엔딩 요정

◆◆◆

◆◆◆

오케스트라의 막내 악기,
바로크 사람들도 사랑했다

오케스트라의 악기는 크게 현악기, 목관악기, 금관악기, 타악기로 나뉜다. 이 중 현악기는 바이올린, 비올라, 첼로, 콘트라베이스 이렇게 네 악기로 구성되어 있으며, 목관악기는 플루트, 클라리넷, 오보에, 바순을 중심으로 경우에 따라 피콜로나 잉글리시 호른 등이 쓰이기도 한다. 금관악기는 트럼펫, 트럼본, 호른, 튜바가 주를 이룬다.

그렇다면 타악기는 어떨까? 오케스트라 내 현악기, 목관악기, 금관악기는 악기 구성이 고정적인 데 비해, 타악기는 시대와 작품에 따라 그 구성이 천차만별이다. 오케스트라에 쓰이는 타악기로는 팀파니를 비롯하여 심벌즈, 트라이앵글, 공, 실로폰, 마림바, 비브라폰, 글로켄슈필, 베이스드럼, 스네어드럼, 캐스터네츠, 탬버린, 차임 등이 있지만, 이 모든 악기들이 항상 연주에 쓰이는 것은 아니다.

타악기는 오케스트라 악기 중 가장 후대에 합류한 악기군이다. 현악기, 목관악기, 금관악기에 이어 타악기군들이 오케스트라의 정규 편성 속에 확실하게 자리 잡게 된 것은 19세기. 이렇게 되기까지 꽤나 오랜 시간이 걸렸다. 여기에는 타악기 사용에 선구적인 인물이었던 베토벤을 비롯해 베를리오즈, 말러 등과 같은 낭만주의 음악가들이 큰 견인차 역할을 하였다.

이러한 흐름과는 무관하게 초기 바로크 시대부터 꾸준히 사랑을

받아온 독보적인 타악기가 하나 있다. 바로 팀파니이다. 마치 바이올린이 어느 곡에나 쓰이면서 오케스트라 내 가장 중심적인 역할을 담당하는 것처럼, 팀파니도 그와 닮았다. 타악기가 쓰이는 곡이라면 어디에나 등장하며, 다양한 타악기들의 무게 중심이니 말이다.

사실, 타악기의 정의는 굉장히 포괄적이어서 그냥 두드리고, 흔들거나 다른 물체와 부딪쳐서 소리 내는 악기는 모두 이 범주에 속한다. 그래서 동서양을 막론하고 고대로부터 가장 먼저 연주된 악기도 타악기요, 가장 많은 악기 수를 자랑하는 것 역시 타악기이다. 이렇게 무수한 경쟁 악기들을 제치고 오케스트라의 픽을 받을 정도면, 팀파니에는 뭔가 특별한 게 있지 않을까? 만약 팀파니를 그냥 북과 같은 정도의 악기로만 떠올린다면 그런 생각은 잠시 접어두자. 팀파니와 북은 생김새나 소리를 내는 원리, 음량, 그리고 사용 목적이라는 관점에서 무수한 교집합이 있지만, 결정적으로 이 두 악기 사이에는 '음을 낼 수 있고 없고의 차이'가 있다.

타악기는 크게 둘로 나뉘는데, 팀파니처럼 특정한 음을 낼 수 있는 '유율악기'와, 음을 낼 수 없는 '무율악기'가 그것이다. 이 기준은 수많은 타악기를 구분할 때 가장 1차적인 필터로 작용한다. 전자에 속하는 악기로는 비브라폰, 실로폰, 차임, 벨 등이 있고, 베이스드럼(큰북), 스네어드럼(작은북), 공, 탐탐, 심벌즈, 트라이앵글, 탬버린, 캐스터네츠 등은 후자에 속한다. 이 모든 악기들은 각각의 매력으로 오케스트라에 색채감을 부여하는 동시에 생동감 있는 리듬을 선사한다.

팀파니는, 크게 원을 드리며 연주하는 모습만으로도 시선을 사로잡는 심벌즈와 함께 곡의 클라이맥스를 표현하는 데 탁월하다. 압도적인 사운드에 풍성한 음까지 더해지니 금상첨화가 아닐 수 없다. 작곡가 입장에서는 극적인 표현력과 화성적 무게감이 탑재된 팀파니를 사랑하지 않을 수 없을 것이다.

팀파니는 다른 악기들에 비해서 곡에 등장하는 횟수가 현저하게 적은 편이다. 바이올린이 죽어라 일하는 부서라면 팀파니는 그야말로 꿀보직(?) 아닐까 싶을 정도로 한가로워 보인다. 하지만 다른 악기군들에 비해 비중이 크지 않아 자주 연주하지 않는다고 해서 연주

팀파니 연주 방법

팀파니는 워낙 음량이 크기 때문에 연주 시 많은 힘이 들어갈 것이라 생각하기 쉽다. 하지만 악기의 울림통이 크고, 막 또한 진동이 잘 되는 재질로 되어 있어서 작은 힘만으로도 큰 소리를 낼 수 있다. 따라서 큰 소리를 내는 것보다, 부드럽고 센시티브한 소리를 만들어내는 데에 보다 주의가 요구된다고 볼 수 있겠다. 팀파니의 지름은 매우 넓어서 말렛으로 어느 부분을 치느냐에 따라 음색이 크게 달라진다. 한가운데를 연주하면 기음보다 배음들이 더 크게 울려 피치가 불분명하고 지저분하게 들린다. 그래서 보통은 후프와 반지름 사이 3분의 1 들어간 지점을 연주한다. 이 지점을 연주하면 정확한 피치와 함께 풍성하면서도 깨끗한 사운드를 얻을 수 있다. 하지만 헤드의 어느 부분을 연주하든 악기의 음정 자체는 변하지 않는다.

가 쉬운 것은 아니다. 팀파니는 오케스트라 가장 뒷면에 배치된다. 음량이 크기 때문에 관객으로부터 가장 멀리 떨어진 곳에 위치한 것이다. 그렇다 보니 팀파니 주자에게도 나름의 고충이 있다. 뒤쪽에서 연주하다보니 다른 파트의 소리를 듣기 어려워 소리의 밸런스를 잡기가 쉽지 않다는 것. 게다가 무대 뒤쪽으로 전달되는 미묘한 소리의 시차도 연주 시 고려대상이다.

팀파니 주자의 고충을 조금 더 알아보자. 사실, 팀파니 주자는 연주하는 시간보다 기다리는 시간이 더 많다. 하지만 이 시간을 멍을 때리며 보내는 것은 절대 아니다. 전체 연주에 방해가 되지 않도록 조심스럽게 악기를 조율해야 하고, 북채(말렛)도 음악에 따라 바꿔야 하는 등, 여간 바쁜 게 아니다. 연주가 한창이라 대놓고 큰소리로 조율할 수 없으니 얼마나 답답하겠는가. 그런데 그게 다가 아니다. 예를 들어, 오케스트라가 E Major로 연주하고 있다고 가정해보자. 그런데 팀파니가 조율해야 할 조는 Eb Major이다. 사방이 E Major의 음향으로 꽉 찬 연주를 듣는 와중에 다른 조로 조율한다는 것은 매우 어렵다. 귀가 예민하지 않고는 절대 할 수 없는 힘든 일에 속한다. 무슨 죄를 지은 것도 아닌데 연주 도중 몰래 조율해야 하고, 오랜 시간 기다렸다가 멋있게 한 번 치려고 하면 '시간관계상 오늘 연주는 여기까지만'이라는 야속한 말이 들려오기도 한다.

오케스트라의 모든 악기는 저마다의 포지션이 있는 법. 그에 수반되는 어려움은 쿨하게 덤이라 생각하자. 다른 악기로 대체 불가한

팀파니만의 강렬한 한 방으로 이 모든 것을 만회할 수 있으니까.

마지막으로, 본격적인 팀파니 파트에 들어가기 앞서 자칫 혼란을 낳을 수 있는 개념 한 가지를 정리하고자 한다. 팀파니(timpani)는 이탈리아어 팀파노(timpano)의 복수형이다. 악기가 항상 세트로 쓰이기 때문에 복수형으로 불린다. 한편, 팀파니는 케틀드럼(kettle drum)이라는 이름으로 불리기도 한다. 여기서 케틀드럼은 팀파니 세트를 이루고 있는 북 하나하나를 가리킨다. 따라서 정확히 말하면 팀파니는 케틀드럼즈(kettle drums)라고 지칭하는 것이 옳다. 팀파니와 케틀드럼이라는 용어는 이 악기들이 연주되는 음악적 환경에 따라 다시 한 번 구별된다. 그렇다면 어느 때 팀파니로, 또 어느 때 케틀드럼으로 불리는 걸까? 한 가지 규칙만을 기억하자. 오케스트라에서 쓰이는 케

팀파니 세팅 방법

팀파니를 배열하는 방식은 크게 두 가지다. 기본적으로 연주자를 아치형으로 두르며 배치하는 점은 같지만, 저음 악기를 어디에 놓느냐에 따라 일반적 배치와 독일식 배치로 나뉜다. 일반적인 배치는 왼쪽에 저음 악기를 놓고 오른쪽으로 갈수록 고음 악기를 배치하는 것이다. 이 방법은 피아노 건반이 왼쪽으로부터 오른쪽으로 갈수록 음이 높아지는 방법과 동일하기 때문에 훨씬 더 자연스럽고 익숙하게 느껴진다. 하지만 독일식 배치는 이와 정반대이다. 오른쪽에 저음이, 왼쪽으로 갈수록 고음이 놓인다.

팀파니의 구조

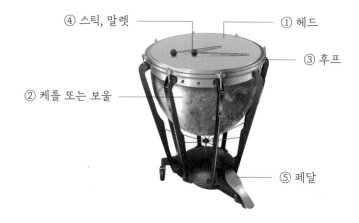

④ 스틱, 말렛 — ① 헤드

③ 후프

② 케틀 또는 보울 —

⑤ 페달

① 헤드 팀파니의 막은 '헤드'라고 불린다. 주로 송아지, 염소 등 동물의 가죽이나 플라스틱이 쓰인다. 플라스틱 헤드는 내구성이 좋고, 날씨에 의한 영향이 거의 없고 가격도 저렴하다는 장점이 있다. 하지만 전문 연주자들은 보다 자연스럽고 따뜻한 음향을 위해 가죽 헤드를 선호하는 편이다.

② 케틀 또는 보울 팀파니의 몸통을 말한다. 주로 구리나 섬유 강화 플라스틱(FRP)으로 제작된다. 구리는 금속이지만 잘 늘어나서 모양을 제작하기 쉬울 뿐 아니라, 공명을 잘 시키기 때문에 과거에서부터 현재까지 가장 많이 쓰이고 있다. 케틀은 팀파니의 음색을 결정하는 데 있어 가장 중요하다. 케틀의 모양과 두께, 재질에 따라 다양한 음색이 도출된다. 과거에 팀파니가 기병대에

서 연주되었을 때에는 말 위에서 연주해야 했기 때문에 크기에 제약이 있었다. 하지만 오케스트라에 합류되어 평지에서 연주된 후로 팀파니의 크기는 점차 커지는 쪽으로 발전했다. 따라서 악기 제작자들은 커진 지름과 악기의 깊이에 관해 많은 실험과 연구를 거듭한 끝에 여러 가지 모양의 케틀을 만들어내기에 이르렀다. 그 방법의 첫째는, 악기의 지름과 깊이를 같은 비율로 증가시키는 것이다. 여기에 해당하는 케틀 모양으로는 반구형이 있다. 두 번째는, 악기의 지름은 그대로 두되 깊이를 더해 보다 풍성한 사운드를 내는 방법이다. 빈식 팀파니가 이에 해당하는데, 지름은 그대로이지만 케틀의 깊이를 드라마틱하게 늘려 달걀을 세워놓은 듯한 모양이다.

③ **후프** 헤드를 고정하는 둥근 금속 테두리를 말한다.

④ **스틱, 말렛** 팀파니의 채는 '스틱', 또는 '말렛'으로 불리며(이하 말렛), 손잡이와 동그란 헤드로 구성되어 있다. 말렛은 여러 형태가 존재한다. 손잡이는 대나무 등 단단한 나무나 탄소 섬유, 알루미늄 등으로 제작된다. 한편 헤드는 보다 다양한 재질로 이루어져 있다. 나무 헤드 위에 펠트를 감싼 형태가 가장 흔하게 쓰이지만, 코르크, 가죽, 플라넬, 스폰지 등 다양한 재질이 쓰인다. 물론 음향적인 이유에서다. 아무래도 나무로만 된 헤드보다 다른 재질을 감싼 헤드를 사용했을 때 좀 더 부드러운 소리가 나기 때문이다.

⑤ **페달** 팀파니 페달은 음정을 맞추는 데 쓰인다. 앞꿈치로 페달을 밟으면 음높이가 올라가고, 뒤꿈치로 페달을 밟으면 음높이가 내려간다.

틀드럼즈만을 팀파나라고 부르고, 오케스트라 이외의 환경에서 쓰일 때에는 케틀드럼이라고 한다. 자, 이 정도 개념이 정리되었다면 이제 본격적으로 팀파니를 만나보자.

베토벤, 팀파니를
순한 양처럼 길들이다

오케스트라 내에서 팀파니의 역할은 무엇일까? 팀파니는 주로 곡의 리듬과 화성을 받쳐주고, 무엇보다 곡이 끝날 무렵 화려한 롤과 함께 곡의 분위기를 고조시킨다. 팀파니가 빠진 화려한 엔딩을 떠올릴 수 있을까? 이렇듯 팀파니는 곡의 초반보다는 엔딩 쪽에서 존재감을 발한다. 이쯤 되면 오케스트라 내의 확실한 '엔딩 요정'이지 싶다. 하지만 작곡가들의 머릿속에 탑재된 팀파니의 사용 스펙트럼은 무척 넓은 편이어서, 리듬과 화성을 보조하거나 엔딩에서 휘몰아치는 용도로만 그치지는 않는다.

작곡가들은 팀파니를 어떻게 활용해왔을까? 첫 주자는 베토벤이다. 흔히 베토벤을 가리켜, 팀파니를 '노이즈'를 만들어내는 악기에서 오케스트라 악기로 격상시킨 첫 작곡가라고들 한다. 물론 베토벤 이전 바흐, 모차르트, 하이든, 아니 저 멀리 륄리와 같은 선구자들이 팀파니를 음악적으로 잘 다루었지만 베토벤은 역시 남달랐다. 보통

팀파니는 투티(tutti) 부분에 음량을 극대화하기 위해 사용한다. 이것이 가장 일반적인 방법이다. 하지만 베토벤의 손길이 닿으면 사납기만 할 것 같은 팀파니도 순한 양처럼 돌변한다.

베토벤은 교향곡 1번 2악장에서 팀파니를 사용하였다. 어느 교향곡이건 2악장만큼은 '서정적 악장'이라고 빼도 박도 못하게 도장을 꽝 박아놓은 곳이다. '안단테 칸타빌레 콘 모토(Andante cantabile con moto, 노래하며 걸어가듯 평온하게)'라는 지시어를 타고 흐르는 서정적이고 목가적인 분위기 속에 섬세하고 절제된 울림을 전하는 팀파니는 새색시처럼 조신하게 우리에게 다가온다.

팀파니는 화음을 강화해주는 악기이다. 주로 각 조의 토닉(도)과 도미넌트(솔)로 튜닝되어 곡 전체의 화성을 견고하게 하는 역할을 한다. 하지만 베토벤은 천편일률적으로 '도 – 솔'로만 조율하던 당대 관습을 과감히 탈피했다. 베토벤의 「합창 교향곡」 2악장을 잠시 살펴보자. 이 악장의 조성은 D minor, 원래대로 하면 D minor 조성의 토닉과 도미넌트음인 '레 – 라'로 조율되어야 맞다. 그런데 생뚱맞게도 이 곡에서 팀파니는 옥타브 간격의 '파 – 파(옥타브 간격)'로 조율되었다. 어차피 '파'도 D minor 화음 중 하나인데 뭐 그리 대수냐고 생각할 수도 있겠지만, '파' 음은 각 화음의 베이스 음, 즉 '레 – 라'가 울릴 때 느껴지는 강력한 화성적 색채를 결코 대체할 수 없다. 이렇게 강력한 음향을 버리고 선택한 '파 – 파'는 조성적인 관점에서 매우 흐리멍덩하게 들린다. 주어와 동사가 빠진 모호한 문장 같은 느낌이랄

까. 하지만 음향적인 관점에서 보면 새롭기 그지없다.

「합창 교향곡」 2악장에 쓰인 팀파니에는 이례적인 면이 한 가지 더 있다. 앞에서 팀파니는 엔딩 요정이라고 했는데, 이 곡에서는 이 말이 무색할 정도로 곡이 시작하자마자 팀파니 솔로가 등장한다. 예고도 없이 훅 치고들어와서 좀 당황스러울 정도이다. 베토벤이 「합창 교향곡」 2악장에서 보여준 팀파니 조율 음(옥타브), 그리고 악기 등장 시기(곡의 초반)는 기존의 고정관념을 뒤엎은 파격 그 자체이다. 하지만 「합창 교향곡」에 성악을 도입한 파격에 비하면 2악장 속의 팀파니는 애교 수준 아니었을까? 이번에는 악보를 통해 베토벤의 또 다른 팀파니 활용법에 대해 살펴보자.

베토벤 교향곡 7번, 피날레 악장 팀파니 파트 중 일부

악보를 보며 가장 먼저 드는 생각은 '1-2마디의 4분음표 4개를 연주하는 것과, 3-4마디의 8분음표+8분 쉼표 네 세트를 연주하는 것의 차이가 크게 느껴질까?'라는 것이다. 어차피 4분음표 4개를 연주해도 중간중간 끊겨 들리기 때문이다. 그런데 팀파니 주자가 3-4번째 마디를 연주할 때는 새로운 연주 기법 한 가지가 추가된다. 오른손으로 연주한 후 곧바로 왼손으로 헤드(팀파니 막)를 잡아 소리가 8분

음표 길이보다 더 울리지 않게 하는 것이다. 이렇듯 베토벤은 4분음표와 8분음표 + 8분쉼표를 나란히 기보함으로써, 각 마디의 미묘한 차이를 이끌어냄과 동시에 새로운 팀파니 연주 방식을 낳았다.

베를리오즈, 팀파니 채에
스폰지 옷을 입히다

　다음 작곡가는 베를리오즈다. 베를리오즈는 개별 악기와 오케스트라 음향에 관해 타의 추종을 불허하는 감각을 자랑하는 작곡가였다. 그는 오케스트라 각 악기에 대한 이해도가 높았고, 각 악기들이 전체 오케스트라 내에서 하는 역할에 정통했다. 여기에는 아마도 베를리오즈가 작곡가가 되기 전 의과대학을 다녔던 경험이 작용하지 않았을까 짐작해보게 된다. 왜냐하면, 의학이라는 것도 결국 우리 몸의 각 기관의 역할에 대해 자세히 공부하고, 이 모든 기관들이 인체 내에서 어떻게 상호작용을 하는지를 탐구하는 학문이기 때문이다. 그러다 보니 오케스트라를 대할 때도 이러한 관점이 작용하지 않았을까?

　베를리오즈는 '근대 오케스트레이션의 아버지'라고 불린다. 그의 다양한 이력들이 이를 뒷받침한다. 우선, 베를리오즈는 '지휘자란 단순히 박자를 젓고 단원들을 통솔하는 데서 벗어나 작품의 해석

자 역할을 해야 하며, 오케스트라 각 악기의 특성과 한계에 대해 잘 알아야 한다'고 주장했던 뛰어난 지휘자였다. 오늘날 우리에게는 '너무 당연한 이야기 같지만, 베를리오즈가 활동하던 때만 해도 이러한 지휘자는 거의 전무하다시피 했다. 그러한 의미에서 그는 근대적인 지휘자 개념에 부합하는 최초의 지휘자였다고 볼 수 있다. 또한, 베를리오즈는 당대 새롭게 제작되는 악기들의 메커니즘과 제작 기술에 정통해서 1851년 런던세계박람회와 1855년 파리세계박람회의 악기 부문 심사위원으로 활동하였다. 이런 활동을 통해 당시의 최신 발명품을 누구보다 빨리 접하고 연구할 수 있었다.

이렇게나 악기에 관한 감각이 남달랐던 베를리오즈라, 이쯤 되면 '이 악기 천재가 팀파니에도 모종의 은혜(?)를 베풀지 않았을까?'라는 기대감을 감출 수가 없다. 바야흐로 베를리오즈가 활동하던 19세기는 악기에 대한 다양한 음색을 모색하던 시기였다. 왜냐하면, 이 시기는 기존의 악기들이 새로운 과학 기술과 만나면서 근대적인 악기로 환골탈태하는 과정 중에 있었고, 오케스트라의 규모가 커지고, 연주홀이 발달하기 시작하는 등 오케스트라 생태계 전반에 대대적인 지각변동이 일어났기 때문이다. 고전주의와 낭만주의 초기 음악의 중심이 선율이었다면 낭만주의 후기로 가면서 작곡가들의 초미의 관심사는 음색으로 향했다. 악기 수가 많아지고, 새로운 악기들이 속속 출현하는 가운데 이 악기들의 조합과 실험에 공을 들이는 것은 당연한 귀결 아니었을까? 이것은 음악을 둘러싼 여러 가지 사

회상들이 빚어낸 결과였다. 그렇다면 이러한 흐름이 팀파니의 음색과 연주법에는 어떤 영향을 끼쳤을까?

베를리오즈는 팀파니가 천둥이나 군대 소리와 같이 큰 음향적 효과만을 위해 사용하는 것을 안타깝게 여겼다. 그는 앞서 베토벤이 보여준 피아니시모 팀파니의 효과에 주목하면서, 보다 표현적이고 음악적으로 팀파니를 사용해야 할 것을 주장했다. 여기서 베를리오즈가 주목한 부분은 바로 말렛(팀파니 채, 스틱)이었다. 그는 말렛이야말로 팀파니의 음색에 가장 큰 영향을 미칠 수 있는 것이라는 것을 간파했던 것이다.

당시 대부분의 오케스트라에서는 나무 말렛을 사용하고 있었다. 건조하고 무거운 소리를 냈던 나무 말렛은, 노이즈를 강조한 악구에는 적합했지만 표현력을 요하는 악구에는 부적합했다. 이를 개선하기 위해 말렛의 헤드를 가죽으로 감싸보기도 했다. 하지만 이 역시도 조금 덜 시끄러운 소리를 낼 뿐 드라마틱한 음색적 효과는 기대할 수 없었다. 이를 개선하기 위한 '베를리오즈의 픽'은 헤드를 스폰지로 감싼 말렛이었다. 이것은 부드러운 소리에서 우렁찬 소리까지 다양한 소리를 내는 데 탁월한 효과가 있었다. 또한 스폰지에 탄성이 있어서 채가 잘 튀기 때문에 연주자들도 수월하게 받아들였다.

그렇다면 이 채가 상용화되기 전까지 작은 소리로 팀파니를 연주해야 할 때는 어떻게 했을까? 늘 군대의 개선행진곡 같은 곡을 연주했던 것도 아니고, 때론 장례식과 같은 엄숙한 행사에서도 연주되어

야 했을 텐데 말이다. 스폰지로 감싼 말렛이 사용되기 전에는 악기 북면에 헝겊을 덮어 소리를 작게 만들었다. 베를리오즈 자신도 여러 차례 이러한 방법을 사용했었다. 하지만 작은 소리를 내는 데는 스폰지 말렛이 더 탁월하다는 것을 깨달은 이후로는 줄곧 말렛을 통해 음량을 조절하였다.

베를리오즈는 팀파니 악보에 어떠한 말렛을 사용할지를 구체적으로 명시한 첫 작곡가였다. 팀파니가 사용할 말렛까지 작곡가가 세세하게 지시하는 것은 그야말로 전대미문의 일이었다. 당시 팀파니 파트 악보는 음도 없이 리듬만 기보되는 게 다반사였던 데다가, 심지어 숙련된 팀파니 주자들도 흔치 않아서 작곡가들이 직접 팀파니를 연주하던 때였기 때문이다. 베를리오즈도 예외는 아니었다.

여기에 얽힌 재밌는 일화가 있다. 1832년 12월 「환상 교향곡」이 연주되었을 때 베를리오즈는 팀파니 주자석에 앉아 있었다. 이날 공연에는 마침 당시 베를리오즈가 불같은 사랑에 빠져 있었던, 하지만 그의 사랑을 받아주지 않았던 해리엇 스미드슨이 박스석에 앉아 있었다. 이날 공연을 함께 봤던 베를리오즈의 친구이자 독일의 시인이었던 하이네에 의하면, 베를리오즈는 해리엇 스미드슨과 눈이 마주칠 때마다 마치 발작을 일으키는 것처럼 팀파니를 실컷 두들겨댔다고 한다. 사랑하는 사람 앞이라 떨렸던 것일까, 아니면 사랑이 뜻대로 이루어지지 않자 애먼 악기에다 화풀이를 한 걸까? 아무튼, 이 둘의 사랑이 결혼으로 이어진 것이 이듬해였다는 것을 생각해보면

두 가지 가정 모두 개연성이 있어 보인다.

베를리오즈는 주로 한 쌍으로 연주하던 팀파니를 여러 쌍 도입한 것으로도 유명하다. 베를리오즈는 팀파니를 '도-솔'로만 조율하던 관습을 매우 진부하게 여겼다. 보다 다양한 음을 사용할 수 있는데 굳이 이 두 음에 묶여 있는 것이 사뭇 못마땅했던 것이다. 이렇게

팀파니 조율 방법

모던 팀파니는 페달 팀파니라고 불리며 발로 조율이 가능하다. 1881년 드레스덴의 칼 피트리히(Carl Pittrich)가 발로 음정을 조율하는 장치를 발명해 특허를 냈다. 이전까지는 악기 테두리에 6~8개의 나사를 하나하나 조여가며 음높이를 맞췄다. 그림과 같이 한 지점을 1로 정해 조율하고 난 후, 이를 기준으로 맞은편 방향 2를 조율한다. 이후 3과 4를, 같은 방법으로 5와 6을 조율한다. 이렇게 악기를 조율하는 데는 적잖은 시간이 필요했다. 그래서 낭만주의 시대부터는 연주 중에 조율하는 수고로움을 피하기 위해 여러 세트의 팀파니를 연주에 필요한 조성으로 미리 조율해놓았다. 한편, 오케스트라 피트와 같이 여러 세트의 팀파니를 구비할 만한 공간이 확보되지 않는 곳에서는 새로운 조율법이 절실했다. 이러한 환경에서 유용하게 사용된 것이 바로 페달 팀파니이다. 팀파니의 페달을 밟으면 음정은 올라가고, 반대로 밟았던 페달을 놓아주면 음정이 떨어진다. 이로 인해 조가 자주 변하는 곡에서도 신속하게 조율이 가능해졌다.

조율된 것은 '도 – 솔'이 조성적으로 가장 중요한 음이라는 이유도 있었지만, 보다 실질적으로는 팀파니의 북이 두 대밖에 없었기 때문이었다. 그렇다면 이 문제는 의외로 간단하게 풀릴 수 있다. 바로 팀파니의 수를 늘려 보다 다양한 음을 얻는 것, 올레!

베를리오즈는 이 신박한 아이디어를 몸소 보여주었다. 베를리오즈의 걸작 중 하나로 꼽히는 「레퀴엠」을 살펴보자. 아래 악보는 '디에스 이레'(Dies irae, 분노의 날) 중 '투바 미룸(Tuba Mirum)'의 첫 페이지이다. 낮은음자리표 8개는 모두 팀파니를 위한 것이다. 베를리오즈는 이 곡을 위해 무려 8쌍의 팀파니를 사용하였다. 8쌍의 팀파니는 모두 다른 음으로 조율이 되었는데, 이렇게 되면 팀파니가 사용할 수 있는 음은 모두 16개가 된다. 악보에 나온 음을 저음에서 고음으로 간추려 보면 '파 - 솔b - 솔 - 라b - 라 - 시b - 시 - 도 - 레b - 레 - 미b - 미 - 파'로 세팅된 것을 알 수 있다.

베를리오즈는 사용 가능한 16개의 음 중 13개를 반음씩 순차적으로 나열하여 '파 - 파'까지 한 옥타브를 구성하는 데 사용했다. 나머지 3음은 작품의 원래 조성 Eb Major의 1도 화음(미b-솔-시b)의 각 구성음을 보강하는 데 사용하였다. 베를리오즈는 8쌍의 팀파니를 사용해서 팀파니가 낼 수 있는 완벽한 한 옥타브의 음역대를 갖추었

다. 그가 8쌍의 팀파니를 사용한 의도가 단지 음량을 크게 하기 위한 것이 아니었음이 증명된 셈이다. 베를리오즈는 토닉(I도)과 도미넌트(V도) 화음은 물론 악곡에 쓰이는 모든 화음을 팀파니로 보강할 수 있었다.

(2 timbaliers)

(2 timbaliers)

Timbales(baguettes d'éponge)

베를리오즈의 「레퀴엠」 중 'Tuba Mirum' 팀파니 악보.

그리고 이 악보를 통해 살펴보아야 할 점이 한 가지 더 있다. 텡발(Timbales)은 프랑스어로 팀파니라는 뜻이다. 괄호 속 'baguettes d'éponge'는 스폰지를 감싼 말렛을 말한다(baguette-말렛, 채, 스틱, éponge-스폰지). 앞서 언급하였듯이, 베를리오즈는 팀파니를 연주할 때 어떠한 채를 사용해야 할지 정확하게 악보에 명시하였다.

베를리오즈처럼 8쌍이나 되는 팀파니를 갖추지는 못하더라도, 적어도 3~4쌍의 팀파니를 갖추어놓으면 연주 시 여러 면에서 수월하다. 낭만주의 시대에는 한 곡에서 전조가 빈번하게 일어났다. 팀파니가 1쌍밖에 없다면 팀파니 주자는 연주 중간에 계속해서 악기를 조율해야 했다. 앞에서 베를리오즈가 활동하던 19세기 중반에는 전문적인 팀파니 연주자 자체가 부족했다고 언급한 바 있다. 베를리오즈는 『회고록』에서, 그가 만나왔던 팀파니스트 중 상당수는 채를 어떻게 잡는지 조차 몰랐다고 개탄했다. 전 유럽의 오케스트라 중에 공식적으로 팀파니스트가 없는 곳이 어디 있겠냐마는, 팀파니스트로서 갖추어야 할 기량을 제대로 갖춘 사람은 딱 4명뿐이라고 했다.

낭만주의 시대에 여러 세트의 팀파니를 구비하고 연주할 수 있었다는 것은 그만큼 무대의 크기가 컸다는 이야기이기도 하다. 실제로 오케스트라에서 가장 많이 쓰이는 구성은 네 대의 팀파니이며, 크기는 각각 32인치(81센티미터), 29인치(74센티미터), 26인치(66센티미터), 23인치(58센티미터)이다. 이 악기들을 모두 배치하려면 상당한 공간이 필요하다. 만약 낭만주의 시대의 일반적 연주 장소가 바로크 시대의 협주곡이 연주되었던 궁정의 작은 방이었다면, 여러 쌍의 팀파니 세팅은 불가능했을 것이다.

자고로 음악의 형태는 연주 장소와 깊은 연관을 맺고 발전했다. 서양음악의 시초인 중세의 그레고리오 성가는 교회에서 불렸다. 그레고리오 성가는 알다시피 느린 템포로 연주된다. 사실 그레고리오

성가의 템포를 결정했던 것은 일차적으로 이 음악이 지닌 종교적 속성일 테지만, 과연 이것이 유일한 이유였는지에 대해서는 한 번쯤 생각해볼 필요가 있다. 교회라는 건축물은 천장이 높고 석재로 지어졌다. 이 두 가지 요소는 긴 잔향 시간의 원인이 된다. 만약 그레고리오 성가가 빠른 템포로 연주되었다면 잔향이 길게 남아 가뜩이나 구불구불한 선율들이 한데 뒤섞여 들렸을 것이다.

베를리오즈의 「레퀴엠」에 8쌍의 팀파니가 쓰일 수 있었던 것도 곡이 초연된 장소와 관계가 깊다. 「레퀴엠」은 1830년에 일어난 7월 혁명의 희생자들을 기념하고자 했던 프랑스 정부의 의뢰로 작곡되었다. 곡이 연주될 장소는 무려 파리의 앵발리드(Invalides)였다. 이곳은 현재 군사 박물관으로 불리고 있으며, 나폴레옹의 무덤을 비롯해 군사적 업적을 지닌 사람들을 위한 묘지와 예배당이 자리 잡고 있다. 만약 베를리오즈가 일반적인 교회나 연주회장에서의 연주 목적으로 「레퀴엠」을 작곡했었다면, 팀파니 8쌍의 악기 편성은 실현 불가능했을 것이다.

터키 밀리터리 음악, 서양음악계를 뒤흔들다

팀파니는 유럽에서 자생적으로 생겨난 악기는 아니다. 그렇다면

팀파니가 유럽에 처음 등장한 것은 언제일까? 그 해답의 실마리는 십자군 원정에 있다. 11~13세기까지 약 200여 년간 8번의 원정에 참여했던 십자군들은 본래 목적인 예루살렘 탈환에 성공하지는 못했다. 하지만 십자군 원정을 통해 이들의 시야가 넓어지고 동방의 문물이 서방으로 전해졌음은 분명한 사실이다. 팀파니는 원정에 참여했던 서유럽인들이 접한 신비한 동방의 문물 중 하나였다. 당시 동방에서 들여온 팀파니의 원조격 악기는 네이커(naker)라 불렸다. 지름은 6~10인치 정도였고, 어깨나 허리에 끈을 매고서 연주하였다. 오늘날의 팀파니를 생각하면 참으로 아담하고 소박해 보인다.

이후, 15세기 중엽이 되자 오스만제국의 커다란 케틀드럼이 헝가리인들을 통해 독일로 전파되었다. 그 후로 이전 시대의 네이커는 점점 사라져서 16세기에는 자취를 감추었다. 여기서 반드시 짚고 넘어가야 할 사실이 한 가지 있다. 그것은 서양음악사에 미친 오스만제국의 지대한 영향력이다. 1453년 동로마의 콘스탄티노플을 함락시킨 후 오스만튀르크 세력은 점차 커져갔다. 16세기에는 이들의 직접적인 지배를 받는 나라가 그리스, 불가리아, 세르비아, 보스니아, 동헝가리, 몰다비아, 트란실바니아, 이라크 등에까지 이르렀다.

서유럽인들에게 오스만튀르크는 두 가지 이유에서 두려움의 대상이었다. 하나는 종교적인 이유였고 다른 하나는 군사적인 이유였다. 한 예로, 18세기에는 오스만제국과 유럽 간의 국지적인 전쟁이 42년 동안이나 계속되기도 했다. 수많은 전쟁을 치르는 동안 터키 군대

는 유럽인들에게 공포 그 자체였다. 터키군이 공포스러웠던 이유는 이들의 위용, 뛰어난 전술, 잔인함 때문이 아니었다. 의외로 '소리' 때문이었다.

당시 유럽인들에게 터키 군대의 음악 소리는 너무나 위협적이었다. 전 유럽을 떨게 만들었던 터키 군대 굉음의 비밀은 수많은 타악기에 있었다. 원래 타악기의 음량이 가장 크지 않는가. 터키 군악대는 케틀드럼을 비롯해 각종 북들이 중심을 이루었다. 강력한 소리로 적군의 심리를 압박했던 터키의 군대 음악은 유럽에 강력한 인상을 남겼고, 유럽의 지도자들도 터키식 군악대 조직을 탐내기 시작했다. 폴란드의 아우구스투스 2세를 필두로 러시아, 오스트리아, 프랑스 등 여러 나라 군악대에서도 터키식 타악기 편성을 도입하였다.

만약 터키 군대 음악이 유럽 궁정의 군악대 조직에 영향을 끼친 것으로만 끝났다면, 굳이 이 지면에 터키 음악을 할애하지 않았을 것이다. 터키 군대 음악을 언급한 진짜 이유는 유럽 근대 오케스트라 내 타악기군의 기초가 터키 군악대로부터 비롯되었기 때문이다. 오늘날 타악기의 핵심을 이루는 팀파니, 심벌즈, 베이스드럼, 스네어드럼의 조합이 이루어질 수 있었던 것은 바로 터키 군악대였다는 점을 기억하도록 하자.

오스만제국과 유럽이 전쟁을 한창 벌이던 당시, 일반인이나 군인할 것 없이 모두 터키군의 타악기 소리에 곧바로 쫄보가 되었다는 기록들이 많이 남아 있다. 그렇다면 과연 작곡가들의 귀에는 터키

음악이 어떻게 들렸을까? 새로운 음향에 목말라하는 작곡가들이라면 터키 음악이 근사한 음악적 재료가 되지 않았을까? 이를 뒷받침하는 몇 가지 예를 소개한다.

하이든의 「군대 교향곡」, 우리에게 「터키 행진곡」으로 잘 알려져 있는 모차르트의 「피아노 소나타 K.331」의 3악장 '알라 투르카(alla turca)', '터키 콘체르토'라고도 불리는 「바이올린 협주곡 5번 A장조 K.219」, 베토벤의 「합창 교향곡」 4악장 중 '알라 마르시아(alla marcia)' 부분 등은 터키 음악의 직접적인 영향을 받아 작곡된 곡들이다.

이렇듯 유럽에는 한동안 터키풍 음악의 열풍이 불어닥친 때가 있었다. 이러한 터키풍의 음악 양식을 '알라 투르카'(alla turca, 터키풍으로)라고 한다. 공교롭게도 위에 언급한 작곡가들은 빈을 근거지로 활동하던 고전주의 시대 작곡가들이다. 가장 유럽다운 음악을 만들어냈던 빈 악파들의 음악에 터키 음악이 녹아 있다니 아이러니하지만, 여기에는 역사적인 이유가 숨어 있다. 빈은 두 차례에 걸쳐 오스만튀르크와 접전을 벌였던 곳이다. 하이든, 모차르트, 베토벤이 직접적으로 터키 음악을 들었는지 정확히 알 수는 없지만, 빈이라는 지역은 유럽 여러 도시들 중 터키 군악대의 음악을 직접적으로 들을 수 있었던 곳이었기에 세 거장의 음악에 큰 영향을 줄 수 있었던 것 아닐까 짐작해본다.

팀파니와 트럼펫,
위풍당당 밀리터리 커플

역사적으로 케틀드럼은 트럼펫과 더불어 군대라는 특수한 환경 속에서 발전했다. 인류의 초기 전쟁 시에는 인간의 목소리만으로 진두지휘했을 테지만, 전쟁의 규모가 점차 커지자 전쟁터는 아비규환 그 자체였고, 그 속에서 인간의 목소리가 전달되기란 불가능했다. 그러자 악기들이 작전을 전달했던 목소리를 대신하게 되었다.

군대 음악에 쓰이는 악기의 가장 중요한 덕목은 '얼마나 크고 분명한 소리를 낼 수 있는가'였다. 전쟁 시 군악대의 가장 중요한 일 중 하나는 전쟁 시그널을 알리는 것이다. 시그널은 병사들에게 정확히 전달되어야 하기 때문에 음량이 크고 음색이 뾰족한 트럼펫 같은 악기들이 담당하게 되었다. 군악대의 또 다른 주요 사명은 상대 진영을 얼마나 압도할 수 있는가였다. 군악대의 악기 구성과 연주가 얼마나 음악적이냐는 전혀 중요하지 않았고, 얼마나 위압적인 소리로 적군의 심리를 압박할 수 있는지가 관건이었다.

군악대는 심리전의 일환으로 사령부 깃발 근처에 모여 전쟁 내내 악기를 연주했다. 적에게 깃발을 빼앗기거나 후퇴 시 깃발을 접을 때면 연주는 이내 중단되었고, 이것은 곧바로 병사들에게 정확한 전쟁 상황을 전달해주는 신호가 되었다. 그야말로 대혼란의 전장에서 정확한 신호가 전달되기 위해서는 큰 음량과 높고 찌를 듯 힘 있는

음색 두 가지가 모두 필요했다. 이러한 의미에서 케틀드럼과 트럼펫은 군대 음악의 존재 이유에 가장 잘 부합했다고 볼 수 있다.

전쟁의 시작을 알리고, 전사들의 사기를 북돋우며, 상대 진영을 쫄게 할 파워풀한 케틀드럼과 트럼펫은 이때부터 일종의 운명 공동체가 되었다. 제아무리 트럼펫 소리의 위엄이 하늘을 찌른들, 트럼펫 시그널만으로는 풍성한 음량을 기대하기 어렵다. 또한 뻔한 멜로디에 느슨한 리듬으로 연주되는 트럼펫의 시그널 사운드는 어찌 보면 거기서 거기다. 우리가 군대 트럼펫 사운드를 떠올리며 늘 생각나는 바로 그 소리처럼 말이다.

이 슴슴함을 비집고 들어와 풍성한 음향으로 채웠던 것이 바로 케틀드럼이다. 케틀드럼은 트럼펫의 시그널에 맞추어 화려하게 즉흥 연주되었고, 생동감 있는 리듬과 커다란 음량으로 군대 음악에 힘을 불어넣었다. 요동치는 북소리는 듣는 이의 심장을 뚫고 정신을 무장시키는 힘이 있었다. 케틀드럼의 소리가 거칠면 거칠수록 병사들의 전의는 불타올랐다.

두 악기는 모두 말을 탄 채로 연주되었는데, 트럼펫과 케틀드럼이 함께 울릴 때면 병사들의 정신이 고무되는 것은 물론, 말들도 이에 영향을 받아 용맹스러워졌다고 한다. 이 두 악기는 그야말로 군대 음악의 가장 중요한 핵이었다. 전쟁 시 신호를 알린다는 측면에서도 이 두 악기의 역할은 매우 중차대했다. 따라서 이 둘은 늘 지휘관 가까이에서 지휘관의 명령에 따라 연주되었다. 만약 지휘관 곁에서 전

쟁 작전을 전달하는 케틀드럼과 트럼펫이 없어진다면 어떠한 일이 일어날까? 일사분란한 전달체계가 붕괴되어 혼란이 야기될 것이다. 따라서 두 악기는 지휘관 가까이에서 특별한 비호를 받는 귀한 몸이 되었다.

이들이 특별히 보호받아야 하는 데에는 또 다른 이유가 존재했다. 바로 악기 연주자들이 군인이 아닌 민간인 신분이었다는 점이다. 프랜시스 마크햄(Francis Markham)은 1622년에 쓴 『50년 간의 전쟁 서한(Five Decades of Epistles of Warre)』이란 책에서, 케틀드러머는 전투원이 아니기 때문에 이들을 공격하거나 부상을 입히는 것은 수치스러운 일이라고 말하고 있다. 하지만 유럽인들의 생각이 지나치게 신사적이었던 것일까? 17세기 이슬람의 사라센 군대는 정반대의 행보를 보였다. 그들은 오히려 적군의 케틀드러머를 생포했다. 적의 커뮤니케이션 시스템을 붕괴시키고자 함이었다. 이러한 상황이 벌어지자 1691년 출판된 『마르스의 직무(Les Travaux de Mars)』라는 책에는 몇 가지 실질적인 권고사항이 등장한다. 케틀드러머는 좋은 음악가인 동시에 용맹스러워야 하며, 전장에서 상대 진영에게 생포되었을 시 포로로 남는 것보다 전사하는 편을 택해야 한다고 말이다.

앞서 케틀드럼과 트럼펫은 떼려야 뗄 수 없는 운명 공동체라고 언급했었다. 전장에서 일구어낸 두 악기 간의 환상의 콤비를 두고 하는 말이다. 갑자기, 팀파니가 조율이 가능한 유율타악기라는 점이 떠오르면서, 이 둘 간의 '환상의 콤비', 그 실체에 대해 조금 더 자세

히 알고 싶은 욕구가 생긴다. 케틀드럼은 과연 조율된 채로 연주되었을까? 그렇다면 트럼펫과 같은 조로 조율되어 리듬과 함께 화음의 베이스도 연주했을까? 정답은 '예'이기도 하고 '아니요'이기도 하다. '아니요'의 경우부터 살펴보자. 군대에서 사용된 케틀드럼은 특정한 음으로 조율되지 않고 연주되는 경우가 많았다. 그 이유는 크게 두 가지가 있는데, 그중 하나는 악기가 유입된 곳과 관련이 있다.

십자군 원정을 통해 중동의 케틀드럼이 서양으로 전해졌을 때, 악기를 특정한 음으로 조율하지 않고 연주하던 현지의 연주 관습도 함께 유입되었다. 중동음악은 서양음악처럼 조성체계를 기반으로 하고 있지 않다. 따라서 오늘날 팀파니 연주에서 흔히 들리는 으뜸음(도)과 도미넌트 음(솔)의 베이스라인(도-솔-도-솔-도)을 연주했을 리 만무하다. 다만, 음색의 차이는 확실히 두었기 때문에 악기의 크기를 달리하여 다른 음색을 추구하였다. 그것은 높고 낮은 음에서 비롯된 차이라기보단 명료하고 둔탁한 음이 빚어내는 차이였다. 서양음악의 조성체계는 바로크 시대가 되어서야 비로소 확실히 자리 잡았다. 따라서 중세에 악기가 도입된 이래 매우 긴 시간 동안을 특정한 음으로 조율되지 않은 채 연주된 셈이다.

또 다른 이유는, 연주 관습과 관련이 있다. 악기가 군대에서, 그것도 전장에서 주로 연주되다 보니 힘 있게 연주하는 것이 진정한 국룰이었다. 인정사정없이 채로 악기를 두들길 때면 너무 세게 내리친 나머지 맞춰놓았던 음정이 어긋나기 일쑤였다. 어차피 음정을 맞춰

봤자 소용이 없다는 것을 아는 이상, 굳이 음정을 맞추는 수고는 불필요하지 않을까.

하지만 같은 군대라고 해도 어떤 곳에서는 트럼펫의 조성에 맞추어 케틀드럼을 조율한 채로 연주했다. B♭ 트럼펫인 경우에는 B♭으로, C 트럼펫의 경우 C로 말이다. 이때, 팀파니의 전매특허 '도-솔-도-솔-도' 베이스라인이 연주되었을 것이라 쉽게 짐작해볼 수 있다. 우리가 알고 있는 '도-솔-도-솔-도'에도 나름 룰이 있다. 솔은 도보다 낮아야 한다는 것이다. 흥미롭게도 처음에는 솔이 도보다 높게 조율되었다. 그 이유는 말의 오른쪽에 낮은 악기가 배치되었던 관습 때문이다. 오른손잡이 연주자들에게는 오른손부터 치는 방법이 훨씬 자연스럽다. '오른손-왼손-오른손-왼손'의 순서로 치게 되면, 자연스레 '낮은음(도)-높은음(솔)-낮은음(도)-높은음(솔)'이 울리게 되는 것이다.

후에 이러한 전통이 180도 뒤바뀌게 된 것은 작곡가들에 의해서다. 작곡가들은 도를 높은음에, 솔을 낮은음에 주기 시작하였고 이것이 오늘날까지 관습으로 굳어졌다. 말 위에서 연주했을 때는 악기 크기에 제약을 받았지만 오케스트라 안에서, 즉 평지에서 연주하게 되자 보다 큰 저음 악기를 쓸 수 있게 되었기 때문이다.

전쟁 시 케틀드럼과 트럼펫은 주로 말 위에서 연주되었다. 어떻게 말 위에서의 연주가 가능했을까? 일단 오늘날의 팀파니처럼 악기가 그리 크지 않았다. 말의 등에 늘 악기를 오르내려야 했기 때문에 악

기의 크기와 무게는 중요한 고려 대상이었다. 다양한 사이즈의 케틀 드럼들 중에 지름 18인치와 20인치, 그리고 깊이 11~15인치 정도의 악기가 가장 많이 쓰였다. 케틀드럼은 항상 쌍으로 연주했는데 말의 목을 기준으로 양쪽에 한 대씩 세팅하였다.

케틀드럼은 크기가 다른 북들이 한 쌍을 이룬다. 그렇다면 악기 의 크기에 따라 배치하는 특별한 방법이라도 있었던 것일까? 보통 은 큰 북이 오른쪽, 작은 북이 왼쪽에 놓였다. 여기에는 여러 가지 실질적인 이유가 존재한다. 우선, 당시 군인들이 왼쪽에 칼을 찼기 때문에 양쪽 무게의 밸런스를 맞추기 위해서였으며, 또한 연주자들 이 대부분 오른손잡이라 오른손 힘이 더 강했기 때문에 보다 큰 소 리가 필요한 저음 악기를 오른쪽에 놓았던 것이다.

군대에서 말을 타며 연주했던 관습에서 비롯된 이러한 전통은 현 재 독일식 악기 배치에 고스란히 남아 있다. 독일식 배치는 저음 악 기를 오른쪽에, 고음 악기를 왼쪽에 두는 것을 말한다. 십자군 원정 을 통해 유럽에 들어온 케틀드럼이 가장 먼저 정착되고 화려한 꽃을 피운 곳이 독일이라는 점을 고려하면 참으로 흥미로운 일이 아닐 수 없다.

군대에서 명콤비로 활약했던 케틀드럼과 트럼펫은 이내 무대를 확장하여 궁정에 흡수되었다. 이곳에서도 전령사로서의 중차대한 임무가 이들을 기다리고 있었다. 이들은 왕실 인물의 탄생, 결혼, 부 고는 물론 귀족과 적들의 도착을 알렸다. 두 악기가 쓰인 곳이 궁정

17세기에 팀파니를 말 등에 얹어서 연주하는 모습.

이다 보니 악기 이미지도 자연히 고급스러워졌다. 궁정 음악과도 연관되면서 팀파니는 궁정의 위엄과 영광을 드러내는 행사 음악에 없어서는 안 될 존재가 되었다. 그렇다 보니 팀파니 주자들의 연주 자세 또한 근엄한 궁정의 이미지에 부합해야 했다. 그래서 18세기 말까지는 절도 있는 동작으로 악기 정중앙을 치는 것이 관습이었다. 큰 소리를 낼 뿐 아니라 시각적으로도 위엄 있어 보였기 때문이다.

 악기의 음량과 음색보다 시각적인 효과에 집중할 수 있었던 것은 팀파니가 주로 야외 연주에 쓰인 것과 관련 있다. 실내에서 이렇게

악기의 정중앙을 친다면 다른 악기들과의 음량 밸런스가 깨지는 것은 물론, 섬세한 음색을 내기도 힘들다. 그래서 오늘날에는 악기 가장자리를 연주한다.

엄청난 특권을 누린
케틀드럼과 트럼펫 길드

케틀드럼과 트럼펫은 궁정을 등에 업고 고급스러운 이미지로 재탄생했다. 악기의 이미지는 곧바로 연주자의 사회적 지위에도 직접적인 영향을 미쳤다. 케틀드러머와 트럼페터의 지위는 장교에 해당했으며 화려한 유니폼, 그리고 말과 마부가 주어졌다. 이들의 특권과 지위는 1623년 신성로마제국의 황제 페르디난트 2세의 트럼페터와 케틀드러머를 위한 황실 길드(Imperial Guild of Court and Field Trumpeters and Court and Army Kettledrummers)의 면면을 들여다보면 보다 자세히 알 수 있다. 1630년에 공표된 칙령에는 케틀드러머와 트럼페터를 소유할 수 있는 사람들이 명시되어 있다. 이들은 황제, 왕, 공작, 대공, 백작, 기사 계급 등으로 한정되었다. 흥미롭게도 박사학위를 지닌 사람은 예외적으로 위의 연주자들을 소유할 수 있었다고 한다.

그러나 길드의 핵심은 뭐니 뭐니 해도 길드 멤버만 케틀드럼과 트럼펫을 연주할 수 있는 독점권의 확보였다. 한 예로 길드 회원이 아

케틀드럼의 정중앙을 연주하는 모습.

닌 사람이 트럼펫을 연주하다 적발되면, 즉시 황실 트럼페터 최고위
자에게 끌려가는 것은 물론 벌금 100플로린을 내야 했다. 비길드 회
원이 몰래 트럼펫을 소유했다가 된통 당했던 무시무시한(?) 일화도
있다. 때는 바야흐로 17세기 말 하노버. 한 최고위급 마을 음악가가
트럼펫을 소유, 맹연습 중이었다. 이때 선제후의 트럼페터들이 그의
집에 들이닥쳤다. 이들은 악기를 빼앗아간 것은 물론, 마을 음악가
의 이를 모조리 부러뜨렸다고 한다. 길드 트럼페터들은 명백하게 폭
력을 행사했음에도 불구하고 자신들의 권리를 지키기 위해서였다는

정당성이 참작되어 처벌받지 않았다.

황실 길드는 독점적인 동시에 지극히 배타적이었다. 길드 멤버들은 다른 길드 소속 음악가들과 연주를 할 수도 없었고, 일반인들의 연회, 결혼식 등의 행사에서의 연주는 애초부터 불가능했다. 그렇다면 마을 행사에서 케틀드러머와 트럼페터가 절실히 필요할 경우에는 어떻게 했을까? 이 경우에는 군주에게 예외적으로 위의 음악가들의 사용 허가를 구하는 공식적인 문서를 요청해야 했다. 물론 막대한 비용을 지불하고서 말이다.

길드 회원들은 자신들의 사회적 지위에 대한 자부심이 너무나 강한 나머지 마을 행사 같은 곳에서 연주하는 것을 일종의 '신성모독'이라 여기며 꺼렸다. 그도 그럴 것이 길드 멤버가 되는 길 자체가 매우 험난했기 때문이다. 길드 멤버가 되기 위해서는 우선적 100탈러를 내고 약 7년의 견습 기간을 거쳐야만 했다. 이후에는 길드 전체 회원 앞에 자신의 실력을 평가받는 과정이 기다리고 있었다. 이 과정을 통과하여 길드 멤버가 되면 길드를 통해 배운 '고급 기술'을 외부에 절대 누설하지 않겠다는 맹세를 해야 했다.

길드 멤버들이 가장 두려워했던 것은 자신들의 악기가 공인되지 않은 사람들 손에서 연주되는 것이었다. 따라서 이들은 철저히 구전을 통해 교육했고, 자신들의 연주를 절대 악보로 남기지 않았다. 이렇게 함으로써 악보가 낯선 이의 손에 들어가는 것을 원천적으로 차단할 수 있었다. 르네상스 시대와 초기 바로크 시대의 오케스트

팀파니와 트럼펫 앙상블.

라 합주 음악에 팀파니 파트 악보가 거의 남아 있지 않는 것도 이러한 이유와 무관하지 않다.

그렇다면 악보 없이 어떻게 연주가 가능했을까? 대부분의 곡은 외워서 연주했지만 기억에도 한계가 있는 법. 그래서 많은 부분이 즉흥연주로 이루어졌다. 트럼펫의 즉흥연주가 다소 한정적이라면, 케틀드럼으로 즉흥연주를 할 수 있는 여지는 훨씬 더 많았다. 길드는 케틀드럼과 트럼펫의 연주 관습에 지대한 영향을 미쳤다. 길드는 강력한 황실의 비호 아래 자신들의 이익과 특권을 누렸지만, 프랑스 혁명을 계기로 유럽의 황실들이 붕괴되자 길드 조직도 와해를 피할 수 없었다.

4. 류트

◆ 신들과 님프, 그리고 엘리자베스 1세가 사랑한 악기

◆◆◆

르네상스와 바로크 시대에
군림한 악기

오늘날 악기의 제왕이 피아노라면, 16~17세기에는 과연 어떤 악기가 왕좌를 차지하고 있었을까? 그건 두말할 것도 없이 류트였다. 류트는 21세기를 살고 있는 우리에게는 마치 스푸마토 기법의 모나리자만큼이나 아스라한 고악기이다. 하지만 과거 류트의 위상은 '악기의 제왕'이란 타이틀을 붙이기에 부족함이 없었다. '천상천하 류트독존'이라고 해야 할까. 확실히 '류트의, 류트에 의한, 류트를 위한' 음악이 차고 넘치던 황금기가 있었다. 그것도 한 차례가 아니고 여러 차례 말이다.

류트는 일차적으로 16세기 말에서 17세기 초중반까지 영국에서 크게 유행한 이후, 17세기 말 프랑스 궁정에서 다시 한 번 붐을 일으켰다. 이후 독일과 네덜란드 등 유럽 내 여러 나라에서도 류트 음악이 크게 융성했다. 유명 연주자들의 명성은 순식간에 전 유럽에 퍼졌고, 이들을 맞이하기 위해 유럽 궁정의 문들은 활짝 열려 있었다.

류트의 인기는 르네상스 시대와 바로크 시대 회화를 통해서도 입증된다. 류트를 연주하는 엘리자베스 1세 여왕의 그림부터 시인, 심지어 거리의 여인에 이르기까지, 회화 속 류트 연주자들은 남녀와 신분의 구분 없이 다양하다. 이쯤 되면 류트는 그야말로 '국민 악기' 아니었을까? 일반적으로 르네상스와 바로크 시대를 류트 음악이 크

게 융성했던 시기로 본다. 한 학자
에 의하면 르네상스 시대만 해도
25,000여 곡에 달하는 류트
음악이 남아 있고 바로크 시
대에도 비슷한 양의 작품이
남아 있을 것으로 추정된다.

악보로 남아 있는 음악만 이
정도이니, 실제로는 더 많은 음악
이 존재했을 것이다. 혹자는 이렇
게 말하기도 한다. 과거 류트의 열

류트를 연주하는 엘리자베스 1세.

풍은 19세기 피아노가 음악계에 불러일으켰던 반향에 견줄 만하다
고. 무슨 까닭에 그토록 거센 류트 붐이 일어났던 것일까?

일단 류트는 다재다능하며 다양한 장점을 지니고 있다. 가벼워서
휴대가 편하고, 건반 악기보다 값도 저렴한데다가 유지하기도 편하
다. 보다 중요한 것은 이 악기로 연주할 수 있는 음악의 형태가 다양
하다는 점이다. 춤 음악 반주와 노래 반주는 물론, 당시에 크게 유
행하던 다성부의 성악 음악을 편곡하여 연주할 수도 있었으며, 류트
만을 위한 솔로 곡도 가능했다. 또한 앙상블 악기로도 적격이었다.
게다가 불룩한 몸체를 울리며 뿜어져 나오는 매력적인 사운드는 어
떠한가? 셰익스피어는 "류트는 듣는 이로 하여금 황홀경에 빠지게
하는 힘이 있다"라고 찬사를 보냈을 정도로 류트의 매력적인 음색

을 높이 샀다.

하지만 류트 음악이 이렇게까지 대유행하게 된 데는 앞서 언급한 이유 외에도 다른 복합적인 요인들이 더 존재한다. 우선 류트는 고대 그리스의 현악기인 키타라(kithara)나 리라(lyra)의 후예로 여겨졌다. 이 악기들은 이성과 학문의 신 아폴로가 연주하던 악기여서, 이를 계승한 류트를 연주하는 것은 고대 문화를 숭상하던 르네상스의 시대정신에 더할

고대 그리스의 현악기인 키타라.

나위 없이 잘 부합했다. 뿐만 아니라, 르네상스 시대에 보다 정교해진 타블라추어 기보법 덕분에 다성부 노래와 류트 연주 간의 호환도 자유로워졌다. 유행하는 노래를 부르기도 하고, 이를 류트로 연주하기도 하면서 이 둘은 점차 장르 간의 경계를 허물어갔다.

다성부 성악 음악을 류트로 자유자재로 연주할 수 있었던 것은 근본적으로 류트 현의 개수가 늘어난 덕분이다. 악기의 아름다운 음색과 다양한 음악 형태에 쓰인다는 점이 표면적인 이유라면, 악기 개량과 기보법의 발달, 고대 문화를 숭상하는 사회적 분위기 등은 150여 년간의 '류트 크레이지'를 가능케 했던 숨은 공신이라고 할

수 있겠다. 류트 음악이 유행할 수밖에 없었던 복잡다단한 이유들에 대해서는 이 정도로 이야기하고 이제 본격적으로 류트를 소개해보련다. 류트를 둘러싼 매력적인 이야기 속으로 들어가보자.

하나의 소리, 2개의 줄, 류트의 흥망성쇠

류트의 직접적인 조상은 페르시아에서 기원한 우드(oud)라는 악기로, 무어인이 스페인을 지배했던 시기(711~1492)에 유럽으로 전파되었다. 우드의 생김새는 류트와 매우 유사하다. 서양배처럼 볼록한 몸통, 뒤로 젖혀진 목, 코스로 이루어진 현, 울림 구멍, 피크로 연주하는 관습 등 류트와 수많은 특성을 공유한다. 하지만 프렛이 없다는 점이 류트와 다르다. 이는 미분음을 연주하는 아랍 음악의 특징에서 기인한다.

류트는 최초로 유럽에 소개된 이후로 계속해서 발전을 거듭해왔다. 류트의 발전은 주로 현의 길이가 길어지고, 현의 개수도 차츰 많아지는 쪽으로 나타났다. 이것은 각 시대가 요구했던 음악의 특성을 반영한 결과였다.

우선 류트의 현을 살펴보자. 특이하게도 류트의 현은 복현으로 이루어졌다. 한 음을 내는 현이 2줄 있으며 이를 '코스'라고 한다. 14

세기의 류트는 4코스의 악기였고, 피크로 연주되었다. 15세기가 되자 현이 5코스로 늘어나고, 단선율을 연주하던 연주 방식도 점차 성악 선율을 반주하는 쪽으로 변화되었다. 그러다가 르네상스 시대에 복잡한 다성부 음악들이 발달하면서 현의 수는 6코스까지 늘어났다.

이때부터 연주자들은 피크 대신 손가락으로 연주하기 시작했다. 이러한 변화는 류트의 기능을 바꾸는 데 결정적인 역할을 하게 되었다. 피크는 한 번에 한 음밖에 연주하지 못하는 데 반해, 손가락으로 연주하면 여러 성부를 동시에 연주할 수 있기 때문이다. 이때부터 류트는 풍부한 화성을 연주할 수 있는 화음 악기로 거듭났다.

류트의 현은 계속해서 증가하여 16세기 말에는 7코스, 8코스, 10코스의 류트가 유행하게 되었다. 바로크 시대가 되자 새로운 음악 양식인 바소 콘티누오(Basso Continuo)를 연주하기 위해 기존 류트에 베이스음이 추가될 필요가 있었다. 베이스음을 낸다는 것은 현의 길이가 길어져야 함을 의미했다. 그래서 류트의 모양에 대대적인 변화가 생겨나기 시작했다. 줄 길이를 확보하기 위해 넥이 짧아지고, 악기의 몸이 거대해진 것이다.

하지만 이는 오래가지 못했다. 베이스음을 내기 위해 악기가 한없이 비대해질 수만은 없었기 때문이다. 1660년대에는 은이 들어간 현이 발명되어 짧은 길이로도 보다 깊고 강한 베이스음을 낼 수 있게 되면서 악기의 크기가 커지는 문제는 일단락되었다.

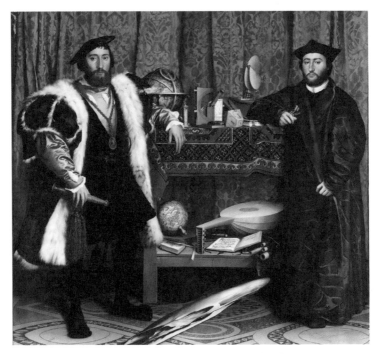

16세기 르네상스를 대표하는 화가인 한스 홀바인의 「대사들」 배경에 놓인 류트.

17세기 말에 프랑스 궁정에서 다시 한 번 류트의 황금기가 열렸다. 류트는 솔로와 성악 반주 악기로 궁정 행사에 빠지지 않는 단골 손님이 되었다. 류트가 다시 인기를 얻게 되자 기존 악기의 모양에 여러 변화가 일어났다. 현의 수도 11코스로 늘어났다. 현의 수가 증가하는 추세는 여기서 멈추지 않았다. 18세기 초반, 이번에는 독일에서 류트의 부흥이 일어나면서 독일 류트 연주자이자 작곡가인 바이스(Silvius Leopold Weiss, 1680~1750)가 13코스의 악기를 탄생시켰다.

그런데 이렇듯 류트 현의 수가 늘어난 것은 악기의 발전을 의미하기도 했지만 동시에 악기 몰락의 단초이기도 했다. 현의 수가 많아지자 점차로 조율하기가 힘들어진 것이다. 류트 연주자들은 우스갯소리로 이렇게 말하기도 했다. "류트 조율하는 데만 시간의 절반을 쓰고, 나머지 절반은 조율이 잘 안 된 악기를 연주하는 데 쓰지요."

게다가 같은 시기에 바이올린과 건반 악기들이 인기를 얻게 되면서 류트의 인기는 급격히 사그라들었다. 류트의 역할은 이제 건반 악기들이 가뿐하게 도맡았다. 18세기 중반 이후로 기존 류트는 목이 좁아지고, 6개의 현만을 위한 브리지와 줄감개로 변모되어 기타로 거듭나면서 화려했던 류트의 역사는 역사의 뒤안길로 사라졌다.

류트 연주는
'미소'로 완성된다?

현악기는 크게 바이올린, 첼로 등과 같이 활로 연주하는 악기와 기타, 하프처럼 손으로 퉁겨 연주하는 악기로 나뉜다. 류트는 이 중 후자에 속하며, 이러한 악기를 발현악기라고 한다. 독자들을 위해 우리에게 익숙한 바이올린과 기타를 예로 들어 류트를 설명해본다. 류트는 바이올린과 마찬가지로 현, 목(넥), 지판, 브리지, 사운드보드, 줄감개, 울림 구멍 등이 있다. 하지만 프렛이 있고, 악기의 목이 뒤로

젖혀져 있으며, 바로 이곳에 줄감개가 있다는 점이 다르다. 한편, 류트와 기타 사이에도 수많은 교집합이 존재한다. 피크나 손가락으로 연주하는 점, 부드러운 소리, 프렛, 선율과 화음 연주가 모두 가능하다는 점 등이 그러하다. 류트가 기타의 전신이기 때문에 이 둘의 관계는 종종 하프시코드와 피아노의 관계에 비견되기도 한다. 하지만 기타는 목이 곧고 몸이 평평한 데 반해, 류트는 목이 휘어지고 뒷면이 불룩하다. 바로 이 점 때문에 류트를 연주하는 데는 많은 어려움이 따른다. 하지만 수많은 회화 속의 류트 연주자들의 자세는 한결같이 쉽고 우아해 보인다. 과연 그럴까?

실제로는 연주 시 볼록한 뒷판 때문에 악기가 허벅지에서 미끄러지기 일쑤였다. 기타처럼 몸에 안정적으로 고정이 되질 않기 때문이다. 이러한 문제점을 해결하기 위해 옛 류트 교본에서는 악기 끝을 테이블 위에 올려놓고 고정할 것을 권장하고 있다. 클래식 기타의 연주 자세는 왼발에 발 받침대를 놓고 악기를 몸에 밀착시킨 형태가 표준으로 굳어진 데 반해, 류트는 크기, 줄의 수, 넥의 길이 등이 너무 천차만별이라 연주 자세가 하나로 정착되지는 않았다. 따라서 우리가 그림 속에서 보는 연주 자세는 올바른 연주 자세에 관한 완벽한 고증이 아닐 수도 있음을 염두에 두기 바란다.

류트가 안정적으로 몸에 고정되었다면 이제 다른 쪽으로도 눈을 돌려 보자. 바로 비주얼이다. 아니 기본 연주 자세에 갑자기 비주얼이라니? 감상자의 입장에선 연주 시 비주얼도 매우 중요하다. 밋밋

'미소'로 완성되는 악기, 류트를 연주하는 여성(작가 미상).

하게 연주하는 일렉 기타리스트는 상상할 수 없는 것처럼 말이다. 하지만 17세기에, 그것도 기초 류트 교본에서도 비주얼을 비중 있게 다루고 있다고? 그렇다면 류트 연주 시 나름의 콘셉트가 있다는 말인데, 그 모습은 과연 어떠했을까?

17세기에 쓰인 작자 미상의 『버웰 류트 튜터(Burwell Lute Tutor)』라는 류트 필사본을 살펴보자. 저자는 무엇보다도 류트를 연주할 때 미소 띤 얼굴 표정을 강조하고 있다. 몸을 똑바로 세우고 앉아야 자연스러운 미소가 나온다는 저자의 말을 듣자니 왠지 주객이 전도된 느낌이랄까? 좋다. 자, 미소를 장착했다. 그런데 이제는 해서는 안 될 행동들이 한가득이다. 몸이나 머리를 흔들어서는 안 되고, 입술을 깨물어서도 안 된다. 연주에 푹 빠질 때 드러나는 황홀경의 표정도 금지다. 현란한 동작으로 줄을 튕기는 것, 당연히 안 된다. 류트의 절제된 연주 자세는 어딘지 모르게 교양인들의 세련된 매너와 닮았다.

이렇게 류트를 연주하는 데 많은 제재를 두면서까지 비주얼을 중시했던 관습은 류트가 당시 사람들에게 음악을 연주하는 악기라기보다 몸을 장식하는 장식품으로 여겨졌기 때문이다. '패션의 완성은 가방'이라는 말처럼, 르네상스 시대의 신사 숙녀들에게는 류트를 장착한 몸이 패션의 완성인 셈이었다. 사실 류트를 연주하는 자세는 품격을 유지하면서 타인과 고상한 교제를 원하는 이들에게 더할 나위 없이 적합했다. 버지널(virginal)이라는 건반악기를 연주할 때면 무례하게도 상대방과 등을 져야 했고, 비올(viol)을 연주할 때는 두 팔

이 엉키기 마련이었다. 하지만 류트는 어떤가? 부드럽게 악기를 감싸는 팔은 그 자체만으로도 인체의 우아미를 드러내며, 대화에 방해가 되지 않을 정도로 적당히 부드러운 음량, 그리고 연주하는 동안 상대방과 시선을 마주할 수 있다는 점은 상당한 매력으로 작용했다. 그렇다. 류트 연주는 듣는 연주인 동시에 보는 연주였던 것이다.

이제 회화 속 류트 연주자들이 하나같이 왜 그리도 우아해 보였는지 그 이유를 조금이나마 알 것 같다. 류트 연주를 희망한다면 하나만 기억하자. '귀를 즐겁게 하는 만큼 눈을 즐겁게 하라!'

류트,
영국음악의 황금기를 이끌다

수많은 클래식 작품 중 유난히 각 나라 별로 특화된 장르들이 있다. 독일의 교향곡, 이탈리아의 오페라처럼 말이다. 그렇다면 류트 음악을 주름잡던 나라는 어디였을까? 클래식과 관련된 웬만한 질문들은 삼지선다형(이탈리아, 독일, 프랑스)으로 커버가 가능하지만, 이 경우에 있어서만큼은 의외의 나라에서 답을 찾을 수 있다. 바로 영국이다.

사실 우리에게는 영국 스타일의 음악이라는 개념 자체가 매우 생소하다. 유명한 영국 출신 작곡가로 기껏해야 엘가(1857~1934)만을 떠올릴 정도로 영국 음악에 관한 우리의 지식은 제한적인 것이 사실이

류트의 구조

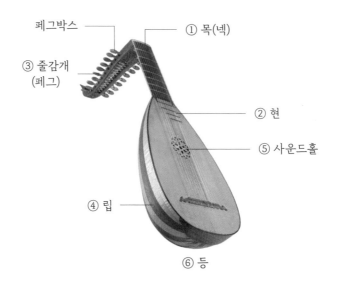

페그박스 — ① 목(넥)

③ 줄감개
(페그)

② 현

⑤ 사운드홀

④ 립

⑥ 등

① 목(넥) 목은 악기 몸체에서 멀어질수록 좁아지며, 끝부분이 뒤로 꺾여 있다. 반면에 목의 뒤쪽은 둥글게 디자인되어 있어 연주자의 손바닥을 편안하게 지지할 수 있다.

② 현 류트의 현은 코스(복현 구조)로 이루어졌다. 하지만 가장 높은 현은 예외적으로 싱글 구조이다. 따라서 8코스 류트의 실제 줄은 15개, 13코스 류트는 25개가 된다. 가장 높은 음부터 차례로 번호를 붙이므로 가장 높은 현이 제1코스가 된다.

③ **줄감개(페그)** 작은 부분이지만 정확한 피치의 조율과 직결되기 때문에 연주자들에게는 매우 중요한 곳이다. 하지만 습도에 따라 페그가 팽창하여 페그 박스에 잘 안 맞기도 하고, 잘 미끄러지며, 닳아서 모양이 변형되는 등 적잖은 문제를 야기시키기도 한다.

④ **립** 둥근 모양의 류트 몸체는 여러 개의 작은 립을 이어 붙여 만든다. 통판으로 제작할 경우 속이 비어 있어서 악기가 쉽게 파손될 수 있기 때문이다. 다양한 사이즈의 류트가 존재하지만, 립의 두께는 2밀리미터 미만으로 일정한 편이다. 립들이 타이트하게 밀착될 수 있도록, 악기 안쪽에 종이나 양피지를 사용하여 접착하기도 한다.

⑤ **사운드홀** 기타의 몸통 가운데에 뻥 뚫린 홀이 있는 것과는 대조적으로, 류트의 사운드홀은 아름다운 문양으로 섬세하게 조각되어 있다. 따라서 하나의 커다란 구멍이 대신, 여러 개의 작은 구멍들로 이루어졌다. 이 부분을 로즈(rose), 또는 로제트(rosette)라고도 부른다.

⑥ **등** 류트의 등은 특이하게도 볼록한 모양을 하고 있다. 다른 현악기들과 확연히 구분되는 류트만의 특징이라고 할 수 있다. 통판이 아닌 여러 조각의 나무를 덧붙여 만든다. 단풍나무, 벚나무, 흑단, 로즈우드 등의 목재를 많이 쓴다.

다. 지금부터는 우리 머릿속 영국음악 폴더에 '영국=류트 음악의 강국'이라는 키워드를 하나 더 추가해보도록 하자.

일반적으로 영국에서 류트 음악의 전성기는 1579년에서 1626년까지 50여 년으로 본다. 한 가지 흥미로운 점은 류트 음악의 전성기가 엘리자베스 1세 여왕이 다스리던 시기(1558~1603)와 상당 부분 겹친다는 것이다. 잘 알려져 있듯이 엘리자베스 1세의 재위 기간 동안 영국은 전에 없던 평화와 번영을 누렸다. 인도와도 바꾸지 않겠다던 영국의 자존심 셰익스피어가 꽃을 피운 때가 바로 이 시기이며, 셰익스피어와 더불어 가장 뛰어난 영국 시인으로 꼽히는 에드먼드 스펜서나 근대 과학 혁명에 크게 이바지한 프랜시스 베이컨 같은 철학자들이 활동했던 시기도 이 무렵이었다. 엘리자베스 1세의 통치 시기에 영국 작곡가들은 자국을 벗어나 대륙 궁정들의 후원을 받으며 국제적으로 활동하는 등 영국 음악 전반에 걸쳐 최고의 부흥기를 누렸다.

영국 음악의 황금기, 이 중심에는 류트 음악이 자리하고 있었다. 영국 궁정 기록에 류트 연주자가 최초로 등장한 시기는 무려 1285년으로까지 거슬러 올라간다. 그 이후로도 궁정에는 한두 명의 류트 연주자들이 있었다. 그러다가 헨리 8세(1509~1547 재위) 때 본격적으로 뛰어난 류트 연주자들이 영국 궁정에 유입되기 시작했다. 헨리 8세는 이탈리아의 류트 주자이자 작곡가였던 앨버트 드 립(Albert de Rippe), 프랑코 플레미시 출신의 필립 반 와일더(Philip van Wilder) 같은 해

외파 연주자들을 적극적으로 영입했다. 이들은 대륙에서 유행하던 류트 음악을 영국에 소개하고, 영국 류트 음악 탄생의 불쏘시개 역할을 하였다.

드디어 엘리자베스 1세 시대가 되자 영국 출신의 뛰어난 류트 음악가들이 하나둘 등장하기 시작하여, 이젠 반대로 대륙으로까지 진출하는 황금시대의 막이 올랐다. 영광스런 첫 주자로는 1579년 엘리자베스 1세의 류트 연주자로 임명된 존 존슨(John Johnson)을 들 수 있다. 당시 왕실 류트 연주자 직책을 맡은 사람은 모두 3명이었는데, 존 존슨은 여왕이 가장 총애한 음악가였다. 그 밖에도 토머스 로빈슨(Thomas Robinson), 로버트 존슨(Robert Johnson), 다니엘 베첼러(Daniel Bacheler), 앤서니 홀보른(Anthony Holborne) 등 뛰어난 영국 류트 음악가들이 대거 등장하면서 영국 류트 음악 황금기는 점점 무르익어갔다.

위에 열거한 이름들은 이들이 영국 류트 음악사에 남긴 족적에 비해 솔직히 매우 낯설다. 하지만 이제는 존재감 갑의 영국 류트 음악 실세를 만나볼 시간이다. 그 이름도 유명한 존 다울랜드(John Dowland, 1563~1626)가 주인공이다. 영국 류트 음악 황금기의 시작을 존 존슨으로 본다면, 이 시기의 끝을 알리는 인물이 다울랜드다. 영국 류트 음악의 황금기는 존 다울랜드의 죽음과 동시에 막을 내린다.

바흐가 세상을 떠난 1750년을 바로크 시대가 끝나는 기점으로 보는 것처럼, 존 다울랜드의 죽음을 기준으로 한 시대를 정의한다는 것은 그가 얼마만큼 상징적인 인물이었는지를 보여주는 척도라

고 할 수 있다. 다울랜드는 대중들의 많은 사랑을 받았지만, 안타깝게도 영국 왕실과는 인연이 없었다. 이제 다울랜드의 힘겨웠던 왕실 류트 연주자 정복기로 넘어가보자.

'영국의 오르페우스'라 불린 남자의
파란만장 왕실 취직기

'영국의 오르페우스'라 불리는 존 다울랜드는 역사상 가장 유명한 류트 음악가로 꼽힌다. 여기에는 한 치의 망설임도 없다. 수많은 작곡가들이 살아 있을 때 빛을 보지 못했던 데 반해, 그는 운이 좋게도 생전에 많은 유명세를 누렸다. 그의 손을 거쳐 간 곡들은 대중들로부터 엄청난 사랑을 받았다. 마치 히트곡 제조기와 같았다고 할까. 수많은 곡들 중 그를 가장 유명하게 만들어준 곡이 있었으니, 바로 존 다울랜드의 시그니처가 된 「흘러라, 눈물이여(Flow My Tears)」라는 작품이다. 이 작품은 1600년에 출판된 『두 번째 류트 가곡집』에 실려 있다. 작곡되었을 당시 영국에서 가장 유행했던 곡으로 등극했던 것은 물론, 17세기를 통틀어 가장 유명한 영국 성악곡으로 꼽히는 작품이다.

게다가 이 곡은 다시 2000년대에 팝음악으로 화려하게 부활했다. 작곡된 지 400년이 넘는 이 곡을 현대로 소환해낸 이는 세계적으로

류트를 연주하는 남자. 18세기 화가이자
조경 디자이너인 루이 카로지스 카르몽텔
이 1764년에 그린 그림이다.

유명한 팝가수 스팅이다. 스팅은 2006년 도이치 그라모폰 레이블을
통해 『송스 프롬 더 래버린스(Songs From The Labyrinth)』를 발표했는데 「흘
러라, 눈물이여」는 이 앨범 수록곡들 중 하나다. 클래식 애호가들의
관심에서 살짝 벗어나 있는 르네상스 시대의 음악을 골라서, 심지어
현대적인 재해석을 배제하고 류트 반주와 성악만으로 당대의 연주
관습 그대로를 재현해낸 스팅의 뚝심이 돋보인다.

　그럼, 「흘러라, 눈물이여」라는 작품을 조금 더 자세히 들여다보
자. 제목부터 진한 멜랑콜리 감성이 폴폴 풍기며, 대놓고 감상적이
다. 작품의 가사를 살펴보면 화자의 우울과 청승맞음(?)이 배가 될
것이다.

흘러라 눈물아, 눈물을 떨구어라
영원히 추방당한 나 슬퍼하리라
밤마다 검은 새가 오명을 노래하는
그곳에서 처량하게 살아가리라

덧없는 등을 내려라, 더는 비추지 말아라
이 밤이 아무리 어두운들 절망에 빠진 이들만 할까
그들의 마지막 운이 한탄하는구나
빛은 나의 수치를 드러낼 뿐이네

동정해주는 이도 모두 떠나고
나의 비통한 마음 위로 받을 곳 없네
모든 기쁨은 빼앗긴 채
눈물과 한숨, 그리고 신음으로 지친 나날을 보낼 뿐이네

행복의 정점에서
나의 운명은 내동댕이쳐졌다네
모든 희망은 사라져 버렸으니
적막한 내 마음에
공포, 슬픔과 고통을 희망한다네

잘 들어라, 어둠 속의 그림자여

빛을 경멸하라

차라리 지옥에 있는 이들이 행복하구나

세상의 경멸을 느끼지 못하니

당대 최고의 류트 음악가로서 남 부러울 것 없는 명예를 누린 그에게 무슨 아픈 사연이라도 있었던 걸까? 이 작품에 스며 있는 절망과 고통의 깊이가 결코 가볍지만은 않다. 사실 그의 다른 작품들도 어둡기는 마찬가지이다. 눈물(tear), 눈물을 흘리다(weep), 슬픔(sorrow), 어둠(darkness), 비탄(grief) 따위의 시어들은 다울랜드의 곡에 늘 등장하는 단골손님들이다. 이외에도 한숨(sigh), 탄압받는(oppressed), 캄캄한 밤(black night) 같은 표현도 자주 등장한다. 그래서 다울랜드는 본의 아니게 '멜랑콜리의 아이콘'이 되었다.

그의 작품 속 멜랑콜리 정서는 두 가지 관점에서 설명될 수 있을 것이다. 하나는 영국 왕실 음악가 자리를 놓고 번번이 고배를 마셔야만 했던 그의 뼈아픈 개인사적 차원이며, 다른 하나는 엘리자베스 1세 치세 말기에 유행했던 시대적 정서라는 차원이다. 잠시 우여곡절 끝에 영국 왕실 음악가 직위에 오른 다울랜드의 구직 여정(?)을 살펴보자.

다울랜드는 17세가 되던 해인 1580년 류트 연주 기술을 연마하

고자 프랑스로 건너가 프랑스 대사로 파견된 헨리 코브맨 경(Sir Henry Cobman)을 섬겼다. 그곳에서 다울랜드는 프로테스탄트를 버리고 가톨릭으로 개종했다. 한편, 1594년 본국에서는 영국 류트 음악의 황금기를 열었던 존 존슨이 세상을 떠났다. 그 말은, 존이 맡고 있던 엘리자베스 1세의 류트 연주자 자리가 공석이 되었다는 것을 의미했다. 존 다울랜드는 호기롭게 지원했지만 고배를 마셨다.

다울랜드는 자신이 탈락한 이유를 요모조모 분석해본 결과, 가톨릭으로 개종한 것 때문일 것이라고 결론을 내렸다. 그는 곧장 엘리자베스 1세 궁정의 실세였던 로버트 세실 경(Sir Robert Cecile)에게 편지를 써서, 자신이 가톨릭으로 개종한 것은 젊은 시절의 일일 뿐이며 자신의 종교가 엘리자베스 1세의 프로테스탄트 궁정에서 별문제가 될 것이 없을 것이라 어필한다. 하지만 개종에 대한 사죄나 양해를 구하는 말은 쓰지 않았던 것을 보면 실제 다울랜드의 마음이 어느 종교로 기울었는지는 확실치 않다.

영국 궁정에서 고배를 마신 지 2년이 지난 1596년, 다울랜드는 본국으로 빨리 돌아오라는 연락을 받았다. 다울랜드에게 연락을 취했던 인물은 당시 여왕을 보필하던 신하 헨리 노엘(Henry Noel)이었다. 그는 다울랜드가 여왕의 궁전에서 환대받을 것이라며 다울랜드의 허파에 바람을 잔뜩 불어넣었다.

아뿔싸, 이번엔 성사되리라는 기대감을 안고 영국으로 향하는 도중에 그는 청천벽력 같은 소식을 들었다. 헨리 노엘의 사망 소식이

전해진 것이었다. 황금 동아줄이라 굳게 믿었던 헨리 노엘이 없는 상태에서 홀로 꿋꿋하게 다시 한 번 궁정 음악가 자리에 지원했지만. 결과는 역시 낙방이었다.

영국 궁정에서 자리를 못 얻었다고 해서, 그에게 궁정의 직책이 없었던 것은 아니다. 두 번째로 영국 궁정 류트 연주자 지원에서 낙방한 다울랜드는 덴마크 왕 크리스티안 4세(1588~1648 재위)의 궁정 음악가로 고용되었다. 다울랜드는 이곳에서 높은 급료를 받으며 8년간 봉직했다. 하지만 덴마크 궁정에서 활동하는 동안 엘리자베스 1세가 사망하면서, 영국 여왕의 궁정에서 일하고자 했던 그의 간절한 염원은 영영 물거품이 되고 말았다. 덴마크 궁에서의 임무를 마치고 1606년 본국으로 돌아온 다울랜드는 4년간 기다린 끝에 1610년에 다시 한 번 제임스 1세의 왕실 류트 음악가에 지원한다. 그런데 이 자리는 별로 유명하지도 않던 이에게 돌아가고 말았다. 이 사건은 다울랜드에게 지독한 치욕으로 남았다.

하지만 그의 간절한 염원이 하늘에 닿은 걸까? 1612년 왕실 류트 연주자의 정원이 4명에서 5명으로 늘어나면서 마침내 이 자리는 다울랜드에게 돌아갔다. 영국 왕실에서 다울랜드를 위해 특별히 직위를 마련해준 것이다. 이때부터 1626년 사망할 때까지, 다울랜드는 그토록 바라마지않던 고국 궁정에서의 음악가로 활동할 수 있었다.

다울랜드의 음악 속 멜랑콜리의 근원은 궁정 음악가가 되기 위해 겪었던 힘든 개인사를 넘어 17세기 초반 영국 사회를 강타했던 시대

정신이기도 했다. 일차적으로는 헨리 8세로부터 촉발되었던 종교개혁의 영향이 가장 컸다고 볼 수 있다.

헨리 8세는 자신이 이혼하기 위해 이혼을 불허하는 가톨릭을 버리고 영국 국교회를 수립했다. 보통 종교 지도자들에 의해 종교개혁이 일어났던 다른 나라들과 달리, 영국은 왕의 개인사로부터 종교개혁이 시작되었고, 왕이 바뀔 때마다 국교의 체제가 요동쳤다. 피의 여왕으로 잘 알려진 메리 1세는 아버지 헨리 8세가 수립한 영국 국교회를 가톨릭으로 되돌렸다. 그 과정에서 프로테스탄트들의 반란이 일어나자 산 채로 공개 화형에 처하는 등, 피의 숙청을 통해 이를 제압하였다. 엘리자베스 1세가 왕위에 오른 후 영국의 국교는 다시 프로테스탄트로 바뀌었다. 엘리자베스 1세는 가톨릭을 회유하고 최대한 두 종교를 봉합하려는 노력을 기울였지만, 선왕 대부터 반복되어온 두 종교 간의 근본적인 갈등은 꺼지지 않는 불씨와도 같았다. 이렇게 긴 세월 반복적으로 일어났던 사건들을 통해 영국 국민들에게는 종교적 불확실성이라는 문제가 크게 자리 잡았고, 이는 곧 큰 불안과 우울로 이어졌다.

또한, 17세기 초는 영국인들의 많은 사랑을 받았던 여왕 엘리자베스 1세가 죽음의 목전에 다다른 시기이기도 했다. 점진적인 육신의 죽음, 소멸해가는 삶의 불씨, 여왕이 죽음의 문턱에 다가갈수록 당시 영국인들은 깊은 우울감에 빠져들었고 이는 곧 예술 전반의 지배적 표상으로 자리 잡았다. 당시 영국을 휩쓸었던 멜랑콜리의 실체

가 잘 와닿지 않는다면 셰익스피어 비극 속 햄릿 왕자를 떠올려보기 바란다.

덧없는 세상,
'바니타스 회화'의 단골 오브제

"헛되고 헛되며 헛되고 헛되니 모든 것이 헛되도다."

(Vanitas vanitatum et omnia vanitas)

— 전도서 1장 2절

17세기 북유럽과 독일 중심으로 나타났던 바니타스(vanitas) 회화는 '모든 것이 헛되다'라는 강렬한 메시지를 던지고 있다. 결국 이 세상의 모든 것이 다 바람처럼 지나가며 영원하지 않을 것이니 경각심을 가지라는 의미이다.

바니타스 회화가 출현했던 17세기는 유럽에 처절한 죽음의 그림자가 드리워져 있던 시기였다. 일차적으로 14세기에 나타나 19세기까지 지속된 흑사병은 유럽 인구의 30~60퍼센트를 앗아갔으며, 1562년부터 1598년까지 지속된 프랑스 종교전쟁으로 200~400만 명이 희생되었다. 이후에도 80년간 지속된 네덜란드 독립전쟁(1568~1648), 30년 전쟁(1618~1648) 같은 굵직굵직한 전쟁을 겪으면서 많

은 유럽인들은 죽음과 파괴를 목
도해야 했다.

죽음에 대한 진지한 사유가 빚
어낸 바니타스 회화에는 삶에 대
한 짙은 허무가 드리워져 있다.
인간의 생명, 세속적인 힘과 권
력, 배움과 지성, 쾌락, 값진 물건
들⋯⋯. 이 모든 것들은 유한하며
덧없는 것들에 불과하다. 바로 이
지점, 이 세상 쾌락의 덧없음에 대
한 알레고리로서 음악이 위치한
다. 음악은 인간의 오감이 교차되
는 '쾌'의 결정체이다. 눈으로 악보

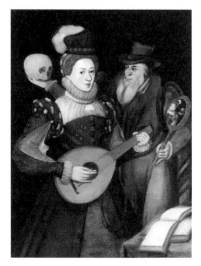

'모든 것이 헛되다'고 어필하는 바니타스
회화의 특징을 잘 보여주는 「죽음과 소
녀」(1570년 무렵). 여기서 류트는 '학문,
조화, 즐거움'을 상징한다.

를 보고, 귀로 소리를 들으며, 손으로는 연주를, 코로는 송진과 진
한 나무 향내 나는 악기의 냄새를 느낀다. 그리고 입으로는 노래하
며 가사가 던져주는 아름다움을 맛본다. 음악은 이처럼 감각적이고
육체적인 예술인 것이다.

바니타스 회화에서 경고하고 있는 감각적 쾌락은 악기를 통해 구
체적으로 표현되며 그 중심에는 류트와 바이올린이 있다. 바니타스
회화 속 바이올린은 때때로 줄 없이 몸통만 등장하기도 한다. 악기
는 인간의 몸을, 악기의 소리는 인간의 호흡, 다시 말해 인간의 생명

17세기 네덜란드 화가 요리스 반 손이 그린 바니타스 정물화. 해골, 줄이 끊어진 류트와 플루트 등
바니타스 회화의 소재들이 총출동해 있다.

을 상징한다는 점에 비추어보면, 줄 없는 바이올린은 결국 죽음을
의미한다고 볼 수 있다. 여기에 대한 확인사살 격으로 바이올린이
등장할 때면 꼭 함께 나오는 물건이 있다. 바로 해골이다. 바이올린
은 세속적 즐거움에 대한 은유이다. 그 옆에 나란히 위치한 해골은
바이올린의 감각적 특질을 단숨에 무력화시키고 만다. 여기서 바이
올린은 생명력을 상실한 오브제에 불과하며, 해골과 더불어 죽음의
진한 향기, 그리고 허무의 메아리만을 울릴 뿐이다.

그렇다면 류트는 어떻게 바니타스 회화의 중심 오브제 중 하나가 되었을까? 이것은 크게 두 가지 차원에서 설명될 수 있을 것이다. 하나는 악기가 지닌 세속적 이미지 때문이고, 다른 하나는 악기의 음향적 속성 때문이다. 류트에 강렬한 세속적 이미지가 고착된 것은 악기가 지닌 여러 가지 상징에서 비롯되었다. 류트의 세련된 소리는 아름다운 궁정을 떠올리게 하는가 하면, 그 섬세한 음향적 특질은 사랑을 떠올리게 한다. 물론 이 사랑 안에는 욕망과 음탕함도 포함되어 있다. 류트는 당시 최고의 인기를 구가하던 악기답게 춤과 노래, 독주와 반주에 이르기까지 세속 음악 어디에나 쓰였다. 음악이 연주되는 곳에는 어디에나 류트가 있다는 편재성이 류트를 가장 세속적인 악기 중 하나가 되게 했다.

류트가 바니타스 회화에 단골로 등장하게 된 또 다른 이유는 악기의 음향적 속성 때문이다. 류트는 음량이 작은 데다가, 그마저도 오래 지속되지 않는다. 마치 사라지기 위해 울리는 것마냥, 매끄러운 음색은 곧 공기 중으로 사라지고 만다. 잠시 우리의 귀를 즐겁게 하고는 이내 달아나버리는 류트의 소리처럼, '우리가 잡으려고 하는 육체적 즐거움은 그저 우리에게 잠시 머물다 떠나가기에 허무하기 그지없다'라는 교훈 아닐까?

이처럼 바니타스 회화에서 '인간사의 모든 것이 덧없다'라는 메시지는 다양한 오브제를 통해 구현된다. 모래시계, 램프, 초 등은 유한한 시간을, 조개껍데기, 도자기, 오리엔탈 문양의 카페트 등은 집

17세기 네덜란드 화가 에버트 콜리어가 그린 바니타스 정물화. 엎어져 있는 류트가 인상적이다.

착을 통해 손에 넣은 사치품을, 무기는 권력을 상징한다. 한편 류트
를 비롯한 악기와 함께 등장하는 악보는 인간 지식의 유한함을 나
타낸다. 주지하다시피 악보는 상당히 복잡한 기호 체계이다. 특히나
당시에 악보를 읽는 것은 상당한 배움을 통해서만 실현 가능한 것이
었기에, 악보는 인간의 배움, 학식, 지식 등을 상징했다. 고귀한 인간
의 정신마저도 죽음 앞에서 무의미한 존재일 뿐이었다.

　바니타스 회화 속 류트가 세상 쾌락의 덧없음을 상징하는 데 충
실했다면, 이번에는 류트 속에 투영된 또 다른 상징적 의미들을 한

번 살펴보자. 류트는 우리가 알고 있는 바이올린족 현악기들에 비해 현의 수가 현저하게 많다. 적게는 두 배에서 많게는 세 배 이상이나 된다. 수많은 현들이 하모니를 내기 위해서는 일차적으로 각 현들이 정확한 음정으로 조율되어야 한다. 완벽한 화음은 하나의 현을 다른 현의 음에 맞추어 미세하게 조정하는 과정 속에서 이루어질 수 있는 것이다. 이러한 의미에서 류트를 연주한다는 것은 결국 조화를 뜻했다. 일치와 화합의 상징인 류트. 여기에는 부부 간의 하나됨, 가정의 화목함도 내포되어 있다.

방향이 제각각인 류트 악보, 그리고 류트 곡집 표지의 비밀

오른쪽 페이지의 악보는 1613년 출판된 존 다울랜드의 『첫 번째 류트 가곡집』의 일부이다. 이 곡은 4성부로 작곡되었다. 오늘날의 악보라면 모든 성부가 함께 큰 보표에 그려져 있을 텐데, 위의 악보는 알토, 베이스, 테너 파트가 각각 따로 기보되어 있다.

그런데 무엇보다 우리의 시선을 사로잡는 것은 악보의 방향이다. 각 파트 악보 방향이 제각각이다. 아니, 이런 프리 스타일의 악보를 봤나. 도대체 어느 방향이 본래 방향인지, 성부에 따라 악보를 이리저리 돌려보면 되는 것인지…… 이런 악보를 처음 본다면 꽤나 당혹

파트별로 악보의 방향이 제각각인 '프리 스타일'의 악보. 예전에는 한 줄로 나란히 서서 연주를 하는 것이 아니라 파트당 한 명씩, 테이블을 빙 둘러싸는 형태로 모여서 연주를 했기 때문에 '테이블북' 형태의 악보가 판매되었다.

스러울 것이다. 하지만 이유 없이 어찌 이런 악보가 탄생했겠는가. 테이블북 포맷으로 인쇄한 데에는 다 이유가 있는 법. 여기에는 당시 아주 독특한 연주 관습의 비밀이 숨어 있다. 오늘날 우리는 연주자들이 관객을 정면으로 바라보고 연주하는 데에 익숙해져 있다. 독주이건 중주이건 간에 연주자들이 일렬로 나란히 연주하는 것이 당연하다고 생각한다. 하지만 당시에는 파트당 한 명씩, 테이블 주위에 빙 둘러서 연주하곤 했다. 그러므로 우리는 이 악보를 통해 류트 음악이 소규모의 인원으로, 그리고 친밀한 사적 모임 내에서 연주되

존 다울랜드의 「첫 번째 류트 가곡집」 표지. 여러 독자
층을 겨냥하여 깨알 같은 글씨로 여러 가지 정보가 빽
빽하게 써넣어져 있으며, 지은이가 누구인지는 전혀
중요하게 취급되지 않았다.

었던 것을 알 수 있다. 또한 테이블북 포맷으로 인쇄하였을 때 같은
작품을 파트별로 따로 구입할 필요가 없었기 때문에 구매자 입장에
서는 매우 실용적이었다.

　위 그림은 앞 페이지의 악보가 수록된 『첫 번째 류트 가곡집』 표
지다. 대부분의 학자와 독자들의 관심은 아무래도 작품집 속의 실
제 작품들일 것이다. 하지만 작품집의 표지 자체도 연구 대상이 된
다는 것을 알고 있는가? 표지에는 당대 작곡가의 직책이 구체적으
로 명시되어 있기도 하고, 해당 작품이 목표로 하는 구체적인 독자
타깃은 물론, 글자의 크기와 디자인 등을 통해 당대 작곡가의 인지
도 등도 짐작할 수 있다. 제목 이외에 삽입된 문구를 읽다보면 당시
의 음악 관습과 사회상에 대한 귀중한 단서도 찾을 수 있다.

신박한 류트 사용법

서양배를 연상시키는 류트의 곡선은 뜻밖에도 화가들에게 활활 타오르는 학구열을 불러일으켰다. 정다각형으로 깨끗하게 떨어지지 않는 류트의 모양을 정확하게 화폭에 옮겨 닮는 일은 화가들에게 고난도의 챌린지였을 것이다.

위 그림은 르네상스 독일화가 알브레히트 뒤러(1471~1528)의 「류트를 그리고 있는 제도공」이다. 이 그림에는 두 명의 남성이 류트를 정확히 그리기 위해 고군분투하는 장면이 포착되어 있다. 화면 왼쪽의 남성은 막대기로 류트의 한 지점을 가리키고 있는데, 이 막대 끝에는 줄이 연결되어 있다. 이 줄은 화면 오른쪽 남성 앞의 프레임을 뚫고 나와 벽까지 사선으로 길게 연결되어 있다. 평평함을 유지하기 위해 벽 쪽 현 끝에 무게를 달아놓은 것도 눈에 띈다. 오른쪽 남성은 프레임에 마치 좌표축처럼 가로줄과 세로줄을 연결해놓고, 화면 좌우로 길게 뻗어 있는 줄이 지나가는 지점을 캔버스 위에 점으로 표기한 것으로 보인다. 한 번에 찍을 수 있는 점은 단 하나. 그러므로 여러 개의 점들을 얻기 위해서는 점의 수만큼 류트 위 현의 위치를 바꾸어가며 좌표를 찍어야 한다. 이렇게 측정된 좌표가 수학적으로 정밀하리라는 점은 의심할 바 없지만, 비좁은 공간에 몸을 구겨 넣어가며 작업에 몰두하고 있는 남성의 이미지를 보니 이 작업이 얼마나 고되었을지 생생하게 느껴진다.

우선 표지는 그 자체로 광고라는 점을 잊어서는 안 된다. 당시에
는 표지야말로 가장 중요한 홍보 수단이었으며 마을 곳곳에 게시된
표지는 광고 포스터 역할을 하였다. '표지=광고지'라면, 표지 속 그
림과 이미지는 눈을 즐겁게 하는 심미적 역할뿐 아니라 구매자의 이
목을 집중시키는 기능적 역할까지 수행해야 할 것이다. 표지에 어떤
디자인을 사용할 것인지는 출판업자의 재량이었다. 그러므로 표지
를 읽으면 출판업자의 의도가 보인다. 출판업자의 목표는 당연히 책
을 많이 파는 것이므로 표지에는 고객층이 보고 싶어 하는 내용이
실릴 수밖에 없다. 다울랜드의 『첫 번째 류트 가곡집』 표지를 통해
텍스트 이면에 숨어 있는 내용들을 살펴보자(아래의 텍스트는 표지에 실린 그대
로를 옮겨놓은 것이다. 따라서 오늘날의 철자와 다른 부분도 상당 부분 있음을 일러둔다).

The

FIRST BOOKE

of Songes or Ayres

of fowre partes with Ta-

blateur for the Lute:

So made that all the partes

together, or either of them seue-

rally may be song to the Lute,

Orpherian, or Viol de Gambo.

Composed by John Dowland Lute-

nist and Batchelor of musicke in

both the Vniuersities.

Also an inuention by the sayd

Author for two to play vp-

on one Lute

Nec prosunt domino, quoe prosunt omnibus, artes.

Printed by Peter Short, dwelling on

Bredstreet hill at the sign of the Starre, 1597.

 이 표지에서 재미있는 사실은 작곡가의 이름이 눈에 잘 안 띤다는 사실이다. 이탤릭체로 나름 강조하기는 했지만, 존 다울랜드라는 이름은 '4성부를 한꺼번에 연주하거나, 이 중 몇 파트만 연주할 수도 있다'라는 책의 활용법보다도 덜 중요하게 취급되었다. 1권에서는 이렇게 홀대를 받았는데, 3년 후 출판된『두 번째 류트 가곡집』에서 대반전이 일어난다.

 208쪽『두 번째 류트 가곡집』표지에 대문짝만하게 찍힌 존 다울랜드의 이름이 보이는가? 여기에는 저자 이름과 출판업자 정보 외에 별다른 내용이 없다. 여기서 필요한 것은 오직 작곡가의 이름뿐!

한복판에 대문짝만하게 박힌 '존 다울랜드'의 이름으로 모든 것을 승부한 「두 번째 류트 가곡집」 표지.

『두 번째 류트 가곡집』이 얼마나 큰 인기를 얻었는지를 실감할 수 있다. 1597년 런던에서 출판된 『두 번째 류트 가곡집』은 당시에 5,000부가 팔렸을 정도로 대박이 나서 5쇄 이상을 찍었으며 1606년에 개정판까지 나왔다. 그런데 표지가 이렇게 노골적인 광고의 장이 된 까닭은 무엇일까? 과거에 음악가들은 자신의 출판을 책임져주는 후원자들이 있었다. 그래서 작품은 출판 비용을 제공한 후원자에게 헌정되는 것이 대부분이었다. 따라서 표지에도 '~에게 헌정함'이라는 문구 내지는 후원 가문의 문장(엠블럼)만 제대로 부각되면 그만이었다. '무슨 악기와 함께 연주할 수 있다'라는 설명도 필요 없었고, 출판사 주소가 큰 글자로 들어갈 필요도 없었다.

하지만 다울랜드의 악보가 출판된 1590년대는 영국에서 출판을

후원해주는 후원자들 수가 감소하던 시기였다. 따라서 출판업자들은 후원받았던 출판 비용을 충당하기 위해 새로운 후원 시스템을 구축해야만 했다. 그들이 눈을 돌린 새로운 후원자는 일반 독자였다. 한 명의 귀족을 만족시키던 표지 디자인은 보다 광범위한 사람들에게 어필하는 방향으로 바뀔 수밖에 없었던 것이다.

다음으로 살펴볼 것은 현란한 이미지들이다. 이 작품집의 표지에는 수많은 신화 속 인물이 등장한다. 그중 눈길을 끄는 것은 표지 하단 좌우에 나온 지오메트리카(Geometrica), 아스트로노미아(Astronomia), 아리스메티카(Arithmetica), 무지카(Musica)이다. 이들은 각각 기하, 천문, 산술, 음악을 나타내며 중세 4과(quadrivium)를 상징한다.

이처럼 중세의 자유학문을 등장시키면서까지 독자들에게 하고 싶었던 말은 단 한 가지, '이 책을 구매하면 여러분의 지식과 교양을 쌓는 데 도움이 될 것입니다'였다. 한편 출판사 주소 위에 난데없이 등장하는 라틴어 경구도 의미심장하다. Nec prosunt domino, quae prosunt omnibus, artes. 이 짧은 문구는 오비디우스의 시 『변신 이야기(Metamorphoses)』에서 따왔다. 책 표지에 라틴어 경구가 들어간다는 사실은 당시 류트곡집을 구매하던 사람들, 더 나아가 류트 연주자들이 라틴어를 구사할 줄 아는 식자층이었다는 것을 의미한다. 류트가 시를 반주하던 데 쓰였던 악기였고, 류트 연주자는 음악가이자 곧 시인이었다는 사실, 이 모든 것들이 일맥상통하지 않은가.

앞서 표지에는 작곡가의 직위 같은 정보도 들어간다고 이야기했

루벤스가 그린 「류트 연주자」(1610).

다. 『첫 번째 류트 가곡집』표지에서 작곡가 다울랜드의 귀중한 정보 한 가지가 눈에 띈다. 다울랜드의 이름 바로 아랫줄에 적힌 '양 대학(both universities)의 학사학위 소지자'라는 문구가 그것이다. 다울랜드는 1588년 옥스퍼드대학에서 음악학사 학위를 받았다. 무려 '학사'! '아니, 음악가가 음대 정도는 당연히 나와야지. 석박사도 아니고 겨우 학사 가지고……' 이렇게 생각하는 독자가 있을 것 같아 잠시 그때로 돌아가보려 한다.

음악 교육이 교육기관을 통해 이루어지기 시작한 것은 얼마 되지 않는다. 체계적인 커리큘럼과 교수진을 갖추고 시험을 통해 학생들을 선발하여 교육시킨, 바야흐로 근대적 개념의 음악 교육 기관이 등장한 것은 1795년 문을 연 파리음악원에 이르러서이다. 19세기가 되자 유럽의 여러 나라들은 파리음악원을 모델로 하여 콘서바토리를 설립한다. 밀라노(1807년), 나폴리(1808년), 프라하(1811년), 빈(1817년) 등의 도시에 음악 학교들이 설립되고 1843년에는 멘델스존과 슈만이 의기투합하여 라이프치히 콘서바토리를 설립하기에 이른다.

이렇게 유럽 곳곳에 음악 교육기관이 모습을 갖추기 시작한 것이 19세기인데, 다울랜드가 살았던 16세기 말 영국에서는 이미 대학에서 음악 교육을 실시하고 있었다. 물론 중세 시대에 설립된 대학의 성격상 실용적이기보다는 사변적인 음악 교육이 이루어졌을 가능성이 있지만, 그래도 16세기 말에 대학 졸업장을 지닌 음악가가 등장했다는 사실 하나만큼은 매우 흥미롭다.

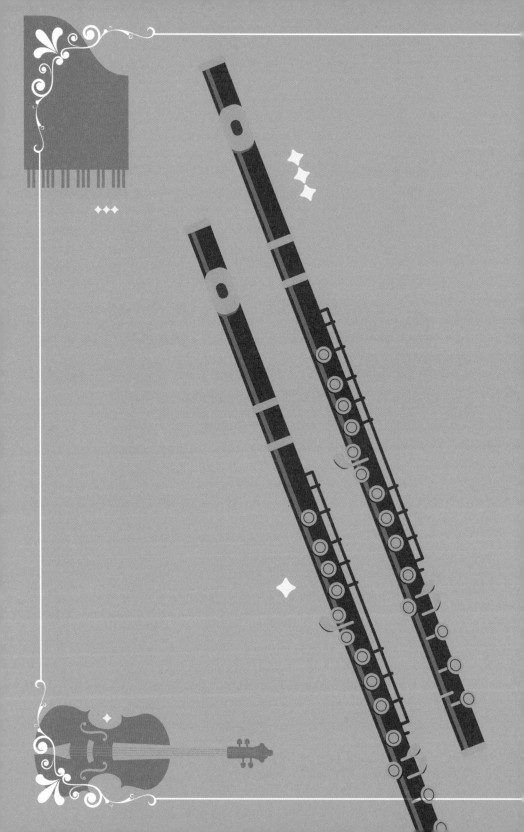

5. 플루트

◆ 인간이 빚은 최초의 악기

◆◆◆

네안데르탈인,
동굴 곰의 대퇴부로 악기를 만들다

플루트라는 악기는 곧 인류의 역사이기도 하다. 초기 인류 때부터 우리와 함께해왔기 때문이다. 인류 역사상 가장 오래된 악기이자 최초의 식별 가능한 악기이기도 한 플루트는 언제 처음 등장했을까? 현존하는 가장 오래된 플루트의 역사는 무려 4만 3000년 전까지 거슬러 올라간다. 슬로베니아의 디브예 바베(Divje Babe)에서 발견된 이 악기는 안타깝게도 파편만 남아 있다. 어린 동굴 곰의 대퇴부로 만들어진 이 파편에는 2개의 홀이 있는데, 전체 악기에는 4개 정도의 홀이 있었을 것으로 전문가들은 추측한다.

고고학자들이 밝혀낸 바에 의하면, 이 악기의 구멍은 동물의 이빨 자국으로 우연히 생긴 것이 아니라 정교한 계산 끝에 탄생했다고 한다. 구멍의 형태, 뼛속 골수 상태 등을 종합해본 결과, 이 악기를 제작한 네안데르탈인은 뼛속 골수를 깨끗이 제거하고 석기를 사용해 구멍을 뚫었을 것으로 보인다. 플루트는 혹독한 자연환경 속에서 생존조차 버거웠을 초기 인류의 곁에도 음악이 있었음을 여실히 말해주고 있다.

일상의 오락을 위해 쓰였는지, 의식을 위한 건지, 아니면 사냥 신호로 사용되었는지 정확히 알 수는 없지만, 학자들은 발견된 플루트 구멍의 간격들을 고려해볼 때 단조와 비슷한 선율을 연주할 수

있었을 것이라 말한다. 그렇다면 인류가 실용적인 목적 이외에도 예술적 표현을 위해 플루트를 연주했을 가능성도 있다는 말인데, 아마도 플루트는 초기 인류가 직면했던 팍팍하고 고단했던 삶에 서정과 여유 한 스푼을 더해주는 고마운 존재였을 것이다. 당시 플루트와 인간의 목소리는 가장 원초적이고도 영적인 음악 파트너였으리라. 그래서일까? 그 어느 악기보다 플루트에게선 사람 냄새가 난다.

플루트의 음색은 인간의 숨결이자, 바람을 머금은 자연 자체다. 또한 신비한 마법과 주술 세계로의 영매이며, 신 자체이기도 하다. 수많은 문화권의 신화가 이를 증명한다. 고대 이집트인들은 플루트를 이시스의 목소리라고 여겼고, 고대 인도의 힌두 신화 속에서는 인류에게 플루트를 선사한 것이 크리슈나, 곧 신이었다. 이후 자세히 살펴보게 될 고대 그리스 신화 속 목신 또한 플루트와 긴밀하게 결부되어 있다.

하지만 그 무엇보다도 플루트는 자연을 떠올리게 한다는 점에서 더더욱 인간과 가까운 악기로 느껴진다. 초기 인류에게 자연은 생명이자 대화 상대요, 모방 욕구를 불러일으키는 존재였다. 그들이 보고 배우며 누리는 모든 것들이 자연 속에 존재했으니까.

오늘날 우리에게 자연은 찌든 삶을 벗어나 달려가고픈 엄마 품, 그리고 위로와 힐링이 가득한 안식처이다. 이러한 자연을 바라보는 음악가들의 마음도 크게 다르지 않았을 것이다. 자연은 예로부터 작곡가들의 창작 욕구를 자극하는 주요한 모티브였다. 비발디의 「사

계」로부터 베토벤의 「전원 교향곡」과 「템페스트」, 쇼팽의 「빗방울 전주곡」과 「겨울바람」, 슈베르트의 「송어」, 드보르작의 「달에게 바치는 노래」 등, 자연을 소재로 한 곡들은 클래식 음악 레퍼토리의 한 축을 이룰 정도이다.

수많은 악기 중에 플루트만큼 자연과 밀접한 이미지를 지닌 악기가 또 있을까? 우리는 목가적인 풍경을 그려볼 때, 지저귀는 새소리에도 플루트를 떠올린다. 목동의 피리 소리, 흐르는 바람결, 때 묻지 않은 자연의 이미지는 플루트를 절로 소환케 한다. 비제의 「아를의 여인」, 페르귄트 조곡 중 「아침의 정경」, 본 윌리엄스의 「종달새의 비상」 등은 자연을 상징하는 플루트의 선율이 단연 돋보이는 작품들이다.

플루트 가족을
소개합니다

오늘날 플루트는 두말할 것 없이 가로로 연주하는 긴 원통형 악기를 가리킨다. 하지만 18세기까지만 해도 플루트는 가늘고 긴 관으로 된 악기에 동일하게 적용되는 용어였다. 그 결과, 리코더와 플루트가 모두 플루트로 불리게 되었다.

용어의 혼란을 피하기 위해 플루트는 새로운 이름이 필요했는데,

리코더와 플루트를 확실히 구별할 만큼 구체적인 이름이어야 했다. 그래서 등장한 이름이 바로 '가로 플루트'. 이는 가로로 부는 플루트와 세로로 부는 리코더의 대조적인 연주 방식에서 착안한 용어이다. 하지만 리코더가 음량과 음색 면에서 '가로 플루트'에 밀려 쇠퇴하자 플루트라는 용어는 오롯이 플루트만을 가리키게 되었다.

그렇다면 플루트는 어떤 악기일까? 플루트의 기본 구조는 매우 간단하다. 몸통은 긴 원통형으로 윗관(head), 본관(body), 아랫관(foot), 이렇게 세 부분으로 이루어져 있다. 윗관에는 취구를 포함한 마우스피스가 있으며, 본관에는 지공(소리 구멍, 기공)과 각종 키들이 있다.

오늘날 플루트는 피콜로, 알토 플루트, 베이스 플루트, 콘트라베이스 플루트와 함께 패밀리를 이루고 있다. 특별한 지시 내용이 없으면 그냥 일반적인 플루트를 가리키며, 다른 말로는 콘서트 플루트라고도 한다. 그렇다면 간단하게 플루트 패밀리들을 만나보자.

피콜로는 '작은 플루트'라는 뜻이며, 콘서트 플루트의 절반 크기이다. 음역은 플루트보다 한 옥타브 높고, 오케스트라에서 가장 높은 음역을 담당한다. 플루트가 윗관, 본관, 아랫관의 세 부분으로 이루어진 데 반해, 피콜로는 윗관, 본관의 두 부분으로만 이루어졌다.

알토 플루트는 기본 플루트의 최저음보다 4도 더 낮은 소리까지 낼 수 있으며, 플루트보다는 보다 어둡고 굵은 음색을 지녔다.

베이스 플루트는 20세기에 와서 새로이 제작되었다. 사실 19세기 중엽부터 플루트족에 베이스 악기가 필요하다는 인식이 널리 퍼져

플루트의 구조

플루트는 윗관, 본관, 아랫관의 세 부분으로 나뉘며, 관들의 길이를 모두 합하면 67~68센티미터에 이른다. 각 관들은 분리가 가능하다. 악기의 재질로는 크게 금속(은, 합금, 백금, 니켈, 스테인리스)과 목재가 있다.

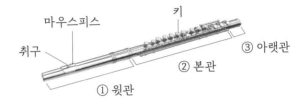

① **윗관** 윗관의 끝은 코르크가 달린 마개로 막혀 있으며, 마우스피스와 취구(마우스피스 홀)가 있다. 취구는 타원형의 작은 구멍으로 이곳에 입김을 불어넣어 관 속의 공기를 진동시켜 소리를 낸다. 플루트는 목관악기 중 유일하게 리드가 없으며, 숨이 취구에 바로 닿는다.

② **본관** 전체 관 중 가장 길다. 13개의 톤 홀(tone hole)과 이를 덮는 키(key)가 있다. 전문가들은 정확히 눌러야 제대로 된 소리가 나는 오픈 키(open-key)를 사용하는 반면, 초보자들은 키가 막혀 있어 소리가 새지 않는 클로즈드 키(closed-key)를 사용한다.

③ **아랫관** 세 개의 관 중에 길이가 가장 짧다. 아랫관을 통해서는 낮은 음을 낼 수 있으며, C음을 낼 수 있는 아랫관과 B음을 낼 수 있는 아랫관이 있다.

있긴 했지만, 기술적인 한계에 부딪혀 1930년이 돼서야 온전한 악기가 탄생하게 되었다. 이렇게 탄생한 베이스 플루트는 일반 플루트보다 한 옥타브 낮은 음을 낸다. 이 악기는 길이가 무려 127센티미터에 달하고, 일반 플루트보다 악기 관이 더 크고 두껍기 때문에 악기의 무게가 상당하다. 따라서 우아하게 옆으로 들고 연주하는 것은 불가능하고, 대신 악기를 왼쪽 다리에 지지한 채 앉아서 연주한다.

다음으로 알아볼 악기는 플루트족에서도 매우 희귀한 케이스로 여겨지는 콘트라베이스 플루트이다. 주로 플루트 앙상블에서 쓰이며 반주 역할을 한다. 사실 악기의 모양만 보면 '이걸 굳이 플루트라고 불러야 할까?'라는 의구심이 들 정도로 크고 비대하다. 콘트라베이스 플루트는 일반 플루트보다 두 옥타브 낮은 소리를 내는데, 이는 악기의 길이가 길고 관이 크다는 의미이기도 하다. 그래서 다른 플루트들을 연주할 때와는 비교가 안 될 정도로 호흡량이 상당하다. 작곡가들은 이 점을 고려하여 곡 중간에 적절한 휴지부를 넣어주어야 하며 프레이즈도 너무 길지 않도록 해야 한다.

플루트에 진심이었던 위대한 왕, 프리드리히 대왕

18세기에도 검색 엔진이 존재했었다면, 플루트 연관 검색어 1위는

프리드리히 대왕(Friedrich the Great, 1712~1786, 프로이센의 3대 국왕인 프리드리히 2세를 가리킨다)에게 돌아갔을 것이다. 프리드리히 대왕은 독일 역사상 최고의 계몽군주로서, 지금도 독일인들이 가장 존경하는 왕 중 한 명이다. 1740년 즉위한 이래 그가 거주했던 베를린은 '북쪽의 아테네'라 불리며 학문과 예술의 중심지로 발전하게 되었다.

뛰어난 플루티스트였던 왕은 속된 말로 플루트에 '미쳐' 있었다. 어린 시절부터 뛰어난 음악적 재능을 보여 재위 이전부터 꾸준히 음악을 연마해왔고, 특히 플루트는 전문 연주가의 반열에 오를 정도로 뛰어났다. 왕이라는 신분 때문에 그의 음악성에 살짝 의구심이 든다면 프리드리히 대왕의 작품 목록을 한번 살펴보는 것이 좋겠다.

플루트와 쳄발로를 위한 소나타 121곡

플루트와 현악 오케스트라를 위한 협주곡 4곡

세속 칸타타 3곡

플루트를 위한 솔페즈 책(크반츠와 공동 작업) 4권

그 외 여러 오페라의 아리아 작곡

그 외 다수 ……

왕의 음악성에 관해 의심의 눈초리를 거두었다면, 자, 이제는 그의 궁정이다. 뭐가 달라도 다를 프리드리히 대왕의 궁정. 과연 그곳은 음악 활동에 얼마나 친환경(?)적이었을까? 이를 위해 영국의 작곡

가이자 음악사 연구가인 찰스 버니(Charles Burney, 1726~1814)의 기록을 살펴보자. 찰스 버니는 1770년부터 유럽 전역을 여행하며 쓴『프랑스와 이탈리아의 음악 현황』(1771), 『독일, 네덜란드, 연방 주들의 음악 현황』(1773) 등의 저서를 통해 당시 유럽의 음악 활동을 깨알같이 묘사하고 있다. 그의 글에 묘사된 바에 따르면, 프리드리히 대왕의 궁정은 이렇다. 궁정의 각 방에는 악기를 위한 공간이 따로 있고, 그곳엔 아름다운 책들과 더불어 하프시코드와 그 밖의 다른 악기들이 놓여 있었다고 한다.

프리드리히 대왕은 플루트 외에도 하프시코드를 연주했고, 당시 신문물이었던 피아노의 서포터이기도 했다. 여기에 얽힌 일화 한 가지를 소개한다. 프리드리히 궁정에는 '음악의 아버지' 요한 제바스티안 바흐의 차남인 C.P.E. 바흐(1714~1788)가 궁정 음악가로 일하고 있었다. 바흐는 아들 내외를 보기 위해 포츠담을 찾았다. 이곳에서 프리드리히 대왕을 알현한 바흐에게 프리드리히 대왕은 당시 유명 피아노 제작가 고트프리트 질버만(Gottfried Silbermann)이 만든 최신 포르테피아노를 자랑했다고 한다. 그는 무려 3대를 소유할 만큼 악기에 진심인 얼리 어답터(early adopter)였다.

프리드리히 대왕의 궁정 음악 규모는 어느 정도였을까? 왕이 즉위한 1740년 이후 궁정에 소속된 음악가들은 50여 명에 이르렀다. 왕실 실내음악가이자 플루티스트로 재직했던 크반츠는 물론이고, 요한 제바스티안 바흐의 아들이자 바로크 시대와 고전 시대를 잇

상수시 궁전에서 플루트를 연주하는 프리드리히 대왕. 하프시코드를 연주하는 이는 C.P.E. 바흐다. 19세기 독일 화가 아돌프 멘첼이 그렸다.

는 다리와도 같은 독일 '감정과다 양식(Empfindsamer Still)'의 대표주자 C.P.E. 바흐가 수석 쳄발리스트 자리를 차지하고 있었다. 기악 연주자들뿐이랴. 왕의 궁정에는 합창단원, 댄서, 의상 디자이너, 오페라 대본가들도 속해 있었다. 왕이 여름휴가를 보내는 상수시 궁전에서는 이브닝 콘서트가 끊임없이 열렸고, 왕은 당당하게 연주자로 무대에 섰다.

왕의 음악 활동은 플루트에 그치지 않았다. 「몬테주마(Montezuma)」, 「실라(Silla)」 등은 프리드리히 대왕이 직접 대본 전체를 도맡은 오페라

작품들이다. 그런데 프리드리히 대왕은 군대를 이끌고 전쟁을 직접 진두지휘하며 프로이센을 단숨에 유럽 제일의 군사 대국으로 이끈 장본인이다. 그는 당시로서는 역대급 전쟁이었던 오스트리아 왕위계승 전쟁(1740~1748)과 7년 전쟁(1756~1763)을 모두 승리로 이끌었다. '프리드리히 대왕'이라는 칭호가 대변해주듯 그의 치적은 눈부셨다.

그의 집무 시간은 여름철 새벽 4시(겨울철 새벽 5시)부터 시작하여 밤 10시에나 끝났다고 한다. 왕의 공적을 생각한다면 '이 정도로 국정에 매진했겠구나'하고 절로 고개를 끄덕이게 된다. 복잡한 유럽 정세 속에서 자신의 국가를 초일류 강대국으로 키운 군주가 활발한 음악 활동까지 병행했다는 사실이 놀라울 뿐이다.

프리드리히 대왕은 빈틈없이 국정을 운영하면서도 가장 사랑하는 음악 활동을 놓지 않기 위해 나노 단위로까지 시간을 쪼개가며 음악에 매진했다. 작곡은 주로 집무를 마치고 잠자리에 들기 전까지의 시간을 활용하였고, 플루트 연습은 아침에 각료들과의 회의 전후, 점심 식사 후, 그리고 저녁 콘서트 전에 하는 것이 루틴이었다.

하지만 이렇게 일평생 음악에 미쳐 있던 왕도 세월의 변화를 비켜 갈 수 없었다. 나이가 들면서 호흡을 조절하는 힘이 약해지고 이도 빠져서 호흡에 지장을 주었다. 통풍 때문에 손가락 테크닉도 예전 같지 않았다. 점차 음악으로부터 멀어지는 것은 당연지사. 7년 전쟁이 끝날 때쯤, 왕은 그토록 사랑했던 플루트 연주를 포기해야 했다.

왕의 플루트 선생,
요아힘 크반츠

이제 프리드리히 대왕을 훌륭한 플루트 연주자로 키워낸 숨은 공신을 만나볼 차례다. 그는 독일의 작곡가이자 플루티스트인 요아힘 크반츠(Joachim Quantz, 1697~1773)이다. 크반츠는 참으로 다양한 이력을 남겼다. 작곡가와 연주자로 만족하지 않고 플루트 교재를 집필하며 악기 제작에까지 직접 참여하는 등, 그는 플루트계의 역사 자체로 불릴 만하다. 하지만 크반츠가 남긴 귀중한 발자취에도 불구하고 대중적으로 널리 알려진 음악가가 아니기에 그의 삶을 간단히 이야기해보는 것이 좋겠다.

크반츠는 1697년 독일 니더작센주 오버셰덴에서 대장장이의 아들로 태어났다. 크반츠는 아들이 대장장이의 삶을 물려받길 원했던 아버지의 바람을 뒤로한 채 음악가의 길로 접어들었다. 당시 음악가들이 그러했듯이 그는 5년간의 도제교육을 통해 도시 악사로서의 기본기를 익히고, 이후 2년간 음악기능공으로서의 훈련을 받으며 오보에, 파곳, 바이올린, 비올라 다 감바, 첼로, 더블베이스, 호른 등의 악기를 배웠다.

플루트가 그에게 운명처럼 다가온 시점은 20대 초반으로, 드레스덴 시립악단과 폴란드 궁정 악단의 오보이스트를 거친 이후였다. 오보이스트로는 더 이상 발전이 없겠다고 판단한 그는 1719년, 과감

하게 플루트로의 전향을 결심했다. 폴란드 궁정 악단에서 오보에를 연주하던 시점에 마침 프랑스 출신 수석 플루티스트 뷔파르댕(Pierre-Gabriel Buffardin)이 있었다. 크반츠는 뷔파르댕에게 집중적으로 플루트를 배운 뒤 이내 같은 궁정의 플루티스트로 거듭났다.

그리고 1728년, 크반츠의 운명을 송두리째 바꾸게 될 역사적인 만남이 있었다. 당시 왕세자였던 프리드리히 대왕은 카니발 기간에 드레스덴을 방문해 크반츠와 함께 리허설을 하였다. 크반츠와의 연주에 흡족했는지 프리드리히 대왕은 그에게 플루트를 배우고 싶다는 뜻을 내비쳤다. 프리드리히 대왕의 어머니도 크반츠를 아들의 플루트 선생님으로 고용하고 싶었지만, 당시 크반츠의 고용주였던 폴란드 국왕 아우구스투스 2세는 허락해주지 않았다. 대신 일 년에 두 차례씩 자신이 베를린을 방문할 때 크반츠를 대동했다. 크반츠가 온전히 베를린 궁에 정착한 것은 프리드리히 대왕이 즉위하고 2년이 지난 시점이었고, 이때부터 크반츠와 프리드리히 대왕의 각별한 관계는 일평생 지속되었다.

드디어 온전한 프리드리히 대왕의 사람이 된 크반츠. 이 시기 크반츠는 어떤 일을 했으며 어떠한 작품들을 남겼을까? 새로운 궁정에서의 크반츠의 임무는 크게 세 가지였다. 왕을 가르치고, 플루트를 제작하며, 왕이 연주할 음악을 작곡하는 것이 그것이다.

누구나 짐작할 수 있듯이, 왕을 가르친다는 것은 쉬운 일이 아니다. 단순히 사회적 신분 관계로만 보면 그렇다. 하지만 크반츠와 프

리드리히 대왕의 일화들을 보면 오히려 주도권을 잡은 쪽은 크반츠였다. 크반츠는 매우 깐깐한 선생이어서 프리드리히 대왕은 크반츠를 무서워했다고 한다. 하긴, 절대군주를 뛰어난 플루티스트로 키워내는 데에 그만한 내공과 강단이 없었을 리 만무하다. 이 기묘한 스승과 제자 사이에 얽힌 농담 한 가지를 소개한다.

"이 세상에서 가장 무서운 것이 무엇인 줄 아나? 그건 크반츠
부인의 무릎에 앉은 강아지라네. 크반츠 부인은 이 강아지를
몹시도 무서워하지. 크반츠는 그런 부인을 무서워하고, 왕께선
그런 크반츠에게 옴짝달싹 못하신다네."

궁정에서 왕을 비평하는 일은 오직 크반츠만의 특권이었다고 그의 동료들은 입을 모았다. 하지만 크반츠 입장에서 생각해보면, 아무리 선생이라 해도 왕의 음악을 일일이 지적하는 것이 쉽지만은 않았을 터. 크반츠가 주로 사용한 방법은 헛기침을 하는 것이었다. 사극을 보면 신하가 전하에게 직언을 고하기 껄끄러울 때 헛기침을 하지 않는가. 한번은 프리드리히 대왕이 플루트를 연주하고 있었는데 멜로디에서 증 4도 음정이 들렸다(참고로 증 4도 음정은 '악마의 음정'이라고 하여 화성학적으로 절대 금하는 음정이다). 크반츠는 이내 헛기침을 하기 시작했고, 옆에서 하프시코드 반주를 하던 C.P.E. 바흐도 증 4도 음정을 치며 왕의 연주가 틀렸노라고 표시했다. 그러자 프리드리히 대왕은 크반츠의

기침을 돋우지 말자며 그 부분을 고쳐서 연주했다고 한다.

하루는 왕과 크반츠가 악기를 놓고 열띤 언쟁을 하고 있었다. 왕은 크반츠가 악기를 잘못 만들어서 정확한 음높이가 나지 않는다고 불평을 했고, 크반츠는 왕이 악기를 잘못 잡아서 그렇다고 맞받아쳤다. 일촉즉발의 사건은 다음과 같이 결말이 났다.

> "크반츠, 내가 지난 8일 동안 악기를 면밀하게 다루어봤는데
> 다음과 같은 결론을 얻었다네. 자네 말이 옳았어. 더 이상 악
> 기를 손에 쥐어 악기 온도가 올라가지 않도록 하겠네."

크반츠가 소신껏 왕과 언쟁을 벌일 수 있었던 것은 왕의 절대적인 신임 없이는 불가능했을 것이다. 프리드리히 대왕은 그 어느 음악가보다 크반츠를 음악가로서, 스승으로서, 또한 악기 제작자로서 깍듯이 예우했다. 같은 시절 궁정에서 함께 근무하던 C.P.E. 바흐의 처우를 보면 이 점이 극명히 드러난다.

C.P.E. 바흐로 말할 것 같으면, 요한 제바스티안 바흐를 아버지로 두고 있는데다가, 대대로 음악가를 배출한 음악 성골 집안 출신이다. 그가 남긴 『건반악기 연주법』은 레오폴트 모차르트의 『바이올린 교본』, 크반츠의 『플루트 주법 연구』와 더불어 18세기의 3대 음악 교본으로 꼽히는 명저이다. 하이든과 베토벤도 이 교재로 공부를 했고, 오늘날 우리들도 마찬가지다. 한편, C.P.E. 바흐는 이렇게 뛰어난

음악가임에도 불구하고 처우는 크반츠와 사뭇 달랐다.

우선 연봉 면에서 현저한 차이가 났다. 크반츠는 프리드리히 대왕의 궁정에 고용되기 전에 드레스덴에서 250탈러의 연봉을 받았다. 하지만 베를린의 프리드리히 대왕의 궁정에 고용되면서 2,000탈러로 무려 8배나 몸값이 뛰었다. 새로운 곡을 만들거나 악기를 새로 만들 때마다 사례비로 100듀카트를 받았다. 하지만 C.P.E. 바흐의 연봉은 300탈러로, 프리드리히 대왕이 고용한 50여 명의 베를린의 궁정 음악가들 중에서 가장 적은 급료였다.

C.P.E. 바흐는 1740년에 고용된 이후로 줄곧 300탈러를 받다가 1756년에야 비로소 500탈러를 받게 되었다. 이곳에서 30년간 봉직하면서 C.P.E. 바흐의 임무는 실내 음악 반주자를 벗어나본 적이 없다. 게다가 그의 급진적인 음악 스타일은 왕의 보수적인 음악 스타일과 도무지 맞질 않았다. 왕은 우아하고 균형 잡힌 갈랑 양식의 음악을 좋아했던 반면, C.P.E. 바흐는 드라마틱하고 감정의 변화가 잦은 스타일을 좋아했다. 그러다 보니 왕과 C.P.E. 바흐의 관계는 데면데면할 수밖에 없었다.

왕의 입장에서 보았을 때, 음악적인 견해 차이보다 더 큰 문제는 C.P.E. 바흐의 성격이었다. 음악을 향한 왕의 열정과 헌신에 대해 '싸바싸바'라고는 일체 못하는 목석 같은 신하에게 프리드리히 대왕은 그다지 매력을 느끼지 못했다. 그 결과, C.P.E. 바흐가 쓴 곡들은 크반츠의 곡들보다 훨씬 감정적이고 드라마틱함에도 불구하고 베를린

이나 상수시 궁전의 정규 프로그램에 들어가지 못했다. 왕과 함께 플루트를 연주하는 이는 크반츠였고, 왕이 연주하는 곡도 크반츠의 곡이었다.

찰스 버니는 베를린에서 크반츠의 이름이 루터나 칼뱅보다도 유명하며 종교나 다름없다고 한 바 있다. 그만큼 왕의 두터운 후광이 크반츠와 함께했다는 이야기다. 하지만 세상에 공짜는 없는 법. 왕의 호의를 입은 만큼 이에 대한 대가 지불을 피할 수는 없었다. 기본적으로 왕을 위해 부지런히 곡을 써야 했다. 크반츠가 프리드리히 대왕을 위해 작곡한 곡은 플루트 협주곡이 300여 곡, 플루트를 포함한 실내악곡이 200여 곡에 이른다. 실로, 왕을 위한 곡을 써나가면서 작곡가로서 감내해야 했던 제약도 상당했을 것이다. 자신의 음악적인 아이디어는 프리드리히 대왕을 위해 기꺼이 포기해야 했기 때문이다.

이렇게 작곡된 곡들은 프리드리히 대왕의 허락 없이는 출판이 불가했다. 연주 여행 같은 외부 활동도 제한적이었다. 크반츠는 오로지 베를린과 상수시 궁전에서 왕을 음악적으로 보좌하는 일에만 전념하며 생애 후반부를 보냈다. 하지만 왕을 위해 작곡된 곡이라서 크반츠의 작품들은 악보 소실 내지 손상의 위험 없이 오늘날까지 보존될 수 있었고, 크반츠는 왕의 든든한 후원 덕분에 다양한 재질의 악기를 제작하고 기술적인 발전을 꾀해낼 수 있었다. 왕은 진귀한 재질을 공수하며 크반츠의 악기 제작을 돕고 격려했다.

한 예로, 1766년 프리드리히 대왕은 포르투갈에서 받은 흑단을 크반츠에게 선물로 주었는데, 크반츠는 그때까지 받았던 그 어떤 선물보다 흑단을 값지게 여겼다고 한다. 크반츠가 프리드리히 대왕을 위해 제작한 악기는 모두 18대. 곡의 분위기에 따라 플루트를 선택할 수 있도록 다양한 재질과 구조의 악기를 구비해놓았다.

프리드리히 대왕은 악기 수집가로도 유명하다. 당연히 자신이 광적으로 사랑해 마지않던 플루트를 제작하고 보유하는 일에 진심이었을 게다. 왕은 크반츠가 제작한 플루트 외에도 다른 제작자들의 손에서 탄생한 악기들도 사용했다. 악기들의 재질은 실로 다양했는데, 이 중 2대는 상아 재질에 키 하나가 부착된 악기였고, 4대는 흑단 재질에 은키 2개가 부착되었으며, 다른 하나는 호박(amber) 재질에 금키 2개가 부착되었다.

문득, 크반츠가 만든 악기가 궁금해진다. 기존의 악기들과 어떠한 점에서 차별화되며, 악기 발전사에 괄목할 만한 업적을 남겼는지 등등, 말이다.

크반츠는 1739년부터 악기를 제작하기 시작했다. 그는 명연주자로서 악기의 한계를 누구보다 크게 느꼈을 것이다. 당시 악기의 가장 큰 문제는 음정이 불안정하다는 점이었다. 당시 플루트는 밑관 D# 홀에 키가 한 개 부착된 형태였다. 하지만 이 음정이 Eb으로 연주될 때는 화음을 이루는 다른 음들과 별문제가 없었으나 D#으로 연주될 때는 미묘하게 음정이 맞질 않았다. 보다 구체적으로, B음과

프리드리히 대왕의 플루트 선생이었던 크반츠의 초상.

D#을 함께 연주했을 때 B음에 비해 D#의 음정이 너무 높게 들렸다. 크반츠는 이 점을 개선시키기 위해 기존 D#키에 또 다른 키 하나를 추가하여 불안정한 음정을 해결했다. 그래서 하나는 D#키, 다른 하나는 Eb으로 명명했다.

잠시, 크반츠의 초상화를 살펴보자. 위 그림은 1735~1736년에 제작되었다. 크반츠의 손가락은 플루트의 키를 가리키고 있다. 이 키는 자신이 기존 D#키에 새로이 추가한 것이다. 내심 이를 자랑스러

위하는 크반츠의 마음이 읽히지 않는가? 그리고 화면 오른쪽 하단에는 친필 악보가 등장한다. 이 작품은 크반츠의 「A major 콘체르토(QV 5:218)」이다. 수많은 작품 중 굳이 이 작품을 초상화에 활용한 이유는 무엇일까? 한 가지 이유를 꼽자면. 이 작품 속에는 D#음이 등장하기 때문이다.

즉, 이 초상화를 한마디로 압축하면 이렇다. "나 크반츠는 새로운 키를 추가함으로써 기존 플루트로 D#음을 연주할 때 생겨났던 불안정한 음정 문제를 해결했다. 내가 개발한 플루트로 연주한다면 이렇게 D#이 포함된 곡도 문제없다!"

크반츠는 불안한 음정을 해결하기 위해 새로운 키를 추가한 것 외에도, 헤드 조인트(윗관)와 바디 조인트(본관) 사이에 튜닝 슬라이드(tuning slide)를 삽입하여 관을 교체하지 않고도 이 연결 부분을 늘리거나 줄이는 방법으로 음정을 조절할 수 있게 하였다. 취구도 사람의 입 모양을 반영하여 원형에서 타원형으로 바꾸었다.

하지만 크반츠의 플루트와 오늘날의 플루트 사이에는 머나먼 거리가 있다. 기나긴시간 속에 플루트 개량 역사를 이 사람의 전과 후로 나눌 만큼 지대한 영향을 끼친 인물이 있어 소개하고자 한다. 이 사람으로 말할 것 같으면 플루트를 오늘날의 악기로 환골탈태시킨 인물이자, 그가 개발한 원리들을 다른 목관악기에까지 적용한 파급력의 소유자이다. 그를 만나기 위해 악기 개량의 황금기였던 19세기 독일로 가보자.

테오발트 뵘, 음향학적 관점에서
플루트를 개량하다

뵘 역시 작곡가이자 연주자 출신이다. 자고로 좋은 악기를 만들기 위해서는 악기를 잘 알아야 하는 법. 테오발트 뵘(Theobald Böhm, 1794~1881)은 연주자로서 화려한 이력을 가졌다. 1812년부터 1818년까지 왕립 이자도르극장의 수석 플루티스트를 거쳐, 1818년부터는 뮌헨 궁정 오케스트라에서 플루트 단원으로 시작해 1830년에서 1848년까지 수석 연주자로 활약했다. 한편, 뵘이 작곡을 배우게 된 것은 그의 나이 24살 때 일이다. 이후 일평생 작곡을 놓지 않았던 그는 작품번호가 있는 작품 47곡과, 작품번호가 없는 작품 54곡을 남겼다. 독일 최고의 플루티스트로 명성이 자자했던 뵘은 100명 이상의 학생들을 거느린 거물 선생님이기도 했다.

그러던 뵘이 어떻게 대대적인 악기 개량을 감행할 수 있었을까? 훌륭한 연주자로서 악기에 대한 이해도가 높고, 악기 소리에 민감했기 때문이기도 하겠지만, 이보다는 더 실질적인 이유가 있었다. 그 비밀은 뵘의 성장 과정에 있다. 뵘은 1794년 독일 뮌헨에서 출생했다. "아버지 뭐 하시노?"라고 뵘에게 물었다면 그는 '평범한 금은세공사'였노라 대답했을 것이다. 금은세공사는 아버지의 직업이자 뵘의 또 다른 직업이기도 했다.

뵘은 13살에 아버지 가게에서 일하며 기술을 배우기 시작했다. 얼

플루트를 음향학적인 관점에서
크게 개량한 테오발트 뵘.

마 지나지 않아 가장 유능한 직원이 되었다고 하니, 훗날 뵘의 악기 제작 솜씨가 빛을 발하게 된 것도 우연이 아니었던 것 같다. 악기 제작에 필요한 기계들이 구비된 작업실은 뵘에게 최적의 환경이었다. 이곳에서 이런저런 실험을 거치면서 16세 때 이미 4개의 키가 부착된 플루트를 제작하였다. 취미 생활이었던 악기 제작이 진지하게 이루어진 시기는 1828년, 본인이 직접 악기 가게를 열면서부터이다.

이제 악기 제작에 사활을 건 본격적인 게임이 시작되었다. 흔히들 '뵘식 플루트' 하면 단 한 차례 만에 완성된 것으로 오해하고 있다. 하지만 오늘날 쓰이는 뵘식 악기는 다년간에 걸친 끈질긴 실험과 노

력 끝에 탄생하였다. 학자들은 1829년, 1832년, 그리고 1847년, 이렇게 세 시기로 뵘의 플루트를 구분한다. 1829년 첫 번째 뵘식 플루트가 탄생했을 때, 뵘의 악기는 깨끗한 음정, 균등한 음질, 최고음과 최저음의 안정적 연주 등으로 인정받았다. 여기에 풍부한 음량과 편리한 운지법까지 더해져 1832년형 악기가 탄생하였다. 그의 악기는 1834년과 1835년 뮌헨에서 열린 산업박람회에서 은상을 수상하며 그 우수성까지도 입증되었다.

그럼에도 뵘의 새로운 악기가 연주자들의 선택을 받기는 쉽지 않았다. 새로운 악기에 대한 거부감, 테크닉을 새로 익혀야 하는 번거로움 때문이었다. 이에 뵘은 콘서트를 열고 새로운 악기의 운지법이 적혀 있는 안내서를 출판하는 등, 대대적인 악기 홍보에 돌입했다. 그러다가 1838년 이 악기가 프랑스의 파리음악원에 소개된 이후 점차 인지도를 얻기 시작하면서 성공의 초석이 다져지기 시작했다.

마침내 1847년, 뵘 플루트의 새 역사가 열렸다. 이 바람을 몰고 온 것은 뵘이 뮌헨대학 교수인 칼 폰 샤프하우틀(Karl Franz Emil von Schafhäutl)에게 음향학을 배우기 시작한 사건이었다. 2년간 음향학을 익힌 이후, 뵘은 기존 플루트들의 결점이 결과적으로 음향학적인 무지에서 비롯되었다고 판단했다. 일례로, 플루트 음공의 위치가 그러하다. 음공의 위치를 결정한 것은 음향학적인 지식이 아닌 연주자의 손가락이었다. 연주자의 손가락이 닿을 수 있는지에 대한 고려가 음향학적인 고려보다 우선했던 것이다. 뵘은 음향학 지식을 바탕으로

기존 플루트의 메커니즘을 하나하나씩 손보기 시작했다.

그 첫 타자로 관의 모양이 실험대에 올랐다. 뵘은 기존 원추형 관에 대해 상당한 의구심을 가지고 있었다. 원추형보다는 원통형 관이 음을 더 멀리 전파한다고 믿었기 때문이다. 뿐만 아니라, 그는 윗관의 내부 곡선이 본관에서 위로 갈수록 좁아져야 한다고 판단하고, 본관의 모양을 원통형으로 만들고 내부 지름을 19밀리미터로 정했다. 그 결과, 헤드 조인트로 갈수록 내부 지름을 점차 줄여서 가장 끝쪽이 17밀리미터가 되게 했다. 관의 모양과 내부 관의 지름을 새로이 디자인함으로써 음공의 위치와 크기, 그리고 더 나은 음색을 위한 기초 작업이 다져졌다.

전체적인 틀을 마친 후, 뵘은 취구의 모양과 크기에 매달리기 시작했다. 플루트는 취구에서 들어가는 바람의 양과 각도로 악기의 소리가 결정되기 때문에, 뵘은 취구가 되도록 커야 함은 물론, 모양도 모서리가 둥근 형태에 가까운 직사각형 모양으로 바뀌어야 한다고 믿었다. 이렇게 되면, 원형이나 타원형보다 가장자리가 길어서 넓은 기류가 관 내부로 들어갈 수 있다. 하지만 취구의 크기가 너무 크면 입술 근육에 과도한 힘이 들어가고 소리내기가 불편해질 수 있어서 적정한 길이와 두께가 필요했다. 뵘이 산출한 적정 수치는 가로 10밀리미터, 세로 12밀리미터, 두께 4.2밀리미터, 단면 각도 7도였다.

뵘이 고려했던 다른 요소 중 하나는 음공의 크기였다. 음공의 크기를 키우는 것 자체만 보면 음향학적으로는 효과적이다. 소리내기

도 쉬워지고, 목가적인 음색의 한계를 뚫고 보다 강하고 화려한 소리까지 아우를 수 있기 때문이다. 하지만 손가락으로 구멍을 막을 수 없다는 한계가 있다. 뵘은 기존 키를 재배치함으로써 이 문제를 해결했다.

플루트가
목관악기인 이유는?

뵘의 악기 개량 작업 중 일반 대중들에게 가장 가시적으로 드러난 부분은 아마도 악기 재질의 변화일 것이다. 화려한 은과 금으로 된 악기를 보면서 '플루트는 도대체 왜 목관악기로 분류되는 거지?'라고 한 번쯤은 의문을 품었을 것이다. 그 질문을 낳게 한 장본인이 뵘이다. 악기는 무게가 가벼우면서도 좋은 소리를 낼 수 있는 방향으로 발전해야 하기에 뵘에게 있어 소재 연구는 피할 수 없는 과제였다.

뵘은 금속관을 실험하면서 얇고 단단한 관일수록 더 많은 진동을 낳는다는 사실을 발견했다. 진동이 향상되면 음의 공명도 증가한다. 은과 놋쇠가 가장 훌륭한 음색을 만들어낸다고 믿었던 뵘은 1847년에 드디어 은으로 된 플루트를 제작했다. 나무 플루트 무게는 440그램이었던 반면 은 플루트 무게는 330그램에 불과했다. 두께

도 나무 플루트보다 훨씬 얇았다.

새로운 은 플루트는 여러 면에서 우수했다. 기존 목재 플루트는 일관성이 떨어진다는 치명적 단점이 있었다. 같은 나무라 하더라도 햇빛에 노출되는 정도가 다르면 나뭇결의 밀도가 달라지기 때문이었다. 목재 플루트는 습도에도 큰 영향을 받았고, 관리를 잘못해서 금이 가는 경우도 피할 수 없었다. 또한 악기 내에 잠복하는 세균을 통해 연주자에게 염증을 유발시킬 위험도 있었다. 반면, 은 플루트는 화려한 음색을 지녔을 뿐 아니라, 온도나 습도에도 덜 민감하기 때문에 연주자 입장에서도 훨씬 실용적이었다.

앞서 살펴보았듯, 뵘의 1847년식 은으로 만든 원통형 플루트는 기존 플루트의 패러다임을 과감히 뛰어넘었다. 단지 악기의 성능을 업그레이드시킨 것뿐만 아니라, 금속관을 사용하여 악기의 대량생산을 가능케 하고 나아가 악기 보급에 공헌하였다는 점도 잊지 말아야 할 것이다.

왕의 악기,
신사들의 패션 아이템이 되다

플루트는 가냘픈 모양과 부드러운 음색 때문인지 주로 여성들의 악기로 여겨져왔다. 하지만 17~18세기 유럽이라면 이야기가 달라진

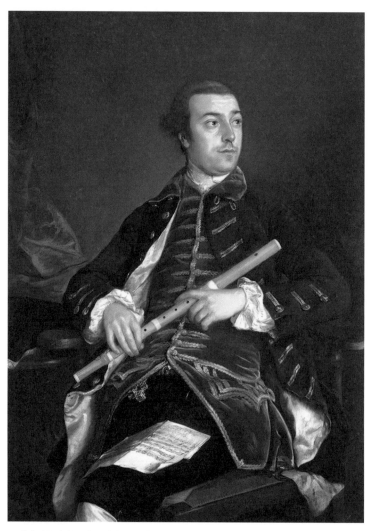

18세기 영국 화가 토머스 게인스버러가 그린 초상화(1759). 그림 속 남성이 플루트를 연주하지 않고 들고만 있다는 점이 흥미롭다. 귀족 남성들 사이에서 플루트 연주 열풍이 거세게 불긴 했지만, 여전히 남성들의 음악 연주 자체를 탐탁지 않게 여기던 사회적 편견이 읽히는 대목이다.

다. 앞서 언급한 프리드리히 대왕의 예에서도 보았듯이, 플루트는 무려 유럽의 절대군주, 한 나라의 지존이 연주하는 악기였다. 이 사실 하나만으로도 남성들에게 미친 파급력은 대단했다. 그래서일까? 프리드리히 대왕의 후광으로 그를 본받고 싶은 남성들은 너도나도 플루트를 연주하기 시작했다.

플루트는 유럽 대륙의 남성들 사이에서 한 차례 크게 유행한 이후, 18세기 중엽이 되자 바다 건너 영국에까지 넘어갔다. 자고로 영국은 매너와 세련미의 대명사이자 멋진 신사들의 나라다. 이곳에서는 유럽의 그 어느 나라보다 남성들 사이의 플루트 열풍이 거세게 일었다. 플루트 연주는 곧 교양 있고 세련된 취향을 지닌 엘리트 남성들에게 없어서는 안 될 필요조건을 의미했다. 그래서 자신의 인싸 기질을 자랑스러워하는 귀족 남성들이 플루트를 들고 있는 초상화를 남기는 것이 유행할 정도였다.

그렇다면, 플루트를 일종의 연출이자 패션 아이템의 하나로 사용한 시도는 없었을까? 18세기에 트렌디한 신사가 되기 위해서는 궁중 예복 이외에도 많은 액세서리가 필요했다. 시계, 긴 스타킹, 단추, 칼 등이 그 예이다. 사실, 이 아이템들은 어느 정도 예측이 가능해 그다지 신박할 것은 없다. 남들 다 하는 그저그런 액세서리들 말고, 고급스런 취향과 '있어빌리티'를 실현시켜줄 아이템을 찾아 헤매던 트렌드에 민감한 남자들이라면 플루트마저도 핫한 패션 아이템으로 바꾸어버릴 수 있지 않았을까?

문제는 플루트가 악기이다 보니 일상 속으로의 진입이 어렵다는 점이다. 별 이유 없이 플루트를 들고 다닐 수는 없는 노릇이니까. 하지만 기다란 플루트의 모양을 반영한 일상 속 다른 아이템과의 조합이라면? 만약에 그 아이템이 신사들의 필수품인 지팡이라면 사정이 달라지지 않을까? 지팡이는 남성들의 힘과 권력 및 사회적 지위를 보여주는 상징적인 물건이다. 왕과 교황, 귀족에서부터 평범한 목동에 이르기까지 지팡이는 사용자의 목적에 맞게 우리의 삶 가까운 곳에서 늘 함께해왔다. 왕에게는 위엄을, 험한 산길을 오르는 이에게는 든든한 지지대가 되어주면서 말이다.

하지만 지팡이의 역사 중 가장 흥미로운 지점은 아마도 지팡이가 패션 아이템으로 거듭났던 때가 아닐까 싶다. 지팡이가 패션의 일부로 남성들 사이에 큰 유행이 되었던 시기는 바로 18세기. 여기에 불을 지핀 인물은 프랑스의 루이 14세였다. 하이힐과 스타킹을 소화해 낸 것도 모자라 지팡이까지 유행템으로 만들어버린 그는 지팡이 없이는 절대 공식적인 자리에 서지 않았다. 하이힐 때문에 몸의 균형을 유지하려는 실용적 목적 때문이었다.

같은 시기, 귀족 남성들은 긴 칼을 차던 관습에서 점차 벗어나고 있었다. 그런데 칼이 사라지자 예상치 못했던 새로운 문제가 등장했다. 도대체 손은 어디에 두어야 한단 말인가? 마치 늘 마이크를 들고 노래하던 가수가 마이크 없이 노래할 때의 어색함이랄까? 이 빈자리를 채워준 고마운 존재가 지팡이였다. 갈 곳 잃은 민망한 손을

보듬어줄 뿐 아니라, 유사시에는 칼 대신으로 쓸 수도 있어 실용적이기까지 했기 때문이다. 거리에 강도와 도둑들이 판을 치던 18세기 중엽의 런던을 생각해보면, 지팡이는 유사시 무기로도 사용할 수 있는 안전 지킴이나 다름없었다.

지팡이를 짚고 있는 70살의
볼테르를 묘사한 판화.

이제 지팡이는 미(美)와 실용성을 겸비해 남성들의 일상에 빠질 수 없는 데일리 아이템으로 확고히 자리 잡았다. 심지어 낮에 쓰는 지팡이와 밤에 쓰는 지팡이의 종류가 달랐고, 슈트마다 맞춤 지팡이를 구비해 놓고 콤비로 착용하는 경우도 허다했다. 프랑스에서는 패션을 좀 안다는 남성들이 지팡이 구입에만 연간 4만 프랑을 지불했다고 하니, 당시 지팡이 열풍이 얼마나 거셌는지 짐작할 수 있다.

패션에는 아무 관심이 없던 프랑스의 철학자 볼테르조차 80개의 지팡이를 소유했다고 한다. 같은 시기에 활동했던 철학자 루소는 어땠을까? 돈도 많지 않았거니와 심플라이프의 전도사였던 그는 무려, 아니, 아주 소박하게 40여 개의 지팡이를 소유했다.

지팡이의 인기가 하늘로 치솟자 지팡이와 다양한 아이템을 결합한 상품들도 속속 등장했다. 지팡이에 우산, 만보기, 시계 등이 '빌트인'된 것이다. 상황이 이쯤 되면 지팡이 안에 플루트를 빌트인하는 것도 쉬운 문제 아니었을까? 이 둘은 크기를 제외하면 기본적으로 구조가 비슷하니 말이다. 상상해보라. 산책길에 지지대도 되면서 걷다 지쳐 잠시 쉬어갈 땐 플루트가 되는 이 신박한 물건을.

고대 그리스 신화 속
장난꾸러기 목신과 플루트

고대 그리스 신화에는 슬픈 목신(牧神, 판)의 사랑 이야기가 등장한다. 판(Pan)은 상반신은 인간의 모습을, 하반신은 염소의 몸을 한 반인반수였다. 머리에 달린 뿔에 덥수룩한 수염은 사랑스러운 모습과는 거리가 멀었다. 오히려 기괴하고 공포스럽기만 했다. 그런 판의 마음을 사로잡은 여인이 있었는데 그녀는 바로 아르카디아의 물의 정령 시링크스(Syrinx)였다. 하지만 그녀는 순결을 상징하는 처녀신 아르테미스를 섬겼으며 평생 처녀로 살겠다고 맹세까지 한 터. 판의 구애에도 아랑곳없이 그를 외면하고 또 외면했다.

한편, 그녀를 향한 판의 짝사랑은 식을 줄을 몰랐다. 그녀를 쫓고 또 쫓았다. 그러던 어느 날, 시링크스는 여느 때처럼 자신을 쫓아

루벤스가 그린 「판과 시링크스」(1617~1619).

오는 목신을 피해 힘껏 달리고 있었다. 얼마나 달렸을까. 그만 눈앞에 커다란 강이 나타나 그녀는 더 이상 도망갈 수 없는 지경에 다다르고 말았다. 절박한 순간에 할 수 있는 것이라곤 오직 기도뿐. 그녀는 신들에게 자신을 갈대로 변하게 해달라며 간절히 애원한 후 강물에 뛰어들었다. 그러자 시링크스는 목신이 보는 앞에서 갈대로 변해버렸다. 이루지 못한 사랑으로 쓰라린 마음을 달래고자 목신은 갈대를 잘라 가만히 불어본다. 망연자실한 판의 입술에 그녀를 담아본다. 그녀를 간직하고 싶기에……

여기까지만 들어보면 목신은 그야말로 슬픈 영화 속 비련의 남자 주인공이다. 하지만 예술 전반에 나타난 목신의 이미지는 참으로 다채롭다. 일단 그는 호기심쟁이에 장난꾸러기인 데다가, 피리를 즐겨 부는 감성까지 갖추었다. 이 감성에 술이 빠질 수 없다. 포도주를 좋아한 판은 술에 곤드레만드레 취하기 일쑤였고, 취미는 짝사랑에 빠진 님프들 쫓아다니기였다.

이 때문일까? 목신은 중세 시대에는 악덕으로 치부되던 색욕을 대표하는 이미지로 맹위를 떨치는가 하면, 르네상스 이후 회화에서는 생명, 잉태, 번성과 풍요를 상징하는 인물로 묘사되었다. 한편, 목신은 낮잠 자는 것을 좋아했다. 우리도 잘 자고 있는데 누군가가 깨우면 버럭 하는 것처럼, 목신도 누군가의 방해로 낮잠에서 깨면 불같이 화를 냈다고 한다. 그래서 '공포, 공황'을 뜻하는 단어 '패닉(panic)'은 판의 이름과 관련이 있다. 잠을 깨웠다고 버럭 화를 내는 목신에게서 친근한 인간미까지 느껴진다.

알다시피 목신은 반인반수인 존재다. 고대 그리스의 도기 속의 목신은 말꼬리에 수염을 지녔고, 로마 시대에는 염소의 다리와 꼬리, 그리고 이마에 뿔이 난 모습으로 묘사되었다. 목신은 그 모습처럼 근본적으로 이중적인 자아를 지닐 수밖에 없는 인물이다. 그의 하반신에서는 동물적인 본능이, 그의 머리에서는 지성과 이성이 솟아나 이 둘 사이의 갈등이 끊이지 않기 때문이다. 본능과 이성이 혼재된 모습, 그리고 제우스, 아프로디테, 에로스, 헤라클레스 등 그를

둘러싼 굵직한 인물들과 관련된 수많은 이야깃거리 때문에 여러 예술가들이 판을 작품의 소재로 활용해왔다.

목신이 등장하는 예술작품의 스펙트럼은 시, 음악, 무용, 회화 등에 이르기까지 다양하다. 비교적 잘 알려진 작품으로는 마네의 판화(1876), 말라르메의 시(1876), 고갱의 나무 조각 작품(1893), 드뷔시의 「목신의 오후 전주곡」(1894), 로댕의 조각상(1912), 니진스키 안무의 발레 「목신의 오후」(1912) 등이 있다. 이 중 무엇보다 우리의 관심을 끄는 작품은 드뷔시의 「목신의 오후 전주곡」 아닐까?

나른한 플루트 음색,
현대음악을 잠에서 깨우다

이 곡은 프랑스의 대표적인 상징주의 시인 말라르메의 시 「목신의 오후」(1876)를 바탕으로 작곡되었다. 드뷔시의 곡에 대한 이야기로 넘어가기에 앞서, 상징주의와 말라르메라는 다소 낯선 이름들이 우리를 기다리고 있다. 각각에 대한 간략한 설명을 통해 서먹함(?)을 없애보는 게 좋겠다.

말레르메는 19세기 프랑스의 시단을 주도했던 거물 중 한 명으로, 상징주의의 창시자이다. 그는 보들레르의 시 「악의 꽃」(1857)에서 커다란 영향을 받았고, 보들레르가 번역한 영국 시인 에드거 앨런 포의

작품들에서도 크나큰 감명을 받아 영국으로 건너가 영문학에 전념한 흥미로운 이력을 지녔다. 말라르메는 시인이자 작가였지만 영국에 다녀온 후 평생을 영어 교사로 보내기도 했다. 동시에, 시인이자 작가로서 활발한 시문학 평론 활동을 펼쳤으며, 당시 파리의 문인뿐 아니라 인상주의 화가들과 긴밀히 교류하는 등 왕성한 지적 활동을 펼쳤다.

말라르메와 동의어이기도 한 상징주의 문학은 19세기 후반 프랑스에서 시작되었다. 그 기반은 역시 프랑스에서 일어난 사실주의와 자연주의에 대한 반동이었다. 당시 유럽에 만연한 물질주의와 과학적 맹신은 예술을 현실적이고 객관적이며 분석 가능한 대상으로 바라보게 했다. 상징주의는 이러한 시선을 다시 인간의 주관으로 되돌려 지극히 주관적이고 감각적인, 그리고 신비한 정서를 구현한 새로운 문예 사조였다.

이들의 언어는 풍부한 암시와 은유로 이루어졌다. 상징주의는 명시적으로 성립된 단어와 의미의 관계를 철저히 배격하고, 그보다는 단어의 소리 자체에 담긴 음감, 뉘앙스에 초점을 맞추었다. 명확한 의미 대신, 유추와 환기라는 기제로 시의 이미지를 감각적으로 느끼도록 하였다. 따라서 명확한 의미를 따라 '이해'하려는 시도는 무의미할 뿐이었다.

그러다 보니 상징주의자들의 시는 대체로 난해하다는 평을 받는다. 명확하게 이해되지 않기 때문이다. 혹시 상징주의 시를 읽었다가

절망한 경험이 있는가?그렇다면 너무 상심하지 않길 바란다. 상징주의를 대하는 일반인들의 평가는 대체로 호의적이지 않다. 의미는 없으면서 겉만 화려하기 때문이다. 또 어찌나 어려운지. 그렇다면, 말라르메 시 「목신의 오후」의 일부를 살펴보며 과연 이들의 평가가 타당한지 한번 느껴보자.

[······]

도피의 악기, 오 얄궂은 피리

시링크스여, 그러니 호숫가에 다시 꽃피어 나를 기다려라!

나를 둘러싼 소문에 우쭐하며, 오래오래 나는

여신들 이야기를 떠벌리리라. 숭배의 그림을 그리고

그네들의 그림자에서 다시 한 번 허리띠를 벗기리라.

그렇게, 포도송이에서 빛을 빨아먹으며

회한을 떨쳐버린 체하며 몰아내려고

웃으며 나는 빈 포도 껍질을 여름 하늘에 들어 올리네.

그 투명한 껍질에 숨결 불어넣으며, 취하고 싶은

이 마음은 저녁이 다 되도록 비쳐보누나.

[······]

할 수 없지! 다른 여자들이 내 이마의 뿔에

머리채를 감고 나를 행복으로 이끌어주리라.

나의 정념이여, 너는 알지, 벌써 자줏빛으로 익은

석류가 알알이 터지고 꿀벌들 잉잉대는 것을,

우리의 피는 저를 붙잡는 것에 취하여

욕망의 영원한 벌떼를 향해 흐른다.

황금빛과 잿빛으로 이 숲이 물드는 시간

불 꺼진 나뭇잎들에서 축제가 달아오른다.

에트나 화산이여! 비너스가 너를 찾아와

너의 용암 위로 소박한 발꿈치를 디딜 때

슬픈 잠이 벼락을 치거나 불꽃이 사그라든다.

나는 여왕을 끌어안네!

— 『목신의 오후』, 스테판 말라르메 지음, 최윤경 옮김,

　89-93쪽, 문예출판사, 2021.

　드뷔시는 어떻게 말라르메의 「목신의 오후」라는 시를 접하게 된 걸까? 젊은 시절 드뷔시는 말라르메가 주최하는 '화요회(les Mardis)'라는 모임에 드나들었다. 1884년부터 말라르메가 세상을 떠날 때까지, 매주 화요일 오후 8시가 되면 파리의 로마가 89번지 5층의 작고 어두운 아파트는 북적였다. 말라르메의 지인, 친구, 그리고 젊은 문인들은 당대의 시, 음악, 연극, 미술, 책 등 예술 전반에 관해 활발한 교류를 펼치며 이곳을 지적 광명의 성지로 만들었다.

　14년 가까이 모임이 지속되면서 이곳을 출입하는 사람들은 수없

이 바뀌었지만, 대표적인 문인으로는 앙드레 지드, 오스카 와일드, 라이너 마리아 릴케, 폴 베를렌, 폴 발레리, 화가로는 폴 고갱, 에두아르 마네, 모네 등이 있었다. 드뷔시는 문인이 아닌 사람으로는 최초로 초대되었다.

 이 뜨거운 지적 용광로가 드뷔시의 음악에는 어떠한 영향을 미쳤을까? 한마디로 이곳은 드뷔시 음악의 정신적 모체이자 DNA였다. 드뷔시를 규정하는 인상주의(마네, 모네, 고갱)와 상징주의(말라르메, 폴 베를렌, 폴 발레리)의 자양분을 이곳에서 공급받았기 때문이다. 사실 인상주의 회화, 상징주의 문학, 그리고 드뷔시의 음악은 매체만 다를 뿐, 중심 사상은 같다. 한마디로 정의하면 세 가지 버전의 '경계 허물기'라고 할 수 있을 것이다.

 인상주의 회화에서는 빛이 선과 색의 경계를 모호하게 흐려놓았다. 상징주의 시에서는 시어 본래의 의미를 밀어낸 그 자리에 암시가 들어섰다. 그것도 치밀하게 계산된 애매모호함으로 말이다. 인상주의 음악에서는 바흐 시대부터 굳건히 지켜오던 명확한 조성의 경계가 허물어졌다. 음악에서 허물어진 것은 이뿐만이 아니다. 논리적인 형식도, 템포와 리듬도 모두 유동적인 개체로 떠돌아다닐 뿐, 더 이상 함께 모여 완벽한 '유기체'를 이루지 않는다. 리듬은 리듬대로, 화성은 화성대로, 선율은 선율대로 저마다 제 갈 길을 갈 뿐이다. 무중력 상태라고나 할까? 이러한 인상주의 음악의 특징을 집약적으로 잘 보여주는 예가 「목신의 오후 전주곡」의 그 유명한 도입부이다.

　드뷔시는 말라르메 시 속의 주인공 판을 위한 악기로 플루트를 택했다. 이 짧지만 강력한 4마디의 플루트 독주 속에 드뷔시는 많은 이야기를 숨겨놓았다. 잠시 말라르메 시 「목신의 오후」로 돌아가보자. 나른한 여름날 오후, 시칠리아 해변의 그늘에서 판이 졸고 있다. 잠에서 깨어난 판은 몽롱한 채로 피리를 불며 무언가를 회상한다. 그의 머릿속에는 님프들과 나누었던 육체적 사랑의 기억이 진하게 남아 있다. 하지만 이것이 꿈인지 생시인지 구분이 되질 않는다. 아니 더 정확히 말해 이것이 꿈인지 아니면 자신의 육체적 욕망이 만들어낸 환영인지 잘 모르겠다. 판은 꿈과 현실 사이를 오가며 계속해서 자신에게 질문한다. '나는 지금 깨어 있는가?, 내가 님프를 보았던 게 맞는가? 진짜 님프들과 사랑을 나눈 건가?' 판은 이렇게 반복적으로 회상하다가 나른한 오후 햇살 아래 다시 잠이 든다.

　곡의 도입부에 쓰인 플루트는 목신의 생생한 음악적 현현(顯現)이다. 그는 갈대피리를 부는 자요, 음악가이다. 저음으로 울리는 플루

트의 음색은 나른한 오후를 나타냄과 동시에 판의 꿈을 상징한다. 뿐만 아니라 꿈과 현실을 오가는 몽롱한 상태이기도 하다. p로 설정된 다이나믹은 플루트의 음색을 한층 더 무기력하게 만들었다. 고음의 화려함을 버리고 의도적으로 뿌연 색채를 내뿜은 플루트의 사운드는 나른하고 몽롱한 오후의 정서를 한층 더 배가시킨다.

자, 이제 기초 작업은 끝났다. 여기까지는 어디까지나 배경이자 설정에 불과하다. 이제는 비현실성과 모호함을 배가시킬 드뷔시의 '신의 한 수'를 살펴보아야 할 차례이다. 드뷔시는 이를 위해 최고-최저음 사이에 증 4도라는 다소 도발적인 음정을 사용하였다. 이는 조성감 일체를 원천봉쇄해버리는 결과를 낳았다. 증 4도의 음정 사이를 빼곡히 채우고 있는 수많은 반음들은 조성의 그림자가 얼씬도 못하도록 철벽 방어를 하고 있다. 이것은 매우 중요한 요소이기는 하지만 단지 조성감이 사라졌다는 이유만으로 해당 악구의 독특한 음악적 효과를 설명하기란 어렵다.

이와 더불어 전통적인 박자가 지니는 강세와 리듬에 대해서도 논해야 할 것이다. 도입부는 9/8박자이지만 축 늘어진 리듬 때문일까? 9/8박자의 느낌이 전혀 나질 않는다. 길게 끈 첫 음(C♯)이 지나고 나면 나머지 음들은 마치 즉흥적으로 연주되듯이 자유로운 리듬에 몸을 맡긴 채 주욱 미끄러져간다. 그래서 우리는 이 곡의 도입부를 들을 때, 마치 현대 음악처럼 느낀다. 실제로 이 곡은 현대 음악의 도래를 알리는 신호탄이었다. 프랑스의 현대 음악 작곡가이자 지휘자

인 피에르 불레즈(Pierre Boulez, 1925~2016)가 「목신의 오후 전주곡」을 듣고 "현대 음악은 이 곡과 함께 잠에서 깨어났다"라고 한 말은 참으로 적절한 표현이 아닐 수 없다.

계속해서 꿈과 현실의 경계 속에서 깨어나지 못하고 있는 판에게 돌아가보자. 그의 혼란과 의문은 좁은 음역 내 상승과 하강을 반복하는 선율을 통해서도 여실히 느껴진다. 방향성 없이 좁은 구간을 올라갔다가 내려갔다가를 반복하는 선율은 현실과 꿈 사이에 고착된 판의 사유 그 자체이다.

드뷔시와 인상주의 미술은
아무 관계가 없다?

드뷔시의 음악은 인상주의 음악이란 말로도 대체 가능하다. 그만큼 우리는 '인상주의'라는 렌즈를 통해 드뷔시의 음악을 규정한다. 잘 알다시피 '인상주의'라는 용어가 미술 사조에서부터 유래하다 보니, 같은 용어를 쓰는 드뷔시의 음악적 특질을 이와 연결시키는 것이 정석처럼 굳어져왔다. 하지만 드뷔시는 자신이 인상주의자로 불리는 것을 몹시 싫어했다. 수많은 관련 연구들의 초점이 드뷔시의 음악과 인상주의 미술과의 관계를 조명하는 데에 맞추어져왔지만, 정작 드뷔시가 예술적 영감을 받은 곳이 인상주의 미술이 아니라면

이 모든 작업들은 무의미해질 것이다.

그럼에도 불구하고, 우리가 인상주의 미술과 드뷔시의 음악을 연결 지을 수밖에 없는 요소들은 분명히 존재한다. 우선 인상주의 회화와 드뷔시의 음악 모두가 19세기 후반, 거의 동시대의 산물이라는 점이다. 인상주의 회화가 프랑스 미술계를 뒤흔든 시기는 1860년~1890년 사이, 그리고 드뷔시가 「목신의 오후 전주곡」으로 음악계에 한 획을 그은 시기는 1894년이다.

예술계에 인상주의의 개념이 확고히 자리 잡은 후에 등장한 드뷔시의 음악에는 난데없이 인상주의 음악이라는 딱지가 붙었다. 이유는 간단하다. 두 예술이 추구하는 바가 너무나 비슷했기 때문이다. 인상주의 화가들의 관심은 대상의 분명한 형태에 있지 않고 유동성에 있었다. 그들의 마음을 사로잡은 것은 빛에 의해 변하는 순간순간의 분위기와 인상이었고, 이는 곧 명확한 선 대신 빛과 색채가 빚어내는 미묘한 효과에 집중하는 쪽으로 나타났다.

드뷔시의 음악도 분명한 선율과 화성 대신 순간순간 울리는 소리의 색채가 주를 이룬다. 이를 위해서는 전통적 조성체계가 주는 명확한 화성적 바운더리와 박자, 리듬의 한계를 벗어나야만 했다. 마치 인상주의 화가들이 선을 버린 것처럼, 드뷔시도 기존의 음악적 장치를 과감하게 버렸다. 그 결과 드뷔시의 음악은 구체적인 묘사 대신 암시, 그리고 대상에 대한 이미지만 남게 되었다. 결국, 드뷔시 음악 속 색채적 효과는 인상주의 화가들이 추구했던 미묘한 색조와

일맥상통하고 있는 것이다.

드뷔시가 인상주의 음악가로 불리는 또 다른 이유는 그의 작품이 지니는 회화적 이미지에 있다. 「달빛」, 「영상」, 「아마빛 머리의 소녀」, 「안개」, 「불꽃」, 「달빛 쏟아지는 테라스」 등, 수많은 작품들이 회화적인 제목을 지니고 있다. 그래서 드뷔시의 음악을 '귀로 듣는 회화'라고 한다. 마지막으로, 인상주의 회화처럼 드뷔시의 작품들도 연작으로 제작되었다는 점이 그를 인상주의에 가두어놓는 요인 중 하나로 작용한다.

이렇듯 드뷔시의 음악과 인상주의 회화는 떼려야 뗄 수 없는 겹겹의 연결고리들로 이어져 있다. 후발주자라 선택의 여지가 없었던 것일까? 인상주의 회화가 먼저 나온 바람에 드뷔시의 작품은 이 둘을 하나로 엮으려는 숨막히는 설전 속으로 빠져들고야 말았다. 드뷔시는 가는 곳마다 질문을 받았다. 그의 음악이 어떻게 인상주의와 연결되냐고.

이 상황은 20세기 미국 현대음악가 에런 코플런드(Aaron Copland, 1900~1990)의 일화를 떠올리게 한다. 그의 대표작은 「애팔래치아의 봄」(1944)이란 발레곡이다. 그는 죽을 때까지 다음과 같은 질문 세례를 받았다. "애팔래치아 산맥이 당신의 작업에 어떠한 영감을 주었나요?" 하지만 그는 이렇게 고백한다. 애팔래치아 산맥에 가본 적도, 심지어 애팔래치아의 철자도 잘못 알고 있었다고 말이다. 사실 「애팔래치아의 봄」이라는 제목은 작품을 완성한 이후에 붙여졌다. 전

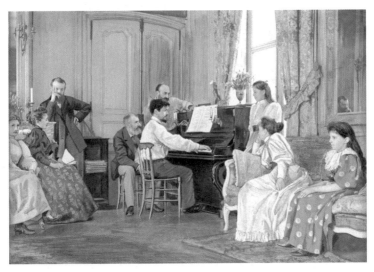

피아노를 연주하는 드뷔시.

후 사정을 알 리 없는 사람들의 지레짐작이 얼마나 집요할 수 있는
지를 보여주는 좋은 예가 아닐까?

드뷔시의 경우도 사람들의 자의적인 틀에 끼워 맞춘 케이스다. 그
리고 드뷔시는 이를 탐탁지 않아 했다. 그는 평생 인상주의 화가들
과 자신을 분리하려고 무던히도 애를 썼다. 하지만 역설적으로 인
상주의자라는 타이틀이 그를 유명하게 만든 일등공신이기도 하다.
모쪼록 이 책을 읽는 독자들만큼은 드뷔시의 인상주의 음악이 인상
주의 미술과 같은 명칭을 공유한다고 해서, 그의 작품도 인상주의의
영향을 받았을 것이라 생각하는 굳건한 믿음을 거두어주길 바란다.

6. 하프

◆ 베르사유 궁전에서 마리 앙투아네트가
쏘아 올린 작은 공

◆◆◆

수메르 문명과 함께한 악기,
그러나 개량은 늦었다

하프의 기원은 기원전 3500년, 현존하는 최고(最古)의 수메르 문명으로까지 거슬러 올라간다. 메소포타미아, 페르시아, 이집트, 인도, 중국 등 주요 고대 문명권을 가뿐하게 섭렵한 하프는 유럽과 아메리카, 아프리카, 아시아 전 세계 곳곳의 토착 문화권으로까지 쭉쭉 뻗어나갔다. 하프의 위세가 얼마나 등등했던지 아일랜드나 파라과이 등에서는 하프가 나라를 대표하는 악기로 자리 잡았다.

하지만 우리가 하프에 대해 느끼는 체감 온도는 그 찬란한 역사와는 현저히 다른 것 같다. 그 이유는 무엇일까? 근본적인 이유는 하프가 다른 악기들보다 개량이 늦었고, 그 결과 오케스트라에도 늦게 편입되었기 때문이다. 하프는 19세기 중반에야 비로소 오케스트라의 정규 악기로 편성되었다. 이 시기는 모던 하프의 탄생과 맞물려 있다. 모던 하프가 등장하기 전에 하프는 한 조성으로밖에 연주할 수 없었다. 다른 조성으로 연주하기 위해서는 연주를 멈추고 모든 현을 다시 조율해야 했다. 그래서 모던 하프 이전에 쓰인 곡들은 대개 한 조성으로 쓰인 경우가 많다.

바이올린을 비롯한 현악기들이 바로크 초기부터 오케스트라의 주축을 이루고, 18세기부터 목관 악기들을 필두로 관악기들이 하나둘씩 오케스트라에 합류한 것에 비하면 하프는 오케스트라 입성 자

체가 매우 늦은 편이다.

그렇다면 하프는 오케스트라에 정규 악기로 포함되기 전에는 어떤 용도로 쓰였을까? 바로크 시대에 하프는 솔로 악기인 동시에 콘티누오 악기였다. 이 역할은 고전주의 시대까지도 지속되었다. 하프는 체임버 앙상블에서 여전히 콘티누오 악기의 역할을 감당했다. 그렇다고 하프가 오케스트라에서 완전히 소외된 것은 아니었다. 하프는 오케스트라에 속하긴 하되 주로 오페라와 무용 반주를 하는 극장 오케스트라에서 쓰였다. 헨델과 글루크가 오페라에서 하프를 즐겨 사용한 것은 물론, 베토벤도 「프로메테우스의 창조물」이란 발레 음악에서 하프를 사용하였다.

낭만주의 시대가 되자 작곡가들은 자신만의 독특한 컬러를 지닌 하프에 시선을 두기 시작했다. 하프가 오케스트라에 유니크한 색채를 더해줄 악기라는 것은 분명했다. 작곡가들도 이 점은 분명히 인지하고 있었다. 베를리오즈, 리스트는 하프만의 독특한 음색과 효과를 꿰뚫어보고 이를 교향시 및 기타 관현악곡에 사용하였다. 이들은 하프가 본격적으로 오케스트라에서 쓰일 수 있도록 길을 터주었다.

하지만 작곡가가 하프의 특성에 주목하였다고 해서 그것으로 하프의 출셋길이 열리는 것은 아니었다. 악기에 대한 작곡가의 인식보다 중요했던 문제는 연주자들이 당시의 반음계적 음악 어법에 맞추어 하프를 연주할 기량이 충분했느냐였다. 사실 다른 악기 연주자

들은 이미 기술적으로 완성이 된 악기를 가지고 있었을 뿐 아니라, 음악의 발전에 따라 연주 주법의 변화를 마스터할 수 있는 충분한 시간이 있었다. 하지만 하프 연주자들은 모던 하프가 등장함과 동시에 반음계적 연주법을 새로 익혀야만 했다. 그들에게는 시대가 요구하는 악기 주법을 익힐 만한 물리적 시간이 많지 않았다. 마치 물물교환을 하다가 종이 화폐를 건너뛰고 바로 신용카드와 그 밖의 전자결제 시스템의 세계로 넘어가는 것처럼 말이다.

악기의 발전과 연주법의 발전은 시간의 여유를 두고 궤를 같이하는 것이 통상적이지만, 하프의 경우에는 악기가 대대적으로 개량되는 시점과 음악 어법이 급진적으로 변하는 시점이 맞물리면서 연주자들이 새로운 주법을 익히는 데 엄청난 가속도가 붙었다.

새로이 발명된 모던 하프의 가능성과 주법을 익힐 시간이 촉박했던 것은 비단 연주자들의 문제만은 아니었다. 작곡가들에게도 이 악기를 충분히 연구할 시간이 부족했던 것 같다. 왜냐하면, 대가들의 손에서도 전혀 하프와 걸맞지 않는 작품들이 쏟아져 나왔기 때문이다. 하프를 잘 몰라서 오늘날까지 하프 연주자들의 원성을 사고 있는 대가들의 삽질(?)에 대해 이야기해보자.

바그너와 말러는 두말할 필요 없이 최고의 작곡가들이다. 하지만 이들이 하프를 어떻게 이해하고 작품을 썼는지를 보면 우리 같은 일반인과 별반 다르지 않은 것 같다. 우리는 하프를 떠올리면서 왠지 모르게 피아노를 떠올린다. 피아노 건반 위에서 치는 것을 하프의

현으로 동일하게 연주할 수 있을 것이라 믿는 가운데, 이 두 악기는 교묘하게 오버랩된다. 둘 다 양손을 사용하고, 한 번에 여러 음을 연주할 수 있다는 점 때문인 것 같다. 하지만 하프는 양 손의 새끼 손가락을 제외하고 여덟 손가락만으로 연주한다. 즉, 하프가 자연스럽게 낼 수 있는 음의 최대 수는 8개에 불과하단 뜻이다. 그런데 바그너와 말러는 각각 「라인의 황금」과 「교향곡 6번」에서 피아노에나 적합한 10개의 음을 연속적으로 사용하는 패시지들을 작곡했다. 게다가 벨라 바르톡의 「오케스트라를 위한 협주곡」에서는 17마디 동안 페달이 30번씩이나 바뀐다.

하지만 이러한 난센스를 과연 작곡가의 무지로만 돌려버릴 수 있을까? 이 문제에 대해 보다 깊이 들어가보면 '그럴 수밖에 없겠다'라고 수긍이 가는 지점을 만나게 된다. 사실, 작곡가들은 자신이 직접 악기를 연주할 수 있는 경우를 제외하면 대개 책을 통해 악기를 배운다. 하지만 일반적인 악기론 교재에서 하프에 할애된 분량은 현저하게 적다. 하프 섹션이 단 몇 줄에 그치는 교재들도 비일비재하다. 그마저도 대부분의 설명이 아르페지오나 글리산도와 같은 연주 주법에 한정되어 있어 작곡가가 악기의 구조와 소리 내는 원리를 제대로 이해하고 연구할 만한 교재 자체가 부족한 편이다. 작곡가들이 곡을 쓸 때 하프 연주자들과 긴밀히 협력해야 할 이유가 바로 여기에 있다.

하프의 7개 페달,
연주자는 서럽다

오케스트라 내에는 수많은 악기가 있지만 하프 연주자들은 유난히 특별하게 보인다. 희소성 때문인지 아니면 악기의 음색 때문인지, 하프 연주자들은 왠지 인간계와 멀리 떨어진 천상계에 속할 것만 같고 악기 연주도 그다지 힘들어 보이질 않는다. 겉으로 보이는 모습은 마치 물 위를 우아하게 떠다니는 백조처럼 한없이 아름답기만 하다. 하지만 아름다운 자태 뒤에는 물밑에서의 필사적인 발놀림이 있는 것처럼, 하프 연주자들에게는 다른 악기 연주자들은 이해 못할 남모를 고충이 있다.

잠시, 분주한 오케스트라 리허설 장면을 상상해보자. 리허설에 참여하기 전에 각 악기는 저마다의 준비 과정이 필요하다. 클라리넷이나 오보에 연주자들은 리드를 만들어야 할 것이고, 관악기 연주자들도 마우스피스를 대고 입의 긴장을 풀어주어야 한다. 피아노 연주자처럼 마음의 준비 이외에는 특별히 준비할 것이 없는 연주자도 있을 것이다.

하프 연주자는 악기 이외에 준비해야 할 것이 한 가지 더 있다. 바로 악보를 봐오는 것이다. 악보 연구는 모든 연주자에게 주어진 공통 과제이다. 하지만 하프 연주자의 '악보 보기'는 일반적 차원의 악보 보기와는 사뭇 다르다. 이를 위해서는 하프의 독특한 페달 시스

템을 알아야 한다. 하프에는 모두 7개의 페달이 있다. 하프의 페달은 피아노의 페달처럼 음색을 변화시키는 것이 아니라 음정을 결정하는 역할을 한다. 독특하게도 하프의 7개의 페달은 Cb Major 스케일로 조율되어 있다(Cb-Db-Eb-Fb-Gb-Ab-Bb). 앞서 열거한 음들은 현악기의 개방현과 마찬가지로 페달을 밟지 않았을 때 나는 소리다. 그런데 왜 C가 아닌 Cb일까? C로 조율하면 훨씬 편하지 않았을까? 아래 그림을 잠시 살펴보자.

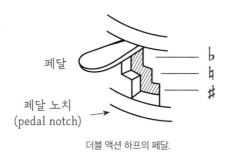

더블 액션 하프의 페달.

하프의 페달은 더블 액션 구조로 이루어져 있어 페달을 두 번씩 밟을 수 있도록 설계되어 있다. 한 번 밟을 때마다 음정은 반음씩 올라가고, 하나의 페달로 '개방현-첫 번째 페달음-두 번째 페달음' 이렇게 세 개의 음을 연주할 수 있다. Cb 페달을 예로 들어 설명해보자. Cb 페달을 한 번 밟으면 반음 올라간 C♮이, 한 번 더 밟으면 C♯이 연주되면서 Cb 페달로 Cb - C♮ - C♯ 세 개의 음을 얻을 수 있다. 그런데 이 페달 시스템은 악보를 보는 것에 어떤 영향을 미칠까?

예를 들어, C♯음을 내려면 C♭ 페달을 두 번 밟을 수도 있지만, C♯과 D♭음이 동일하므로 D♭ 페달을 이용할 수도 있다. 따라서 연주 전에 특정 음을 어느 페달로 누를지 핑거링(운지법)을 고려하여 결정해야 하고, 이를 악보에 꼼꼼하게 적어놓아야 한다. 게다가 낭만주의 시대의 음악에는 원래의 조성을 벗어난 장식음들이 많고 조성 변화도 빈번하다. 이 모든 것은 연주 전에 악보에 세세하게 기록해야 한다. 이런 이유에서 하프는 초견(初見) 연주가 거의 불가능하다. 따라서 하프 연주자들은 리허설 전에 페달 표시, 이에 따른 핑거링을 꼼꼼하게 준비하는 데 가장 많은 시간을 할애할 수밖에 없다.

자, 이제 리허설이 시작되었다. 오케스트라에서 하프는 주로 무대 왼쪽 끝, 약 10시 방향에 있으며 제 1 바이올린 뒤에 온다. 물론 이 위치는 고정된 것이 아니고 작품 속에서 하프가 얼마나 중요한 역할을 하느냐에 따라 얼마든지 바뀔 수 있다. 예를 들어 하프의 비중이 큰 발레 작품에서는 하프가 지휘자 가까이에 위치한다.

오케스트라에서는 전체 악기군이 하나가 되어 연주하기 때문에 다른 악기들의 소리를 듣는 것이 매우 중요한데, 그러한 의미에서 가장 이상적인 포지션은 하프가 바이올린과 목관악기 사이에 위치하는 것이다. 그 이유는 하프와 함께 가장 많이 연주되는 악기군이 현악과 목관이기 때문이다. 하프가 바이올린과 목관 사이에 위치하게 되면 하프 연주자들은 현과 목관의 소리를 동시에 들을 수 있다. 하지만 하프의 크기가 워낙 비대해서 바이올린과 목관 사이에 충분

오케스트라에서 하프의 위치. 오케스트라의 악기 배치 원리는 기본적으로 음량이 작은 악기를 앞쪽에 배치하는 것인데, 하프는 크기가 너무 비대하여 맨 뒤쪽 귀퉁이로 밀려난다.

한 공간을 확보하는 것이 현실적으로 어렵다. 그래서 하프는 무대 끝으로 밀려났다. 참고로, 하프의 높이는 대략 1.8미터이고 무게는 36킬로그램 정도다.

오케스트라의 악기를 배치하는 가장 중요한 원리 가운데 하나는 음량이 작은 악기는 앞쪽에, 음량이 큰 악기는 뒤쪽에 배치하는 것이다. 하지만 하프는 이 원칙에 정면으로 위배된다. 왜냐하면 하프는 오케스트라의 그 어느 악기보다 음량이 작은데도 불구하고 무대의 가장 끝자락에 위치하기 때문이다. 가뜩이나 음량이 작아 소리가 묻히기 일쑤인데 자리마저 중앙과 멀어서 하프 연주자들이 겪는 고충은 한층 더 커진다.

한편, 하프 연주자들은 비주얼 포인트(visual point), 즉, 연주 시 바라

봐야 하는 지점이 너무 많아서 어려움을 겪기도 한다. 목관악기를 생각해보면 연주자가 굳이 손가락을 보면서 연주할 이유는 없다. 굳이 지공을 바라보지 않더라도 손가락만을 움직여 연주하면 그만이다. 눈을 감고 연주하는 것도 가능하다. 게다가 지휘자도 정면에 위치하고 있어서 편안하게 앞을 보며 연주할 수 있다.

그렇다면 하프는 어떨까? 하프는 우선 악기의 현을 주의 깊게 봐야 한다. 수많은 현을 틀리지 않고 연주하기 위해선 악기에 시선을 고정하는 것이 매우 중요하다. 하프의 모든 현의 간격이 일정하다면 현을 보지 않고도 연주하는 것이 조금은 수월하겠지만, 하프의 저음 현은 고음 현보다 간격이 넓게 세팅되어 있어 연주 시 현을 바라볼 수밖에 없다. 현을 바라보는 것은 물론, 악보와 지휘자도 봐야 하기 때문에 하프 연주자가 고려해야 할 비주얼 포인트는 무려 세 곳이나 된다.

하프 연주자들은 악기의 왼쪽에 고개를 대고 오른쪽 눈으로 현과 손가락을 살핀다. 악보를 보기 위해서는 잠시 정면으로 눈을 향했다가, 현의 반대 방향에 있는 지휘자를 바라보기 위해 고개를 튼다. 지휘자를 바라보고 전체 악기의 소리를 듣는 것은 오케스트라와 상호작용을 하는 데 가장 중요한 일임에도 불구하고 하프 연주자들에게는 이 모든 것이 어렵기만 하다. 지휘자를 바라보기 위해서는 고개를 정반대로 틀어야만 하고, 다른 악기들의 소리는 저 멀리서 들려온다. 어디 그뿐인가? 지휘자의 왼편 끝에 위치하기 때문에

하프의 구조

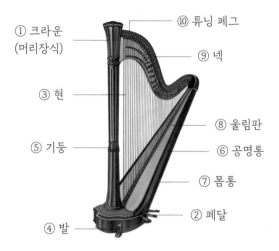

① 크라운
(머리장식)

⑩ 튜닝 페그

⑨ 넥

③ 현

⑧ 울림판

⑤ 기둥

⑥ 공명통

⑦ 몸통

② 페달

④ 발

① 크라운(머리장식) 아름답게 장식된 부분으로 헤드로도 불린다. 기둥을 넥과 연결시키는 역할을 한다.

② 페달 하프의 페달은 모두 7개다. 구성음은 C, D, E, F, G, A, B이며, 왼쪽에 3개(B, C, D), 오른쪽에 4개(E, F, G, A)가 위치한다. 양발로 연주한다.

③ 현 하프의 현은 모두 47개다. 현을 쉽게 구분할 수 있도록 하기 위해 C현은 붉은색으로, F현은 파란색(또는 검은색)으로 되어 있다. 대부분의 하프 현은 거트 현이다. 하지만 가장 낮은 음을 내는 현들은 강철이다. 이로써 낮은 음역이어서 잘 들리지 않던 음정이 보다 분명하게 들리고, 볼륨도 개선되었다.

④ **발(feet)** 악기를 지탱시키는 역할을 한다.

⑤ **기둥(pillar)** 내부는 비어 있고, 그 안에 페달 봉이 위치한다. 악기의 중심을 잡아주는 역할을 한다.

⑥ **공명통(soundbox)** 몸통 아랫부분이 울림통 역할을 한다. 속이 비어 있어서 현이 내는 소리를 증폭시킨다.

⑦ **몸통(Body)** 하프의 몸통은 연주자들에게 가장 가까이 닿는 부분이다. 반원통형 구조로 아래는 넓고 위로 갈수록 조금씩 좁아진다. 재질로는 단풍나무, 마호가니, 자작나무 등이 쓰인다.

⑧ **울림판(Soundboard)** 몸통의 위쪽에 위치하며 현의 진동을 공명통으로 전달한다. 울림을 위해 가벼운 재질의 목재를 사용한다. 주로 가문비나무가 많이 쓰인다.

⑨ **넥** 하프 프레임 위쪽 곡선으로 된 부분을 말한다. 튜닝 페그처럼 음정과 관계된 여러 부품들이 장착되어 있는 곳으로, 제대로 제작되지 않을 시 튜닝에 문제를 일으킬 수 있다.

⑩ **튜닝 페그** 나무나 금속 조각으로 만들어지며, 다른 현악기들의 튜닝 페그보다 현저하게 작다.

하프 연주자는 오케스트라의 전체 박자와 큐사인을 주는 지휘자의 오른손을 못 볼 수도 있다.

지휘자와의 거리가 멀어서 벌어지는 또 다른 해프닝도 있다. 하프는 음역대에 따라 음향 방사가 달라서 포디움에서 지휘자가 듣는 하프의 음량과 실제로 객석으로 울려 퍼지는 음량이 다르다. 예를 들어, 400헤르츠 아래의 소리는 전 방향으로 고르게 퍼지는 데 비해 2000헤르츠는 주로 앞과 뒤로, 그리고 2000헤르츠 이상은 전방 왼쪽, 전방 오른쪽, 뒤쪽 이렇게 세 방향으로 소리가 퍼진다. 하지만 지휘자는 자신이 듣는 소리 크기 그대로 객석으로 전달될 것이라 생각하고 하프 연주자들에게 음량에 관해 불필요한 주문을 할 수도 있다.

사실 하프의 음량 문제는 악기가 가진 치명적인 약점이긴 하다. 이를 극복하기 위해 베를리오즈나 리하르트 슈트라우스 같은 작곡가들은 여러 대의 하프를 사용하는 것에 매우 긍정적이었다. 베를리오즈는 『근대 악기법과 관현악법』에서 살롱처럼 친밀한 분위기에서 연주할 것이 아니라면 악기가 여러 대일수록 효과적이라고 밝히고 있다. 그는 「환상 교향곡」에서는 4대, 「로미오와 줄리엣」과 「파우스트의 겁벌」에서는 8~10대의 하프를 사용할 것을 권장했다.

하지만 실제 오케스트라에서는 1~2대의 하프를 사용한다. 재정적인 문제 때문에 하프를 1대만 보유할 때도 많으며, 이마저도 여의치 않을 때에는 피아노로 대체하기도 한다. 그래서 작곡가가 퍼스트 하

프와 세컨드 하프를 위해 쓴 부분을 한 대의 악기로 소화해내야 할 때도 있다.

하프는 바이올린처럼 한 곡을 연주하는 내내 들리는 악기가 아니다. 팀파니가 곡의 처음부터 끝까지 연주하지 않는 것처럼, 하프도 등장과 퇴장이 확실한 편이다. 그러다 보니 막상 연주가 시작된 지 30분이 지나도 연주자들이 손가락조차 못 떼본 경우도 허다하다. 추운 야외에서 연주를 한다면, 또 오랜 기다림 끝에 연주하는 곳이 카덴차와 같은 비르투오적인 패시지라면, 연주자의 몸은 긴 시간 동안 경직되어 있는데다 손가락을 풀 기회조차 없어 연주 시 상당히 큰 부담으로 작용한다.

드뷔시 vs 라벨, 하프 작품의 최종 승자는?

스포츠에서 라이벌 구도만큼 보는 이들의 즐거움을 배가시키는 일이 또 있을까? 특히 두 선수 또는 두 팀의 교집합이 많으면 많을수록 라이벌 구도는 한층 더 짜릿해진다. 사람 사는 곳이라면 경쟁이 있게 마련이고, 그 경쟁을 바탕으로 라이벌이라는 생태계가 형성된다. 음악사라고 해서 별반 다르지 않다. 모차르트 vs 살리에리, 쇼팽 vs 리스트 등과 같은 라이벌들이 입증하듯, 시대와 지역마다 크

고 작은 라이벌 관계들은 늘 있었다.

라이벌이라 함은 고전주의 시대까지만 하더라도 작곡가들끼리의 경쟁에 지나지 않았다. 오로지 그들의 삶에서만 유의미했다. 하지만 낭만주의 시대가 되어 음악가들의 개성이 부각되고 활동 반경이 확대되자, 특정 음악가를 지지하는 사람들까지도 이 생태계의 부산물을 소비하게 되었다. 이것은 '재미'라 불리는 달콤한 열매였다. 낭만주의 시대의 라이벌 관계는 보는 이들에게 팝콘각이요, 때론 치맥을 부를 만큼 흥미로웠다. 이제 작곡가들끼리의 대립 구도는 개인의 차원을 뛰어넘어 팬덤의 싸움으로까지 번지게 된다.

팬덤이 형성되자 이 생태계 속으로 또 다른 이가 찾아왔으니, 바로 언론이었다. 마치 먹잇감을 노리는 맹수처럼, 언론은 이 재미진 싸움을 부채질하며 각 두 진영 간의 골을 더욱더 깊게 만들었다. 한때 서로를 깊이 존중하는 동료 관계였으나 팬덤과 언론의 합공에 떠밀려 껄끄러운 관계가 되어버린 비운의 작곡가 둘을 소개한다.

주인공은 드뷔시(1862~1918)와 라벨(1875~1937)이다. 이 둘을 라이벌로 묶는 공통분모는 무엇이었을까? 큰 틀에서 보면 19세기 말 20세기 초를 대변하는 프랑스의 인상주의 작곡가라는 점일 것이다. 하지만 이 둘의 행보를 조금 더 자세히 들여다보면 이들이 닮아도 너무 닮았다는 사실에 놀라게 된다. 이 둘은 라이벌의 필요조건, 즉 공통분모가 많다 못해 촘촘하기까지 하다. 대등한 실력을 지닌 동시대인인 데다가 출신 학교 및 주력 장르까지 유사하니 말이다. 드뷔시와

라벨은 모두 파리음악원 출신이고, 처음에 피아노로 시작해서 후에 작곡으로 전향했다. 파리음악원 재학 시절 권위와 전통에 악성 알레르기를 지닌 점까지 똑 닮아서 교수들과의 불화가 잦았다.

뿐만 아니라, 약속이나 한 듯이 특정 시기(1900~1918) 동안 피아노곡 작곡에 주력했고, 이들이 활동했던 벨 에포크(Belle Epoque) 시대의 문화적 특수를 톡톡히 누렸다. 이 둘이 새로운 음악에 눈을 뜨게 된 계기도 파리세계박람회에서 들은 인도네시아의 가멜란(Gamelan) 음악으로 동일했다. 이들이 기초하고 있는 상징주의 문학도, 당시 파리에서 활발한 활동을 펼쳤던 림스키 코르사코프, 무소륵스키, 보로딘과 같은 러시아 음악가들의 음악도 이 둘의 공통적인 음악적 기반이었다. 이 정도면 라이벌이 될 조건은 충분하다. 이제 본격적인 라이벌 구도의 형성 과정을 살펴보자. 발단은 이러했다. 라벨의 몇몇 초기작에서 드뷔시의 흔적이 슬쩍슬쩍 비쳤다. 드뷔시는 라벨보다 연배가 높고, 이미 인상주의 스타일의 작품들로 굳건한 입지를 다진 터였다. 그러자 후발주자 라벨에게 '드뷔시의 모방가'라는 꼬리표가 따라붙기 시작했다.

이에 대해 라벨은 많은 예술가들이 이전 시대의 대가들의 작품들을 공부하며 자신의 기법을 발전시키듯, 자신에게 드뷔시도 그러한 존재 중 하나일 뿐이라고 해명했다. 같은 방식으로 곡에 따라 모차르트(「피아노 콘체르토 G장조」)와 리스트(「물의 유희」)에 영향을 받았노라고 당당히 밝혔다.

하지만 언론이 이 논쟁에 끼어들면서 둘의 관계는 걷잡을 수 없이 소원해져만 갔다. 당시 유명한 음악평론가 피에르 랄로는 「르 탕(Le Temps)」이라는 잡지에 라벨의 작품 중 드뷔시의 영향이 짙게 나타난 부분들을 발췌하여 기고하였다. 그것도 무려 3년에 걸쳐서. 그 결과 라벨은 드뷔시의 표절자라는 치명적인 이미지를 떠안았다. 그런데 이번에는 드뷔시가 라벨을 표절했다는 논란이 일어났다. 드뷔시의 「그라나드의 저녁」이란 작품이 라벨의 「귀로 듣는 풍경」의 하바네라 악장과 닮았다는 것이었다. 동일한 인상주의 노선을 택했던 드뷔시와 라벨 사이에는 이러한 표절 논쟁이 끊이질 않았다.

그런데 정말 운명의 장난 같은 사건이 일어나고 만다. 때는 1913년, 상징주의 문학의 거장 스테판 말라르메가 새 시집을 출판한 시점이었다. 드뷔시와 라벨 모두 상징주의 시에 깊이 관여한 터라 자연스레 시집 중 시 몇 편을 골라 작업을 해야겠다고 마음먹은 상태였다. 하지만 하필이며 두 사람이 고른 시 두 편 즉, 「한숨(Soupir)」, 「허무한 바람(Placet Futile)」이 겹치는 어처구니없는 일이 일어났다. 드뷔시는 위의 시 두 편을 포함하고 있는 「스테판 말라르메에 의한 세 편의 시」라는 작품을 먼저 발표했다.

하지만 말라르메 측으로부터 이 시들의 사용에 대해 허락받은 것도, 작품을 먼저 끝낸 것도 라벨이었다. 라벨이 두 편의 시에 대한 권리를 가지고 있었기 때문에 드뷔시에게는 나머지 한 편의 시, 「부채(Eventail)」만 허락한 상태였는데 드뷔시는 그만 출판을 감행해버렸

다. 참으로 얄궂은 일들의 연속이 아닐 수 없다. 이 껄끄러운 일은 라벨이 말라르메 측에 드뷔시의 시 사용권을 허락해달라고 요청함으로써 일단락되었다.

과연 이 둘의 라이벌 관계는 어디까지 영향을 미쳤을까? 과연 두 사람의 불꽃 튀는 관계를 노린 마케팅은 없었던 것일까? 결론부터 말하면, 있었다. 드뷔시와 라벨의 경쟁 뺨치게 거센 경쟁을 펼쳤던 두 악기사가 있었는데, 하나는 리스트의 악기로 널리 알려진 에라르였고 다른 하나는 쇼팽을 뮤즈로 삼은 플레옐이었다.

플레옐사의 오너였던 귀스타브 리옹은 1894년에 당시로서는 매우 획기적이었던 크로마틱 하프를 기획하여 제작에 들어갔고, 마침내 1897년에 페달 없는 하프로 특허를 받았다. 기존의 스탠더드 하프는 현의 수가 46개에 불과해 페달을 사용해 반음 간격의 음들을 낼수 있었다. 하지만 플레옐사의 야심작 크로마틱 하프는 페달 없이도 모든 반음들을 연주할 수 있었다. 무려 76개의 현이 이미 반음 간격으로 세팅되었기 때문이다.

실제로 이러한 악기가 고안된 것은 시대적인 흐름에 따른 필연적 결과였다. '크로마틱'이란 반음계를 의미한다. 19세기 말의 음악 어법이 빈번한 반음계를 사용하는 쪽으로 변모하자 반음계 연주를 보다쉽게 하기 위해 탄생한 것이 크로마틱 하프였다. 플레옐사는 이를 위해 대대적인 홍보의 필요성을 느꼈다. 기존의 페달 하프의 맞수로 야심차게 내놓았지만, 페달 하프의 입지가 너무 탄탄하여 이 악기로

돌아서게 만드는 일은 생각보다 쉽지 않았다. 결정적인 승부수를 띄워야 했다.

리옹이 판단하기에 가장 중요한 것은 악기의 수요를 창출해내는 것이었고, 이를 위해서는 레퍼토리가 필요했다. 그래서 그는 후한 금전적 보상이라는 약속을 들고 드뷔시를 찾아갔다. 리옹의 목적은 단 하나, 크로마틱 하프의 강점을 잘 살리면서 오직 이 악기로만 연주가 가능한 곡을 확보하는 것이었다. 마침 생애 최대의 재정난에 허덕이고 있던 드뷔시로서는 마다할 이유가 없었다. 새로운 악기의 가능성을 타진해볼 수 있다는 점 또한 드뷔시의 흥미를 자극했다.

이렇게 해서 탄생한 곡이 드뷔시의 「신성한 춤과 세속적인 춤」 (1904)이다. 이 작품은 하프와 오케스트라 반주가 절묘한 조화를 이루는 곡으로 오늘날 대표적인 하프 레퍼토리 중 하나로 꼽힌다. 과연 이 곡은 소기의 목적 달성에 얼마나 기여했을까? 의도대로라면 부동의 크로마틱 하프 레퍼토리가 되어 있어야 할 텐데, 실제로는 오늘날 페달 하프로 연주되고 있다.

그 이유는 두 가지다. 주된 이유는 두말할 것 없이 드뷔시에게 있다. 앞서도 언급했듯, 리옹이 곡을 의뢰한 의도는 크로마틱 하프로만 연주할 수 있는 작품을 확보하기 위해서였다. 다른 악기로의 교차 연주가 가능한 곡이라면 굳이 곡을 의뢰할 이유가 없으니까. 드뷔시는 애타는 리옹의 마음을 정녕 몰랐던 것일까? 악보에 그만 페달 하프나 피아노로도 연주 가능하다고 써넣은 것도 모자라, 이 곡

을 투 피아노 버전으로까지 만들고 후에는 페달 하프 버전으로까지 만들었다.

이 버전이 나온 이후로 더 이상 이 곡이 크로마틱 하프로 연주되는 일은 없게 되었다. 참으로 드뷔시답다. 하지만 악기가 지닌 결함도 상당했기에 드뷔시의 잘못만으로 치부할 수는 없지 않을까? 애초부터 드뷔시는 이 악기에 별 믿음이 없었던 것 같다. 특히 페달 하프에 비해 약한 소리를 마음에 들어 하지 않았다. 크로마틱 하프는 반음 연주와 전조가 용이하다는 장점이 있었지만, 구조적으로 소리가 약할 수밖에 없었다. 페달 하프에 비해 현의 수도 30여 개가 더 많고 모든 현이 두 줄로 이루어져 있었기 때문이다. 현의 프레임이 지지할 수 있는 힘의 한계 때문에 현의 수가 많으면 장력이 약해질 수밖에.

뿐만 아니라 76개의 현을 담기 위해 악기의 크기가 비대해진 것은 물론이요, 달라진 현의 배열도 연주자를 매우 혼란스럽게 했다. 바뀐 현의 배열에 따라 핑거링도 달라져야 하니 기존 하프 연주자들에게는 흡사 새 악기를 배우는 것이나 다름없었다.

어디 불편한 점이 이것뿐이었을까? 늘어난 현의 수 때문에 조율 시간도 너무나 길어졌다. 연주하는 시간보다 조율에 쏟는 시간이 더 많다는 우스갯소리가 생길 정도였다. 그리고 크로마틱 하프를 역사의 뒤안길로 보내버렸던 결정적인 한 방은 하프의 백미라 할 수 있는 글리산도가 C장조에서밖에 안 된다는 것! 이것은 치명타였다.

한편, 플레옐사가 크로마틱 하프의 프로모션을 위해 드뷔시에게 곡을 의뢰하자 경쟁사 에라르사도 맞불을 놓았다. 에라르사의 파리 지부 디렉터 알베르 블롱델(Albert Blondel)은 1904년 드뷔시의 「신성한 춤과 세속적인 춤곡」이 발표되자 곧바로 라벨에게 접근했다. 에라르사의 목적도 단 한 가지, 그들의 주력 상품인 더블 액션 페달 하프의 프로모션이었다. 에라르사가 더블 액션 메커니즘으로 특허를 받은 것은 1810년이지만, 1900년대 초까지도 이 메커니즘은 지속적으로 개선되는 과정 중에 있었다. 에라르사는 자신들의 하프가 지닌 무한한 가능성을 세상에 선보임과 동시에, 드뷔시를 통해 선방 중인 경쟁사를 견제할 필요가 있었다. 당시 드뷔시에 필적할 만한 상대로 라벨만한 이가 또 있었을까?

이렇게 해서 손에 땀을 쥐게 하는 드뷔시 vs 라벨의 타이틀 매치가 성사되었다. 이미 드뷔시는 20세기 하프 명곡 중 하나인 「신성한 춤과 세속적인 춤곡」을 내놓은 상태였다. 과연 라벨도 이에 필적할 만한 작품을 써낼 수 있을지가 관전 포인트였다. 라벨은 사람들의 기대를 저버리지 않고 장차 20세기 하프 명곡의 반열에 오를 작품으로 화답했다. 바로 「서주와 알레그로」(1905)라는 역작이다.

사실 위대한 작품은 작곡가의 오랜 고민과 피나는 노력 끝에 탄생할 때가 많다. 또 그래야만 할 것 같다. 하지만 이 곡이 탄생하는 데까지 걸린 시간은 고작 8일. 라벨은 거부할 수 없는 강렬한 창작열에라도 휩싸였던 것일까? 라벨은 마치 슈퍼카의 엔진이라도 장착

한 양 폭발적인 속도로 곡을 써내려갔다. 라벨이 한 음악평론가에게 쓴 편지에 의하면, 3일 밤을 새워 가며 일주일간 미친 듯이 작업했다고 한다. 라벨이 이렇게 빨리 작업할 수밖에 없었던 데는 이유가 있었다. 사실 이 곡을 의뢰받은 1905년은 라벨의 생애에서 아픈 상처로 점철된 해였다. 그는 1901년부터 매년 '로마 대상' 작곡 부문에 응모했지만 번번히 낙선하는 수모를 겪었다. 라벨의 음악성이 부족해서가 아니라 심사위원단의 보수적인 성향 때문이었다. 그들은 라벨의 급진적인 음악 어법, 다시 말해 자신들이 가르친 방법과는 동떨어진 라벨의 작풍을 인정하려 들지 않았다. 그들에게 라벨은 그저 이단아에 불과했다.

1905년에 로마 대상 심사위원들의 노골적인 '안티 라벨'의 성향이 다시 한 번 수면 위로 불거지는 사건이 벌어졌다. 라벨은 1905년에도 어김없이 로마 대상 콩쿠르 작곡 부문에 참여했다. 무려 다섯 번째 시도였다. 하지만 결과는 참담했다. 예선전 탈락이라는 뜻밖의 결과가 나왔기 때문이다. 당시 라벨은 로마 대상의 수상과 무관하게 「물의 유희」, 「현악 사중주 F장조」 등으로 이미 음악성을 인정받고 있던 터라 라벨의 예선 탈락 소식은 음악계를 발칵 뒤집어놓았다.

심사위원들이 라벨을 일부러 탈락시킨 정황이 포착되자 언론은 사건을 대서특필했고, 급기야 파리음악원의 원장 테오도르 뒤부아가 사임하게 되었다. 후임으로 가브리엘 포레가 새 원장으로 취임하면서 파리음악원은 대대적인 인적 쇄신 작업에 들어가게 된다.

로마 대상을 둘러싼 일련의 사건들은 라벨에게 많은 상처를 안겨 주었다. 그래서 라벨은 아픈 기억을 털어버릴 겸 친구들과 긴 여행을 떠나고자 했다. 그런데 하필 곡의 의뢰가 들어온 때가 출발을 목전에 둔 시점이었다. 라벨은 정해진 휴가 일정과 로마 대상 사건으로 심란한 와중에도 작곡을 수락했다. 여행을 온전히 즐길 수 있는 유일한 방법은 어떻게든 출발 전까지 곡을 완성하는 것이었으니까. 라벨은 전력을 다해 곡 작업에 매진했고 전무후무한 스피드로 곡을 마무리할 수 있었다.

8일 만에 초인적으로 완성된 이 곡은 대중과 평단으로부터 어떠한 평가를 받았을까? 「서주와 알레그로」에 대한 대중의 반응은 대체로 호의적이었다. 하지만 평단의 반응은 싸늘했다. 결론부터 말하면 하프가 지나치게 '나댄다'는 것이었다. 글리산도도 너무 많고, 솔로도 너무 많아서 억지스럽다는 것이 주된 이유였다. 특히 「서주와 알레그로」의 수용에 큰 영향을 끼쳤던 평론가 루이 랄로아(Louis Laloy)는 "곡에 하프가 들어가서 잃는 것보다 하프가 빠졌을 때 얻는 이득이 더 클 텐데."라고 말했을 정도로 라벨이 하프를 다룬 방식에 매우 부정적이었다.

하지만 이것은 어디까지나 당시 평론가의 시각일 뿐, 이 같은 비판이 오늘날 이 작품이 지니는 의미를 퇴색시킬 수는 없을 것이다. 이 곡에서 확연히 느낄 수 있는 점은 확실히 하프가 곡의 중심이며, 오늘날 우리가 기대하는 하프의 모든 주법들이 총망라되었다는 점

이다. 라벨은 이 곡을 하프, 플루트, 클라리넷, 그리고 현악 4중주라는 다소 생소한 조합으로 작곡했다. 이 모든 악기들 속에서도 하프는 음향적으로 전혀 밀리지 않으며 센터로서의 화려한 존재감을 드러내고 있다.

라벨은 이 곡을 통해 이전 시대의 어느 작곡가도 이루어내지 못했던 위대한 일을 이루어냈다. 늘 오케스트라의 변방에서 쥐죽은 듯 있던 하프를 무대 중앙에서 화려한 스포트라이트를 받게 해주었으니 말이다. 사실 하프 연주자들에게는 무대 위에서 기량을 맘껏 뽐낼 레퍼토리가 많지 않다. 그런 상황에서 라벨의 「서주와 알레그로」는 하프 연주자들의 오랜 갈증을 해결해준 단비이자, 더없이 소중한 보석 같은 작품이다. 물론 이 곡은 비르투오적이며 연주하기 매우 어렵다. 하지만 하프가 낼 수 있는 여러 가지 테크닉과 다양한 음색을 구현할 수 있다는 점에서 하프의 매력을 최대치로 끌어내준 곡이라고 할 수 있다.

이 작품을 통해 볼 수 있는 라벨의 위대한 점 중 하나는, 하프의 테크닉과 음색 면에서 참고할 만한 작품이 거의 전무하다시피한 상황에서 이 곡을 작곡했다는 것이다. 라벨은 그야말로 하프의 신세계를 일구어낸 개척자요 선구자가 아닐 수 없다. 성공적인 하프 쇼케이스를 마친 라벨. 과연 이 하프 전쟁에서 승자는 누구일까? 드뷔시의 작품은 크로마틱 하프뿐 아니라 에라르사의 더블 액션 하프으로도 연주가 가능하고 오늘날에는 거의 더블 액션 하프로 연주

된다. 하지만 라벨의 곡은 크로마틱 하프에서 연주가 불가능하다는 사실. 이로써 하프를 둘러싼 2차 라이벌전은 라벨의 압승으로 막을 내렸다.

성경 속의 하프, "수금으로 여호와를 찬양하라!"

성경을 읽다 보면, 고대 이스라엘 백성의 삶 속에 자리했던 풍성한 음악에 놀라게 된다. 고대 이집트와 고대 그리스 문화가 화려한 시각 예술을 꽃피웠다면, 고대 이스라엘 문화를 특징짓는 것은 음악이었다.

왜 고대 이스라엘에서는 다른 고대 문화권처럼 시각 예술이 발전하지 못했던 것일까? 이유는 단 하나, 고대 이스라엘은 '우상 숭배'가 철저히 금지되었던 사회였기 때문이다. 하나님이 이스라엘 백성에게 누누이 경고하신 내용도, 가장 싫어하시는 것도 결국은 우상 숭배 문제로 귀결된다. 하나님께서 간절히 바라는 것은 그들이 자신을 버리고 우상 숭배에 빠지는 과오를 범하지 않는 것이었다.

인간은 시각적인 이미지를 통해 많은 정보를 인지하지만, 오히려 보는 것에 의해 지배당하기도 한다. 이미지는 간교한 생명체와도 같아서 인간의 욕망을 자극하고, 보는 것을 믿게 만드는 등 인간을 현

혹시킨다. 인간이 보이는 것에만 집착하면 보이는 세계를 넘어선 신의 섭리와 능력을 믿지 못하기 쉽다. 이처럼 시각은 때로 영적인 세계를 가리는 걸림돌이 되기도 한다. 그렇다면 신께서 보이는 것 대신 사용한 매개체는 무엇이었을까? 그것은 '소리'였다.

사실, 기독교 문화는 '소리'에 기초하고 있다. 하나님은 말씀, 즉 소리로 이 세상을 창조하셨고, 예수님께서도 말씀을 통해 성난 호숫가를 잠잠케 하셨다. 기독교에서 무언가를 성취하는 방법은 행위가 아닌 말씀의 선포와 명령에 있다. 이렇듯 소리에는 신의 뜻이 이 땅 가운데 물리적으로 구현되는 강력한 힘이 깃들어 있다. 따라서 고대 이스라엘의 문화는 소리를 바탕으로 한 문화였다.

고대 이스라엘 백성들은 적국과의 살벌한 전쟁을 벌일 때도 군대가 아닌 거룩한 예복을 입은 찬양대를 앞서 보냈으며, 견고한 여리고 성도 무력이 아닌 나팔 소리로 무너뜨렸다고 성경은 말하고 있다. 관련 구절들을 읽다 보면 자연스레 다양한 악기들의 이름도 함께 접하게 된다. 비파, 퉁소, 나팔, 피리, 삼현금, 양금, 제금, 현악, 소고 등······.

그렇다면 성경에 가장 많이 등장하는 악기는 무엇일까? 그것은 하프이다. 당시 중동 지역에서 하프가 널리 연주되었음을 반영하는 것이리라. 하지만 단지 유행했던 악기라고만 보기에는 성경 속 하프의 위상이 매우 특별하다. 하프는 창세기, 사무엘상, 사무엘하, 열왕기상, 열왕기하, 역대상, 역대하, 느헤미야, 욥기, 시편, 이사야, 에스

겔, 다니엘서, 고린도전서와 요
한계시록 등, 신약과 구약 곳곳
에서 언급된다.

우선, 성경 속 하프가 가장
먼저 등장한 창세기로 가보자.
"그 아우의 이름은 유발이니 그
는 수금(하프)과 퉁소를 잡는 모
든 자의 조상이 되었으며(창세기 4
장 21절)" 창세기는 아담의 7대손
인 유발을 하프의 창시자로 언
급하고 있다(참고로 하프는 우리말 성경으

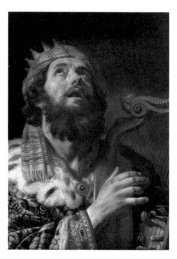

17세기 네덜란드 화가 헤릿 판 혼소스트가
그린 「하프를 연주하는 다윗왕」(1622).

로 수금, 비파, 거문고 등 다양한 악기로 번역된다). 성경에는 유발이 어떻게 악기를 연
주했으며, 그의 실력은 어떠했는지, 또한 어떤 용도로 하프를 연주
했는지 등에 관한 구체적인 정보는 기록되지 않았다. 하지만 이후에
등장하는 하프 관련 구절들은 하나같이 하프가 지닌 놀라운 영적
인 힘에 주목하고 있다. 성경 속 하프가 상징하는 바는 실로 다양하
다. 첫째로 하프는 하나님의 임재(임하심)를 상징한다.

"이제 내게로 거문고 탈 자를 불러오소서 하니라. 거문고 타는
자가 거문고를 탈 때에 여호와께서 엘리사를 감동하시니".
— 열왕기하 3:15

엘리사는 하나님의 음성을 듣고 백성들에게 전달해주는 역할을 띤 선지자였다. 그는 하나님의 음성을 듣기에 앞서 하프 연주가 울리도록 하였다. 신을 초청하기 위해 일종의 무드(mood) 조성이라고 볼 수 있다. 하나님은 하프가 연주되는 가운데 엘리사에게 임하셨고, 엘리사는 이때 들은 하나님의 음성을 사람들에게 전했다. 이렇듯 하프는 선지자들이 하나님의 음성을 듣게 해주는 거룩한 매개체였다.

하프는 또한 치유의 악기였다. 악신이 들었던 사울 왕이 다윗의 하프 연주를 듣고 악신으로부터 놓임을 받았다는 이야기는 너무나 유명하다. 또한 성경에는 고대 이스라엘의 2대 왕이자 역사상 가장 훌륭한 왕 다윗이 하프 연주에 능했다고 기록하고 있다. 다윗의 뛰어난 하프 연주 실력을 기술하는 구절은 표면적으로 그의 음악성을 드러낸다. 하지만 하프가 신의 임재를 상징한다는 측면에서 보았을 때 그의 음악성은 곧 영성으로도 치환될 수 있을 것이다. 다윗은 왕이기 이전에 예배자였고, 하나님이 친히 그를 가리켜 '마음에 흡족한 자'라고 칭할 만큼 신과 깊은 영적인 교감을 이루어낸 인물이었기 때문이다.

다윗은 개인적인 차원에서 하나님을 찬양하는 데 그치지 않고 마치 군대를 조직하듯 예배 음악을 체계적으로 조직했다. 오늘날 교회의 성가대와 오케스트라의 역사가 시작되는 지점이다. 그는 성악 파트와 기악 파트를 구분하고, 각 파트의 전문가를 세워 성전에서 찬양하는 일에만 전념하도록 했다. 이들의 수는 모두 288명이었고,

이후 그 숫자가 무려 4,000명까지 늘어났다. 또한 다윗은 찬양과 예배를 골자로 하는 시편을 기록했으며, 시편 곳곳에서 다음과 같은 단골 구절을 만나볼 수 있다.

"수금(하프)으로 여호와를 찬양하라!"

종합해보면 하프는 영성과 밀접한 관련이 있다. 하프는 신의 임재를 상징하고, 신의 임재가 있을 때 치유와 예언 사역이 함께 일어난다. 앞서 살펴본 성경 속 이야기들은 모두 구체적인 사례와 함께 이 세 가지 연결 고리를 잘 드러내고 있다.

'아일랜드의 자존심' 기네스 맥주가 하프를 사랑한 이유는?

세상엔 수많은 조합이 있다. 소금과 후추, 바늘과 실, 오징어와 땅콩과 같은 불가분의 조합이 있는가 하면, 전혀 어울릴 것 같지 않은 생뚱맞은 조합도 있다. 그중 하나가 바로 '맥주와 하프' 아닌가 싶다. 맥주와 치킨 대신에 맥주와 하프라는 기묘한 결합은 어디서 비롯되었을까? 아일랜드의 자존심이자 흑맥주의 대명사인 기네스는 1862년부터 지금까지 하프를 로고로 사용해왔다. 맥주 회사와 하프의

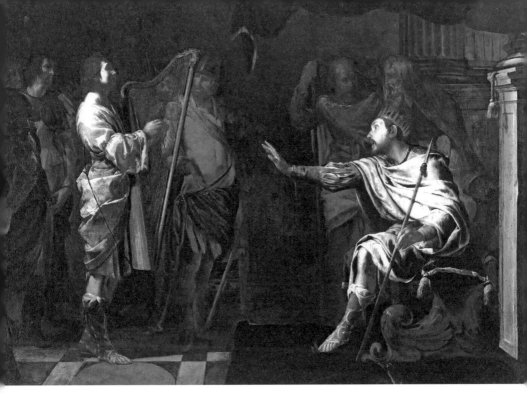

사울의 악신을 쫓는 다윗.

상당히 생경한 조합은 어디서 비롯되었을까? 그 답을 찾기 위해서는 맥주가 아닌 기네스사가 세워진 나라, 즉 아일랜드에 초점을 맞추어야 한다. 그 이유는 아일랜드를 대표하는 악기가 바로 하프이기 때문이다.

아일랜드에 언제부터 하프가 자리 잡았는지에 관해서는 정확하게 알려진 바가 없다. 구전과 문학 속에 등장한 내용을 토대로 6세기 또는 그 이전으로 유추할 따름이다. 중세 아일랜드에 살았던 여러 민족 중 하나인 게일족 전통에 따르면, 모든 부족에는 상주 하프 연주자가 있었다고 한다. 이들은 부족 리더들을 위한 애가(哀歌)를 작

곡하고 전쟁터에 반드시 동행하는 등 늘 부족 생활의 중심에 있었다. 자연히 이들을 향한 사람들의 존경심은 매우 특별했고, 이 전통은 현재까지도 이어져 아일랜드에서는 하프 연주자들의 위상이 매우 높다.

아일랜드와 다른 나라의 하프 연주자들 간에는 연주 주법 면에서도 큰 차이가 있다. 전통적인 아일랜드의 하프 연주자들은 손가락이 아닌 긴 손톱으로 연주했다. 이들의 손톱에는 전쟁의 명운도 달려 있었다. 그렇기에 하프 연주자들의 소중한 손톱은 특별한 보호 대상이 되어 브레혼법(기원전 5, 6세기에 제정되어 17세기 영국의 법으로 대체될 때까지 아일랜드에서 사용되었던 법)의 비호를 받았다.

아일랜드와 우리나라는 어떤 면에서 비슷한 역사를 지니고 있다. 두 나라 모두 수많은 외세의 침입을 겪고 열강에게 정복을 당했다는 점에서 그러하다. 8세기 말부터 아일랜드를 침략해오기 시작한 바이킹(노르만족)은 장장 200여 년 동안 아일랜드를 괴롭혔다. 오늘날 아일랜드의 수도 더블린도 바이킹이 852년에 아일랜드 정복을 위해 거점으로 삼은 도시였다. 사실 바이킹 침략 전까지 아일랜드는 서로마 제국이 멸망하고 게르만족이 이동하면서 많은 학자와 성직자들이 유입되어 나름의 문예 부흥기를 누리고 있었다. 하지만 바이킹의 침략과 약탈이 이어지면서 아일랜드만의 고유한 문화와 빛나는 학문적 전통은 산산이 부서지고 말았다.

마침내 바이킹을 몰아내고 드디어 평화가 지속되나 싶었는데 이

것도 잠시, 곧이어 잉글랜드의 침략이 이어졌다. 우리나라의 일제 강점기는 35년에 불과하지만, 아일랜드는 12세기에 잉글랜드에게 정복당한 이래 1922년에 독립하기까지 무려 800여 년을 식민지로 보냈다. 사실 영국은 아일랜드를 영국 본토의 일부로 간주했다. 하지만 영국의 본토라는 말이 무색하리만큼 대우는 하늘과 땅 차이였다. 800년 동안의 지배와 수탈, 그리고 아일랜드인을 야만인 취급하는 영국인들의 의식은 아일랜드를 식민지로 보는 것과 별반 다르지 않았다. 당연히 영국인에 대한 아일랜드인의 감정도 고울 리 없다. 그래서 혹자는 아일랜드를 우리나라에, 잉글랜드를 일본에 비유하기도 한다.

다음 이야기는 잉글랜드의 침략자가 아일랜드를 염탐하며 남긴 기록 중 일부이다. 이들의 눈에 비친 중세 아일랜드는 문명과는 한참 먼 상태였던 것 같다. 1185년 아버지 헨리 2세의 명으로 아일랜드 워터포드에 도착한 영국의 존 왕자는 당시 아일랜드인들의 생활상에 적잖이 충격을 받았다. 그가 받은 첫인상은 '야만적'이란 단어 하나로 수렴될 수 있었다. 의복은 물론이요, 감당 못할 만큼 길고 지저분한 머리와 수염에 그만 고개를 절레절레 젓고 말았다. 그가 보기에 아일랜드인은 게으르고 문명화가 덜된 열등한 족속임이 분명했다.

하지만 이들이 고도로 문명화되었다고 느끼게 된 계기가 있었다. 반전의 계기는 하프였다. 존 왕자는 아일랜드인들의 하프 연주 스킬

을 보고 놀라움을 감출 수 없었다. 이들은 그가 봐온 그 어느 민족보다도 하프 연주에 능했다. 두 눈으로 직접 목격한 '야만성과 문명'의 이질적인 조화 앞에 어안이 벙벙할 따름이었다.

당시 헨리 2세의 명을 받고 존 왕자와 동행했던 웨일스의 제럴드는 아일랜드에서의 경험을 담아『아일랜드의 지형』과『아일랜드 정복』이라는 저서를 남겼고, 이를 통해 아일랜드인의 뛰어난 하프 연주 능력이 전 유럽에 퍼졌다. 이때부터 아일랜드=하프라는 아이코닉한 관계가 성립하게 되었다.

아일랜드인의 심장 속에는 오래전부터 하프가 살아 숨 쉬고 있었다. 오늘날까지도 아일랜드인이 사랑해 마지않는 뛰어난 왕에 관한 이야기다. 성경 속 다윗 왕처럼, 아일랜드에도 하프에 능했던 왕이 있었다. 그는 1006년 아일랜드를 최초로 통일한 브라이언 보루(Brian Boru, 941~1014) 대왕이었다. 그가 살았던 시절 아일랜드 인구는 50만 명에 불과했지만, 이들을 다스리던 왕은 30명에 달할 정도로 나라가 심하게 분열되어 있었다. 바이킹들은 이런 어지러운 상황을 노려 끊임없이 아일랜드를 공격해 왔다. 브라이언 보루도 바이킹 침입의 피해자였다. 그는 바이킹의 공격으로 그만 어머니를 잃고 말았다. 이 사건은 보루의 마음에 복수의 불을 지펴 일평생 바이킹을 물리치는 데 헌신하는 계기가 됐다.

그가 아일랜드의 통일과 평화에 이바지한 내용은 현재까지도 여러 이야기와 노래를 통해 전해지고 있다. 중세로부터 전해지는 켈틱

하프는 현재 10여 대 정도가 남아 있다. 이 중 가장 오래된 하프이자 아일랜드 문장의 직접적인 모티브가 된 하프는 '브라이언 보루 하프'라고도 불린다. 기네스사가 로고로 삼은 하프가 바로 '브라이언 보루 하프'이다. 이 악기는 현재 더블린의 트리니티 대학에 전시되어 있다.

브라이언 보루 하프는 기네스사 외에도 대통령의 직인을 비롯해 정부의 공식 문서, 여권 및 아이리시 유로 코인, 아일랜드 국립대학의 상징이 되었다. 이렇게 국가적인 상징을 비즈니스에서 마다할 이유가 없을 것이다. 기네스사를 비롯하여 저가 항공사 라이언 에어(Ryan Air)도 하프를 로고로 사용하고 있다.

하프는 이처럼 아일랜드인의 삶 곳곳에 스며들어 '아일랜드다움'을 드러내고 있다. 하지만 아이러니하게도 하프가 공식적으로 아일랜드의 상징이 될 수 있었던 것은 영국의 헨리 8세 덕분이었다. 그는 1541년 자신을 아일랜드의 왕으로 선포하면서 국내외에 널리 알려진 아일랜드 하프의 위상을 반영해 하프를 공식 문장으로 택했고, 이는 곧바로 화폐에도 적용되었다. 이렇게 너도나도 하프 심벌을 사용하게 되면 이들 사이에 로고를 둘러싼 충돌은 안 생겼을까? 물론 많았을 것이다. 기네스사도 로고 사용 문제에서 자유로울 수 없었다.

1759년에 기네스의 창립자 아서 기네스(Arthur Guinness)는 계약금 100파운드에 버려진 양조장을 인수했다. 조건은 9,000년간 매년 45

파운드를 지급하는 것. 본격적인 생산에 들어간 기네스는 회사 설립 10년 만에 영국으로 수출을 시작하며 입지를 다져나가게 된다. 기네스사로서는 100년 이상 성공 가도를 달리면서 자신의 브랜드 이미지를 확실히 할 필요가 있었다. 그래서 1862년 아일랜드의 상징인 켈틱 하프를 로고로 택했고, 이후 1876년에는 상표로 등록했다. 하지만 1922년에 청천벽력 같은 일이 벌어졌다. 아일랜드 정부가 독립하면서 정부의 공식 문장으로 선정한 것이 기네스사가 로고로 사용해온 켈틱 하프였던 것이다. 기네스사 입장에서는 탄탄하게 쌓아올린 회사 이미지가 한 번에 날아가버릴 수도 있는 절체절명의 위기의 순간이었다. 수많은 상대 중 왜 하필 정부인지.

기네스사에서는 꼼짝없이 로고를 빼앗길 수도 있는 상황이었다. 하프를 포기하자니 150년이 넘는 회사가 타격을 받을 것이고, 그렇다고 정부의 뜻을 거스를 수는 없고. 기네스사의 고민은 깊어져만 갔다. 그러다가 뜻밖의 묘수를 찾아냈다. "유레카!" 하프 모양의 좌우를 바꾸면 복잡했던 문제가 간단히 해결될 수 있었다. 마치 거울을 보는 것처럼 말이다. 이에 아일랜드 정부는 한발 양보하여 기네스사의 로고를 유지하게 하고 정부가 기네스사와 반대 방향의 로고를 사용하기로 했다. 이 둘을 구별하는 방법은 간단하다. 기네스사의 하프는 왼쪽이 직선(공명통)이고, 아일랜드 국장 하프는 오른쪽이 직선이다.

다운힐 하프, 눈먼 하프 연주자의 불멸의 혼

기네스사 창립자 아서 기네스가 처음 사들인 세인트 제임스 게이트(Saint James's Gate) 양조장 자리에는 현재 기네스 스토어 하우스가 들어서 있다. 2000년에 개장한 이후 더블린에서 가장 핫한 여행지로 등극하여, 현재까지 약 2,000만 명의 여행객이 다녀갔다고 한다.

이곳에 전시된 다른 주요 아이템으로는 기네스사의 심장이라 할 수 있는 다운힐(Downhill) 하프가 있다. 이 하프는 1702년에 코맥 오켈리(Cormac O'Kelly)가 제작했다. 헤드가 매우 높은 독특한 디자인을 지니고 있으며 현은 모두 30개로, 가장 긴 것이 97센티미터에 달한다. 기네스사에서는 수많은 하프 중 왜 이 하프를 전시하고 있을까? 이 하프에는 유명한 하프 연주자의 이야기와 함께 아일랜드의 혼이 담겨 있기 때문 아닐까?

하프 연주자 데니스 헴슨(Denis Hempson, 1695~1807)은 유명한 아일랜드의 전통 하프 연주자로 3살 때 천연두로 장님이 되었다. 12살에 하프를 배우기 시작하여 18살부터 전문 하프 연주자의 길로 들어선 이후 100살이 넘는 나이까지 하프를 연주했는데, 그가 평생 연주했던 악기가 다운힐 하프였다. 이 악기와의 운명적 만남은 후원자들 덕분에 이루어질 수 있었다. 헴슨이 18살 되던 해에 지역의 후원자 3명으로부터 악기를 선물받은 이래, 하프는 곧 그의 인생 자체가 되어버렸다. 심지어 임종 시까지 그의 손에는 이 하프가 쥐어져 있었다고 한다.

그런데, 왜 일개 하프 연주자의 하프가 기네스사에서 사들여 심혈을 기울여 보존할 만큼 중요한 걸까? 앞에서 중세 아일랜드의 하프 연주자들은 기량 면에서 타국의 어느 연주자들보다 뛰어나다고 이야기했다. 한때 아일랜드인의

삶 곳곳에서 볼 수 있는 흔한 존재였지만 18세기가 되자 상황은 급변했다. 아일랜드의 자존심이던 하프 연주자들이 대거 사라질 위기에 처하게 되었다. 게다가 이들이 연주하는 음악은 기보 없이 구전으로 전해져오고 있어서 특단의 조치가 필요했다. 이에 1792년에 '벨파스트 하프 페스티벌'이 열렸다.

벨파스트 워링 스트리트(Belfast Waring Street) 회의룸에서 열린 이 행사는 장차 아일랜드 전통 하프 음악을 길이 보존할 역사적인 순간으로 기록된다. 목적은 단 하나, 아일랜드 최후의 하프 연주자들을 한데 모아 그들의 음악을 기록하여 보존하는 것이었다. 이 역사적인 과업은 에드워드 번팅(Edward Bunting, 1773~1843)이라는 19살 소년의 손에 맡겨졌다. 이날 행사에 참여한 하프 연주자는 모두 10명이었고, 당시 97살이었던 헴슨은 참석자들 가운데 최고령이었다. 100살을 앞둔 노장의 손에서 흘러나오는 음악은 어떠했을까? 그는 다른 참가자들과 달리 긴 손톱을 이용하여 하프를 연주했다. 이는 급속히 사라져가던 아일랜드의 전통적 연주 방식이었다. 다른 말로 '순간 포착하여 길이 남기고 싶어 마지않았던' 바로 그 음악이었다. 이를 듣던 번팅은 분명 온몸에 짜릿한 전율을 느꼈을 것이다.

헴슨은 이 페스티벌을 통해 사라질 수도 있었던 아일랜드의 혼을 후대에 전수했다(번팅은 이 귀중한 행사를 통해 사라져가는 하프 음악을 기록하고 자료 수집과 보완 과정을 거쳐 1796년, 1809년, 1840년에 귀중한 저서 3권을 출판했다). 노장의 숭고한 음악에는 중세부터 이어져온 아일랜드의 혼이 담겨 있었다. 그러자 그가 연주한 다운 힐 하프 역시 역사적 상징물이 되었다.

위대한 하프 연주자의 죽음 이후 이 하프의 운명은 어떻게 되었을까? 악기는

아일랜드 하프 연주의 자존심, 데니스 헴슨.

노년 시절 그를 살뜰히 돌봐주었던 헨리 하비 브루스(Henry Harvey Bruce)의 손으로 넘어가 한동안 그의 가족들의 품에 있었다. 그러다가 20세기 중반 경매를 통해 세상 밖으로 나와 등장한 곳은 바로 더블린의 한 앤티크숍이었고, 1963년 기네스사가 이것을 사들이면서 기네스사의 가족이 되어 기네스 스토어 하우스 박물관에 전시되었다.

이쯤 되면 하프를 대하는 기네스사의 마음은 진심 아닐까? 로고를 둘러싼 정부와의 갈등에서도 하프를 지켜냈고, 1960년 출시한 첫 라거의 이름도 '하프'였다. 또한, 몇 년 전에는 '히어로 하프'라는 이름의 럭셔리한 맥주 탭 디자인을 선보이면서 새로이 브랜드 퍼스낼리티를 구축했다. 진실로, 하프는 기네스사와 운명공동체나 다름 없으며, 회사의 심장 깊숙이 불도장으로 새겨져 있다.

하프를 연주한 왕비,
마리 앙투아네트

20세기 하프 레퍼토리에 빛나는 업적을 남겼던 작곡가들은 두말할 것 없이 드뷔시와 라벨이었다. 이보다 더욱 중요한 것은 1810년 악기 제작자 세바스티앙 에라르의 손을 통해 더블 액션 페달 하프가 탄생한 사건이었다. 드뷔시와 라벨, 그리고 에라르, 이들은 글자 그대로 하프의 신기원을 연 인물들이다. 이들에게는 하프 발전에 혁혁한 공을 세운 점 외에도 또 다른 공통점이 있다. 모두 프랑스인이라는 점이다.

확실히 하프 음악은 왠지 프랑스적인 느낌이 강하다. 악기 개발이 이루어진 곳도, 중요한 레퍼토리를 탄생시킨 곳도 프랑스라면, 이것은 프랑스에서 하프 음악이 매우 유행했다는 의미일 것이다. 그렇다면 프랑스에 하프 음악이 이토록 융성했던 요인은 무엇이었을까? 흥미롭게도 그것은 한 인물이 불러일으킨 사회적 현상이었다.

'빵이 없으면 케이크를 먹으면 되지'라는 돼먹지 않은 명언(?)으로 기억되는 인물이자 단두대의 이슬로 사라진 비운의 왕비 마리 앙투아네트(1755~1793), 바로 그녀로부터 프랑스 하프 음악은 유행하기 시작하였다. 사실, 마리 앙투아네트는 사치와 화려함의 대명사인 동시에 백성의 고통은 안중에도 없는 왕족의 전형으로 묘사되곤 한다. 누가 뭐래도 그녀는 '국고 낭비의 일등공신'이며 '미풍양속의 파괴자'

였다. 하지만 그녀는 원조 '완판녀'이기도 했다. 패션도, 헤어스타일도, 그녀가 하는 모든 것은 유행이 되었으니까.

하프도 마찬가지였다. 마리 앙투아네트가 하프를 연주하자 하프는 이내 프랑스의 젊은 여성들의 '잇 아이템'이 되어버렸다. 무엇이든 쉽게 싫증을 내고 진득하지 못한 그녀의 이미지 때문일까? 하프에 대한 그녀의 열정도 한낱 액세서리에 불과한 것은 아니었을지 다소 미심쩍다.

사실 그녀에 대한 평가는 거의 모든 면에서 부정적이다. 여기엔 악의적인 이미지가 덮어씌워진 면도 많다. 예를 들어 '빵이 없으면 케이크를 먹으면 되지'라는 말도 원래는 루소의 『고백록』에 등장하는 구절이며, 오늘날에는 마리 앙투아네트가 한 말이 아닌 것으로 알려져 있다. 하지만 이 말로 인해 사람들의 뇌리에 박힌 고정관념은 퍽이나 깊다. 그럼에도 그녀가 음악사에 남긴, 특히 하프 음악에 미친 긍정적인 영향력까지 부정적인 이미지에 가려지는 일은 없어야 할 것이다. 그러므로 여기서는 음악에 대해서만은 진심이었던 마리 앙투아네트의 모습을 살펴보고 그녀가 하프 음악에 끼친 선한 영향력에 대해서도 이야기해보자.

음악, 춤, 연기에 뛰어났던 어머니 마리아 테레지아 여제(1717~1780)를 닮아서인지 마리 앙투아네트는 어린 시절부터 음악을 매우 좋아했다. 그녀가 태어나고 자란 합스부르크 제국의 수도 빈은 역사상 가장 화려한 음악의 도시였다. 합스부르크 왕실에서 수많은 음악회

를 보고 자란 그녀가 음악에 남다른 열정을 가졌다는 것은 어찌 보면 당연한 결과이다. 그녀가 후원한 유일한 예술이 음악일 정도로 음악은 그녀의 삶의 큰 축이었다.

마리 앙투아네트는 합스부르크 왕가의 상당히 자유로운 분위기 속에 자랐지만 프랑스 왕가로 시집오면서 이곳의 복잡한 궁정 의식과 예절에 힘들어했다. 옷을 입을 때조차 남들이 보는 앞에서 까다로운 격식과 절차에 의해 입어야 했으니 그녀처럼 자유로운 영혼에겐 이 모든 것이 힘들었을 것이다. 사람들은 마리 앙투아네트가 사치스럽고 방탕하며 '파티 크레이지'일 것이라 생각하지만, 실제로 그녀는 화려한 궁정 생활 대신 소박한 전원생활을 꿈꾸기도 했다. 프랑스 왕비로는 유일하게 자신만의 거처인 프티 트리아농을 선물받고는 가축을 키우고 농사도 지으며 화려한 궁정의 삶과는 대조적으로 소박한 일상을 꾸려나갔다. 물론 거기에 틀어박혀 있으면서 민중들의 비참하고 고달픈 삶에는 손톱만큼의 관심도 없는 왕비라는 이미지는 한층 강해졌지만 말이다.

그녀의 소박한 별궁 프티 트리아농 서재에는 그녀가 가장 좋아했던 악기 하프시코드와 수많은 악보들이 놓여 있었다. 장르는 하프시코드 작품집부터 오페라와 소나타에 이르기까지 매우 다양했다. 숨 막히는 궁정 생활에서 그녀가 위안을 얻을 수 있었던 것은 다름 아닌 음악이었다. 마리 앙투아네트는 프티 트리아농에서 다양한 음악회를 조직했다. 실내 음악부터 오페라에 이르기까지 뛰어난 음악

건반 앞의 마리 앙투아네트.

가들을 초청하여 음악회를 여는 한편, 배우나 연주자로 직접 무대에 오르기도 했다.

마리 앙투아네트는 열정적인 아마추어 연주자이자 강력한 후원자였다. 후원 방식도 남달랐다. '마리 앙투아네트스러웠다'라고나 할까? 마리 앙투아네트는 프랑스 왕실의 절대권력자임에도 불구하고 프랑스 작곡가만을 후원하지는 않았다. 오히려 타국의 다양한 작곡가들을 후원하여 프랑스 왕실 음악의 문호를 개방하였다. 독일 출신으로 빈에서 활동했던 글루크, 나폴리 태생의 피치니, 빈 출신으로 런던에서 활동했던 사키니, 베니스 출신으로 빈에서 활동했던 살리에리 등은 그녀의 신망과 후원을 얻었던 작곡가들이다.

이렇게도 음악을 사랑했던 그녀의 음악성은 과연 어느 정도였을까? 그녀는 일류 연주자급의 수준은 아니더라도 성악과 악기 연주에 상당히 뛰어났다. 특히 악보를 읽는 능력만큼은 전문 음악가들에 비견해도 손색이 없을 정도였다고 한다. 그렇다면 그녀의 음악적 취향은 어땠을지 매우 궁금해진다. 프랑스 왕가의 음악적 취향은 보수적인 프랑스 전통 음악 양식 쪽이었을 수밖에 없지 않을까? 이건 보나마나 '답정너'이다.

당시 프랑스 왕족들이 즐겨듣던 음악은 시대적인 조류와는 상당히 거리가 있었다. 전 유럽을 흥분의 도가니로 몰아넣었던 카스트라토조차 프랑스에서만큼은 명함도 못 내밀었을 정도로, 프랑스에서는 자신들만의 색깔이 분명한 음악 양식이 유행했다. 바로 루이 14

세 때 륄리(Lully)와 라모(Rameau)가 주축이 되어 확립한 프랑스 서정 비극이었다. 이 양식은 음악을 빌려 왕실의 장엄함을 만천하에 공포하는 충실한 선전도구 역할을 했다. 영웅적이고 신화적인 줄거리, 스펙터클한 장관은 무대 위에 펼쳐진 왕실의 모습이나 다름없었다. 그렇다보니 음악적인 스타일은 진지하고 장중하다 못해 무거울 수밖에 없었다.

오스트리아에서 자라 프랑스로 온 마리 앙투아네트로서는 뼛속까지 프랑스인이어야만 비로소 이해가 되는 서정 비극이 낯설고 어색했다. 그녀는 오히려 서정 비극의 대항마, 즉 유머와 풍자를 통해 기존 권위를 전복시키는 내용을 주요 스토리라인으로 하는 코믹 오페라를 선호했다. 일례로, 신분제도에 대한 조롱과 날카로운 풍자로 루이 16세가 상연을 전면 금지했던 모차르트의 「피가로의 결혼」(1786)도 마리 앙투아네트의 끈질긴 설득으로 공연될 수 있었다. 확실히 그녀는 당시 프랑스 왕실 인물들과는 달리 개방적인 사고를 지니고 있었다.

마리 앙투아네트의 음악적 취향 또한 탈권위적이면서도 평범했다. 그녀는 프티 트리아농에 있는 자신의 전용 극장에서 지난 세기부터 부르봉 왕가와 운명을 함께했던 륄리와 라모의 작품을 보기 좋게 걷어차버렸다. 그리고는 그 자리를 글루크, 힌너, 모차르트의 작품들로 채웠다. 평소 직접 무대에 서기를 좋아했던 그녀는 장 자크 루소의 오페라 「마을의 점쟁이」(1752) 중 콜레트 역할을 맡기도 했다.

이 작품은 그녀의 전용 극장에서 자주 올랐던 작품이기도 하다. 이 작품에서 프랑스풍의 장중한 서정 비극과의 교집합은 찾아볼 수 없다. 음악적으로는 전형적인 이탈리아 스타일의 가볍고 쉬운 멜로디가 주를 이루고, 전원을 배경으로 하여 주인공들 역시 소박하다. 마리 앙투아네트의 화려한 이미지와는 달리 소탈한 모습을 엿볼 수 있는 대목이다.

확실히 그녀의 음악적 취향은 프랑스 왕궁으로부터 한참 비켜나 있었다. 하지만 한 가지 얄궂은 점은 그녀가 '여왕'이란 부제가 붙은 하이든의 교향곡 85번을 무척 사랑했다는 사실이다. 하이든은 1785~1786년 사이에 파리 청중들을 위해 특별히 6곡의 교향곡을 작곡했다(No. 82~87). 85번 교향곡은 「파리 교향곡」 중 하나로 마리 앙투아네트를 비롯해 파리 시민들의 열렬한 사랑을 받았던 작품이다. 이 작품의 면면을 살펴보면 1악장은 프랑스 서곡풍, 2악장과 3악장은 각각 가보트와 미뉴에트로 쓰였다. 한마디로, 프랑스 왕궁의 음악 스타일로 도배된 작품이다. 이걸 보면 그녀도 결국은 프랑스 음악 스타일에 어느 정도 동화되었던 게 아닐까?

마리 앙투아네트는 어린 시절부터 음악교육을 받아 플루트, 하프시코드, 피아노 등 여러 악기를 다룰 수 있었다. 성악 공부도 병행해서 오페라 아리아를 즐겨 부를 정도였다. 그녀의 성악 선생님은 무려 글루크였다. 그는 가수를 중심으로 하는 바로크 이탈리아 오페라의 장식적인 특성을 과감히 배제하고 음악과 극이 보다 긴밀히 연

결되는 쪽으로의 개혁을 이루어낸 인물이었다. 당시 상류층 여성에게 음악을 배우는 일은 특별할 것 없는 일상이나 다름없었다. 지적이고 세련된 여성의 필수조건 중 하나가 음악이었기에 자신의 사회적 특권을 천명하기 위해서라도 여성들은 음악 공부에 매진했다.

특히 여성들이 선호했던, 좀 더 정확히 말해 여성들에게 허락되었던 악기는 하프시코드, 피아노, 하프, 류트 등이었다. 관악기를 연주할 때는 기품 있어야 할 얼굴이 볼썽사납게 변할 수도 있기 때문에 자세와 표정에서도 품위를 잃지 않게 해주는 악기들이 여성들의 악기로 선호되었다. 귀족 여성들에게는 집안의 안주인으로서 집에 찾아온 귀한 손님들을 즐겁게 모셔야 할 막중한 의무가 있었다. 갈고닦은 여성들의 음악 실력은 여기서 빛을 발한다. 그토록 음악을 연마해온 것도 바로 이 순간을 위함이었다. 손님들 앞에서 악기를 연주하거나 노래를 부르는 일은 그야말로 사교의 꽃이었다.

마리 앙투아네트도 이러한 여성의 역할로부터 자유롭지 못했다. 그녀 역시 궁전에 초대된 게스트들의 여흥을 담당하는 중차대한 임무를 수행해야 했다. 루이 16세가 즉위한 이후로 궁정의 엔터테인먼트는 그녀 담당이었다. 베르사유 궁전의 정원과 왕비의 처소, 그리고 프티 트리아농에서는 그녀가 조직한 콘서트들이 끊임없이 열렸다. 마리 앙투아네트 역시 자신이 조직한 음악회에서 직접 노래를 부르고 악기를 연주했다.

잘 알려진 대로 그녀는 평소 하프시코드와 피아노를 즐겨 연주했

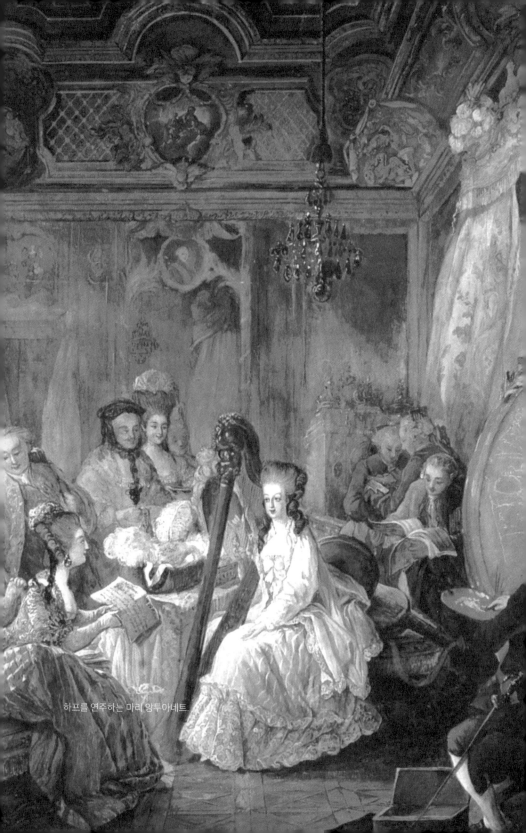

하프를 연주하는 마리 앙투아네트.

다. 하지만 모든 여성들이 다 연주하는 이 악기들로는 그녀의 특별함을 담아내기 어려웠을 것이다. 절대권력 프랑스 궁정의 안주인이라면 연주하는 악기도 남달라야 하지 않았을까? 그래서 자신만의 시그니처 악기로 선택한 것이 하프였다. 금장의 화려함, 압도적인 크기, 아름다운 곡선, 우아한 소리는 마리 앙투아네트의 절대적인 지위와 과시욕을 채워주기에 더없이 훌륭했다.

1774년 프랑스의 하프 명장 나데르망(Jean Henri Naderman)은 마리 앙투아네트의 19번째 생일을 축하하기 위해 특별히 제작한 악기를 여왕에게 선물로 바쳤다. 화려한 금박에 입체적인 부조, 아름다운 꽃 장식, 미네르바 그림에 이르기까지, 악기는 베르사유 궁전의 화려함을 그대로 품고 있었다. 궁정을 중심으로 한 그녀의 온 우주가 이 악기 안에 투영되었다고나 할까? 하프에 그려진 미네르바는 음악을 열렬히 후원했던 그녀 자신의 현현이었다. 베르사유 궁전이라는 화폭에 담긴 그녀의 하프는 악기인 동시에 오브제 다르(objet d'art, 예술품)이기도 했다. 왼쪽 그림에서 보다시피 비공식적인 분위기에서 하프를 연주하는 그녀의 모습은 더없이 편안해 보인다.

마리 앙투아네트가 하프를 배우기 시작한 것은 프랑스로 시집온 이후부터이다. 독일 작곡가이자 유명한 하프 연주자인 필립 요제프 힌너(Philipp Joseph Hinner, 1755~1784)가 그녀의 선생님이었다. 하프 레슨을 받으면서 그녀의 실력은 일취월장했다. 하프 연주는 그녀가 가장 좋아하는 일상이자 그녀의 열정이었다.

마리 앙투아네트가 어머니 마리아 테레지아와 주고받은 편지속에는, 화려한 오락들이 넘쳐나는 카니발 기간에도 그녀가 여전히 하프에 충실히 임하고 있으며, 나날이 좋아지고 있는 실력으로 사람들에게 인정받고 있다는 내용이 쓰여 있다. 마리아 테레지아는 딸이 프랑스 궁정 내에서 무위도식하는 삶에 휩쓸릴까 염려되어, 멀리서도 하프를 열심히 익히라는 격려의 메시지로 화답했다.

"널 위해 하프 작품 하나를 보낸다. 후에 이 작품을 연주할 수 있는지 내게 말해주렴."

마리 앙투아네트가 하프를 사랑한다는 사실 하나만으로 베르사유 궁에서는 하프 붐이 일어났다. 한 사람의 열정은 곧 시대의 열정이 되어 18세기 말에는 프랑스와 독일에서 하프 음악이 크게 융성했다. 특히 1780년대가 되자, 프랑스에서 하프는 젊은 여성들이 꼭 배워야 할 악기로 급부상했다.

당시 하프를 연주하던 여인들에 관한 기록을 살펴보면 흥미로운 사실 한 가지를 찾을 수 있다. 이들에게는 음악 이외에도 또 다른 소기의 목적(?)이 있었다. 하프의 페달을 밟을 때 치렁치렁한 드레스를 살짝 들어 올려 자신의 어여쁜 발과 발목을 자연스럽게 노출시키는 것이었다. 온몸을 치렁치렁 감싸는 드레스 사이로 감추어진 신체를 드러냈을 때의 쾌감은 분명 짜릿했을 것이다. 이를 훔쳐보던 남

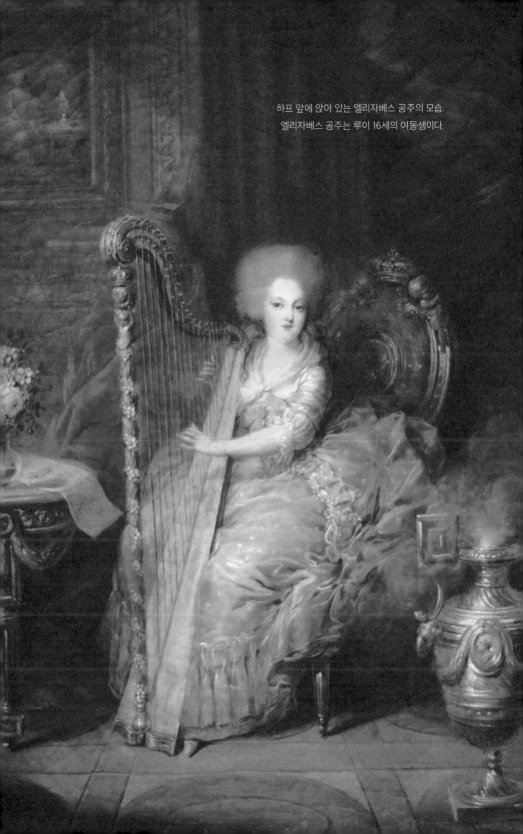

하프 앞에 앉아 있는 엘리자베스 공주의 모습.
엘리자베스 공주는 루이 16세의 여동생이다.

성들은 말해서 무엇하랴. 하프를 연주하게 되면 유난히도 연주자의 손과 손목이 돋보인다. 고운 손과 가녀린 손목은 보는 이들의 눈을 사로잡는다. 마치 '나, 곱게 자랐소'라고 자랑이라도 하듯, 마디 하나 없이 매끄러운 손은 최고의 신붓감임을 가장 잘 보여주는 증표가 아니었을까?

마리 앙투아네트 한 사람이 불러온 하프 열풍은 음악계 곳곳에 긍정적인 씨앗을 뿌렸다. 그녀를 따라 수많은 사람들이 하프를 연주하게 되었고, 작곡가들은 그녀의 후원을 받고자 하프 곡들을 쓰기 시작했다. 열정적인 후원자답게 그녀는 작곡가들을 장려하여 하프 레퍼토리가 형성되는 데 크게 일조하였다. 모차르트, 도메니코 스카를라티(Domenico Scarlatti), C.P.E. 바흐, 글루크, 안토니오 로제티(Antonoi Rosetti), 요한 밥티스트 호크브루커(Johann Baptist Hockbrucker) 등의 작곡가들이 유럽 전역에서 파리로 몰려들었고 이들의 손을 거쳐 주옥같은 하프 명곡들이 탄생했다. 악기의 인기가 점점 올라가자 루베 형제(les frères Louvet), 르노 & 샤틀랑(Renault & Chatelain), 쿠지노 페르 에 피스(Cousineau père et fils), 나데르망(Naderman) 같은 하프 제작사들도 생겨났다. 당시 파리에는 독일에서 건너온 제작사들도 여럿 찾아볼 수 있었다.

마리 앙투아네트가 뿌린 하프 붐이라는 씨앗은 사방에서 싹을 틔웠다. 이른바 '마리 앙투아네트 특수'를 누린 건 작곡가와 악기 제작사만이 아니었다. 1784년에는 등록된 하프 선생만 60여 명에 달하는 등, 악기를 가르치는 선생들도 직접적인 영향권 안에 있었다.

로즈 아델라이드 위크레의 「하프와 함께한 자화상」(1791).

18세기 프랑스 화가인 프랑수아 게랭이 그린, 하프를 연주하는 갈랭 부인의 초상화로 추정되는 그림.

귀족과 부르주아 살롱에서는 하프를 연주하며 베르사유 궁전을 모방했다. 당대 유명한 살롱이었던 '라 푸플리니에르(La Pouplinière)'에는 2명의 독일 하프 연주자가 있었다고 한다.

하프 음악은 18세기 파리의 가장 중요한 공공음악회인 콩세르 스피리튀엘(Concert Spirituel)을 통해 일반인들에게까지 다가갔다. 사람들은 여기서 비르투오소 하프 연주자들의 공연을 볼 수 있었다. 하프 관련 교본과 하프로 편곡된 유명 오페라 아리아들도 잇달아 출시되었다. 베르사유 궁전에서 마리 앙투아네트가 쏘아 올린 작은 공은 다양한 음악 생태계를 양산해냈으며, 보다 궁극적으로는 프랑스 궁정의 음악을 유럽 전역에 유행시키는 역할을 했다.

참고문헌, 참조 사이트

1. 바이올린

박은지, 19세기 바이올린 연주 자세에 대한 연구: 바이요의 《바이올린 기술》을 중심으로, 음악사연구(제5호), 음악사연구회, 2016, pp. 28-57.

요한 볼프강 폰 괴테, 파우스트 1·2, 정서웅 옮김, 민음사, 1999.

이재용, 파가니니의 활과 19세기의 바이올린 비르투오시티, 음악사연구(제7호), 음악사연구회, 2018, pp. 118-142.

이창림·노관섭·권영인, 도로 이야기(2)-사람의 이동에서 마차까지-, 한국도로학회, 2005, pp. 23-26.

전진영, 파가니니의 연주회 프로그램에 관한 연구, 숙명여자대학교 석사학위 논문, 2015.

조한선, 제인 오스틴의 작품에 등장하는 마차 연구, 영어권문화연구(제11권 3호), 동국대학교 영어권문화연구소, 2018, pp. 173-198.

Ferguson, Hugh McGinnis, "No Gambling at the Casino Paganini", The American Scholar vol.63, no.1, The Phi Beta Kappa Society, 1994, pp. 89-95.

Fétis, François-Jeseph(New Introduction by Stewart Pollens), Nicolo Paganini: With an Analysis of His Compositions and a Sketch of the History of the Violin, Dover Publication, Inc., Mineola, New York, 2013.

Kawabata, Maiko, "Virtuosity, the Violin, the Devil: What Really Made Paganini "Demonic"?", Current Musicology (no.83), 2007, pp. 85-108.

Stagecoach https://www.historic-uk.com/CultureUK/The-Stagecoach/

Wallace, Susan Murphree, The Devil's Trill Sonata, Tartini and His Teachings, ph.D dissertation, University of Texas, 2003.

2. 피아노

김현주, 19세기 비르투오시티(virtuosity), 리스트의 비르투오시티, 그 연구의 재점검과 방향 모색, 서양음악학(제22권 1호), 한국서양음악학회, 2019, pp. 181-230.

김현주, 충실한 해석자 담론: 리스트의 "피아노 파르티씨옹"(Partition de piano)에 관한 음악비평을 중심으로, 서양음악학(제20권 4호), 한국서양음악학회, 2017, pp. 47-84.

김현주, 리스트 즉흥연주의 진화, 1820-1850: 그 문화횡단적(cross-cultural) 사고, 서양음악학(제21권 1호), 한국서양음악학회, 2018, pp. 113-162.

박성우, 세기전환기 비트겐슈타인가의 음악 후원과 살롱문화, 음악논단(제36집), 한양대학교 음악연구소, 2016, pp. 95-130.

알렉산더 워, 비트겐슈타인 가문, 서민아 옮김, 필로소픽, 2014.

연상춘, 고전시기 비엔나 귀족들의 음악후원문화연구, 서양음악학(제10권 1호), 한국서양음악학회, 2007, pp. 283-302.

이미지, 피아노 제작자 I. Pleyel과 C. Pleyel 연구, 충남대학교 석사학위 논문, 2014.

이병애, 유럽 살롱의 개념과 역사적 개관, 한국괴테학회, 2000.

Ehrhardt, Damien, "Mediatisation in 19th Century Music: the 'Hero' Franz Liszt and its Salon in Weimar 1848-1861", 2016. https://hal.archives-ouvertes.fr/hal-01449312/document

Eigeldinger, Jean-Jacques, "Chopin and Pleyel", Early Music (vol.29, no.3), Oxford University Press, 2001, pp. 388-396.

Isacoff, Stuart, A Natural History of the Piano, Knopf Doubleday Publishing Group, New York, 2011.

Levin, Alicia, Seducing Paris: Piano Virtuosos and Artistic Identity, 1820-48, Ph. D dissertation, University of North Carolina, 2009.

Oki, Yuko, "The Strategies of Piano Manufacturers: Crafts, Industry and Marketing", Toyo University, Japan, 2017. https://papers.iafor.org/wp-content/uploads/papers/iicahhawaii2017/IICAHHawaii2017_33476.pdf

Parakilas, James(ed), Piano Roles: A New History of the Piano, Yale Nota Bene, 2002.

Pekacz, Jolanta , "Deconstructing a "Nationaly Composer": Chopin and Polish Exiles in Paris, 1831-49", 19th-Century Music(vol.24), 2000, pp. 161-172.

Rutten, Maximilian, "The Art Case Piano", The Galpin Society Journal (vol.58), Galpin Society, 2005, pp. 168-172, 227-229.

Social history of the piano https://en.wikipedia.org/wiki/Social_history_of_the_piano

Sturm, Fred, "Le Piano d'Érard a l'Exposition de 1844" https://www.researchgate.net/publication/337687336_Le_Piano_d'Erard_a_l'Exposition_

de_1844_The_Erard_Piano_at_the_Exposition_of_1844_translation_to_
English

Voracheck, Laura, "The Instrument of the Century: The Piano as an Icon of
Female Sexuality in the Nineteenth Century", George Eliot-George Henrey
Lewes Studies (no.38/39), Pensnsylvania State Universisty Press, 2000, pp.
26-43.

YAMAHA, Annual Report 2020. https://www.yamaha.com/en/ir/
publications/pdf/an-2020e_single.pdf

스타인웨이사 홈페이지 https://www.steinway.com/

3. 팀파니

손민정, 과학기술과 19세기 음악의 시·청각적 변화, 미학예술학연구(제43권), 한국
미학예술학회, 2015, pp. 123-154.

이서현, "모차르트와 터키 오리엔탈리즘", 모차르트와 음악적 상상력, 음악세계,
2008, pp. 65-99.

조영수, 타악기의 변천사 연구-팀파니를 중심으로, 청주대학교 석사학위 논문,
2012.

최승준, 팀파니(The Timpani), 음악논단(제3호), 한양대학교음악연구소, 1987, pp.
53-92.

Bowles, Edmund, "The Impact of Turkish Military Bands on European Court
Festivals in the 17th and 18th Centuries", Early Music (vol.34, no.4), Oxford
University Press, 2006, pp. 533-559.

Gleason, Bruce, "Cavalry and Court Trumpeters and Kettledrummers from
the Renaissance to the Nineteenth Century", The Galpin Society Journal
(vol.62), Galpin Society, 2009, pp. 31-54.

Gleason, Bruce, "Cavalry Trumpet and Kettledrum Practice from the Time
of the Celts and Romans to the Renaissance", Galpin Society Journal (vol.61),
Galpin Society, 2008, pp. 231-239.

Hugh, McDonald, Berlioz's Orchestration Treatise: A Translation and
Commentary, Cambridge University Press, 2009.

Titcomb, Cadwell, "Baroque Court and Military Trumpets and Kettledrums:
Technique and Music", Galpin Society Journal (vol.9), Galpin Society, 1956,

pp. 56-81.

YAMAHA Musical Instrument Guide-Timpani https://www.yamaha.com/en/
musical_instrument_guide/timpani/

4. 류트

오지현·나주리, 바로크 음악의 '바니타스': 팜필리와 헨델의 《시간과 깨달음의 승리》
와 피르스터의 《부자와 가난한 나사로의 대화》를 중심으로, 서양음악학(제21권 2
호), 한국서양음악학회, 2018, pp. 11-42.

Austern, Linda, "All Things in this World is but the Musick[sic.] of
Inconstancie: Music, Sensuality and the Sublime in Seventeenth-Century
Vanitas Imagery", Art and Music in the Early Modern Period: Essays in
Honor of Franca Trinchieri Camiz, Routledge, 2016, pp. 287-332.

Choi, Young Ju, Shakespeare's Use of the Melancholy Humor, University of
North Texas, 1968.

Oswell, Michelle Lynn, The Printed Lute Song: A Textual and Paratextual
Study of Early Modern English Song Books, University of North Carolina at
Chapel Hill, 2009.

Rech, Adelheid, "Musical Instruments in Vermeer's Paintings: The Lute"
http://www.essentialvermeer.com/music/lute.html

Spring, Matthew, The Lute in Britain: A History of the Instrument and Its
Music, Oxford University Press, 2001.

Yavuz, Mehmet Selim, "John Dowland's Religious Venture: Perspectives
on the Elizabethan Social Structure and Rhetorical Analysis of 'A Pilgrimes
Solace'", Istanbul Technical University, 2014.

Zecher, Carla, "The Gendering of the Lute in Sixteenth-Century French Love
Poetry", Renaissance Quarterly (vol.53, no.3), Cambridge University Press,
2000, pp. 769-791.

5. 플루트

김유진, 타 예술 분야와의 연관관계에서 살펴본 드뷔시의 〈목신의 오후에의 전주
곡〉, 숙명여자대학교 석사학위 논문, 2014.

스테판 말라르메, 목신의 오후(앙리 마티스 에디션), 최윤경 옮김, 문예출판사,

2021.

윤지영, 인상주의 음악과 회화의 관련성에 관한 연구-드뷔시 음악과 모네의 회화를 중심으로, 인문사회21(제12권 6호), 2021, pp. 1805-1818.

최윤경, '스승' 말라르메와 화요회, 프랑스문화예술연구(제72집), 프랑스문화예술학회, 2020, pp. 190-216.

Boehm, Theobald (trans. by Dayton C. Miller with a new introduction by Samuel Baron), The Flute and Flute-Playing: In Acoustical, Technical, and Artistic Aspects, Dover Publications, Inc., New York, 2011.

Code, David J., "Hearing Debussy Reading Mallarmé: Music après Wagner in the Prélude à l'après-midi d'un faune", Journal of the American Musicological Society (vol.54, no.3), 2001, pp. 493-554.

French, Hannah, 'Music, Refinement, Masculinity', In Focus: Peter Darnell Muilman, Charles Crokatt and William Keable in a Landscape c.1750, by Thomas Gainsborough, Tate Research Publication, 2016.

Oleskiewicz, Mary, "The Flute of Quantz: Their Construction and Performing Practice", The Galpin Society Journal (vol.53), Galpin Society, 2000, pp. 201-220.

Senol, Ajda, "Flute and Recorder in Art," Procedia - Social and Behavioral Sciences (vol.51), Elsevier, 2012, pp. 589-594.

6. 하프

박수화, C. A. Debussy의 작품 분석을 통한 Harp의 기능 연구, 이화여자대학교 박사학위 논문, 2012.

Archive Fact Sheet: Harp Trademark https://www.guinness-storehouse.com/Content/pdf/archive-factsheets/advertising/harp_trademark.pdf

Chen, Lee-Fei, The Emergence of the Double-Action Harp as the Standard Instrument: Pleyel's Chromatic Harp and Erard's Double-Action Harp, doctoral thesis, University of Miami, 2008.

Egan, Zach, Ravel's Introduction et allegro and the Modernization of the Harp, https://necmusic.edu/sites/default/files/2018-04/Hear%20Here%202018.pdf

Estes, Don, "The harp as a divine communication tool", The Harp Therapy

Journal (vol.3, no.3), Musiatry, LLC., 1998, pp. 6-8, 11.

Griffiths, Ann, A Dynasty of Harpmakers, World Harp Congress Review - Spring 2002. http://www.adlaismusicpublishers.co.uk/pages/harpists/erard.htm

Guinness Storehouse https://www.guinness-storehouse.com/en

History of the harp https://www.harp.com/history-of-the-harp/

Irish Harp https://www.irish-genealogy-toolkit.com/irish-harp.html

Knauss, David, Why the Harp? (Harp in the Bible) http://www.homeeddirectory.com/blog/why-harp

Lebaka, Morakeng, "Music, singing and dancing in relation to the use of the harp and the ram's horn or shofar in the Bible: What do we know about this?", HTS Theological Studies (vol.70, no.3), 2014.

Lonnert, Lia, Surrounded by Sound: Experienced Orchestral Harpists' Professional Knowledge and Learning, doctoral thesis, Lund University, 2015.

Smith, Sophia, Re-membering Marie Antoinette: An Online Exhibit(2012) https://sophia.smith.edu/blog/fys199-01f12/luxury-objects-in-the-age-of-marie-antoinette/the-harp/

기타

야나기다 마스조 외, 악기 구조 교과서, 안혜은 옮김, 보누스, 2018.

Figes, Orlando, The Europeans: Three Lives and the Making of a Cosmopolitan Culture, Metropolitan Books, 2019.

Ziegler, Robert(ed), Music: The Definitive Visual History, DK Publishing, 2015.

그림,
클래식 악기를
그리다

지은이_ 장금

펴낸이_ 양명기

펴낸곳_ 도시출판 북피움

초판 1쇄 발행_ 2023년 1월 31일

등록_ 2020년 12월 21일 (제2020-000251호)

주소_ 경기도 고양시 덕양구 충장로 118-30 (219동 1405호)

전화_ 02-722-8667

팩스_ 0504-209-7168

이메일_ bookpium@daum.net

ISBN 979-11-974043-4-4 03600

• 이 도서는 한국출판문화산업진흥원의 '2022년 중소출판사 출판콘텐츠 창작 지원 사업'의
 일환으로 국민체육진흥기금을 지원받아 제작되었습니다.